2019年度国家社科基金艺术学一般项目
中国欧盟设计政策比较研究(项目批准号:19BG099)阶段性成果

"十三五"国家重点图书出版规划项目
设计立国研究丛书 | 方海 胡飞 主编

设计政策：设计驱动国家发展
DESIGN POLICY: DESIGN AS A DRIVING FORCE OF NATIONAL DEVELOPMENT

陈朝杰 著

东南大学出版社
SOUTHEAST UNIVERSITY PRESS
南京·2020

内容提要

本书从设计学的研究立场出发,围绕设计政策理论与实践两条发展脉络对世界各国/地区,特别是欧美等世界设计先进国家的研究与实践现状进行了深入的研究与分析,并以芬兰的设计政策为主要研究对象,通过对芬兰设计政策演变的历史背景、制定过程、政策内容、新旧政策比较等研究,分析研究芬兰设计政策制定的相关思路与策略,以期为我国设计政策的制定提供有益借鉴。

本书在学术研究与实地调研的基础上撰写而成,可作为设计驱动创新发展的理论读物,也可作为工业设计及其相关专业领域的参考书目,适合设计领域政府部门管理人员、科研机构研究人员,以及高校师生阅读或参考。

图书在版编目(CIP)数据

设计政策:设计驱动国家发展/陈朝杰著. —南京:东南大学出版社,2020.12
(设计立国研究丛书/方海,胡飞主编)
ISBN 978-7-5641-9357-7

Ⅰ. ①设… Ⅱ. ①陈… Ⅲ. ①艺术-设计-研究 Ⅳ. ①J06

中国版本图书馆CIP数据核字(2020)第263996号

Sheji Zhengce: Sheji Qudong Guojia Fazhan

书　　名:设计政策:设计驱动国家发展
著　　者:陈朝杰
责任编辑:孙惠玉　唐红慈

出版发行:东南大学出版社　　　　社址:南京市四牌楼2号(210096)
网　　址:http://www.seupress.com
出 版 人:江建中

印　　刷:南京凯德印刷有限公司　　排版:南京布克文化发展有限公司
开　　本:787 mm×1092 mm　1/16　印张:13.75　字数:335千
版 印 次:2020年12月第1版　2020年12月第1次印刷
书　　号:ISBN 978-7-5641-9357-7　定价:69.00元

经　　销:全国各地新华书店　　　发行热线:025-83790519　83791830

＊ 版权所有,侵权必究

＊ 本社图书若有印装质量问题,请直接与营销部联系(电话传真:025-83791830)

总序

今年是中华人民共和国建国70周年。70年前，百废待兴，"设计"在当时基本上是模糊而遥远的话题；直到改革开放之后，"设计"开始越来越高调地进入社会、进入人心、进入政府的政策考量。今天的中国早已迎来四海宾朋，"设计"的观念开始从城市到乡村逐步展开，"设计立国"也开始进入有关省市和国家的政策性文献之中。40年前，中国以"科学的春天"开启全面改革开放的航程；40年后的今天，中国则以"设计的春天"与世界同步发展，并逐步以文化自信的姿态实现民族振兴的"中国梦"。

当前，新一轮的科技革命和产业革命的到来不仅带来了技术基础、生产方式和生活方式的变化，而且带来了管理模式和社会资源配置机制的变化。世界各发达国家都将推动发展的重心由生产要素型向创新要素型转变，设计创新成为国家创新驱动发展战略的重要组成部分之一，"工业设计""创新设计""绿色设计""服务设计"等都已成为国家战略的重要组成部分，更是推进"中国制造"向"中国创造"的历史跨越、建设"高质量发展"的创新型国家的关键。

《设计立国研究丛书》是由东南大学出版社联合广东工业大学艺术与设计学院精心策划的一套重要的设计研究丛书，并成功入选"十三五"国家重点图书出版规划项目。本丛书立足全球视野、聚焦国际设计研究前沿，透过顶层设计、设计文化、设计技术、设计思维和服务设计等视角对设计创新发展战略中所涉及的重大理论问题和相关创新设计实践进行深入的探讨和研究，其研究内容无论从国家顶层设计层面还是在设计的实践层面都可为当前促进经济转型、产业结构调整并进而打造创新型国家提供重要的学术参考，以期从设计前沿性研究中探索和指引中国本土的设计理论与实践，并有助于加强社会各界对"设计立国"思想及其实践的深入理解，从而进一步为中国实施"设计立国"战略提供全新动力支撑。

本丛书包含五部专著，展现了广东工业大学艺术与设计学院在设计学领域的最新研究成果，是对中国与国际设计学发展的现实与未来的解读与研究，必将为中国设计学研究在新时期的发展繁荣增添更多的内涵与底蕴。相信本丛书的问世，对繁荣中国设计学科理论建设，促进中国设计学研究和高校设计教育改革，引导中国设计面向世界、面向未来等都将发挥积极且重要的作用。希冀更多同仁积极投身建设具有中国特色、中国风格、中国气派的设计学科。

是为序。

<div style="text-align: right;">方海　胡飞
2019年</div>

前言

当前，新一轮的科技革命和产业革命的到来不仅带来了技术基础、生产方式和生活方式的变化，而且带来了管理变革和社会资源配置机制的变化。作为被纳入国家设计创新体系的国家设计政策，它的政策导向、设计在社会经济可持续发展中的定位目标，以及设计产业如何求得与制造业的协调发展，进而形成推动中国社会经济发展与国际竞争力的强劲优势等，都是我国在制定国家设计政策时所必需正视的现实课题。

本书从设计学的研究立场出发，以设计创新驱动国家发展为研究主线，分别从时间结构、经济结构和逻辑结构来探讨和挖掘芬兰国家设计政策的正反经验。在研究内容上，本书第1章主要是对欧美等世界设计先进国家的研究与实践现状进行了研究与分析，据此提出本书的研究方法与研究框架。第2章通过构建设计政策理论分析框架，为本书展开设计政策相关问题的研究奠定了理论基础。第3章重点是芬兰国家地理、历史、文化与经济发展的研究，并对芬兰历史上所遭受的重大危机及其对国家发展走向、民族心理形成、政策制度变迁等之间的关联和影响进行了研究。第4章重点聚焦于与设计发展有关的芬兰历史事件，梳理了芬兰设计所经历的关键历史阶段。第5章主要是对芬兰设计政策演变的历史背景、制定过程、政策内容、新旧政策的比较研究。第6章则从实证研究的角度出发对芬兰设计政策的国际整体表现和政策发展的总体特征进行评价。第7章为本书的主要结论和后续研究展望。

通过以上研究，我们可以清晰地看到，国家意识形态支配下的设计政策与单纯经济利益考量的设计产业政策有很大的不同。从价值变化的角度来看，代表生产秩序演进的国家形态已将设计价值推向战略层面，其价值内涵已不再是纯粹的利润逻辑，而是在经济、社会、生态等多方面的综合考量，这也必然驱动政策研究与实践的变化与调整，并最终导致设计政策研究的转型。

相较于国际设计先进国家及地区在设计政策领域的研究与实践，当前我国尚缺少国家层面的设计政策，在国家竞争力上还处于效益驱动的较低竞争层次。因此，国际上构建本国、本地区设计创新体系方面的正反经验，以及在设计驱动创新和经济变革方面的诸多举措，可以为我国当前正在进行的转变经济增长方式、加快工业领域的自主创新体系建设提供新的选择与路径，并为未来国家战略中纳入设计政策的可行性研究提供参考。

目录

总序
前言

1 绪论 .. 001
 1.1 研究背景和研究意义 .. 001
 1.1.1 研究背景 ... 001
 1.1.2 研究意义 ... 003
 1.2 国内外研究综述 .. 004
 1.2.1 设计政策在国际上的实践发展 004
 1.2.2 国内外设计政策研究综述 021
 1.2.3 芬兰设计政策研究综述 028
 1.3 研究思路、方法与内容 030
 1.3.1 研究思路 ... 030
 1.3.2 研究方法 ... 032
 1.3.3 研究内容 ... 033

2 设计政策的理论基础与理论分析框架 040
 2.1 设计政策的理论基础 040
 2.1.1 设计学理论 ... 040
 2.1.2 公共政策学理论 042
 2.1.3 市场失灵与系统失灵 044
 2.2 设计政策的概念辨析与界定 047
 2.2.1 设计政策与设计促进 047
 2.2.2 国家设计政策与相关政策概念的辨析 050
 2.2.3 设计政策的概念及其演变 051
 2.3 设计政策的分析框架 053
 2.3.1 设计政策的要素对象 053
 2.3.2 设计政策的过程对象 056
 2.3.3 国家/地区间设计政策的评价 058

2.4　本章小结 .. 064

3　芬兰设计发展的背景 .. 068
　　3.1　芬兰的地理与自然环境 .. 068
　　　　3.1.1　作为斯堪的纳维亚国家的芬兰 .. 068
　　　　3.1.2　芬兰的地质环境和气候与自然资源 .. 069
　　　　3.1.3　芬兰的自然环境对芬兰民族性的影响 .. 070
　　3.2　芬兰的历史与人文 .. 073
　　　　3.2.1　芬兰的历史发展沿革 .. 073
　　　　3.2.2　芬兰的文化与宗教 .. 075
　　3.3　芬兰的政治与经济 .. 078
　　　　3.3.1　芬兰政治概况 .. 078
　　　　3.3.2　芬兰经济发展沿革 .. 080
　　3.4　本章小结 .. 082

4　芬兰设计发展与国家支持 .. 085
　　4.1　芬兰设计发展概述 .. 085
　　4.2　芬兰设计的历史演进与国家支持 .. 086
　　　　4.2.1　芬兰设计的孕育阶段（史前至1860年）.. 086
　　　　4.2.2　芬兰设计的萌芽阶段（1875—1900年）.. 088
　　　　4.2.3　芬兰设计的早期发展（1900—1945年）.. 094
　　　　4.2.4　芬兰设计在二战后的黄金期（1945—1960年）............................ 097
　　　　4.2.5　芬兰设计的转型期（20世纪60—80年代）.................................. 102
　　　　4.2.6　芬兰设计的创新系统主导期（1990—1999年）............................ 112
　　4.3　本章小结 .. 121

5　芬兰设计政策的演进和发展 .. 125
　　5.1　芬兰设计政策的决策体制和政策工具 .. 125
　　　　5.1.1　芬兰设计政策决策的组织系统 .. 125
　　　　5.1.2　芬兰政府改革及对设计政策制定的影响 .. 125
　　　　5.1.3　芬兰国家设计政策的演进 .. 128
　　5.2　芬兰旧版国家设计政策：《设计2005！》（2000年）................................ 131
　　　　5.2.1　政策制定的背景 .. 131
　　　　5.2.2　政策的主要目标和执行架构 .. 133

 　　5.2.3 政策的主要特点及意义 ······ 139
 　　5.2.4 政策实施的成效与问题 ······ 141
5.3 芬兰新版国家设计政策：《芬兰设计政策：战略与行动提案》
　　（2013 年） ······ 146
　　5.3.1 政策背景与动因 ······ 146
　　5.3.2 新版设计政策的准备和制定过程 ······ 153
　　5.3.3 政策的主要内容及特点 ······ 155
5.4 芬兰新旧国家设计政策的比较研究 ······ 160
　　5.4.1 新旧政策的文本结构比较 ······ 160
　　5.4.2 政策的研究逻辑：从系统失灵理论到设计思维 ······ 162
　　5.4.3 政策制定逻辑：从"设计政策作为经济竞争力手段"到"设
　　　　　计政策作为社会创新工具" ······ 163
　　5.4.4 政策制定主体：从教育与文化部到就业与贸易部 ······ 164
　　5.4.5 制定过程：从脱胎于专家报告到以用户为中心的社会创新 ······ 165
　　5.4.6 新版设计政策实施情况 ······ 167
5.5 本章小结 ······ 169

6 芬兰设计政策评价及其对我国构建设计创新政策体系的启示 ······ 174

6.1 对芬兰国家设计政策综合表现的实证研究 ······ 174
　　6.1.1 研究方法 ······ 174
　　6.1.2 评价指标体系的构建 ······ 175
　　6.1.3 样本国家/地区的选取与设计政策综合表现实证研究 ······ 179
　　6.1.4 芬兰国家设计政策综合表现分析 ······ 182
6.2 芬兰设计政策发展整体评价 ······ 186
　　6.2.1 政策的使命共识：设计创新驱动国家发展 ······ 186
　　6.2.2 政策管理的发展：从传统治理模式走向现代和动态模式 ······ 187
　　6.2.3 重视政策评估的作用：将政策研究和评估持续系统地应用到
　　　　　政策的发展 ······ 187
　　6.2.4 设计政策主题的拓展：政策发展趋势和优先考虑事项 ······ 187
　　6.2.5 设计政策对有效促进设计创新绩效的改善有待观察 ······ 188
6.3 芬兰国家设计政策对我国构建设计政策体系的启示 ······ 190
　　6.3.1 我国设计政策的发展现状与问题 ······ 190
　　6.3.2 芬兰设计政策对我国的启示 ······ 194

6.4　本章小结 ... 197

7　结语 .. 199

附录 .. 202
后记 .. 205

1 绪论

1.1 研究背景和研究意义

1.1.1 研究背景

现代设计自 20 世纪 20 年代肇始于德国包豪斯以来,它与"机器化大生产相适应,推动了工业社会生产产品、传播信息,将技术革命转变为生产生活方式的进程"[1]。工业设计作为设计活动的中心,随着社会形态与设计实践研究的不断深化,它的对象也在不断延伸:从"符号到物品,到活动,到关系、服务和流程,一直到系统、环境和机制(如金融和社会系统)"[2]。

进入 21 世纪以来,设计创新日益成为世界各国提高产品附加值、获取产业竞争力、赢得国家竞争优势的战略焦点。设计政策作为设计管理科学中的前沿研究领域,已成为创新经济时代世界各国战略选择与政策制定的重要组成部分。为了提升在全球的竞争力,世界各国尤其是欧美等发达国家都开始对本国的设计行业实行有计划的资源整合和宏观调整,相继制定了本国的设计发展战略计划。目前已制定设计政策的国家/地区见表 1-1。

表 1-1 已制定设计政策的国家/地区

序号	国家/地区	设计政策
1	马来西亚	1.《马来西亚国家知识产权政策》(NIPP),2007 年 2.《工业设计法令》(2013 年修订)(ActA1449)
2	瑞典	1. 瑞典国家创新署(VINNOVA)《作为研发动力的项目》(*The Design Som Utvecklingskraft*) 2.《瑞典创新战略》(*The Swedish Innovation Strategy*)
3	冰岛	《冰岛设计政策(2014—2018 年)》(冰岛第一个国家设计政策,该政策把设计视之为未来发展的重要驱动力)
4	芬兰	1.《设计 2005!》 2.《设计芬兰(2013—2020 年)》
5	韩国	1.《工业设计振兴法案》(韩国贸易、工业和能源部,2014 年) 2. 从 1993 年起,工业设计政策已经在该国的经济发展五年计划中予以执行
6	英国	《优秀设计计划:国家设计战略与英国设计委员会实施计划(2008—2011 年)》

续表 1-1

序号	国家/地区	设计政策
7	荷兰	《国际文化政策》(International Cultural Policy)：2011 年，荷兰政府将创意产业（包括设计）命名为荷兰九大行业之一，政府将其作为国家的重要领域予以重点支持
8	意大利	1.《工业 2015》，2006 年 2.《商业设计师计划》
9	新西兰	《新西兰设计战略》，2003 年（总投入 1 010 万新元）
10	印度	《印度国家设计政策》，2007 年
11	新加坡	1.《新加坡设计计划（2004—2009 年）》 2.《新加坡设计计划第二阶段计划（2009—2015 年）》 3.《设计 2025 总体规划》
12	日本	1. 日本设计基金，1983 年 2.《酷日本计划》，2014 年
13	捷克	《捷克共和国设计计划》，1999 年
14	丹麦	1.《丹麦商务部关于设计发展的规定》，1997 年 2.《丹麦文化和体验经济政策》，2003 年 3.《设计丹麦》，2007 年 4.《丹麦促进创意产业和设计产业增长工作计划》，2013 年
15	爱沙尼亚	《国家设计行动计划（2012—2013 年）》
16	西班牙	1.《国家创新战略（2013—2020 年）》 2.《创意相机计划》(Inno Cámaras) 3. 西班牙工业技术研发中心（CDTI）《投资计划》
17	法国	法国工业部《设计意识与设计集成计划（2009—2011 年）》
18	爱尔兰	《设计爱尔兰》，2015 年
19	拉脱维亚	《拉脱维亚设计战略》，2020 年
20	波兰	经济部《促进经济创新的指导意见（2007—2013 年）》
21	斯洛文尼亚	《斯洛文尼亚设计政策》，2012 年
22	中国台湾地区	1.《设计产业发展旗舰计划（2009—2013 年）》 2.《全面提升产品质量计划（1988—2003 年）》 3.《全面提升工业设计能力计划（1989—2004 年）》 4.《全面提升产品形象计划（1990—2005 年）》
23	泰国	《创意泰国：用创意打造泰国经济》，2012 年
24	挪威	1.《挪威通用设计 2025》（挪威政府 2009—2013 年通用设计和增加无障碍设施行动计划） 2.《设计驱动创新计划》
25	巴西	《巴西设计计划》(PBD)，1995 年
26	哥伦比亚	《哥伦比亚国家设计计划》，2011 年
27	德国	《文化和创意产业计划》，2007 年
28	中国香港地区	1.《设计智优计划》，2004 年 2.《创意智优计划》，2009 年
29	菲律宾	《菲律宾设计竞争力法案》，2013 年

在这些国家/地区中，芬兰在新千年以来的国际设计政策发展图景中扮演了重要角色：在这些国家/地区中，芬兰在新千年以来的设计政策发展图景中扮演了重要角色。基于设计政策与其他一系列创新政策的推行，芬兰在世界经济论坛的国家竞争力排名中长期位居世界前三位，创新能力排名居全球第二位。

当今世界已处于全球知识网络时代，我国需要什么样的设计发展战略来服务于当前与今后一段时期的经济转型和满足设计知识重构的需求？这是摆在中国设计研究者面前的一个重要问题。尽管我国工业设计已获得了空前的重视和长足发展，但是设计产业化程度与经济效益还比较低，设计产业发展还无法有效应对国内制造业升级转型与自主创新所面临的严峻挑战，我国至今还缺乏国家层面的设计政策来确保设计产业更加良性与可持续发展。芬兰在国家设计政策方面具有完整且成熟的体系和可供借鉴的实施方案，其在设计驱动科技创新和经济变革方面的经验可以为我国当前正在进行的转变经济增长方式、加快工业领域的自主创新体系建设提供新的选择与路径，并为未来国家战略中纳入设计政策的可行性研究提供参考。因此本书具有学术与现实的双重价值。

1.1.2 研究意义

（1）为我国构筑国家设计创新体系提供政策参考

在我国，尽管在政府层面上已经开始重视对设计产业的支持，从中央到地方各级政府也制定了一些促进设计产业发展的政策和措施，但从整体而言，我国还没有针对国家设计行业发展的总体战略计划，并缺乏整体设计经济数据的统计研究，现已出台的产业发展政策大多为指导意见性质，鲜有具体到实施计划、措施机制。本书以设计创新为视角，通过对芬兰设计创新行为相关的时间演进与空间结构的考察，分析政策主体性质、角色以及各主体在设计促进、设计支持、设计教育与设计政策的各项活动中所发挥的作用及其相互关系，探讨和总结芬兰在设计政策方面的成功经验。同时基于芬兰与欧盟各国的设计政策比较、芬兰与我国设计政策的对比研究，提出数理统计基础与我国设计政策建议。

（2）为我国设计政策研究提供芬兰案例

与其他文化创意产业相比，设计产业是创意产业中唯一的生产性服务业，对我国经济转型具有特殊的重要性。它对我国制造业从"中国制造"走向"中国创造"的起步阶段能够起到关键性作用。尽管政府发展创意产业很积极，但尚未认识到设计产业有其用户需求的特殊性。本书的研究可以为我国设计产业政策研究提供芬兰案例，为我国有效执行设计产业政策提供重要的参考依据。芬兰设计发展的特殊性在于，其国家政治体系有着社会主义的色彩和政府引导经济的成分，并经历了从依赖自然资源的经济向高技术和以知识为基础的经济转型阶段，在这种结构

性的变化中,设计政策与科技创新有关的产业促进政策在其中都起到了至关重要的推动作用。虽然我国与芬兰相比,文化资源、政治资源不同,设计产业政策执行中所存在的问题也不尽相同,但是政策执行的要素及影响要素是相同的。因此,芬兰设计政策的研究对于我国设计政策研究具有重要的参考意义。

1.2 国内外研究综述

1.2.1 设计政策在国际上的实践发展

国际上设计政策领域最早的实践可以追溯到19世纪末,当时在斯堪的纳维亚国家(瑞典于1845年执行相关政策,芬兰于1875年执行相关政策),设计方面的政策最初在工艺行业开始被执行[3]。美国紧随其后在1913年推出了本国促进工艺行业发展的政策文件。在此之后的100年间,各发达国家/地区、一些发展中国家相继开始推出促进设计发展的政策与措施。本书分别选取美国、英国、德国、日本、芬兰、丹麦、韩国以及中国作为代表对设计政策方面的实践进行介绍和评价。

1) 设计创新强国:美国、英国、德国、日本

(1) 美国

美国政府长期以来高度重视创新设计在提升国家竞争力中的重要作用,采取积极有效的公共政策来驱动制造业创新转型,有效地促进了设计创新的发展。作为世界上最重要的市场经济国家,美国崇尚自由主义市场经济和市场竞争,在国家治理上长期秉承"管得最少的政府就是最好的政府"的执政理念。长期以来美国对产业政策的制定并不关注,甚至至今仍未颁布实施国家设计政策①。但从20世纪60年代末以来,随着日本在钢铁、造船、汽车等美国传统优势产业上开始超越美国,美国对创新政策的态度开始转变。美国意识到"传统的市场经济并不能保证其竞争优势,从此产业政策开始进入美国政府视野,受到新的关注"[4]。从最初关注技术创新政策,到20世纪90年代开始注重国家创新系统的构建,再到21世纪以来动态的、循环演进的生态观成为美国创新政策的关注点,美国在创新政策方面的探索与实践不断深化。

美国历届政府对于设计创新的重视有目共睹,早在1972年就已开始制定一系列的联邦设计促进计划来促进美国设计产业的发展。该系列促进计划面向整个设计业,由三部分组成:① 1972—1981年的"联邦图形促进计划";②"联邦设计促进计划";③"设计精英计划"。尽管美国没有像英国、德国那样设置"设计委员会"这样的具有官方背景的机构来代表政府实施对设计事务的管理,但美国国家艺术基金会(NEA)、美国工业设计师协会(IDSA)这样的全国性艺术基金组织和设计专业组织在促进设计产业发展、支持设计教育及推广设计活动等方面做了大

量工作，在国际上也影响巨大。如 IDSA 设有专门的教育委员会，并且设立了在国际上极具影响力的工业设计大奖——美国工业设计优秀奖（IDEA）。自 20 世纪 80 年代起，美国国内要求组建美国设计委员会和出台全国性综合设计政策的呼声日益减弱，转而将设计视为企业创新的重要驱动力，强调设计与经济竞争力的紧密联系等认识越来越被认可。当时的里根政府成立了总统竞争力委员会，该委员会负责监督美国产业竞争力的变化，同时采取了放松经济规制和减税等措施来营造产业创新氛围。20 世纪 90 年代，克林顿在任总统期间宣布 1994 年为"美国设计年"，大力倡导以创新驱动制造转型，强调工业设计与电子信息业的高度融合，个人电脑、手机通信设备、现代办公设备及医疗设备等成为美国工业设计在这一时期关注的主要领域。这直接造成了两个具有深远意义的成果：硅谷逐渐成为美国工业设计中心，并吸引了欧洲和亚洲的设计企业及部门纷纷在硅谷设立办公机构，硅谷因此成为全球最具影响力的工业设计聚集地[5]。美国在这一时期诞生了一批诸如苹果、脸书（Facebook）、谷歌（Google）这样极具创新精神的设计驱动型企业。

2000 年以后，尽管美国国家科学研究委员会和美国国家工程院在 2004 年发布了《革新制造：连接设计、材料和生产》和《创造价值：集成创新、设计、制造和服务》等系列报告，强调设计研发在革新制造和价值创造方面的突出作用，但事实上美国在整个 20 世纪 90 年代在科技研发上的投入与冷战时期相比锐减 40%[6]，研发投入上的不足造成美国教育体系和创新体系国际竞争力的降低。2007 年美国次贷危机爆发，更暴露出美国从 20 世纪 90 年代以来"对制造业创新和知识密集型服务业创新的忽略以及过度的金融衍生品创新"的弊端。为重振美国经济、提升美国创新力，奥巴马政府于 2009 年陆续发布了《美国创新战略——推动可持续增长和高质量就业》《重振美国制造业框架》。在《美国创新战略——推动可持续增长和高质量就业》中，美国希望构建由"强化创新要素、刺激创新和创业、推动优先领域突破等三个层面的金字塔形的创新战略"[7]。而在《重振美国制造业框架》文件中，美国希望通过"再工业化"战略来大力发展国内制造业和促进出口，达到振兴本土工业进而引领世界新一轮产业革命的目的。2011 年以来，为了落实"再工业化"战略，美国相继启动了《先进制造业伙伴计划》（2011-06）、《先进制造业国家战略计划》（2012-02），并于 2012 年 3 月拨款 10 亿美元组建国家创新制造网络（NNMI）来重振美国制造业竞争力。2013 年 1 月美国《国家制造业创新网络计划》发布，标志着美国面向未来发展的"工业互联网"战略开始全面展开。

（2）英国

英国作为老牌资本主义国家，在利用设计政策工具驱动经济发展、工业设计资源整合、实施工业品牌战略和全球贸易战略方面具有丰富的经验。在设计促进方面，英国是最早开始以国家设计中心的形式［英国

工业设计委员会（COID），1944年]来支持和推广设计在全社会的普及的国家，其模式对后来的德国、日本、韩国等许多国家起到了示范作用。英国拥有欧洲最大规模的设计产业，首都伦敦是全球最重要的设计创新中枢之一。根据2015年英国工业设计委员会发布的《设计经济报告：设计对英国的价值》显示：当前英国设计产业从业人员约为160万人，设计行业雇工超过了全国平均水平的3倍；设计经济对英国经济的贡献达到了人均经济附加值（GVA）717亿英镑；2013年设计在英国出口中发挥了关键性作用，占全年英国出口总额的7.3%，达到了340亿英镑[8]。

二战后，英国政府希望通过设计来提高英国产品在国际市场上的竞争力，以此来重振英国经济。因此，英国政府成立了专门机构"尽一切努力来推动设计在英国产业中的应用"，1944年英国工业设计委员会应运而生。英国工业设计委员会成立后就加强了与工党政府的合作，重点支持纺织、服装、羊毛等英国出口优势行业的设计发展。同时，通过举办一系列的活动在国际上宣传英国产品，如1946年的"英国能做到"（Britain Can Make It，BCMI）展览。20世纪50年代强调设计促进活动，通过举办国内、国际活动来提高公众的设计意识。如1951年举办英国节（Festival of Britain）、1956年成立设计中心、1957年设立设计中心奖（The Design Centre Awards Scheme）等。20世纪60年代为应对去工业化对英国经济的影响，英国工业设计委员会的主要工作主要是通过举办展览、设计竞赛来提高全民设计意识。20世纪70年代英国遭受了严重的经济危机，整体制造业陷入不景气。1972年英国工业设计委员会更名为英国设计委员会，并将设计教育和培训引入英国做了大量工作。20世纪80年代英国设计委员会的工作策略也从战后初期对设计基本层面的关注拓展到更加具有战略意义的机制建设上：增强产业界的设计意识；鼓励好设计；强调设计教育和培训的重要意义。1982—1987年，英国政府的总投资为2 250万英镑，开展了5 000个工业设计项目，如著名的设计顾问资助计划（FCS）和扶持设计计划（SFD）。伦敦是世界上拥有设计学校最多的城市之一，共有190所院校在120个艺术与设计科目中具有学位和高等学历授予的资质，为英国和世界培养了大批顶尖设计师。20世纪90年代英国经济转向服务与知识型经济，英国设计委员会在1994年进行了重组。重组后的英国设计委员会将其主要的工作目标锁定在政府部门、设计界、产业界和教育界中那些能够对改良英国设计环境起重大作用的核心领域。英国设计委员会建立了"未来计划"和"新千年产品"项目，通过设计策略催生更多具有前瞻性的产品和服务，以此加强与大学在设计研究方面的合作，并促进英国经济的繁荣昌盛。这一时期，英国设计委员会选定服装、纺织和医疗装备三个产业领域来推进高科技研发工作，但从实际执行效果上看只有医疗装备业从中受益。2000年后英国设计产业政策主要强调对高新技术企业的支持，通过一系列政策扶持来促进英国制造业的科技研发与创新。同时，随着设计政策所涉及议题

的拓展以及建设可持续创新性国家的要求，英国设计委员会通过组织一系列的研究活动，将设计研究的视角转向了老龄化社会、犯罪治理、设计在公共部门的应用以及医疗健康等领域。如2007年，英国设计委员会在其"DOTT07"研究项目中就针对了社会、学校、健康以及环境等议题。英国制定了"英国国家设计战略"（UK National Design Strategy），并依靠《优秀设计计划：国家设计战略与英国设计委员会实施计划（2008—2011年）》（*The Good Design Plan: National Design Strategy and Design Council Delivery Plan 2008—2011*）来引领国内设计产业发展。

英国设计委员会的工作存在以下问题：英国设计委员会对产业的研究与支持常常偏离产业发展趋势，甚至在相当长的历史时期将其支持重心放在对纺织、汽车等英国夕阳产业上，对高新技术、服务业的支持明显不足。英国设计委员会在资金支持和战略决策上长期严重依附于英国政府，所以许多战略和重大事务上缺乏独立的、预见性的判断，对国际产业发展趋势反应滞后。因此，它在很大程度上是政府设计决策的被动贯彻者，而不是英国设计发展的主动引领者。

（3）德国

德国是第二次工业革命的故乡，早在19世纪后期，德国政府就开始执行系统性的国家干预工业创新的政策，此举使得德国迅速崛起为欧洲最重要的工业技术创新中心[9]。早在1876年，德国就制定了《德国设计法》（*Designs Law*），又称《工业设计注册法》（*Law Concerning Copyright in Industrial Designs*），该法案在100多年的司法实践中，根据时代的发展进行了4次重大修改。它对于提升德国产品设计品质、保护设计知识产权起到了重要作用。二战前,通过在德意志制造联盟（Deutscher Werkbund）、包豪斯设计学院等开展了一系列成功实践，德国在产品标准化生产、工业设计及设计教育等领域达到了世界领先水平。二战后，德国政府不断运用政策和法规构筑创新体系，建立了一系列设计创新机构，有力地促进了德国设计创新活动的开展。1950年，德国政府重新设立德意志制造同盟（Deutscher Werkbund），并于1953年成立了乌尔姆设计学院。同年德国联邦议会成立了德国设计委员会（German Design Council），该委员会是德国在设计相关事务上的政府性组织，在德国境内共有13个设计中心，超过750个设计单位，如今它已发展成为国际领先的设计促进中心和设计技术转移基地。1959年，德国工业设计师协会（Association of German Industrial Designers）成立，该协会的成立不仅加强了德国工业设计师群体在专业合作、知识培训及消息分享方面的关系，而且充当了设计师与工业界中间人的作用，有力地促进了德国战后工业设计的发展。20世纪70年代，面对日本厂商在钢铁、汽车、照相机和家用电器等领域的激烈竞争，西德制造业依赖其灵活的产品设计传统开辟了小批量定制模式，主要关注于工艺技巧密集产品的制造，及时调整产业结构，把生产重点转移到对技术和投资要求更高的机械工具

的模具设计、大型工业设备、精密机床和高级光学仪器等领域,在 20 世纪 70 年代期间,西德制造的 2/3 机械产品是小批量生产的。20 世纪 80 年代,建设创新中心成为德国地区和区域科技政策中最普遍的手段之一。在 1983 年,德国成立了第一个创新中心——柏林创新中心,之后,将近有 200 个城市先后建立了类似的中心。在德国,除了少数例外,其创新中心主要是由公共基金支持和建立的。1990 年,德国实现统一,逐步走出了以制造业为主、具有德国特色的实体经济发展之路。1995 年,德国制定并实施了"德国工业设计路线图计划"[10]。该计划的主要目标在于:提高德国公司的设计意识,使企业把设计视为提高产品品质和公司国际竞争力的重要因素;提高公众的认识,让公众认识到设计作为一个经济因素的重要作用;提高政策制定者的认识,使政策制定者把设计作为重要区域经济发展因素。另外,德国政府还广泛组织设计成果推广活动,希望在消费者了解德国优良设计的过程中接受并使用德国厂商自行设计制造的产品,扩大内需市场。

21 世纪以来,德国政府调整了其在创新活动中的作用,目标是使政府能够为设计创新活动提供更加专业的支持与服务。2005 年,德国政府成立"创新与增长咨询委员会",以此来推动设计研发与政府、经济界的互动,将创新成果尽快转化为生产力。德国政府于 2006 年推出了历史上第一个《德国高科技战略(2006—2009 年)》,对科技创新促进政策进行统领、集中和协调,在未来有前途的科技领域(17 个领域)加强对企业研发的直接支持。2008 年金融危机发生以后,长期不被世人看好的制造业却成为德国经济逆势复苏和率先走出衰退的主导产业。2010 年推出《德国 2020 高科技战略——思想·创新·增长》;2011 年在德国工程院、弗劳恩霍夫协会、西门子、博世等学界和产业界翘楚的建议和推动下,德国各界经过广泛讨论和动员,提出了"工业 4.0"战略,形成了工业 4.0 工作平台,规划了 2025 年的图景。以上战略涉及从基础研发到技术创新再到商业推广的全过程各领域。制定与创新活动相关的政策集合即创新政策,已成为德国政府再造国家核心竞争力的基本路径,也成为制定公共政策的重要内容。另外,德国政府研发投入稳步增加,2013 年德国政府投入研发资助的经费高达 144 亿欧元,比 2005 年增长了近 60%。

由于德国政府长期以来对设计发展高度重视,设计业在创意产业中始终占有重要位置。根据德国经济和科技部《2009 年文化和创意产业抽选的经济关键数据监控报告》显示,德国设计产业在整个创意产业中的 11 个门类里规模最大,共有 42 101 家设计公司。从业人员数量位居第三位,仅次于广告、软件、游戏行业,营业额位居第四位。在"设计之都"柏林有 1.04 万人专职从事设计工作,拥有一批世界著名工业设计公司。而德国更是拥有众多在世界上具有重要影响力的设计奖项,如享有设计界"奥斯卡大奖"的工业论坛设计奖(iF Design Award)、红点设计奖(Red Dot Design Award)等。

（4）日本

日本作为亚洲地区最早向欧美设计学习继而在引进欧美体制过程中形成自身特色的国家，设计在其国家政府的大力支持下全面渗透到经济、教育和公众事务等众多领域，日本在推进设计发展的政策选择及其进程方面的经验更为丰富。

日本发展工业设计始于二战后，早期活动主要集中在对设计的推广、普及工作上。如1947年日本举办了"美国文化生活展览"，通过展览不仅介绍了美国文化和生活方式，而且利用实物和图片的形式介绍了美国的工业产品及工业设计的发展；又如邀请雷蒙德·罗维（1951年）、柯布西耶（1955年）等欧美著名工业设计师到日本进行工业设计指导等。20世纪50年代日本在设计专业组织建构方面做了大量工作。1952年日本工业设计协会（JIDA）成立并在这一年举办了"新日本工业设计展"。1953年成立日本设计学会，专门从事设计学术研究。这两个组织的成立有力地促进了日本工业设计的发展。日本作为国际上最早使用政府政策干预经济发展的国家，其战后在经济上的腾飞尤其在20世纪50年代末至70年代的经济高速发展与政府立法促进产业振兴密不可分。1958年日本政府提出"依靠设计振兴国家经济"的战略，并在通产省设立工业设计课，并于同年设置了"设计奖励审议会"，该会从政府决策层面审视设计产业价值，提出一系列事关设计产业发展的战略构想框架[11]。1961年日本通产省"设计奖励审议会"提出"设置日本振兴机构"的动议，该项动议随着日本产业设计振兴会（JIDPO）在1969年的成立而得以实现。日本产业设计振兴会主要负责国家设计政策的制定与协调、设计产业发展规划的制定和实施、设计推广相关事务。尽管振兴会作为独立财团机构，但其具有浓厚的官方背景：其任职官员都由政府部门派出，并且日本政府投入了660亿日元作为推动基金专门用于其设计发展工作。日本产业设计振兴会在日本设计政策的制定和实施方面的工作主要分为三个阶段：①出口推广阶段（20世纪50年代至70年代中期），在这一时期日本产业振兴政策的重点以防止"设计模仿与侵权"为重心，其目的是服务于出口贸易。如《出口商品检查法》（1957年）、《出口商品设计法》（1959年）。②改善都市生活质量阶段（20世纪70年代末期至80年代），设计涉及室内外设计、公共建筑设计以及公共服务等方面；日本产业设计振兴会从1974年开始负责"优秀设计商品选定制度"和"地方产业工业设计推进计划"的实施工作，日本各地相继设立了工业设计协会或工业设计中心，初步构建起工业设计产业振兴体系；1981年设立日本设计基金会（JDF），每年投入设计产业的经费达6亿日元；1988年出台《90年代日本设计政策》，提出实施包括举办日本"设计年"、亚太设计联盟等一系列推进设计计划。③设计产业化阶段（20世纪90年代至今），推动设计成为一个新时代的关键产业。

2003年日本产业设计振兴会联合经产省制造产业局召开"设计

战略研究会",提出《日本国家设计战略计划》(Japan National Design Programme),以改善民众审美意识、贯穿全民设计理念和提升生活服务质量为目标;2008年至2010年为"感性价值创造年",把感性价值视为安全性、产品性能、价格之外的第四价值中枢,开展"感性价值创造"全民运动。

2)特色国家:芬兰、丹麦、韩国以及中国

(1)芬兰

21世纪以来芬兰在国际设计政策发展图景中扮演了重要角色,这不仅在于芬兰在政策设计上制度完善且政策措施落实到位,而且在于其政策演变过程经历了从"市场失灵"到"系统失灵"再到设计思维的研究范式转变,而这一过程与当今设计学研究范式的整体转型是不谋而合的,即研究视角从单一的经济角度开始转向产业之外的更宽广的社会、生态系统视野。从20世纪60年代末芬兰出现设计政策萌芽到90年代设计被纳入国家创新系统,再到90年代末起相继颁布两个版本的国家设计政策,芬兰足足探索了半个世纪。2000年6月芬兰政府正式颁布了第一版国家设计政策——《设计2005!》,该政策创造性地将设计发展融入其国家创新系统,这不仅使芬兰设计相关领域获得了空前发展,而且对此后国际上特别是欧盟国家的设计政策实践及研究起到了示范效应。

2000年后在国际上愈演愈烈的两大趋势对芬兰设计走向产生了重大影响并引发芬兰设计的定义被再次改写。随着全球经济格局的调整与变革,不仅芬兰的经济发展模式遭遇严峻挑战,而且芬兰国内也面临诸如人口老龄化、城市化加速、全球环境变暖等重大社会和环境问题。为应对挑战,芬兰政府推动了以"新公共管理"为特征的公共行政改革浪潮,这不仅为公民及社会组织提供了参与政策制定、执行及评估的渠道,而且为芬兰设计师和设计研究者参与社会创新提供了新的契机。与此同时,随着全球环境和人类面临的问题日趋复杂化,设计正在被越来越多的人认为是解决危机的钥匙,设计领域和其他领域一样都面临深刻的结构重组与研究范式的转型。

在这样的大背景下,芬兰的设计师和设计研究者认为,设计不仅可以引领制造业的创新发展以增强国际竞争力,而且设计师可以利用自身所长,将所擅长的设计思维和方法运用于公共服务领域与社会管理创新中,使其价值发挥最大化。2011年芬兰政府决定通过公共竞标的方式来启动第二个国家设计政策的制定。2013年5月,芬兰政府在芬兰创意设计公司所提交的草案基础上颁布了新一版的芬兰国家设计政策——《芬兰设计政策:战略和行动提案》。该版政策将设计生态系统的理念融入其最新的设计政策制定中,并将设计政策的功能及定位从"国家创新系统的重要组成部分"提升到了"组织社会创新"的驱动器。

正是得益于长期以来不断更新和完善的国家设计政策的支持,芬兰设计产业从整体上保持了强劲活力与国际竞争力。根据世界经济论坛颁

布的《2014—2015年全球竞争力报告》：芬兰在欧洲国家研发强度和竞争力排名第二、在全球创新能力排名第一[12]。在设计产业发展方面，截至2012年芬兰拥有7 060家各类设计机构，设计产业从业人员22 100人，设计产业产值达到了33.7亿欧元。芬兰企业对设计重要性的认可度大大提高，2013年芬兰企业设计应用率为31.1%[13]。

(2) 丹麦[14]

在设计的国家图景里，北欧五国之一的丹麦无疑是一道靓丽的设计风景线。经过长期发展，丹麦已经成为在国际上具有重要影响力的设计先进国度之一，设计立国的理念在丹麦社会的各个领域得到了贯彻与体现。

丹麦在过去曾四次制定国家设计政策，丹麦的第一个国家设计政策早在1997年就由丹麦商务部颁布实施，该政策的出台使得丹麦成为世界上最早制定国家设计政策的国家之一。但丹麦政府此后对设计的态度也几经反复，甚至2001年新一届政府上台后居然打算取消对设计的公共经费投入。紧急关头，丹麦设计中心（Danish Design Centre）作为具有官方背景的重要设计组织，对政府进行了强有力的游说并在全国展开了关于设计经济效益的调研，同期丹麦国家统计局统计数据也对其调研结论给予了有力支持，这才使政府对设计的态度有所转变。经历这场危机后，丹麦设计中心意识到仅凭一己之力将很难影响政府的决策过程。因此在随后的几年里，丹麦设计中心联合丹麦最大的贸易组织——丹麦工业联合会（The Confederation of Danish Industry）共同组织关于丹麦未来设计发展的讨论，并联合向政府提交了设计政策提案。在他们的共同推动下，丹麦政府在2003年出台了第二个国家设计政策——《丹麦文化和体验经济政策2003》，新版政策将视角投向了增强设计师与商业界的互动、依靠丹麦设计中心推广、传播丹麦设计的品牌等。在2003年的国家设计政策执行过程中，丹麦设计中心在经费上获得了政府的大力支持，从而保证了丹麦设计中心各项工作的顺利开展。丹麦设计中心同期发起设立INDEX设计奖②，该奖面向全球范围，奖励那些通过设计改善生活的设计师，以总额为50万欧元的重奖来确保其在全球范围具有足够的吸引力。

进入21世纪后，丹麦政府认为，在新的形势下，如果不对丹麦设计业的发展进行引导和整合，那么丹麦设计业将很难满足应对日益激烈的国际市场的竞争需求。丹麦政府在2007年颁布了第三个国家设计政策——《设计丹麦》（*Design Denmark*）。该版政策旨在鼓励创建大型的具有多学科竞争力的设计公司，来更好地满足丹麦产业界的设计需求和日益增强丹麦设计的国际竞争力。2009年在国际金融危机和世界经济衰退的背景下，丹麦设计界认为，丹麦设计应在保持丹麦设计传统的同时更顺应时代发展，与其他领域专业人员一起携手，在如何解决丹麦面临的复杂问题方面担负更重要的作用。2013年1月，丹麦政府颁布了丹麦第四个国家设计政策——《丹麦促进创意产业和设计产业增长工作计划》。在这个版本的国家设计政策中共有27项提案分别涉及4个核心领域：改

善商业技能和对创意产业进行金融支持；确保更多的创意产品和设计解决方案能够进入市场；增强在设计创意产业上的教育和研究支持；推动丹麦成为国际上重要的设计、创意及时尚发展中心。政策规定，政府将在之后的3年里对设计创意产业提供2.68亿欧元的金融支持，并通过政府采购的形式，每年向丹麦中小设计企业采购不低于3亿丹麦克朗（约合4 000万欧元）的设计服务产品。

正是由于丹麦政府对设计的价值与创造力有充分的认识，并运用政策工具对推动丹麦设计发展不遗余力，设计已经成为当前带动丹麦经济发展的一股最重要的力量，在丹麦全国28.4万家企业中已经有23%的企业将设计纳入了企业发展战略中，这一比例在欧盟国家中位居首位。丹麦设计业发展势头强劲，大约有4 500家设计公司，共计8.5万人从事与创意产业相关的工作，每年的营业额达到2 000亿丹麦克朗（约合267亿欧元），在丹麦的公司总量中设计与创意产业占到6%—7%。在丹麦出口总额中，设计创意产业占比超过7%，并且年增长额为491亿丹麦克朗（约合65亿欧元）。丹麦首都哥本哈根已成为世界第五大设计时尚之都，每年哥本哈根时装展览周已经成为北欧地区最大的时装展览活动。

（3）韩国

韩国是后发国家中成功运用设计发展战略驱动国家创新设计发展的典范。韩国实施设计振兴战略可以追溯到1958年，当时韩国为恢复战后经济，在美国的援建下成立了韩国工艺示范中心（KHDC），该中心成立的主要目的是通过促进韩国手工艺的发展来增强韩国产品出口。20世纪60年代韩国启动了旨在振兴韩国经济的"五年经济发展计划"，提出在韩国发展出口导向经济，轻工业成为这一时期发展的重要领域。1966年总统朴正熙正式提出"通过美术扩大出口"，旨在通过美术技巧改善产品外观。1969年韩国政府成立韩国出口设计中心（KEDC），以此促进和鼓励韩国出口业提高产品设计和包装品质。该中心于1970年更名为韩国设计包装中心（KDPC），在之后20年间的工作继续以支持韩国企业在产品造型和包装方面的发展为主，并在普及和提高全民设计意识方面做了一些工作，例如执行了"工业设计推广计划"和"优秀工业设计评价制度"，但整体上缺乏对工业设计核心战略层面的考量，设计发展也没有被集成到产业政策中，韩国产品一直到20世纪80年代末在国际上也始终无法摆脱廉价、低质和设计差的形象。20世纪90年代，随着韩国工业战略从"成本领先战略"到"差异化战略"的转变，提高设计竞争力更加得到重视。韩国实施了一系列旨在使韩国在21世纪初跨入世界先进设计国家行列的重要战略，这包括促进设计发展的国家战略计划、主办国际设计大事件、提升设计教育质量等等。其中，又以韩国政府连续推出的三个"韩国工业设计促进五年计划"最受国际关注。该规划实施分为三个阶段：第一阶段（1993—1997年）以提升韩国产品质量为目标，为韩国工业设计发

展准备基础环境；第二阶段（1998—2002年）则将目标定位于鼓励工业投资设计革新，构建韩国国家设计体系；第三阶段（2003—2008年）旨在将韩国设计推向国际先进水平，使其成为全球设计领袖。

2001年韩国将成立于1997年的韩国工业设计振兴院（KIDP）正式更名为韩国设计振兴院，作为原韩国产业资源部［现在的韩国知识经济部（MKE）］直属的官方机构，主要负责韩国国家设计政策的执行工作。韩国设计振兴院成立之后在设计发展以及国际化方面做了大量工作，不仅完善了韩国设计促进方面的基础设施，建立了韩国设计中心（KDC）、地区设计中心（RDC）以及三个设计创新中心（DIC）在韩国国内全方位、多领域地推广设计发展，而且韩国设计振兴院每年下拨资金400亿韩币，用于支持工业设计的示范、交流、评选等活动，每年评选"总统大奖"。尽管韩国设计振兴院对于韩国在2000年以来的设计发展做出了大量卓有成效的工作，但它也暴露出不足：韩国设计振兴院作为韩国设计中心以及韩国设计政策的具体执行者，它长期处于政府控制之下。尽管它做了许多工作来支持韩国设计产业的发展，但这些工作并不总是反映产业变化及未来发展，甚至与英国设计委员会的情形极其相似——长期徒劳无益地支持夕阳产业发展；与此同时，韩国设计振兴院对于新兴产业、私人企业以及服务业则缺乏支持。因此，如何让韩国设计振兴院未来能以更加独立、更加灵活的姿态在超越商业、制造业的更宽广的领域发挥设计的影响力是韩国设计界一直热议的话题[15]。

（4）中国

① 中国香港地区

香港作为东亚地区重要的设计中心之一，其设计行业的发展可以追溯到20世纪60年代。这一时期，港英政府派送负责教育的官员前往英国、澳大利亚等国考察和进修，大批香港设计师分赴先进国家接受正规的设计教育，随着这批学生的返港，香港设计迎来了大发展时期[16]。1966年香港贸易发展局作为港英政府全球贸易推广的公营机构正式成立，它的成立不仅巩固和加强了香港作为国际商贸中心的地位，而且通过协助香港中小企业提升其国际竞争力而有力地带动了香港设计产业的发展。1967年香港理工大学设计学院成立，它是迄今为止香港最具影响力的开设设计学院的综合大学。从它成立到20世纪80年代末，香港开办了12所设计院校，每年有近千名毕业生进入社会工作，这些设计院校为香港设计艺术的发展培养了大量设计人才。

1997年香港回归后，香港经济结构中第三产业占据绝对优势，服务业的高度发达加上经济第三次转型的要求及全球化趋势的推动为香港创意产业提供了良好的市场基础[17]。香港特区政府更是把创意产业看作维持和推进香港未来经济增长的六个关键产业分类之一。2001年，香港设计中心（HKDC）在香港特区政府的支持下成立。香港设计中心是香港首个具有政府背景的设计促进机构，旨在鼓励、启发、支持和促进香港

充分发挥设计的优点，积极举办以推动设计营商为目标的活动。每年11月份由其主办的香港设计营商周（BODW）已经成为亚洲最具影响力的设计活动之一。2003年初，香港特首董建华在第二届香港特区政府首份施政报告中正式提出要着重发展文化创意产业，之后香港与内地签署了《内地与香港关于建立更紧密经贸关系的安排》（CEPA）协议，内地承诺开放26个服务业领域，其中广告、视听、文化娱乐等都属于文化创意产业范畴，香港获得发展创意产业的重大机遇。2004年6月，香港特区政府拨款2.5亿港元推行《设计智优计划》③，该计划由香港设计中心负责实施，经费主要用于之后5年香港的设计推广工作。2007年10月，香港特区行政长官曾荫权在2007—2008年度施政报告中指出，未来5年香港的创意产业需要加快发展，让香港成为"创意之都"。2009年，香港特区政府贸易发展局成立了专职办公室——"创意香港"来支持城市创意产业发展。该办公室成立之初，香港特区政府就投资3亿港元支持"创意香港"所开展的《创意智优计划》。该计划主要对香港创意产业发展相关的项目进行资助，自2011年开始，《创意智优计划》接受与设计相关的自助申请。2013年，香港特区政府又追加投资3亿港元，这使得"创意香港"在香港设计促进方面拥有了更多的资源。目前，香港设计中心和"创意香港"是香港最主要的两个设计促进机构。

② 中国台湾地区

台湾发展工业设计始于二战后的"美援时代"（1951—1965年），台湾设计在过去的发展历程中，经历了多次产业形态的改变与多项关键性政策的扶持[18]。在台湾当局的推动下成立了"中国生产力中心"（1955年）、"手工业推广中心"（1957年），这是台湾首度为推动设计而成立的组织。同一时期，台湾设计教育也随着1957年艺专美工科的设立而起步。20世纪60年代，台湾发展以出口导向的劳动密集型产业获得成功，传统制造业也取得了较好的规模优势，但台湾产品的声誉较差。1967年中国台湾工业设计协会成立，该协会旨在向台湾产业界普及、推广工业设计意识，通过设计人才培养来"配合产业升级需求推动设计人才的职能养成"等方面做了大量工作。这一时期，台湾当局开始重视设计教育，在岛内的专科学校设立工业设计学科，培养现代工业设计人才。20世纪70年代晚期，台湾掀起促进资本密集型和高技术产业发展的浪潮。台湾有关部门出台了一系列政策措施来促进战略高新技术和高附加值产业的发展，这一时期台湾在科学技术基础设施建设上取得了显著进步，如建立了"新竹科学工业园区"来推动信息产业、新材料和生物技术领域的高新技术企业成长。20世纪80年代是原始设备制造商（俗称代工，OEM）、原始设计制造商（ODM）在台湾融合发展时期，设计研发成为台湾当局优先考虑的问题。为协助台湾产业升级转型，加速台湾制造业由OEM向ODM的发展模式转变，台湾有关部门在20世纪80年代后期相继提出了《全面提升产品质量计划（1988—2003年）》《全面提升

工业设计能力计划（1989—2004年）》《全面提升产品形象计划（1990—2005年）》三项计划来大力推动设计在台湾产业内应用转化并积极扶持台湾设计产业的发展。20世纪90年代末以来，台湾与祖国大陆的经济关系日趋紧密，台湾在经济上对祖国大陆的依存性不断提高，同时也引起台湾对"制造业空心化"的担忧。2000年后，台湾开始探索可持续发展方式，提出从依靠"勤奋的力量""科技的力量"转向依靠"美丽的力量"[19]，将发展设计产业作为未来台湾经济发展的新动力。2002年，台湾有关部门提出重点发展包括设计产业在内的文化创意产业。2003年，台湾创意设计中心（Taiwan Design Center）成立，作为台湾地区最高级别的设计中心，该中心承担着台湾设计策略规划、前瞻研究、产业支持、知识管理、资源管理与推广普及设计认知等多元任务与使命。2009年，台湾又把文化创意产业发展计划纳入《台湾文化创意产业发展行动计划（2009—2013年）》中，重点发展设计产业、工艺产业、数字媒体等六项旗舰计划。其中在《设计产业发展旗舰计划（2009—2013年）》中，台湾当局计划在五年间投入新台币11.62亿，从运用设计资源协助产业发展、协助设计服务业开发市场、强化设计人才与研发能力及加速台湾优良设计发展四个方向落实计划。

2011年是台湾的"设计年"，在这一年里台湾主办了"世界设计大会"，该会议吸引了超过34个国家/地区、1 200位设计师参会，并吸引了136万名观众前来参观。2016年台北市被世界设计组织评为"世界设计之都"，这些都凸显了台湾设计发展上获得的进步日益得到国际上的认可。根据《2012年台湾文化创意产业发展年报》，2008年台湾文化创意产业营业额为609亿台币，到2011年则攀升至665亿台币；工业设计在企业中的应用率逐年上升，从2007年的2 172家企业跃升至2 830家企业，五年成长了30%[20]。2012年台湾设计服务业产值达20.67亿美元，其中产品外观设计业表现最佳，2012年营业额达13.6亿美元，约占整个台湾设计服务业的65.8%④。2010—2012年台湾专业设计服务业营业企业数与营业额见表1-2。

3）上述国家/地区在设计政策上的主要特点

（1）不是所有设计先进国家都制定了国家设计政策，但越来越多的国家/地区都在发展或考虑制定国家设计政策。

在本书所涉及的国家/地区中，尽管美国没有制定、实施国家层面的设计政策，也没有设立国家设计中心，但美国国家艺术基金会、美国工业设计师协会等专业组织在促进政府与地方、公共部门与私人部门协调合作方面做了大量工作，发挥了重要作用。另外，美国拥有其他国家无可匹及的设计资源：①悠久的设计传统；②极为成熟的设计产业；③完备的职业设计师制度；④众多拥有突破性设计产品的世界知名大型跨国企业，如苹果公司、特斯拉公司、谷歌公司等。

20世纪末，随着设计在提升国家竞争力中的作用凸显，将设计纳入

表 1-2　2010—2012 年中国台湾地区专业设计服务业营业企业数与营业额

行业种类	2010 年		2011 年		2012 年	
	企业数量（家）	营业额（亿美元）	企业数量（家）	营业额（亿美元）	企业数量（家）	营业额（亿美元）
产品外观设计	1 576	153.07	1 513	146.86	1 557	135.97
产品系统识别设计	32	2.88	33	3.20	33	1.59
商业设计	111	2.55	165	3.40	212	3.83
工业设计	54	0.51	71	0.69	86	1.17
流行时尚设计	74	0.62	94	0.89	116	1.05
未分类的其他专门设计服务业	1 012	58.98	1 062	69.44	1 126	63.11
合计	2 859	218.61	2 938	224.48	3 130	206.72

国家战略选择及政策组成已在全球范围成为共识。韩国在 1993 年推出了世界上第一个国家设计政策，丹麦、芬兰也相继在 1997 年、2000 年推出了本国国家设计政策。2002 年，新西兰经济研究所（The New Zealand Institute of Economic Research，NZIER）发布了关于国家竞争力指数排名与设计排名之间关系的比较报告，该报告基于《2001—2002 年全球竞争力报告》的统计数据（图 1-1）。

该报告传递了一个明确信息，即国家在设计上的投入与国家竞争力有很强的相关性。此后用制定设计战略、政策来提高国家竞争力已经在世界范围内获得重视，越来越多的国家 / 地区通过制定或更新本国 / 地区的设计政策，参与国际上愈演愈烈的"设计政策军备竞赛"（Design Policy Arms Race）。甚至像美国这样崇尚政府最小化干涉市场经济（Minimize the Government's Interference with the Market）的国家在过去的 10 年间也多次酝酿制定本国的国家设计政策。通过对国际上已实施的设计政策的比较，可以得出初步结论：在国家部委层面制定，并具有明确的对象、目标和具体举措的设计政策被证明是最行之有效的设计政策。

（2）尽管一些国家 / 地区没有制定国家 / 地区设计政策，但仍将促进设计发展的政策集成在产业政策中用来提高本国 / 地区的竞争力。

一些国家 / 地区将支持、促进设计产业、设计教育以及设计应用的相关措施集成在有关产业发展政策、文化促进政策中。如本书所涉及的美国、德国、韩国等国家 / 地区相关产业政策就明确规定对设计产业或设计产业集群进行政策和经费上的支持。特别是中国香港地区，尽管没有制定专门的设计政策，但通过《创意智优计划》对包括设计产业在内的香港创意产业集群进行支持。

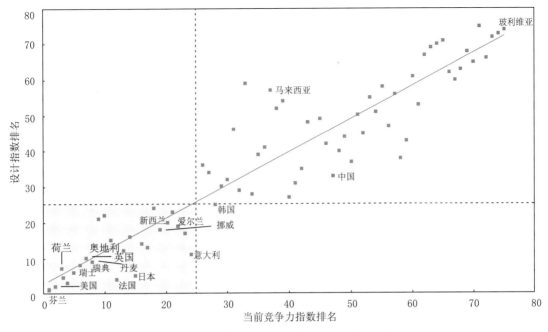

图 1-1 国家竞争力排名和设计间的相关图

注:相关图是研究相关关系的直观工具。一般在进行详细的定量分析之前,可利用相关图对现象之间存在的相关关系的方向、形式和密切程度进行大致的判断。相关图又称散点图或散布图。它是以直角坐标系的横轴代表变量 X,纵轴代表变量 Y,将两个变量间相对应的变量值用坐标点的形式描绘出来,用来反映两个变量之间相关关系的图形。变量之间的相关关系可以简单分为四种表现形式,分别有正线性相关、负线性相关、非线性相关和不相关,从图形上各点的分散程度即可判断两变量间关系的密切程度。具体请查阅百度百科"相关图"。

(3)尽管各国/地区设计政策的着力点不同,但往往在国家/地区第一部设计政策中强调或着重提高全社会的设计意识和促进设计产业发展,设计促进工作通常有多个部门分担。尽管各国/地区在设计促进中的角色存在很大的差异,但设置国家/地区级设计中心或设计委员会被证明是确保国家/地区设计政策有效执行的制度保证。当前设置国家/地区级设计中心的情况如表1-3所示。

表 1-3 设置国家级/地区级设计中心的国家/地区

序号	国家/地区	国家/地区设计中心
1	马来西亚	马来西亚设计委员会(The Malaysia Design Council,MRM),1993年[非营利机构,马来西亚设计委员会由科技创新部监督(A non-profit agency,MRM is under the supervision of the Ministry of Science,Technology and Innovation)]
2	瑞典	建筑形式与设计委员会(The Council for Architecture Form and Design),1845年
3	冰岛	冰岛设计中心(Iceland Design Centre),2008年
4	芬兰	芬兰国家设计创新中心[DESIGNIUM(Finnish National Design Innovation Center)],国家设计委员会(National Council for Design),2004年
5	韩国	韩国工业设计振兴院(The Korea Institute of Design Promotion,KIDP),1991年

续表 1-3

序号	国家/地区	国家/地区设计中心
6	英国	英国设计委员会（The Design Council of the UK），1942 年
7	荷兰	荷兰创意委员会（The Dutch Creative Councils），2011 年
8	意大利	意大利设计委员会（Italian Design Council），2007 年［然后在 2009 年由文化遗产部迅速改组（then rapidly restructured by the Ministry of Heritage and Culture in 2009）］
9	新西兰	设计得更好团队（Better by Design Team），2004 年［新西兰贸易与工业部（NZ Ministry of Trade and Industry）］
10	印度	印度设计委员会（India Design Council），2009 年
11	新加坡	国家设计委员会（National Design Council），新加坡设计理事会（The Design Singapore Council），2003 年
12	日本	日本产业设计振兴会（JIDPO），1969 年
13	捷克	捷克共和国设计中心（The Design Centre of the Czech Republic，DCCR），2003 年
14	丹麦	丹麦设计中心，1987 年
15	爱沙尼亚	爱沙尼亚设计中心（Estonian Design Centre，EDC），2012 年
16	西班牙	1. 巴塞罗那设计中心（Barcelona Design Centre，BCD），1973 年 2. 西班牙设计促进会（The Spanish Federation of Design Promotion，FEEPD），1996 年
17	法国	法国工业创新推广局（Agence pour la Promotion de la Creation industrielle，APCI），1983 年
18	爱尔兰	爱尔兰设计与工艺委员会（The Design & Crafts Council of Ireland，DCCoI）［爱尔兰设计与工艺委员会有 60 个会员组织和 3 180 多个客户（DCCoI has 60 member organisations and over 3 180 registered clients）］，1981 年
19	拉脱维亚	拉脱维亚设计中心（Latvian Design Council），2013 年
20	波兰	工业设计研究所（The Institute of Industrial Design，IID），1950 年（是二战后欧洲成立的第一个设计促进组织）
21	斯洛文尼亚	斯洛文尼亚设计师协会（The Designers Society of Slovenia，DSS），1951 年
22	中国台湾地区	台湾创意设计中心（Taiwan Design Center），2003 年
23	泰国	1. 泰国创意设计中心（Thailand Creative & Design Center），2004 年 2. 泰国工业设计中心，2016 年
24	斯洛伐克	斯洛伐克设计中心（Slovak Design Centre），1991 年
25	挪威	挪威设计中心（The Norwegian Design Council），1963 年［由挪威贸易和工业部资助（funded by the Norwegian Ministry of Trade and Industry）］
26	匈牙利	匈牙利设计中心（The Hungarian Design Council，HDC），1954 年
27	比利时	比利时设计中心（The Design Centre in Brussels），1962 年
28	巴西	巴西设计中心［The Centro Brasil Design（Brazil Design Centre）］，1999 年

续表 1-3

序号	国家/地区	国家/地区设计中心
29	哥伦比亚	哥伦比亚工业设计委员会（Comisión Professional Colombiana de Diseño Industrial），1994 年
30	澳大利亚	1. 澳大利亚设计委员会（Australian Design Council），1958—1991 年 2. 澳大利亚设计联盟（The Australian Design Alliance，ADA），2010 年 3. 澳大利亚设计中心（Australian Design Centre），1964 年
31	土耳其	土耳其设计委员会（The Turkish Design Council），2009 年
32	德国	德国设计委员会（The German Design Council），1953 年
33	俄罗斯	俄罗斯设计委员会（Russian Design Council），2015 年
34	中国香港地区	香港设计中心（HKDC），2001 年
35	菲律宾	菲律宾设计中心（Design Center of the Philippines，DCP），2013 年

各国/地区都认为民众设计意识提升、鼓励和促进设计是发展本国/地区设计的最基础工作。因此，在通常情况下，各国/地区在其首部设计政策时都会不约而同地将设计评奖、设计展会、设计出版及设计周等活动列入首要任务。各国/地区设置的著名设计奖如表 1-4 所示。

表 1-4 各国/地区设立的著名设计奖项

国家/地区	设计评奖	设计展会	设计周
美国	1. 美国国家设计奖（The American National Design Award） 2. 美国优秀工业设计奖（Industrial Design Excellence Awards，IDEA）	1. 纽约国际当代家居展（International Contemporary Furniture Fair，ICFF） 2. 美国高点家具展	1. 纽约设计节（NYC×Design Festival） 2. 迈阿密设计周（Miami Design Week）
英国	1. 英国设计奖（Design Effectiveness Awards） 2. 菲利浦亲王设计奖（Prince Philip Designers Prize） 3. 英国年度设计奖（Designer of the Year）	英国百分之百设计展（100% Design）	1. 伦敦设计节（London Design Festival） 2. 伦敦时尚周（London Fashion Week） 3. 克尔肯维尔设计周
德国	1. 德国设计奖（German Design Award） 2. 红点设计奖（Red Dot Design Award） 3. 工业论坛设计奖（iF Award）	1. 汉诺威工业博览会（Hannover Messe） 2. 法兰克福展览（Messe Frankfurt Exhibition） 3. 科隆国际家具展（Imm Cologne）	柏林设计周（Berlin Design Week，DMY）
日本	日本优良设计奖（G-MARK）	1. 日本东京国际设计制品展览会（Design Tokyo） 2. 日本东京礼品展（GIFTEX）	1. 东京设计师周（Tokyo Designers Week） 2. 设计潮流东京（Design Tide Tokyo）

续表 1-4

国家/地区	设计评奖	设计展会	设计周
芬兰	1. 芬兰优秀设计奖（Fennia Good Design Prize） 2. 凯伊·弗兰克设计奖（Kaj Franck Design Prize）	赫尔辛基家具、室内装饰及设计展（Habitare Helsinki）	赫尔辛基设计周
丹麦	1. 丹麦设计奖（Danish Design Prize） 2. INDEX 设计大奖	1. 哥本哈根时装展览周 2. 哥本哈根家具设计展（Copenhagen Design Fair）	哥本哈根设计周（Copenhagen Design Week）
韩国	韩国好设计奖（Good Design Selection）	1. 首尔设计展 2. 韩国国际广告及设计展（KOSIGN）	首尔设计周
中国香港地区	1. 亚洲最具影响力设计奖（Design for Asia Awards） 2. 香港新生代设计奖（Design NextGen Awards, DNA）	香港贸易发展局设计及创新科技博览会	香港设计营商周
中国台湾地区	1. 台北设计奖（Taipei Design Awards） 2. 光宝创新奖（LITE-ON Award）	台湾新一代设计展会（YODEX）	台湾设计师周（Taiwan Designer's Week）

（4）设计政策的支持目标多集中于对设计企业特别是中小企业（SMEs）的扶持上，再更进一步的设计政策则会将设计支持的目标设置在设计教育、设计研究领域，而设置设计研究院则成为普遍选择。

上述国家/地区的设计促进工作通常由国家设计委员会、设计中心、设计基金会等设计促进机构执行，通过顾问咨询服务、设计教育与培训、设计评奖、设计展会甚至建立设计图书馆的形式来宣传、推广设计的价值。如中国香港设计中心制作了《香港设计黄页》来宣传、介绍香港设计企业，"创意香港"办公室推出《设计智优计划》。韩国首尔设计基金会则推出了"首尔设计产业支持项目"来支持首尔的设计产业发展等。这一趋势也凸显了设计创新作为驱动经济变革的主要来源，国际上都对其提升国家/地区竞争力寄予了厚望，其对经济上的重要作用被高度强调。韩国首尔打造了东大门设计广场。德国设计制造的国际化还体现在设计机构合作的新模式上。1952 年达姆施塔特"新技术设计研究院"成立，与附近的法兰克福国际商贸展览合作，建立了设计与技术、本土制造与国际市场的紧密联系[21]。

（5）近年来，设计政策通常与国家重大的发展愿景相联系。

世界各国/地区在 2010 年前设计政策的制定上普遍以挖掘设计在经济发展上的价值并以此提高本国/地区经济在国际市场上的竞争力作

为基本的政策价值取向。这样的政策目标取向也清楚地在相关国家/地区的设计政策的文本中出现：如芬兰在其国家设计政策《设计2005！》（*Design 2005*）中就指出其政策目的是"以设计来提高芬兰产品和服务的质量以及在全球市场上的竞争力，以此促进社会福利和就业"。而类似的表述也出现在同期韩国设计政策《顶石设计计划》（*Capstone Design Programme*）、《设计丹麦》（*Design Denmark*）中。

近年来设计政策的价值取向开始发生转型，许多国家的政府发展和实施设计政策或设计促进纲要不仅是为了提高本国工商业的竞争力，而且涉及公共机构，甚至扩展到解决复杂的社会问题，如公共健康、犯罪、节能和老龄化社会等[22]。与此同时，传统上那种仅将设计政策的实践停留在经济领域的做法遭到了质疑和抨击。以美国为例，2009年美国国家设计政策提案（The US National Design Policy Initiative）发布之后，因其将设计政策的目标定义为"设计政策是一种促进设计和技术的工具，以此获得经济上的优势来增强国家竞争力"[23]，不仅在国内备受质疑，索普（Thorpe）认为其将设计过时定义成一种经济增长和技术方面的工具，而忽略了设计在作为探索、转型和实现等更新的概念工具方面的作用[24]；而且这个政策文本在国际上也遭到猛烈的抨击，英国著名设计史学家伍德汉姆就毫不留情面地将其斥为"皇帝的新衣"，因为他认为"这样陈旧的设计政策定义既可以出现在60年前，也可以出现在160年前"[23]。

目前，对设计政策所达到的目标及发展愿景被置于更宽广领域进行讨论。如2013年芬兰国家设计政策中就不仅表达了当前芬兰乃至欧洲所面临的三大挑战——竞争力、可持续力和社会凝聚力，而且从更宽广的范围探讨了设计在未来的发展潜力。芬兰希望通过这次设计政策更新来有效地应对挑战，并以生产的可持续性、包容性的产品和服务来创造更好的城市，由此提高芬兰的整体福利指数。再如丹麦最新颁布的《2020年丹麦设计政策》中不仅重点阐述了丹麦在四大设计领域里所面临的长期挑战及应对这些挑战的策略方针，而且表达了未来丹麦设计发展的愿景：到2020年时丹麦将成为一个在全球极具影响力的设计社会，设计将全面融入社会的各个领域，并被广泛地运用在改善人民生活水平、为商业机构创造经济价值以及促进公共部门的服务效率等各项工作中[14]。

1.2.2 国内外设计政策研究综述

对设计政策的研究俨然成为当前设计学界关注的重点，尽管一些学者认为作为国家对设计活动干预的手段——设计政策的历史可以追溯到古代，如约翰·赫斯科特（John Heskett）、乔纳森·伍德汉姆（Jonathan M. Woodham）等的相关研究。赫斯科特[25]就指出，在历史上，国家实施与设计有关的政策有两个主要目的：关注于设计对君权地位的形象打造和关注于设计所产生的经济利益。该研究从东西方两个角度将设计政

策的缘起分别回溯至罗马时代和中国的汉朝。而伍德汉姆[23]则从"国家的设计议程"的角度对设计政策的历史发展进行了概述，值得指出的是伍德汉姆亦同意国家设计政策的缘起可以回溯至罗马帝国时代。

在传统的创新政策研究与分析领域，设计政策在相当长的一段时期不被这个领域中的研究者所重视。"设计政策"作为一个名词出现在学术文献上，还是在1982年英国皇家艺术学院举办的"设计与创新：政策与管理"（Design and Innovation: Policy and Management）会议上。在这次会议上，奥伯特（Aubert）在其论文《英国设计创新系统评述：设计政策的本质》（A Review of Design Innovation Systems in the UK: The Essentiality of Design Policy）中首次运用了"设计政策"这一概念来描述英国创新设计系统以及与之相关的政策[26]。但在这篇论文里，奥伯特并没有去界定"创新"和"设计"的异同，他认为"设计政策""创新政策"这两个概念并无不同，是可以互换的。他写这篇文章的初衷在于"呼吁制定技术创新政策"。

霍布德（Hobday）、博丁顿（Boddington）和格兰瑟姆（Grantham）[27]，认为在传统的创新政策与分析领域，不管是单独的设计政策还是设计作为创新政策的组成部分，研究者很少将注意力投向设计政策方面或者在设计政策的评价与理论方面做出什么工作，设计政策在相当长的一段时期被政策研究者有意或无意地忽视了。例如在厚达650页、共22章的《牛津创新手册》（The Oxford Handbook of Innovation）中居然没有关于设计和设计政策的章节。作者进一步指出，这不是简简单单的疏忽：该书仅索引就有32页！与根本不提"设计"而相反，该书关于"研发"（R&D）的索引共有44条，贯穿全书的主要部分；该书66条关于科学、技术和创新政策方面的索引中也没有一条是关于设计政策的（图1-2）。

"设计政策"作为关键词进入英国设计研究学会（The Design Research Society）的学术会议名录还仅仅是2006年的事，而设计学界对设计政策研究的关注也只有30多年的历史[28]。设计学界关于设计政策的研究主要集中于政策的制定和政策实践及评估方面。国际上第一次聚焦设计政策领域的国际会议是1982年7月在伦敦皇家艺术学院召开的"设计政策会议"。尽管该会议上共有100多篇论文发表，但会议上探讨的问题更为宽泛，很多已超出了设计政策的语境，仅有2篇论文是通过设计促进角度探讨了法国和澳大利亚的政策案例[28]。但在20世纪80年代，这是仅有的一次关于设计政策研究的国际会议。

在20世纪90年代，对于设计政策的讨论被纳入了设计管理研究视野。设计管理协会（The Design Management Institute，DMI）的《设计管理杂志》（The Design Management Journal）在1993年和1996年出版了两期关于设计政策的专刊：《设计与国家政策》和《设计与国家议程》。但由于两期文章的作者多来自政策的实践领域，文章多侧重于设计政策的案例研究，而没有涉及研究方法及研究数据来源等研究的基础层面上[28]。

图1-2 《牛津创新手册》封面

2002年国际工业设计协会（ICSID）与韩国设计振兴院在首尔联合举办了"设计政策与全球网络"会议，展示了世界各国在设计政策方面的发展动态，并在会议结束时由国际工业设计协会提出了各国携手研究和制定《世界设计报告》的提议，这一举措也是希望借此收集世界各国在设计系统和资源方面的数据，并旨在创造一个在不同的国家语境下相对宽松、可比较的设计政策研究的契机[29]。

研究者开始关注国家间的设计政策比较与评估。在对国家的设计政策的比较研究中，最初的研究逻辑主要聚焦于由设计政策推动而催生的国家设计竞争力方面。2002年新西兰经济研究所（NZIER）发布了第一份《全球设计竞争力研究报告》，该报告是基于对世界经济论坛所发布的《2001—2002年全球竞争力报告》的指数的量化分析而成。然而这种"设计竞争力排名"的研究方法也存在缺陷：它无法比较与解释实施不同设计政策的国家间的设计竞争力的优劣。如芬兰、德国、美国等国家在设计竞争力排名上都是接近顶级水平，但这几个国家间采用的国家设计政策是完全不同的。

由于"设计竞争力排名"研究方法上的上述缺点，莫尔特里（Moultrie）等人的设计记分牌（Design Scoreboard）开始受到学界关注[30]。该方法主要是作者用来研究和比较英国的国家设计系统与其他国家差异的。后来这种运用"记分牌"对不同国家的比较研究运用到了欧盟创新记分牌（European Innovation Scoreboard）、英国政府研发记分牌（The UK Government's R&D Scoreboard）以及欧盟产业研发记分牌（The EU Industrial R&D Investment Scoreboard）等多领域中。记分牌研究的优点在于它可以对不同国家间的相关数据进行持续的比较分析，并为政策制定者在制定政策的过程中思考政策策略和目标时提供参考[28]。但该方法也有一个缺陷和现实的困扰：在各国间缺乏一个对统计指标的统一定义和解释，也缺乏完整的可供比较的数据[31-32]。正是由于学界意识到在多个不同的国家间获得可比较的数据是非常困难的，而运用这样的数据也给研究的结果带来风险。2000年后，"指标测量"方法（Benchmarking Study）在设计政策研究中开始获得关注。该方法强调持续、系统地评估不同组织的产品、服务及工作过程，并克服了在不同国家间获取可比较数据方面的问题。由此，"指标测量"方法替代了"设计记分牌"的研究方法，开始在比较不同国家设计政策时受到重视。2003年，芬兰国家设计创新中心（DESIGNIUM）⑤运用"指标测量"方法对世界经济论坛的《全球竞争力报告》进行深入分析比对，整理出全球多个国家的设计竞争力排名，并分别于2005年、2007年及2010年发布了《全球设计观察》（*Global Design Watch*）报告。剑桥大学、韩国设计振兴院相继依据指标测量方法⑥计算和公布了全球设计竞争力排名情况。

2008年，在加拿大多伦多被誉为世界之都期间，国际工业设计协会举办了主题为"构筑全球设计进程"（Shaping the Global Design Agenda）

的国际会议,对英国、中国、芬兰、意大利、哥斯达黎加及卡塔尔等国的设计政策情况进行了分析,并组成三个讨论组——设计和经济、设计与社会、设计与复杂化讨论了相关的议题。值得关注的是设计政策是否可以从发达国家向发展中国家转移的问题(The Transferability of Design Policies)首次被提上会议议程[28]。

2000年以来,欧洲在设计政策方面的学术会议日趋活跃。在法国,从2004年以来由法国产业创新促进机构(APCI)主办了一系列关于设计政策与促进方面的国际会议。2014年1月,法国产业创新促进机构在巴黎首次主持"欧洲设计促进上的挑战"(Challenges of Design Promotion in Europe)会议。在这次会议上发布了关于设计促进方面的调研报告,分析了设计促进政策和措施在不同国家间的结构、挑战、目标、方法与资源等等。这也是第一次在国际上运用"指标测量"方法对设计政策进行研究[28]。随后在2005年主办了主题为"经济、创新与国家设计政策"的会议,该会议介绍了欧洲的设计政策案例,对设计影响方面的数据进行了评估,并讨论了设计和创新之间的关系。2006年主办了关于设计政策评估的讨论会议,主要关注于设计评估对商业和公司运营商的影响。2007年主办了"为设计支持而设计"会议,讨论了与政策相关利益人、设计与创新支持工具方面的问题。2008年的会议则聚焦在"设计管理"领域,与会的各国设计政策与促进方面的实践者和研究者则关注设计政策执行层面的问题[28]。而2010年以后该组织的研究项目成为欧盟"欧洲设计创新计划"(European Design Innovation Initiative,EDII)的一部分⑦。

2004年3月由英国国家级设计组织——设计威尔士(Design Wales)⑧在卡迪夫城市大学(Cardiff Metropolitan University)举办了首届"国际设计支持工作坊"(International Workshop on Design Support,IWDS),这个工作坊后来演变成两年一次的常设活动,并在2012年后遴选成为欧洲设计创新计划项目、欧洲设计政策研究共享平台⑨。

2010年以来欧盟委员会在设计政策方面的研究与实践在国际上动作频频。欧洲委员会下设的欧洲设计指导委员会不仅制定和出台了《设计作为驱动以用户为中心的创新》(*Design as a Driver of User-centered Innovation*)、《为增长和繁荣而设计》(*Design for Growth & Prosperity*)和《全球创新情报和政策研究:设计作为创新工具报告》(*GRIPS IPWS : Design as a Tool for Innovation Report*)等政策文件,并且欧洲设计指导委员会在2011年还倡导并实施了名为"欧洲设计创新计划"的研究计划,该提案旨在探求将"以用户为中心的设计"切入政府政策和企业策略中去,发掘和探索为创新而设计的潜力,并以此增强设计、创新与竞争力间的联系。该研究计划共投入资金480万欧元,资助了6个研究子项目,每个子项目针对欧洲创新政策中的设计所担负的特定角色而展开研究。这6个项目代表了来自19个欧盟成员国的46个相关组织⑩。欧洲设计创新计划的6个子项目如表1-5所示。

表1-5 欧洲设计创新计划的6个子项目

欧洲设计创新计划项目	项目描述	研究机构
欧洲政策中的设计（Design in European Policies，DeEP）	评估各项指标并对其在设计政策上的影响做出诠释	意大利米兰理工大学
欧洲设计管理之屋（European House of Design Management，EHDM）	该项目是三年的合作项目（2012-11至2015-09），旨在鼓励运用设计思维、设计方法在公共部门的应用，借此改进设计管理竞争力	英国设计商业协会
为生活实验室而集成设计（Integrating Design for All in Living Labs，IDeALL）	建立设计师和创新生态系统间的联系，以此增强公司竞争力	法国公共文化合作机构（EPCC Cite du Design）
地域性支持企业家和设计师创新（Regions Support Entrepreneurs and Designers to Innovate，简称REDI）	通过设计刺激区域性创新生态系统	法国产业创新促进机构（The French Agency for the Promotion of Industrial Creation，APCI）
欧洲设计政策研究共享平台（SEE Platform 观察平台）	通过交流各国间最好的设计政策方面的实践经验，从而将设计集成到创新政策中	英国设计威尔士
对设计价值进行测量（Measuring Design Value）	关于设计作为价值创造的经济因素方面的研究，该项目已于2014年6月结题，并得出最终的研究报告	西班牙巴塞罗那设计中心

 设计政策的研究关注点：与国家设计竞争力研究结合比较紧密。在上述六个研究项目中，SEE Platform 和 DeEP 的学术研究活动开展要更加频繁，在设计政策研究领域具有很强的影响力。欧洲设计政策研究共享平台（SEE Platform 观察平台），该平台自2012年以来聚集了全欧洲在设计政策、设计支持、服务设计及设计管理方面超过800人的专家，主持召开了102次设计政策研究工作坊，如图1-3所示。已经与欧盟有关国家的政府、组织等合作完成了共计17项设计政策、37项区域性设计发展研究报告，并且通过出版《观察栏》（See Bulletin）杂志、建立网上设计政策研究监控平台等方式共享欧洲在设计政策研究方面的研究动态。而 DeEP 在设计政策的评估方面也具有了一定的突破。

 芬兰在设计政策方面的研究也备受瞩目，尽管身处北欧，但在国际设计交流活动中非常活跃，1985年时已经成为国际工业设计协会秘书处。上述曾提及的欧盟设计政策（2013年）就是由阿尔托大学艺术设计与建筑学院负责制定的，而芬兰在2000年以后为了更好地执行并评估其《设计2005！》国家设计政策的成效，专门成立了国家级设计创新中心——

图 1-3 2012 年 6 月在英国卡迪夫举办的分享欧洲经济（SEE）设计政策工作坊

芬兰国家设计创新中心（DESIGNIUM）。该中心从 2002 年以来持续发布关于芬兰及国际设计政策研究的报告——《全球设计观察》（Global Design Watch），这一系列报告在国际上产生了重要影响。

在中国，学界对设计政策和设计产业政策方面的初步研究始于近 10 年。最初大部分研究主要是基于具体产品设计而进行的政策研究，如集成电路设计产业、服装设计产业等。还有部分学者对一些国家/地区——如芬兰、德国以及中国的香港和台湾地区——的上述具体设计产业进行了初步介绍，其研究重点主要是这些产业设计业务的具体描述与政策要求[33]。同期有研究者开始关注中国的设计政策问题，但研究目的多侧重于能引起社会各界对该问题的关注上[34-35]。当前，伴随着我国政府设计产业政策的酝酿，一些学者开始将目光转向政策制定进程的研究。如中国科学院郭雯关于设计产业政策制定进程的研究，能够从一个动态的角度来探讨政策制定过程，但是该研究只是从理论上向我们介绍了一种设计产业政策研究范式，具体的政策制定过程细节还是不太明确，有待进一步去探讨。而从顶层设计的角度来探讨国家设计政策的研究引人瞩目的院校机构主要是清华大学设计战略与原型创新研究所、中央美术学院设计文化与政策研究所等，如许平对日本产业振兴政策的研究[11]，李一舟、唐林涛[36]对设计产业化与国家竞争力关系的研究；李一舟、张印子对中国设计产业政策的研究；李昂对中国工业设计产业发展的研究[37]。在国外设计政策以及政府在设计促进和支持的研究方面，朱谷莺站在历史角度对英国政府对现代设计的扶持进行了研究[38]；刘爽通过对英国设计委员会 60 余年的活动史的梳理，对英国设计公共政策的形成机制进行了

研究[39]；陈朝杰站在设计政策的视角上考察了北欧国家设计竞赛的发展与演变[40]；罗颖从政府层面推动设计发展的视角去考察20世纪芬兰设计的发展历程，并对芬兰第一版设计政策——《设计2005！》进行了研究[41]。

一些社会设计行业管理机构，例如中国工业设计协会、北京工业设计促进中心、清华大学设计战略与原型创新研究所、广东工业设计城、深圳城市设计促进中心等，也在进行一些设计产业机制和数据统计方面的研究。其中清华大学设计战略与原型创新研究所在2011—2013年的3—10月对中国工业设计园区联盟内的成员单位和其中的设计公司的基础数据进行了调查研究，"提炼出与工业设计园区健康发展相关的若干核心指标并建立一套可纳入国家统计的发展指标体系"，已发布了3期《中国工业设计园区基础数据统计研究》，该研究"提机制、搭框架、拿数据、建模型、看趋势"的研究方法对于本书的研究具有重要的参考和借鉴意义。2014年中国工程院启动了名为"创新设计发展战略研究"的重大咨询项目，该项目由全国人大常委会原副委员长路甬祥院士、中国工程院原常务副院长潘云鹤院士主持，联合了国内多所著名院校的众多专家、学者参与，重点对中国实施创新设计发展战略的背景、必要性等进行了深入研究，其成果备受关注⑪。

总的来看，国内目前关于国家设计政策的研究还比较薄弱，从学界的研究成果来看，关于设计国家政策的研究还处于初始阶段，且已有的研究成果还存在以下几个方面的问题：

一是国内关于设计政策的研究视角还比较单一，多是对设计产业政策进行研究评价，这类研究的优点是针对性、准确性较强，但缺点也显而易见，特别是还非常缺少在国家层面的设计政策研究，研究的全面性、通用性无法保证。更重要的是设计政策研究的逻辑和目的多落在设计所带来的经济竞争力提升方面，研究角度多立足于总结设计政策所带来的积极层面，而有意或无意地回避了政策的问题。多从短期考察，缺乏长期评估；目的在于为政府提供决策支持，对设计政策的理论研究明显不足。

二是国内在设计政策的研究方法与先进国家相比还有较大差距。由于我国的工业设计研究和统计起步较晚，加上长期以来对定量分析方法的忽视，在设计评估实践中对定量方法的运用极为欠缺，这就造成了在研究方法上"经验推理多，实证研究少，定性分析多，定量评估少"，这不仅造成了研究结果过于主观、抽象，政策评价的效果不突出，而且也使得设计在国民经济发展中的价值难以被量化和重视，并且在很大程度上影响了设计评估的信度和效度。

三是在设计政策的研究内容上，国内学界鲜有深入系统研究国家设计政策的成果出现，已有研究内容还比较零散且系统性不强。

1.2.3 芬兰设计政策研究综述

芬兰早在20世纪60年代中后期就出现了设计政策的萌芽,在那个时期芬兰的政治和设计精英已经意识到了设计政策对国家竞争力的重要性。但20世纪60年代"左翼政治浪潮席卷芬兰知识界,设计文化变得意识形态化"[42]。1968年2月,一群持设计激进主义主张的设计院校学生在约里奥·索特玛(Yrjö Sotamaa)的组织下,获得芬兰国家研究发展基金(SITRA)的资助举办了名为"工业、环境和产品设计的研讨会"(The Industrial, Environment, and Product Design Seminars),该研讨会由来自芬兰、瑞典和匈牙利的学生组成,并邀请包括凯伊·弗兰克、维克多·巴巴纳克在内的国际著名设计人士参与。该研讨会运用了设计实验室(Design Lab)的方法,希望通过类似面对面访谈的人种学式的研究来获得可以运用设计来改造社会的方法[43],如图1-4所示。

但设计政策的研究在20世纪90年代末期,特别是芬兰制定国家设计政策期间才开始兴起[44]。在这些研究者中,芬兰设计政策的主要参与者如阿尔托大学艺术设计与建筑学院教授拜卡·高勒文玛(Pekka Korvenmaa)就在2001年和2007年⑫,几乎是《设计2005!》开始和结束的时间发表了文章对芬兰设计政策的情况进行了介绍。索特玛[45]对芬兰实施国家设计政策对芬兰设计教育的影响进行了研究,作者主张对设计教育资源进行"集中"(Convergence),成立创新性大学,以全面提高芬兰设计的竞争力。安娜·沃特宁(Anna Valtonen)[46]从芬兰设计与芬兰科技研究政策的关系角度对芬兰设计政策进行了研究,在安娜的文章中她将芬兰科技研究政策的发展分成了三个阶段,并分别指出设计在不同时期对芬兰科技研究政策的作用及影响力,而安娜对设计政策与芬兰国家创新系统关系的研究更是可以帮助理解和认识作为芬兰国家设计政策为何在国际上备受关注并成为国家设计政策中的"芬兰模式"。吕内宁(T. Ryynänen)[44]从文本分析的角度对芬兰设计政策相关的120篇文献进行了分析与解读,指出芬兰设计政策与经济发展和国家竞争力之间存在联系。凯瑟琳·莫伦豪尔(Katherine

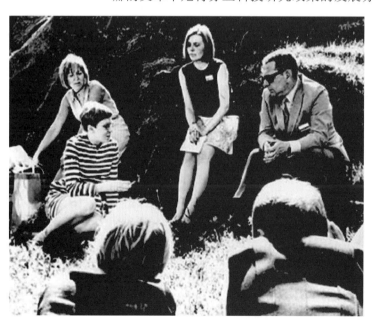

图1-4 1963年巴巴纳克在赫尔辛基芬兰堡组织的设计研讨会

Mollenhauer）和高勒文玛[47]讨论将芬兰国家设计政策在设计教育方面的经验运用到拉美国家的可能性。在2000年后，随着芬兰国家设计政策的颁布与实施，国际上探讨芬兰设计政策问题的文章日渐增多，各国学者从不同的角度出发对相关问题进行了研究。英国学者吉赛尔·劳利克·墨菲（Gisele Raulik-Murphy）等[48]运用"国家设计系统"模型对芬兰与巴西在国家设计政策上的执行与成效进行了比较；在墨菲的另一篇文章里[49]，她指出在欧洲委员会高度重视芬兰将设计政策融入国家创新系统的"政策制定方法"，当前欧洲委员会已经根据芬兰的经验来制定欧洲设计政策。伍德汉姆[23, 50]对芬兰设计政策的特点及意义进行了研究；对高勒文玛在芬兰设计政策制定和实施过程中的工作进行了研究。

在博士层面的研究方面，沃特宁[51]的博士论文《重新定义工业设计：芬兰设计实践的变化》（Redefining Industrial Design: Changes in the Design Practice in Finland）从工业设计与国家设计议程中的角度分析了《芬兰2005！》。英国研究者墨菲在其名为《不同国家设计推广策略的比较分析》（A Comparative Analysis of Strategies for Design Promotion in Different National Contexts）[20]的博士论义中对芬兰设计政策的演变发展及成效进行了详细阐述，并将芬兰国家设计政策与巴西、印度和韩国的设计政策进行了比较研究。

由于设计政策研究的特殊性，一些政府机构、专业组织发布的关于芬兰设计政策的执行及评估报告对于芬兰设计政策的研究具有重要意义。如1998年10月芬兰国家研究发展基金公布的《设计的优势报告I-II：设计、产业与国际竞争力》（The Report Designed Asset I-II. Design, Industry and International Competitiveness）以及1999年由芬兰国家工艺委员会和芬兰艺术设计委员会发布的研究报告《设计2005！》⑬。这两份报告共同成为芬兰设计政策的基础。在芬兰设计政策出台之后，芬兰国家技术与创新局（The Finnish Funding Agency for Technology and Innovation，简称TEKES）也出台了《设计2005——工业设计技术政策》（The Design 2005—Industrial Design Technology Programme），该政策是芬兰国家设计政策《设计2005！》的配套政策，对于保证国家设计政策的顺利实施具有重要意义。2004年芬兰教育部颁布了对《设计2005！》的评估报告⑭，该报告认为设计研究已达到了预期成效，而设计的国际化则没有达到预期要求[52]。2005年芬兰国家设计创新中心发布了《塑造设计在商业中战略影响最终报告》⑮，该报告对2002年芬兰国家技术与创新局颁布实施的《MUSA研究项目——建立商业设计的战略影响模型》（The MUSA Research Project—Modelling the Strategic Impacts of Design in Businesses）进行了评估。该研究计划是作为《设计2005！》技术政策的关键举措而被实施的。芬兰教育部下属的芬兰艺术委员会（Arts Council of Finland）在2012年发布了题为《芬兰设计国际化——支持、障碍与机会》（The Internationalisation of Finnish Design—Support, Impediments and

Opportunities)⑯的研究报告,对芬兰近年来公共部门在芬兰设计的国际化方面的政策措施进行了评估。但整体而言,设计学界对芬兰第一版设计政策的研究比较多,但对于2013年后芬兰第二版设计政策的研究较少。目前只有高勒文玛在其新修订的关于芬兰设计发展史专著——《芬兰设计:一部简明历史》中对该政策的背景、实施情况进行了介绍和研究[42]。安娜在欧洲设计政策研究共享平台(SEE Platform 观察平台)所办的《观察栏通讯》(*Bulletin Issue*)对芬兰新版国家设计政策的战略目标进行了介绍[53]。

中国国内有关芬兰及北欧设计的研究在过去相当长时间内集中在设计思想、风格以及设计师的研究上,还包括对北欧设计公司一些普及性的介绍,比如蔡军、方海于2003年主编的《芬兰当代设计》,方海[54]关于芬兰设计大师库卡波罗的研究;方海[55]对芬兰设计师艾洛·阿尼奥的研究;曾坚、朱立珊于2002年编著的《北欧现代家具》;王受之于2006年出版的《白夜北欧——行走斯堪迪纳维亚设计》;中国建筑工业出版社于2007年出版的三卷本《阿尔瓦·阿尔托全集》等。近年来芬兰设计政策在国内已经开始受到关注,但目前关于芬兰国家设计政策的研究仍比较薄弱。《家具与室内装饰》杂志在2003年4月刊登了一篇译文《芬兰政府在设计方针上的重要规定》,对芬兰《设计2005!》的政策文本进行了介绍(王所玲译,方海校)。《设计》杂志在2011年刊登了王晓红关于《纵览国内外工业设计宏观政策》的文章。2012年拜卡·高勒文玛[56]的《芬兰设计:一部简明的历史》被正式引入中国,该书中文版中的相关章节涉及了芬兰第一版国家设计政策。郭雯、张宏云运用了英国学者墨菲的国家设计系统模型对包括芬兰在内的以设计政策为核心的国家设计系统进行了对比研究[57]。陈朝杰、方海[58]以可持续发展角度对芬兰国家设计政策进行了研究。陈朝杰等人[59]对芬兰设计政策的评价模型进行了研究。在学位论文方面只有中央美术学院罗颖的题为《国家层面的设计推动》的硕士学位论文,该论文以芬兰设计历史为线索对芬兰设计发展的重大事件进行了梳理,对芬兰《设计2005!》政策进行了介绍与解读,并对芬兰设计政策对芬兰设计的影响进行了分析。但该论文对芬兰设计发展缺乏整体、连续的历史视角的审视,对历史事件的考察仅限于从设计艺术角度进行孤立地解读,而忽略了设计政策与芬兰经济、政治及芬兰科技研究政策演变之间的紧密联系。从整体国内设计学界的研究成果来看,关于芬兰设计国家政策的研究还处于初始阶段。

1.3 研究思路、方法与内容

1.3.1 研究思路

本书从纵横两条线展开。

"横向展开"指的是把芬兰设计政策的研究放在芬兰乃至北欧更为宽广的社会背景中去考察。

一方面,设计作为社会的子系统,设计与社会中的其他系统——政治、经济和文化等存在相互促进、相互制约的关系。政治是上层建筑,决定了对设计的重视程度,具体体现在对设计的投入以及保障措施上;经济的发展为设计提供了物质保障,同时又对设计提出了新的要求;而社会文化决定了社会对设计重要性的认识。另一方面,设计也对社会经济、政治、文化的发展发挥推动作用。本书从设计与社会的关系出发,既分析芬兰设计政策如何受到芬兰政治、经济、文化的影响,也分析芬兰设计政策本身对芬兰国家创新系统所发挥的作用。

"纵向展开"指的是书本的章节推进与逻辑递进。

本书的研究将根据比较研究的一般思路和政策研究的一般范畴,即遵循"政策背景—政策形成过程—政策目标与内容—政策实施—政策评价"的思路来层层推进。课题将深入分析芬兰设计政策产生的背景和演变历程,具体从经济、政治、文化和教育几个方面分析芬兰设计所植根的土壤,理清分兰设计政策的发挥过程;在此基础上,从政策目标的角度分析芬兰新旧设计政策发生变化的动因,系统总结芬兰设计政策的成效、问题与趋势。最后对照中国实际国情提出适合我国实际的政策制定和评估研究框架,以期为中国设计产业整体发展布局和提升我国国家竞争力的相关实践与研究提供理论参考和政策建议。本书研究框架如图1-5所示。

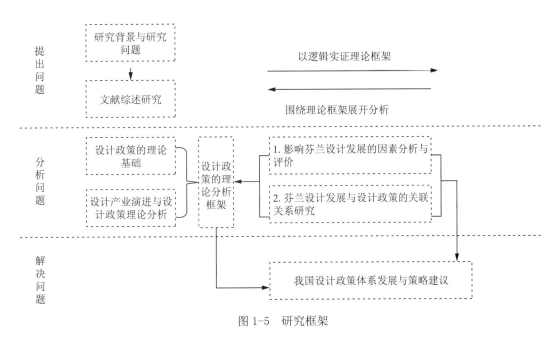

图 1-5 研究框架

1.3.2 研究方法

1）文献研究法与诠释学研究方法相结合

本书通过多种途径（网络检索、图书馆资源、参加学术会议等）广泛收集国内外相关资料，并对收集的资料进行加工、整理、分析和提炼。借助于文献，系统地梳理国际上特别是芬兰及欧盟在设计政策的研究文献，并特别关注芬兰设计政策出台的背景、发展过程、政策目标、政策实施和政策效果，以及芬兰设计政策发展过程中的影响因素。文献涉及范围如表1-6所示。

表1-6 研究文献所涉及的范围

文献分类	内容描述
政策文本	政策档案，包括国家设计政策、创新与增长战略等
政策提案	因设计政策而实施的具体政策行动计划或纲要
设计组织	与设计创新政策相关的公私、地区性、国家级甚至国际性组织
研究论文	已出版的关于设计创新政策、提案或设计组织研究方面的同行评价的论文
研究报告	各种组织公布的设计创新政策、设计产业、设计教育发展的研究报告等

同时，本书在文献研究过程中运用了诠释学的有关方法。诠释学作为一种"关于意义和价值的理论，强调对文献的定性分析从而发现和解释内在的意义"[60]。诠释学在当今政策研究中的作用被各国研究者所重视，特别是在研究人与社会关系、国际关系相关领域，定量的科学方法并不能解释所有的现象，存在很大的局限性。"最根本的问题是人文社科研究的社会事实，而社会实施严格来说不可能重复……因此，研究者不可能再现和验证历史，而只能诠释历史。"[61]本书结合所用的文献研究法和诠释学研究方法研究与分析芬兰设计发展演进与设计政策的因果互动关系。

2）历史研究法与比较分析法相结合

本书运用历史研究法，以时间为线索，从技术的角度追溯芬兰设计发展的各阶段的状况，并联系各阶段芬兰的整体社会文化背景进行综合性的分析，将芬兰的社会历史和文化传统研究与芬兰设计政策研究结合起来，从工业设计自身的逻辑出发，以期发现芬兰设计政策发展的客观过程，一方面为研究芬兰设计政策的现实问题和发展趋势奠定基础，另一方面便于以史为鉴，提供参照。

本书结合比较分析和政策科学的理论来研究芬兰设计政策的形成演变、核心内容与实施过程，把握芬兰设计政策发展过程与现状，预测芬兰设计政策发展趋势，从而为我国设计政策制定提供借鉴。本书采用比

较分析法,即通过观察和分析,找出研究对象的相同点和不同点。同时,本书属于比较研究中的国别(区域)研究,即从本国的问题或关注点出发,系统分析区域或国别案例资料,作为改进本国的借鉴。本书中的比较分析方法主要应用以下两个方面:一是共时的横向比较,主要是当时芬兰设计发展态势与当时各国设计发展态势,特别是与同属北欧地区的瑞典、丹麦的比较;二是历时的纵向比较,芬兰设计政策与亚欧典型国家设计政策的比较。

3)实证分析与规范分析相结合

实证分析法就是"在观察到事实的基础上运用科学的抽象法通过分析推理对经济现象的因果关系进行客观指示,对有关现象将来会出现的情况做出预测"[62]。实证分析解决"是什么"的问题,强调事实本身,研究经济现象的客观规律和内在逻辑,不带价值判断。相反规范分析有价值导向,它回答的是"应该怎么样"的问题,即经济现象的社会意义。本书运用了这两种方法,其中在梳理设计发展演进与设计政策互动关联关系时,主要采取了实证分析的方法。实证分析方法则主要运用了因子分析法和案例研究法。其中,因子分析法是一种定性和定量相结合的、系统化的、层次化的分析方法,它是利用统计指数体系分析现象总变动中各个因素影响程度的一种统计分析方法。本书将用因子分析法和德尔菲法研究芬兰设计政策的指标体系。而案例研究方法则强调"从真实世界里找学问,通过个案的连续性展示达到大样本检验的效果"[62]。本书通过案例研究方法具体分析了芬兰与欧美和亚洲地区各典型国家的设计政策。由于现实社会政治经济关系错综复杂,社会制度不仅包括正式的法律、政策和规范,而且包括非正式的、潜移默化形式存在的社会心理、民族习惯和文化等。通过案例分析就可以把现实中的问题加以理论提炼和逻辑演绎,从而推断出一种制度的共性和特性。本书对芬兰设计发展演进变化进行评价后的国家设计政策的导向选择以及对我国设计政策的启示与建议等内容采用了规范分析方法。

1.3.3 研究内容

在研究内容上,本书在探讨芬兰设计政策产生的社会背景和芬兰设计政策历史变迁的基础上,从政策目标的角度构建芬兰设计政策的指标体系。然后运用因子分析法,在统计产品与服务解决方案(SPSS)软件中对芬兰与美国、日本、韩国、中国等在设计政策发展上具有代表性的国家/地区所反映的政策发展数据指标进行考察与比较,对政策指标进行因子分析,从而对芬兰设计政策进行有效评价。最后从总体上分析芬兰设计政策的成效和面临的问题与发展趋势,并在宏观、微观、路径、布局和着力点等层面提出我国在制定工业设计政策时的建议及改革意见。

研究内容主要分为以下几个部分:

（1）从工业设计产业的演进角度考察芬兰工业设计政策的国家演进路径

国家意识形态支配下的工业设计产业与企业主导的工业设计产业有很大的不同，从价值变化的角度来看，代表生产秩序演进的国家形态已将工业设计的价值推向战略层面，其价值内涵已经不是纯粹的利润逻辑，而是在经济、社会等多方面的综合考量，这也必然会驱动产业结构和建设载体的变化与调整。本书将根据与设计创新活动有关的历史事件，从工业设计产业演进的角度来梳理芬兰国家设计政策体系的发展历程所涉及的不同历史阶段，研究和分析芬兰设计政策如何受到政治、经济、文化的影响，并分析芬兰设计政策本身对国家创新系统所发挥的作用。

（2）从政策目标的角度构建芬兰国家设计政策的指标体系

长期以来，尽管国内学界和产业界不断出现大量关于工业设计概念、方法、流程等方面的研究，但是将研究建立在数理和统计层面上的研究少之甚少，这不仅影响了研究成果的公信力，而且也使得工业设计在国民经济发展中的价值难以被量化和重视，客观上会影响工业设计的有效传播与推广。本书从政策目标的角度构建设计政策指标（Design-policy Indicators），通过客观、科学的文字与数据来描述与衡量芬兰设计政策实施后芬兰设计产业与相关社会的现况与趋势，并将具有公信力的重要经济、社会统计量转换成为足够解释、评估芬兰设计产业发展状况的统计量，从而为客观分析与评价设计政策对设计产业的综合影响奠定基础。

（3）设计政策评价指标的分析与评价

本书根据芬兰设计政策所涉及的领域以及每个领域中影响设计政策指标的构成要素，应用德尔菲法收集相关领域专家的意见后构建出相应的政策指标变量，并根据专家的意见分别对每项指标变量给予不同的权重。本书从设计机制、设计政策和实施保障这三个方面对芬兰设计政策的成效进行分析，并尝试通过时间序列来观察芬兰设计政策指数的变化方向和幅度，挖掘设计与国家竞争力的衡量关系，以此对芬兰设计政策的成效进行有效评价。

（4）总体上分析芬兰设计政策的成效和对中国的借鉴意义

鉴于目前我国还缺少国家层面的设计政策和国家竞争力尚处于效益驱动的较低竞争层次，还没有形成统一的创新驱动体系和整合力量，这就需要大力发展我国的设计创新和文化软实力，从而从根本上提升国家的竞争力。而要实现这一目标，就要制定符合我国总体发展战略的国家设计政策，用设计思维和全球眼光来统筹发展，以实现设计行业发展与国家战略发展的真正对接。因此，本着这样的思路，本书将从分析政府制定设计政策的目标与行为动机出发，从政策的宏观目标、战略形成、路径选择、战略布局、实施与评价方法等层面提出政策建议。

本书从章节结构上分为以下七章：

在第1章中围绕设计政策的理论与实践两条发展脉络对世界各国特

别是欧美等世界设计先进国家/地区的研究与实践现状进行了深入的研究与分析，并据此提出本书的研究方法与研究框架。第2章通过对设计政策理论基础与理论分析框架的构建，从而为本书展开设计政策相关问题的研究奠定理论基础。该章不仅从市场失灵理论、系统失灵理论等传统公共政策研究视角上考察设计政策的研究逻辑，并且将社会创新、设计思维等设计学领域内的理论方法运用到研究中去，从而为国内设计政策研究提供新的研究路径选择。第3章重点放在对芬兰国家地理与自然环境、历史与人文、政治与经济发展的研究，并对芬兰历史上遭受的重大危机及其对国家发展走向、民族心理形成、政策制度变迁等之间的关联和影响进行了研究。第4章的研究重点聚焦于与设计发展有关的芬兰历史事件，从设计促进、设计教育、设计产业演进的角度梳理了芬兰设计所经历的关键历史阶段，研究和分析了芬兰设计的发展如何受到芬兰政治、经济、文化的影响，并对芬兰设计立国思想和芬兰设计政策的推出进行了深入的讨论。第5章和第6章是本书的核心部分。其中，第5章通过对芬兰设计政策演变的历史背景、制定过程、政策内容、新旧政策的比较研究等，深入探讨了在芬兰设计政策演变发展过程中，政策制定主体是如何界定和分析芬兰设计已产生和发现的矛盾和问题，并对问题产生的原因加以判断、确定可能实现的目标、综合平衡各方的利益诉求并最终形成政策产品公布给公众的；第6章则从实证研究的角度出发对芬兰设计政策的国际整体表现和政策发展的总体特征进行了评价，运用因子分析法和德尔菲法构建出了芬兰设计政策的评价指标体系，把芬兰与美国、日本、中国及欧洲等设计政策发展具有代表性的主要国家/地区进行了比较和分析，根据实证研究的综合结果，系统总结芬兰设计政策成效、问题与趋势，最后根据上述研究成果总结了芬兰设计政策成效、趋势与问题，提出适合我国国情的设计政策研究的相关思路与策略。第7章为本书的主要结论和后续研究展望。

第1章注释

① 尽管美国没有颁布和实施国家设计政策，但长期以来美国政府组织、企业及设计专业组织对制定、实施美国国家设计政策保持了极大的热忱：1973年，在华盛顿国家设计大会（The National Design Assembly）上首次讨论制定美国国家设计政策；2005年，由美国商业委员会牵头制定了《美国创新政策提案》，该提案强调设计竞争力的重要作用；2008年11月，美国国家艺术基金会召集来自政府部门、专业设计组织及设计教育部门的21位官员、学者齐聚首都华盛顿召开了"美国国家设计政策峰会"，会上形成并发布了《美国国家设计政策提案》。
② 丹麦INDEX设计奖是全球奖金最丰厚的设计大奖（总额高达500 000欧元），每两年举办一届，每次有五位获奖者在哥本哈根举行的颁奖典礼上荣获这一奖项。参见INDEX项目（The Index Project）网。
③ 参见创意智优计划网。
④ 参见投资台湾入口网。
⑤ 芬兰国家设计创新中心（DESIGNIUM）是根据芬兰国家设计政策的要求，设立在

赫尔辛基艺术与设计大学（阿尔托大学艺术设计与建筑学院前身）的国家级设计研究促进机构。

⑥ 芬巴尔（Finbarr）——《国际设计记分牌：初始指标的国际设计能力》，英国剑桥大学（2007年）；卡佳·索瓦尔里（Katja Sorvali）和埃亚·涅米宁（Eija Nieminen）——《全球设计观察》，芬兰国家设计创新中心（DESIGNIUM）（2008年）；首尔设计中心（Seoul Design Centre）、首尔市政府——《首尔设计调查》，首尔（2009年）。

⑦ 法国产业创新促进机构牵头的EDII项目名称为地域性支持企业家和设计师创新（Regions Support Entrepreneurs and Designers to Innovate，简称REDI）。

⑧ 设计威尔士是设立在卡迪夫城市大学里的一个基于国家产品设计与研发中心支持的设计促进组织。该组织多年来致力于在威尔士经济界推广设计的应用。这一目标已在很大程度上得以实现，尤其是在向威尔士公司和组织直接提供设计建议和咨询方面。

⑨ 在2008年至2011年期间，欧洲设计政策研究共享平台项目由INTERREG IVC通过欧洲地区发展基金共同资助。

⑩ 参见欧洲设计协会网。

⑪ 参见《创新设计发展战略综合研究报告（2014年）》。

⑫ 2001年，拜卡·高勒文玛在《斯堪的纳维亚设计历史杂志》（*Scandinavian Journal of Design History*）中对芬兰国家设计政策进行了介绍，同时对芬兰的设计产业、设计教育等的情况进了阐述，详见KORVENMAA P. Rhetoric and action: design policies in Finland at the beginning of the third millennia [J]. Scandinavian Journal of Design History, 11: 7-15; 2007年，他对上一篇文章进一步补充，比如对《设计2005！》的形成过程和研发体系等进行了阐述，详见KORVENMAAA P. Finland, design and national policies of innovation [EB/OL]. （2007-03-20）[2010-02-22]. http://www.designophy.com/article/design-article-1000000023-finland.designand-national-policies-of-innovation.htm。

⑬ 参见SAARELA P. Muotoilu 2005！（Design 2005！）Muotoilupoliittinen ohjelma. Opetusministeriö, Kulttuuripolitiikan osaston julkaisusarja Nro 3 [Z]. Helsinki: Oy Edita Ab, 1999: 43。

⑭ 参见芬兰教育部于2004年出版的《〈设计2005！〉政策跟进报告》（芬兰文）。

⑮ 详见2005年芬兰国家设计创新中心《塑造设计在商业中战略影响最终报告》（*Modelling the Strategic Impacts of Design in Businesses, Final Report*）。

⑯ 参见OKSANEN - SÄRELÄ K. The internationalisation of Finnish design – support, impediments and opportunities [R]. Helsinki: Arts Council of Finland, 2012。

第1章文献

[1] 娄永琪. 转型时代的主动设计[J]. 装饰, 2015(7): 17-19.

[2] MANZINI E. Design, when everybody designs [M]. Cambridge: The MIT Press, 2014.

[3] European Communities. Design as a driver of user-centred innovation [Z]. Brussels: European Communities, 2009: 32.

[4] 王允贵. 80年代以来美国经济结构调整的经验与启示[J]. 世界经济与政治, 1997(10): 5-9.

[5] 郭雯, 张宏云. 国际工业设计服务业发展及启示[J]. 科技促进发展, 2010(7): 14-18.

[6] 青云. 美国新闻周刊封面故事：正在衰竭的美国创新力[EB/OL]. （2010-09-17）

[2019-09-03].http://finance.sina.com.cn/roll/20091117/20406977849.shtml.

［7］ 王志强.研究型大学与美国国家创新系统的演进[D].上海：华东师范大学，2012.

［8］ Design Council. The design economy 2015：the value of design to the UK[R]. London：Design Council，2015.

［9］ 薛彦平.欧洲工业创新体制与政策分析[M].北京：中国社会科学出版社，2009：136.

［10］ 王晓红.纵览国内外工业设计宏观政策[J].设计，2011（4）：56-61.

［11］ 许平.影子推手：日本设计发展的政府推动及其产业振兴政策[J].南京艺术学院学报（美术与设计版），2009（5）：29-35.

［12］ SCHWAB K.The global competitiveness report 2014–2015[Z]. Switzerland：World Economic Forum，2014：180-181.

［13］ Ornamo. Report on the Finnish design sector and the sector's economic outlook 2013[R].Helsinki：Ornamo，2014：6.

［14］ 陈朝杰.政府如何支持设计？来自丹麦的经验[J].艺术与设计，2015（5）：58-63.

［15］ CHOI Y，COOPER R，LIM S，et al. The relationship between national policy and industrial development in the UK and Korea，1940s–2000s[J]. Design Issues，2011，27（1）：70-82.

［16］ 田君.香港的设计教育[J].装饰，2008（3）：70.

［17］ 陈育纯.基于产业集聚的香港创意产业发展研究[J].价格月刊，2009（10）：54-57.

［18］ 单承刚，何明泉.设计政策指标的建构研究[J].设计学报，2005，10（2）：13-27.

［19］ 张慧.台湾设计产业的觉醒[N].中国社会学科报，2012-05-07（B05）.

［20］ 曾允盈.经济新实力 台湾设计产值值多少[EB/OL].（2013-09-30）[2019-09-03]. https://www.watchinese.com/article/2013/8119.

［21］ 张春艳. 从制造到设计：20世纪德国设计[J].新美术，2013，34（11）：50-58.

［22］ SUNG W O，SONG M J，PARK J，et al. Changing roles of design promotion organization in the global context and a new theoretical model for a design promotion system[R]. Hong Kong：Emerging Trends in Design Research，2007.

［23］ WOODHAM J M. Formulating national design policies in the United States：recycling the "emperor's new clothes"[J]. Design Issues，2010，26（2）：27-46.

［24］ THORPE A. Comments on the US national design policy initiative[EB/OL].（2014-01-16）[2019-09-03]. http://designactivism.net/archives/author/atlasann.

［25］ HESKETT J. Past，present，and future in design for industry[J]. Design Issues，2001，17（1）：18-26.

［26］ SUN Q. Emerging trends of design policy in the UK[R]. Brighton：2016 Design Research Society 50th Anniversary Conference，2016.

［27］ HOBDAY M，BODDINGTON A，GRANTHAM A. Policies for design and policies for innovation：contrasting perspectives and remaining challenges[J]. Technovation，2012，32（5）：272-281.

［28］ RAULIK-MURPHY G. A comparative analysis of strategies for design promotion in different national contexts[D]. Cardiff：The University of Wales，2010：28-30，58.

［29］ THOMSON M. The world design report[R]. Seongman：Korea Institute of Design Promotion KIDP，2002：247-254.

［30］ MOULTRIE J. Developing an international design scoreboard[R]. Cardiff：PDR-National Centre for Product Design & Development Research，2009：3-5.

［31］ HOLLANDERS H. Methods to measure the level of design innovation and creativity

［R］. Barcelona: Barcelona Centre de Disseny, 2008.

[32] MOULTRIE J, LIVESEY T F, MALVIDO C, et al. Developing a national design scoreboard［R］. Sheffield: Undisciplined 2008! Design Research Society Conference, 2008.

[33] 里布尔(Leeble). 国家推动设计创新：丹麦设计政策的制订、执行与方向[J].艾诗怡,译. 设计,2011(3):62-67.

[34] 杭间. 设计史研究：设计与中国设计史研究年会专辑[M]. 上海：上海书画出版社,2007.

[35] 陈秉鹏. 21世纪的中国工业设计政策[J]. 制造业设计技术,2000(6):5-6.

[36] 李一舟,唐林涛. 设计产业化与国家竞争力[J]. 设计艺术研究,2012,2(2):6-12.

[37] 李昂. 设计驱动经济变革：中国工业设计产业的崛起与挑战[M]. 北京：机械工业出版社,2014.

[38] 朱谷莺. 政府推广下的英国现代设计[D]. 北京：清华大学,2004.

[39] 刘爽. 英国设计委员会政策影响力初探[D]. 北京：中央美术学院,2008.

[40] 陈朝杰. 设计政策驱动下北欧设计评奖活动演变研究[J]. 艺术评论,2014（8）：127-131.

[41] 罗颖. 国家层面的设计推动：二十一世纪以来的芬兰设计发展研究[D]. 北京：中央美术学院,2010.

[42] KORVENMAA P. Finnish design: a concise history［M］. London : Aalto University & V & A Publishing, 2014.

[43] CLARKE A J. "Actions speak louder" Victor Papanek and the legacy of design activism[J]. Design and Culture, 2013, 5(2):151–168.

[44] RYYNÄNEN T. Representations of Finnish design policy discourses of design policy in economical press［R］. Lisbon: Design Research Society International Conference, 2006.

[45] SOTAMAA Y. Convergence of design education: evolution of Finnish innovation policies[J]. Asia Design Journal, 2009(4):8-25.

[46] VALTONEN A. Getting attention, resources and money for design – linking design to the national research policy［R］. Taiwan: International Association of Societies of Design Research (IASDR), 2005.

[47] MOLLENHAUER K, KORVENMAA P. Designing the designer: the responsibilities of education in the national/regional systems of design［C］. Newcastle Upon Tyne: International Conference on Engineering and Product Design Education, 2007.

[48] RAULIK-MURPHY G, et al. A comparative analysis of strategies for design in Finland and Brazil［R］.Sheffield: Design Research Society Conference, 2008.

[49] RAULIK-MURPHY G, CAWOOD G, LEWIS A.Design policy: an introduction to what matters[J]. Design Management Review, 2010, 21(4):52-59.

[50] WOODHAM J M. Miscellaneous thoughts on design history from outside Finland – Pekka Korvenmaa at 60［EB/OL］.(2014-03-22)[2019-09-03]. http://tahiti.fi/03-2014/kolumni/miscellaneous-thoughts-on-design-history-from-outside-finland--pekka-korvenmaa-at-60/.

[51] VALTONEN A. Redefining industrial design: changes in the design practice in Finland[D]. Helsinki: Taideteollinen Korkeakoulu, 2007.

[52] Ministry of Employment and the Economy of Finland. Design Finland programme- proposal for strategy and actions[S]. Lahti: Markprint, 2013.

[53] WHICHER A. Design policy monitor 2014: reviewing innovation and design policies across Europe[J]. SEE Platform Bulletin, 2014, 11(6): 3-7.
[54] FANG H. YRJÖ KUKKAPURO[M]. Nanjing: Southeast University Press, 2001.
[55] 方海. 艾洛•阿尼奥[M]. 罗萍嘉, 译. 南京: 东南大学出版社, 2003.
[56] 拜卡•高勒文玛. 芬兰设计: 一部简明的历史[M]. 张帆, 王蕾, 译. 北京: 中国建筑工业出版社, 2012.
[57] 郭雯, 张宏云. 国家设计系统的对比研究及启示[J]. 科研管理, 2012, 33(10): 56-63.
[58] 陈朝杰, 方海. 基于可持续发展理论的芬兰设计政策的研究[J]. 包装工程, 2014, 35(6): 69-72.
[59] CHEN C J, FANG H, YU D J. Construction of evaluation index system for Finnish design policy[J]. Advanced Materials Research, 2014, 989/990/991/992/993/994: 5373-5377.
[60] MYERS M D. Dialectical hermeneutics: a theoretical framework for the implementation of information systems[J]. Information Systems Journal, 1995, 5(1): 51-70.
[61] 李少军. 国际关系研究与诠释学方法[J]. 世界经济与政治, 2006(10): 7-13.
[62] 武永花. 经济学的分析方法: 实证分析和规范分析[J]. 价值工程, 2008, 27(3): 11-12.

第1章图表来源

图 1-1 源自: 2002年新西兰经济研究所报告(NZIER Report 2002).
图 1-2 源自: FAGERBERG J, MOWERY D C, NELSON R R. The Oxford handbook of innovation[M]. Oxford: Oxford University Press, 2005.
图 1-3 源自: WHICHER A, CAWOOD G. European design systems and innovation policy[R]. Luxembourg: Report Prepared for the European Commission, 2012: 3.
图 1-4 源自: CLARKE A J. "Actions speak louder" Victor Papanek and the legacy of design activism[J]. Design and Culture, 2013, 5(2): 151-168.
图 1-5 源自: 笔者绘制.
表 1-1 源自: 笔者绘制.
表 1-2 源自: 笔者根据台湾财政部门资料中心、商业发展研究院资料整理绘制(2014-05).
表 1-3、表 1-4 源自: 笔者绘制.
表 1-5 源自: BEDA. European design innovation initiative projects update[EB/OL]. (2014-03-07)[2018-10-07]. http://www.beda.org/eu-projects.
表 1-6 源自: 笔者绘制.

2 设计政策的理论基础与理论分析框架

就算是在最近的一段时期，在创新政策已经获得广泛关注的情况下，相关研究还是多聚焦于创新政策在产品研发方面的角色或基于公共部门科学。在技术和工程政策中，只有很少的内容涉及设计方面的内容或者设计仅仅在创新政策中被当成"可怜的二表弟"般对待。同样，从商业与管理创新研究视野里，在设计方面的研究也是极为缺少的。据分析，设计政策的争论是在指导下进行的，其目的是使政策制定者形成设计政策以促进设计的发展，而不是在探求关于政策的效率及正当性等深层问题方面。这也造成了我们对于为设计政策制定提供重要支撑的"心智模型"（隐形方法及假说等）知之甚少。

正如霍布德（Hobday）、博丁顿（Boddington）、格兰瑟姆（Grantham）[1]所指出的那样，尽管随着设计创新在实现国家经济跨越式发展中的有效性和重要性成为共识，"设计政策"俨然成为全球科技政策和设计创新体系的研究热点，但由于设计政策真正被纳入研究视野是最近十几年的事情——"设计政策"作为关键词直到2006年才首次出现在设计研究学会的学术会议目录中[2]。该领域的研究者多来自公共政策、创新政策和产业政策研究领域，鲜有设计学领域的学者参与其中。这就造成了设计政策研究视角还比较单一：该领域研究的出发点和基本逻辑是为了从学术角度支持和推动政府及政策制定者的相关工作，研究成果多是对设计产业政策进行研究评价，且对设计政策的实施成效总结较多，对政策理论、研究方法及数据来源等基础层面的研究相对缺乏。

简言之，在设计政策研究领域至今依然存在诸多关键理论问题尚未解决，有必要在本章通过对设计政策研究的理论基础和分析框架的构建，来奠定本书关于研究设计政策相关问题在不同的情境下变化的类型学理论基础。

2.1 设计政策的理论基础

2.1.1 设计学理论

关于设计和设计方法的研究，早在公元前350年左右的古代埃及

就出现了关于工程设计方面的著作《机械学》,还有我国先秦的《考工记》、明代的《天工开物》等[3]。但是真正现代意义上的设计研究起源于 20 世纪 60 年代,在这个时期"设计方法运动"(Design Methods Movement)开始在美国和英国兴起。赫伯特·西蒙(Herbert Simon)首次提出"设计科学"的思想,他认为设计科学是一门关于设计过程和设计思维的知识性、分析性、经验性、形式化、学术性的理论体系[3]。这一阶段的设计研究试图借鉴计算机技术和管理理论来发展出系统化的设计问题求解方法,以评估设计问题(Problem Domain)和设计解域(Solution Domain),以便建立独立于其他学科的设计领域的科学体系和方法。这为 20 世纪 80 年代设计学博士学位教育奠定了理论和实践基础。

尽管设计理性主义运动留给设计研究许多有用的遗产,但它也面临严峻的挑战[4]。因为人类、社会及生态问题被证明是"不良问题"(Wicked Problems),这类问题仅用理性主义方法是很难解决的[5],而 1968 年德国乌尔姆设计学院的终结更被视为设计方法运动在设计教育领域遭遇的重大挫折。进入 20 世纪 70 年代,里特尔(H. Rittel)于 1973 年提出新一代(New Generations)的设计研究概念,他认为设计是一个得到"满意解"(Satisfactory Solutions)或解集的过程而不是"最优"解的过程,从根本上脱离了第一代设计研究的理念[3]。在 20 世纪 70 年代,通过维克多·帕帕奈可(Victor Papanek)的著作,设计师的环境保护意识开始觉醒,设计的社会责任问题开始获得关注。同期,人类学的研究方法开始在设计领域中得以运用,这一研究方法首先出现在美国的中西部地区和芝加哥地区,稍晚又出现在加利福尼亚。在欧洲,一个重要的灵感来自斯堪的纳维亚地区的参与式设计(Participatory Design),该方法尽管由于其激进的政治主张而没有在工业领域传播,但它对软件工业和美国设计产业产生了一定程度的影响[5]。

20 世纪 80 年代以来,设计研究开始重新回归实践领域。在 20 世纪 80 年代早期,人机工程学在工业设计领域的推广推动了设计研究领域向以用户为中心转向(The User-Centered Turn),设计的有用性问题(The Problem with Usability)开始获得关注,并被用于解决信息时代所带来的复杂的信息技术问题。这一时期设计广泛参与社会的各个领域,相关学术刊物、著作、会议、研究组织的出现和设计学博士学位层面的教育体系,这些因素使设计研究进入快速成长期。1979 年《设计研究》(Design Studies)和 1984 年《设计论点》(Design Issues)两本高水平设计理论刊物的出版,标志着设计研究进入空前发展和学术化的时代[3]。

20 世纪 90 年代伊始,设计语义学、设计管理开始在设计研究领域获得重视;从 20 世纪 90 年代至 2000 年,人种学研究中的田野调查方法(The Fieldwork Techniques)在设计研究和实践领域得以普遍应用,由此带动设计研究领域迎来了设计研究方法的又一次高潮。这一时期设计研究方法的共同特点是从设计实践产生方法(Design Practice

图 2-1　IDEO 设计方法卡片

Provides Methods），即设计实践被置于设计研究的核心位置[5]。这些方法如原型（Prototypes）、设计游戏（Design Games）、情绪版（Mood Boards）、故事版（Story Boards）、混合愿景（Pastiche Scenarios）、脚本（Scenarios）、人物角色（Personas）及各种类型的角色扮演等通过代尔夫特理工大学的弗鲁基·石勒苏益格·维瑟（Froukje Sleeswijk Visser）的博士论文以及艾迪欧（IDEO）公司推出的 52 种研究方法扑克牌而广为人知。IDEO 设计方法卡片如图 2-1 所示。

这个时期，设计学领域出现的另一个重要趋势是设计研究向技术领域转向（Turn to Technology），交互设计研究、用户体验研究成为重点。同时重实践，强调动手精神、实验室、工作坊解决问题的沙盒文化（Sandbox Culture）在麻省理工学院媒体实验室和卡内基梅隆大学等研究院所的带动下，在设计研究领域得以推广。

新千年以来随着全球环境和人类面临的问题愈趋复杂化，设计正被越来越多的人认为是解决危机的钥匙。设计正在成为协同不同学科知识的有效工具，并活跃于解决社会经济发展和我们日常生活中的战略以及全局问题[6]。2010 年以后，环境和社会责任问题又重新回到设计研究的议事日程[7]。在当前全球知识网络经济时代，设计研究领域和其他领域一样都面临深刻的结构重组与研究范式的转型。在当前的设计实践、设计研究以及设计史领域，将设计作为使用艺术分支的陈旧观念越来越站不住脚了。作为一种社会和文化现象，设计与技术存在着更多的共同点。因此，社会学、技术史将能够为设计研究提供非常合适的理论框架和方法论系统[8]。

2.1.2　公共政策学理论

对公共政策的研究，是目前世界上公共管理研究的主要范畴。1951 年，著名的政治学家哈罗德·拉斯韦尔（Harold Lasswell）与丹尼尔·勒纳（Daniel Lerner）合著了《政策科学：在范围和立场上的最近发展》，首次明确了政策科学的概念，该书的出版标志着政策科学的诞生。随着西方社会的进一步发展，政策科学在经历了 20 世纪 60 年代末到 70 年代中期的"趋前倾向"（Ex-ante-Orientation）时期、70 年代中期至 70 年代末期的"趋后倾向时期"（Ex-post-Orientation）[9]以及 80 年代以后的比较公共政策时期后，在 90 年代后走向公共政策科学研究的新拓展时期，包括注重研究公共政策的伦理与价值取向，注重社会问题的研究并强调

政治调查。在学科前沿层面，公共政策协同性研究、公共政策比较研究、公共政策工具研究、公共政策伦理研究将成为公共政策学新的学术生长点[10]。

目前来说，学界对公共政策的概念性界定呈现逐步融合的趋势，学界对公共政策的概念主要从管理职能、活动过程两个层面分类：在管理职能层面上，以美国学者伍德罗·威尔逊和加拿大学者戴维·伊斯顿关于公共政策概念的界定为代表。戴维·伊斯顿[11]强调公共政策是对整个社会进行权威性价值分配，它包含着一系列分配价值的决定和行动。在活动过程层面上，以美国的詹姆斯·安德森和哈罗德·拉斯韦尔为代表。如詹姆斯·安德森[12]认为公共政策是一个有目的的活动过程，而这些活动是由一个或一批行为者为处理某一问题或有关事物而采取的。尽管这些界定角度各异、见仁见智，但其核心要素只有两个：价值蕴涵和利益诉求。不论公共政策是一种"政治分配""政治行为""政治过程""政治关系"，抑或是一种"政治规范"，但它总是和一定的核心价值相关联，并且总是以"公共利益"的诉求为旨归[13]。

对于政策制定过程（Policy-Making Process）的理解主要分为狭义和广义两类。狭义上的公共政策制定过程是政策过程的一个阶段，也就是政策过程的首要阶段。它是指从政策问题的确认到政策方案的最终抉择直至合法化的过程。谢明[14]将这个过程分为"社会问题的产生、政策问题的确认、政策议程的建立、政策规划、决策与心理、政策的合法性"。陈振明[15]将公共政策的制定过程划分为"政策议程的建立、方案规划以及政策合法化"三个阶段。因此，尽管研究者在对狭义上的政策制定过程的划分阶段有所不同，但基本都遵循着政策问题的确认—政策议程的建立—政策方案的规划（政策目标的建立、政策方案的设计、评估与选择）这一轨迹。李冬[16]在其创意产业政策研究中，遵循了对狭义公共政策制定过程的界定。她将文化创意产业政策制定划分为"目标确立、方案设计、方案评估、可行性论证、方案合法化五个环节"。而广义的公共政策制定过程（Policy-Making Process），又称政策过程（Policy Process）[17]。詹姆斯·安德森认为，公共政策的形成和通过包含三个方面："公共问题是怎样引起决策者注意的；解决特定问题的政策意见是怎样形成的；某一建议是怎样从相互匹敌的可供选择的政策方案中被选中的。"[12]因此，他将政策制定过程划分为"问题的形成、政策方案的制定、政策方案的通过、政策的实施、政策的评价"[12]。威廉·N.邓恩则从时间的角度将公共政策制定的过程划分为"议程建立、政策形成、政策采纳、政策执行、政策评估"[17]。研究者们尽管对公共政策制定过程广义上的理解也不尽相同，但是在把公共政策制定看作一个从政策问题的形成到政策终结的动态过程这一点上是相同的。所以，当前西方公共政策学的分析框架是过程理论占主导地位。对此，沃纳·简（Werner Jann）和凯·韦格里奇（Kai Wegrich）就认为"从20世纪50年代起，政策分析领域已经将政策过程

视为一系列独立阶段或过程演变的研究视角,政策周期框架或观点已被作为基本模板用来系统化研究和比较不同的争论、方法和模型,并用来评估个人在个别方法到原理方面的贡献"[18]。

从20世纪60年代起,政策评估作为一个新的研究领域才逐渐发展出独特的评估方法、特定的研讨问题,并且得到政府和社会公众的普遍关注[19]。政策评估的兴起与"大社会时代"的到来有着重要关系。大社会的到来一方面使社会治理变得异常复杂,政府开始大规模地运用公共政策干预社会和经济的发展;另一方面政府的权力和规模得到了前所未有的扩充,政府通过公共政策对社会和经济领域甚至私人领域肆无忌惮地进行干预和施加影响。因此20世纪80年代,公共政策评估在政府管理中的重要性逐步提升。进入20世纪90年代以后,政策评估在世界范围内进一步成为研究的热点。随着各国政府改革的推进,公共政策评估受到政府部门、科研机构和国际组织机构的广泛重视。关于公共政策评估的概念界定,目前国际上主要有以下两种观点:①对政策结果的评估[19-20]。②政策评估是对政策过程的评估,包括对政策需求、政策方案、政策执行、政策结果的评估[21-22]。而评估在政治领域中作用的日益增加可以追溯到20世纪最后20年的英国新自由主义、公共选择理论和新管理主义的兴起[23]。同时,政策评估随着行政环境和政府理念的转变,其理念和方法也在不断创新[24]。总体而言,20世纪80年代中期以前的政策评估都倾向"理性模式的经验主义研究,偏重数理方法和模型的定量化研究方法"[25]。而20世纪80年代中期以后,公共政策研究的评估模式和方法趋于多元,不同的研究者提出了不同的评估视角和评估框架。但其共同特征是"研究者和实践者都肯定价值观的多元化,强调价值判断和价值分析,重视辩论和批判的诠释方法,注重定性的评估途径"[24]。因此,一些国内公共政策学者认为,当下西方公共政策学的实证主义已经走向了后实证主义,"单一的数字和技术可以解决公共政策问题"的思想已经显得与时代格格不入,"政策科学不应该处于'科学客观性'的借口中,而应该充分意识到在政府活动的研究中,目标和手段、价值和技术是不可能分离的"[26]。西方公共政策学研究的重大转型给"长于哲学思辨、历史归纳、政策阐释及策论,而短于资料统计、定量分析、数学模型等方法的我国大多数公共政策学研究人员带来了历史性机遇"[25]。

2.1.3 市场失灵与系统失灵

1)市场失灵理论

设计政策是国家对设计进行干涉的一种形式。政府干预从研究逻辑或理论依据上基于传统的政府直接干预产业政策的"市场失灵"(Market Failures)理论,认为市场供求双方存在信息不对称、不完全以及经济运行所产生的外部性,经常会导致供需的不平衡,并且很难通过经济系

统的自行调节得以恢复，在某些严重的情况下甚至会出现经济危机，造成资源上的极大浪费，即所谓的市场失灵，更一般的市场失灵是指市场无法有效率地分配商品和服务的情况[27]。自20世纪40年代后，在凯恩斯学派以及在此基础上发展出的后凯恩斯学派的指导下，政府干预经济的呼声渐强，加之美国推行"罗斯福新政"并取得显著成效，一举将美国从经济危机的泥沼中拯救出来，因此此后尽管时有对政府干预行为的质疑，但从根本上不能改变政府作为管理者参与经济建设的主流趋势。同样的情况也发生在设计政策的制定领域。各国通过建立各自的设计促进组织来强化和促进设计在经济和公众方面发挥更大的价值。

2) 系统失灵理论

近年来一些研究已经开始对"市场失灵"的理论提出了质疑。特伯（Teubal）[28]就在其研究技术和创新政策的逻辑时提出了系统失灵（System Failures）的观点。该观点与"市场失灵"理论的最大不同在于该理论探讨的是整个设计网络的所有参与者（A Network of Actors）而不是仅局限于公司与消费者关系的讨论。但特伯并不否认功能良好、充满活力的市场的重要性。系统失灵理论强调作为知识转移发生器、合作及竞争等各系统组成部分间的良好互动，而泰日尔（Tether）[29]认为政府应在市场失灵的情况下，如当产品和服务在自由市场下无法有效和无益于社会时，通过设计支持和设计促进计划（Design Promotion Programmes）进行干预。雨果·泰宁（Hugo Thenint）[30]认为用市场失灵的理论很难说明政策需要对设计产业进行支持，因为它既不是一个部门也不是结构化的活动。但用系统失灵也许能更好地解释政策支持的必要性，即信息在设计者、用户、设计教育及研究机构之间的不对称。莫尔特里（Moultrie）、利夫西（Livesey）[31]和乐福（Love）[32]在国家创新系统（NIS）的基础上提出了国家设计系统（NDS）理论，其目的就是通过对创新主体及其相互作用的系统性研究，来为解决设计产业创新发展中的系统失灵问题寻找可供参考的途径。该理论将设计政策定义为国家设计系统中的相关主体在推动设计产业发展过程中所开展的四类活动之一，这四类活动分别是设计促进、设计教育、设计支持、设计政策等（表2-1）。

在这个理论框架里，设计促进、设计教育、设计支持都是通过设计

表2-1 国家设计系统构成要素

主要内容	相关主体	活动类型
国家设计系统的构成要素	政府及公共部门	设计促进
	市场中介与私人部门	设计教育
	专业协会等非营利组织	设计支持
	其他相关主体	设计政策

图 2-2 国家设计系统的结构

应用来获取竞争力的主要方面。然而，为了获取最大优势，需要通过战略计划或政策来实施。设计政策则是一个重要因素，它将战略性地引导一个国家设计项目的实施与开发[33]。国家设计系统的结构如图 2-2 所示。

创新政策研究范式（Paradigm）的转变，对环境和可持续政策领域产生了重要影响。奥拉菲蒂等[34]提出了为生态设计构建系统失灵逻辑框架，如表 2-2 所示。他认为系统失灵理论要求政府在确保整个经济系统中各参与者间的有效互动及系统的良好运作、运转等活动中承担主要的角色。而为达到上述目的，政府应该确保产业拥有一个适当的条件，这应包括规则、知识产权及竞争环境等。

表 2-2 为生态设计构建的系统失灵逻辑框架

类别	不足
基础设施	政府研发计划中生态设计指标的代表性不高； 与生态设计相关的研发投入水平较低； 支持生态设计的供应商数量不足； 企业对关键市场中出现的生态设计相关问题的认识不足； 缺乏对正规和非正规的生态设计教育和培训的接触； 生态设计供应商和行业之间缺乏连接； 行业外部知识提供者的利用率低； 缺乏对中介组织建设生态设计能力的支持； 市场信号和需求不清晰
机构	参与者（Actor）不能也不会由于不确定性和贫穷而有所行动； 竞争政策基础（如环境和创新）； 政府信息不对称； "公益"投资性质
机构	缺乏政策供给及需求的一致性导致不确定性和投资效率低下； 监管机构不灵活，而且速度太慢导致无法改革； 监管机构缺乏解决生态设计问题的资源和专业知识； 研发干预与商业化之间存在时间差

续表 2-2

类别	不足
交互及网络	公私合作伙伴关系或三重螺旋网络的小结构协调； 缺乏外部支持（培训咨询服务等）来发展生态设计引领创新； 在创新和生态设计方面的支持薄弱； 缺乏潜在市场的信息（商机）； 地方市场的限制（太小，支出低）； 支离破碎的价值链结构； 技术商家、国际合作伙伴和研发提供商之间的合作程度低
中小企业能力	中小企业搜索引擎营销开发过程分散； 缺乏管理和运营资源； 管理者未能充分利用战略上的考虑； 缺乏可行的技术选择或替代品； 缺乏对可行的技术选择的意识； 缺乏清晰的内部生态设计或创新策略
文化	缺乏对高层管理人员的承诺； 缺乏对员工的认识、培训和激励； 可持续发展（环境和社会）被视为核心业务的边缘地带； 投资者对生态设计的认识不足； 规避风险的态度与通过生态设计参与新商业机会的阻力； 对中介和商业支持组织的信任程度低； 专注于短期投资

小结：学界在设计政策上从"市场失灵"向"系统失灵"的研究范式转变，反映了对设计问题认识的深化，即视角从单一的经济角度开始转向产业之外的更宽广的大系统视野。这种转变与当今设计学研究范式的整体转型是不谋而合的。认清这一点对于甄别设计政策的形态具有重要意义。

2.2 设计政策的概念辨析与界定

2.2.1 设计政策与设计促进

由于设计促进和设计政策展示的是国家在设计发展的不同阶段而采取的对设计不同程度的干预[2]，两者在表现形式、手段及要实现的目标上极其相似，因此设计促进常被政策的实践者和政策的研究者误解为设计政策[35]。在对设计政策概念进行探讨之前，首先需要明确设计政策与设计促进之间的关系。

设计促进是指为了国家的可持续增长而开展的所有致力于设计进步与发展的活动[36]。桓吾生（Whan Oh Sung）认为设计促进的功能分为设计启蒙（Design Enlightenment）和设计支持（Design Support）两个方面。设计启蒙是指为提高公众对设计及设计价值的意识而采取的活动。如设

计展览、设计竞赛、国际交流、国家设计节及出版设计相关资料等；而设计支持则指帮助设计商业机构、公司去培养他们的专业能力和竞争力的活动，诸如通过基础设施建设去支持设计机构、公司，以及为中小企业提供金融支持和制定促进设计发展的纲要来帮助产业界更有效地使用设计等。设计启蒙作为一种间接的方法，其实施效果需要较长的时间才能看出，而设计支持是直接的方法，可以在较短时间内立竿见影。设计促进的性质及活动如图 2-3 所示。

图 2-3　设计促进的性质及活动

尽管桓吾生（Sung W O）、宋敏贞（Song M J）、帕克（Park J）等通过对设计促进的功能角度对设计促进的性质及设计促进有关的活动进行了界定，这无疑具有积极意义。但他们的研究结果也有值得商榷的地方，如运用这种方法不仅无法从历史的角度对设计促进与设计政策的区别加以审视，而且无法对设计促进的主体与客体进行区分。

从历史发展的角度来看，傲鹏[35]认为出现上述问题也是可以理解的，因为设计促进的历史可以追溯到 19 世纪末至 20 世纪初在欧洲出现的国家设计组织，如 1845 年在瑞典成立的瑞典工业设计协会（Swedish Society of Industrial Design），再如 1875 年成立的芬兰工艺与设计协会（Finnish Society of Crafts and Design），而国家／地区性设计政策的出现则是二战末的事情。因此，设计促进的出现时间要比设计政策早得多，在那个时候设计促进工作缺乏参考或者说是缺乏理论框架去甄别更好的设计促进方面的实践。

"设计成熟阶梯"理论（The Design Maturity Ladder）[①]是 2003 年由丹麦设计中心发展出来的一种评判国家设计发展成熟的标准。它先后在丹麦、瑞典以及欧洲其他国家制定设计政策时作为重要工具来使用。"设计成熟阶梯"理论将设计发展分为四个阶段（图 2-4），具体如下：

阶段一：没有设计。

设计仅仅在产品研发过程中起很小的作用，在这个过程中也没有专

阶段四
设计作为创新策略
澳大利亚　9%
丹麦　　　23%
爱沙尼亚　7%
法国　　　15%
爱尔兰　　15%
瑞典　　　22%

阶段三
设计作为过程
澳大利亚　33%
丹麦　　　40%
爱沙尼亚　20%
法国　　　8%
爱尔兰　　43%
瑞典　　　39%

阶段二
设计作为风格
澳大利亚　31%
丹麦　　　30%
爱沙尼亚　18%
法国　　　17%
爱尔兰　　22%
瑞典　　　12%

阶段一
没有设计
澳大利亚　27%
丹麦　　　7%
爱沙尼亚　55%
法国　　　60%
爱尔兰　　20%
瑞典　　　27%

企业百分比
澳大利亚为2012年数据
丹麦为2017年数据
爱沙尼亚为2013年数据
法国为2010年数据
爱尔兰为2007年数据
瑞典为2004年数据

图 2-4 "设计成熟阶梯"理论将设计发展分成的四个阶段

业的设计师参与其中。

阶段二：设计作为风格。

公司在产品研发的最后阶段运用设计，设计服务有可能被专业设计师或其他专业人士提供。

阶段三：设计作为过程。

设计在产品研发的第一个阶段就被整合到产品研发过程中。

阶段四：设计作为创新策略。

设计专业人员与企业家、经理或公司高管开展合作，深度参与、扩展或者对公司商业发展战略进行较大程度的更新。

"设计成熟阶梯"理论主要考察设计支持在微观层面的工作——公司与设计关系，而在欧洲全球创新政策研究评论（Global Review of Innovation Policy Studies，INNO GRIPS）项目研究报告[30]——《设计作为创新的工具》中对"设计成熟阶梯"理论进行了进一步的发展，将研究视角从微观角度延伸到国家设计支持的宏观层面。该报告将欧盟主要国家对设计产业的支持分为三个阶段，即第一阶段：设计促进阶段。该阶段支持的重点是对设计活动的广泛推广，如举办展览、奖项评选和发行出版物，对好的设计产品进行推广与经验交流。第二阶段：设计支持阶段。该阶段政策支持的重心主要在实施层面，直接对设计企业进行商业支持，尤其是中小企业。第三阶段：全面支持阶段。这一阶段的标志性特征就是对设计专业的教育培训体系开始完善，如制定研究、教育与培训计划，开始采用完善的政策体系对设计产业与活动进行全面的关注。

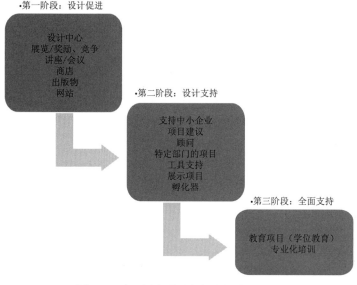

图 2-5 欧盟国家设计创新政策演化过程

欧盟国家设计创新政策演化过程如图 2-5 所示。

通过上述两种设计支持阶梯式的对比与分析,我们可以清晰地看到,设计促进与设计支持同属于国家对设计进行干预的手段,但设计促进通常出现在设计发展的初始阶段,而设计政策则是一个国家在设计发展上走向成熟的标志,设计促进成为设计政策的组成部分。对此,吉赛尔·劳利克·墨菲(Gisele Raulik-Murphy)[2]认为,从设计促进的实践上来看,通常在一个国家首先采取的是诸如论坛、设计展览和出版等设计促进工作,而在第二阶段才会出现政府关于设计发展的战略性计划。而从行为主体上来看,设计促进与设计政策的区别在于:设计促进的行为主体主要是独立的非政府组织,而设计政策的行为主体是政府公共部门或者"要求来自政府协同力量,至少是政府公开支持其实施"。

2.2.2 国家设计政策与相关政策概念的辨析

与国家设计政策密切相关的概念有"设计产业政策""创意产业政策""创新政策"等,由于这些概念在某些发展阶段的轨迹上具有某种重叠性,所以给研究者和政策的实践者带来了许多困扰。"设计产业政策"是经济角度下的设计相关政策,从狭义的"产业政策"上看,"设计产业政策"包含的内容极其有限,而且在操作层面上会经常被理解为对相关设计行业的政策支持,其目的为扶植、刺激发展。国家设计政策则是在设计产业政策、创新政策的基础上融入了现代公共管理的思维和理念,从社会公共利益和社会福利的视野来研究与设计相关的政策问题。国家设计政策与相关概念的对比如表 2-3 所示。

表 2-3 国家设计政策与相关概念的对比

政策名称	侧重角度
国家设计政策	社会公共利益视野下的多种角度(经济、社会、生态、文化等)
设计产业政策	微观经济角度
创意产业政策	文化产业角度
创新政策	宏观经济角度

2.2.3 设计政策的概念及其演变

在不同的历史时期，设计政策的实践者与研究者对设计政策的概念理解存在极大的差异性。在设计政策研究的初始阶段，研究者往往会从设计促进到设计支持的过程性工作特征对设计政策进行定义。如基姆（Keum）定义设计政策是"政府对某一特定事情的计划，从而使基于市民的一般文化活动的文化和经济价值取得突破性成就"[37]。该定义侧重于设计政策实施的具体领域，如其所提及的文化层面，但明显忽视了同样与设计存在密切关系的经济贸易活动、教育活动的重要地位，因此该定义存在结构性缺陷。中国台湾地区学者郑源锦[38]将设计政策定义为"凡一国家为了提升产业竞争力，强化其产品之品质、设计与形象，同时增进人民之生活水准与生活环境，并丰富文化内涵，创造高度文明之社会，乃由该国家经贸机构拟定完整之设计发展政策，并由该国之设计协会或设计推广机构，依据设计发展政策规划各种具体落实方案并推广实施"。该定义则侧重于设计促进和推广的角度，从设计产业发展的层面来诠释设计政策，也不免偏颇。

随着设计政策实践和研究的深入，研究者开始注意从系统的观点来定义设计政策。傲鹏[35]将设计政策定义为政府为了开发国家设计资源和鼓励公司去有效地利用这些资源而采取的系统性努力，其目的在于增强本国经济在国际市场竞争中的优势。类似的观点还有墨菲和卡伍德（Cawood）[39]的定义，即"政府为了开发国家设计资源而将其相关的政治观点落实到具体的政府工作纲要和行动计划，以此来鼓励在全国范围内对这些资源的有效利用"。

近年来，设计思维方法（A Design Thinking Approach）越来越多地运用到了设计政策研究领域。迈克·霍布德（Mike Hobday）等[40]认为"根据设计思维方法，设计政策的制定应聚焦于理解与设计领域相关的公司、大学及其他机构的社会生活，并且应考虑到设计系统所植根的经济和更宽广的社会需要"。安娜·威彻尔（Anna Whicher）、皮特·斯威特克（Piotr Swiatek）[41]在 *Design Policy Monitor 2015*②中将设计政策定义为政府为了刺激设计供需和处理设计创新生态系统中的市场、系统失灵问题并增强其能力而实施的政府干预。该定义运用了服务设计的理论方法，通过构建"设计创新生态系统"模型来帮助设计政策的制定者们检查和评估设计生态系统中的各参与要素间的相互作用，并以此来形成、修正设计政策。设计生态系统如图 2-6 所示。

DeEP③在他们对欧洲设计政策的评估研究中，同样以"设计生态圈"理念为基础构建了设计政策的"政策周期"模型，并认为设计政策的"目的在于通过对一系列的规则、行为和过程的分享来增强'政策周期'内的所有层次的设计能力来支持设计"。DeEP 的政策周期如图 2-7 所示。

从以上对设计政策的概念的阐释，我们会发现要得到一个令各方都

图 2-6　设计生态系统

图 2-7　DeEP 的政策周期

满意的设计政策的定义是一件极为困难的事情。毕竟设计政策作为公共政策的一部分，在不同国家的政治和经济语境下，会呈现出不同的形式和内容。整体而言，国际上多数国家还往往以设计作为提高本国/地区经济竞争力的工具，作为设计政策制定的基本逻辑和政策愿景。

但我们更应看到，在知识经济的时代，面临着气候问题、环境问题以及老龄化所带来的错综复杂的社会问题，设计思维正在全球范围内的社会的各个层面中得以普及和应用。这样的趋势也在国际上，尤其是在欧盟委员会及欧盟国家的设计政策的研究和实践中

凸显,从单一的经济领域到对环境、生态以及整个社会与社会成员的共同福祉这些基本问题已经成为设计政策实践者和研究者关注的重点。毫无疑问,中国作为世界上第二大经济体,我们势必也会在政策实践和研究领域中遇到同样的问题,所以,这一趋势应是我们今后一段时期必须加以高度关注的。

2.3 设计政策的分析框架

设计政策作为一种公共政策,其政策制定系统涉及许多不同的参与者(Players)、关系和进程。在开始制定政策时起决定性作用的是社会和技术语境(The Socio-Technical Context)。这个过程也可以简化为如何调整政治和治理间的两组最基本的关系问题,即政治领域关注的是调节国家和公民之间的关系,规划系统和社会中每个成员个人行为规范的总体范围;而治理则代表让政治系统可以发挥作用的工具、程序和过程。

2.3.1 设计政策的要素对象

1) 从政策主体、客体分析到利益相关者分析

根据哲学认识论的观点,"主体"是指从事活动的能动的人,"客体"是指人的活动指向的对象,即客观世界(自然和社会)。在政策科学中,一般将那些参与政策的制定、执行、评估与监控的人、团体或组织称为政策主体,而将政策所处理的社会问题、所作用的社会成员(目标团体)称为政策客体[16]。

公共政策的主体包括政策制定主体、政策执行主体和政策评估主体。根据政治影响力的程度和占有资源的程度区别,把政策主体相对划分为三个部分:政治性机构、利益集团和公民。设计政策的客体即设计政策所发生作用的对象包括三个层面的客体:社会公共问题、公共政策的目标团体、人们之间的利益关系。设计政策主体和客体的关系是设计政策运动的一对基本矛盾,即主体目标规定客体运动方向,客体发展多元化改变主体政策选择。但是,设计政策运作的整个过程就是多种力量相互博弈的过程,每个主体以及主体内部的各个层面都存在不同的利益,共同作用于设计政策的整个过程,并且各国情况不同,设计政策主体与客体的构成也存在极大的不同。这样就给设计政策的评估以及国家间的比较研究带来了诸多困难。

为了解决这一难题,研究者将公共政策学中的"政策利益相关者"理论引入设计政策的研究中,通过考察政府与政策所涉及的各政策利益相关者关系来对设计政策进行定义。利益相关者(Stakeholder)是古老苏格兰语中的概念,意指利益相关者对价值物品拥有合法诉求[42]。而欧

盟委员会认为,"利益相关者是从政策的执行过程中通过不同方式获益的个人或组织(某种层次的用户、中间人/倍增器、协会机构、地方政府)。在欧洲纲要中,他们也常被用于理解诸如接受财政支持的实体"[43]。利益相关者理论主张在满足利益相关者的需要与实现组织的目标之间寻求平衡,其在公共管理领域得到重视,正是因为其主要观点显示出对创造公共价值的关心,顺应了时代发展的多元化趋势,体现了对多元主体的承认和对个人权利的保护,为平衡各方利益提供了分析的框架。

2)设计政策的目标(制定逻辑)

(1)设计政策作为经济竞争力手段

国家竞争力(National Competitiveness)是一个国家在其特有的经济与社会结构里,依靠自然资源禀赋更多、更快、更好、更省、可持续地创造财富的一种能力。该理论是由美国经济学家迈克尔·波特提出,他从国家宏观产业环境层面提出国家竞争优势的要素模型又称"波特钻石模型"。波特认为国家竞争优势主要源于生产要素、需求状况、主导产业和企业的战略、组织结构与竞争理念等[44]。从 2000 年以来,国际上关于设计与国家竞争力的关系的研究就不断涌现。2002 年,新西兰经济研究所(NZIER)发布了一个研究报告,该报告基于《2001—2002 年全球竞争力报告》的统计数据,比较了国家竞争力指数排名与设计排名之间的关系。根据该报告,国家在设计上的投入与国家竞争力有很强的相关性。运用战略来提高国家竞争力已经在世界范围内获得重视[36]。因此,从 20 世纪 90 年代到 21 世纪的第一个 10 年,该领域的多数研究者同意设计政策的主要目标是帮助国家产业获得竞争优势[45-49]。这也就不难理解设计在全球范围内被视为一种知识与智力资源,成为展现国家现代文明程度、创新能力和综合国力的重要标志。而世界各国设计政策的制定在 2010 年前普遍以挖掘设计在经济发展上的价值并以此提高本国经济在国际市场上的竞争力作为基本的政策价值取向。

这样的政策价值取向也清楚地在相关国家的设计政策文本中出现:如芬兰在其国家设计政策《设计 2005!》(*Design 2005*)中就指出其政策目的是"以设计来提高芬兰产品和服务的质量和在全球市场上的竞争力,以此促进社会福利和就业"。而印度在 2007 年的《印度国家设计政策》中指出其政策的主要目的是"要让设计在印度工业中发挥作用,使其能够在国家经济和人民生活质量方面产生积极的影响"。类似的表述在同期的亚太地区,如韩国的《顶石设计计划》(*Capstone Design Programme*)、新加坡的《2004 年新加坡设计先锋计划》(*Singapore's Design Pioneer Programme, 2004*)中出现,也出现在了欧洲国家,如西班牙的西班牙公共公司的设计与创新发展(*Spanish Public Corporation for the Development of Design and Innovation, DDI*)以及丹麦和挪威等国的设计政策中。

(2)设计作为社会创新工具

近年来随着设计的疆域扩展到了服务、环境、公共政策、国家形象

和创意产业（广告、建筑、艺术和古玩市场、工艺、设计、市场、电影、软件、电脑游戏、音乐和表演艺术等），设计政策的价值取向开始发生转型。

对设计政策制定逻辑的更宽广的讨论，正在广受关注。当前特别是在欧洲，设计政策的制定从内容到目标上都要求考虑到设计对生活质量方面的积极影响[50]。欧洲委员会正在探索更宽广的范围来使用设计，《里斯本议程》（Lisbon Agenda）中表达了欧洲国家主要面临的三大挑战：竞争力、可持续和社会凝聚力。所以欧洲设计政策的主要目的已经超越了在经济上实现获益和提高人民福祉这些内容，欧洲的政策制定者希望通过设计政策的制定能够用于应对上述三大挑战：生产可持续性、包容性的产品和服务，并为创造更好的城市和利用设计来提高欧洲的福利指数。同样的政策价值取向在欧盟国家新颁布的国家政策中出现，如2013年芬兰国家设计政策和2013年丹麦设计政策。丹麦在《委员会关于2020年设计的整体愿景》（The Committee's Overall Vision for Design in 2020）中就聚焦于四个关键领域，即设计作为创新驱动器、设计的竞争力、设计研究及知识分享和丹麦设计品牌，并重点阐述了丹麦在这四大设计领域里所面临的长期挑战及应对这些挑战的策略方针。根据该义件，到2020年时丹麦将成为一个在全球极具影响力的设计社会，设计将全面融入社会的各个领域，并被广泛地运用在改善人民生活水平、为商业机构创造经济价值以及促进公共部门的服务效率等各项工作中[51]。

3）设计政策的类型

2014年，作为欧盟设计政策战略研究——欧洲设计创新计划（EDII）项目的重要组成部分，*SEE Design Policy Monitor 2014* 发布，该报告为了对欧盟各国的设计政策形式加以界定和区分，而将现有欧盟国家的设计政策分为显性政策（Explicit Policy）和隐性政策（Tacit Policy）两种[52]。显性政策是指国家正式颁布的设计政策；而隐性政策是指尽管国家没有发布专门的国家设计政策，但拥有促进设计的相关政策机制，如设计支持纲要（Design Support Programme）、设计促进行动（Design Promotion Activities）和设计中心（Design Centres）。根据该报告，欧盟部分国家设计政策的主要形式如表2-4所示。

表2-4 欧盟部分国家设计政策的主要形式

国家及代码	设计支持	设计促进	设计中心	设计政策
奥地利（AT）	●	●	●	
比利时（BE）	●	●	●	●
保加利亚（BG）		●		
希腊（CR）		●	●	
塞浦路斯（CY）		●		
捷克（CZ）	●	●		●

续表 2-4

国家及代码	设计支持	设计促进	设计中心	设计政策
德国（DE）		●	●	
丹麦（DK）	●	●	●	●
爱沙尼亚（EE）	●	●	●	●
希腊（EL）	●	●		●
西班牙（ES）			●	
芬兰（FI）	●	●	●	●
法国（FR）	●	●	●	●
匈牙利（HU）	●			
爱尔兰（IE）		●	●	●
意大利（IT）		●		●
立陶宛（LT）		●		
卢森堡（LU）		●		
拉脱维亚（LV）		●	●	●
马基他（MT）		●		
荷兰（NL）	●	●	●	
波兰（PL）	●	●	●	●
葡萄牙（PT）		●		
罗马尼亚（RO）		●		
瑞典（SE）		●	●	●
斯洛文尼亚（SI）		●	●	●
斯洛伐克（SK）		●	●	
英国（UK）	●	●	●	●
合计（个）	12	28	18	15

2.3.2 设计政策的过程对象

1）设计政策的制定过程

在设计政策研究领域，DeEP 对欧洲设计政策进行评估时，在设计政策周期界定方面，与威廉·邓恩[17]对公共政策制定过程的认识极其一致。DeEP 认为作为一个完整的设计政策周期（The Policy Cycle）应该包括议程设定、政策规划、政策采用、政策实施和政策评估。

（1）议程设定：该阶段是对已有公共问题的确认或识别，以此来引起立法者或政府高层的关注。政策议程的决策制定机构来筛选这些问题。

（2）政策规划：政策规划涉及概念、讨论以及接受或否决相关处理

相关政策问题的可行性方案。

（3）政策采用：政府性的机构根据可行性来决定是否对政策进行采用，可行性意味着要考虑价值、党派关系、选民利益、公共意见、决策规则以及妥协与让步等。

（4）政策实施：政策实施意味着新的法律或纲要付诸实践。政策的成功取决于执行政府决定的官僚机构的效率。政策的实施主要有两种方法：从上到下式（A Top-Down Approach），它可以确保政策执行过程中符合政策制定者所期望的特定政策的输出与成果；由下而上式（A Bottom-Up Approach），该方法欢迎地方官员对宽泛的政策目标进行重塑和调整，以适应本地区的具体情况和特定的、变化的环境。

（5）政策评估：对政策所设定的质量、实现目标、执行效率以及其影响和代价进行确认。其主要的评估目标是"确认政策效果是预期的还是未预料到的，政策的结果对政策的受益人和社会而言是积极的还是负面的"[53]。

2）设计政策的评估过程

关于设计政策的评估，墨菲[2]认为目前国际上主要有两种类型的设计政策评估：（1）对设计在商业行为上的影响进行评估。如英国设计委员会于2015年10月发布的《设计经济：设计对于英国的价值》（The Design Economy: The Value of Design to the Uk）④报告，该报告通过对英国官方的统计数据和国际数据对设计经济进行了深度的分析，得出两点关键发现：第一，设计经济即意味着商业；第二，通过设计可以极大地提高生产率和对经济进行再平衡。丹麦设计中心在2007发布了《事实与洞察——关于设计的动机和障碍》（Facts & Insights — About Design Motivations and Barriers）[54]，该报告调查了超过1 000家丹麦企业，并运用"丹麦设计台阶"（The Danish Ladder Framework）比较了设计在这些公司商业行为上的影响。（2）对设计政策本身的有效性进行评价。该观点认为，政策的评价过程是在一系列的政策纲要或提案等政策过程行为中，评估作为政策组成部分的政策执行是否达到了预定的目标，如欧盟资助研究项目——DeEP的设计政策研究⑤。

DeEP认为设计政策评估"是以对相关的政策评估作为研究承载，其最终目的是为了在国家、地区、城市和企业等层面来支持和改善设计的质量"[55]。在DeEP评估欧洲设计创新政策的研究项目中，运用了"国家设计创新生态圈"（A National Design Innovation Ecosystem）的概念来界定政策评估所涉及的内容。DeEP认为"国家设计创新生态系统"是一个由国家设计创新政策的运作而产生的复杂、互为关联的多层面环境。在这个环境里，为了支持设计成为人们以创新为中心的推动者而要求环境要素与环境产生互动⑥。DeEP认为设计政策提案的实施目标应分为短期、中期和长远目标，与此相对应，设计政策评估分为对政策输出、政策成果和政策影响三个阶段的评估。

事前评估（Ex-Ante Evaluation）：在设计政策决策之前，为了"反馈"信息给即将开始的政策决策进程而对计划中的政策效果及影响进行预评估。

监测评估（Monitoring Evaluation）：确认政策的中期效果和成果并测评政策执行中和政策过程中已实现的相关内容。这一阶段最重要的功能是反馈相关信息给政策执行机构，使其能据此对政策进行调整或者重新确定政策进程的方向。

事后评估（Ex-Post Evaluation）：评估政策干预的影响，对政策目标的完成情况提供反馈。

DeEP认为现有公共政策科学中的评估方法、工具环指标体系已经很成熟，没有必要另立炉灶建立起新的政策分析框架。因此，在他们的研究中就以政策过程下的政策周期（The Policy Cycle）模型为基础，建立了DeEP设计评价分析框架模型。具体而言，DeEP政策周期模型对设计政策评估三阶段分析框架进行了合并，并构建了宏观和微观两组评价指标体系，从而构建了DeEP的设计评价分析框架模型。

2.3.3 国家/地区间设计政策的评价

1）国家/地区间设计政策的类型评价

赫斯科特（Heskett）[56]认为，"设计政策是政府对特定的问题而做出的一系列原则、目标和实施程序……设计政策在不同国家所表现出的形式也不尽相同，究其原因部分在于不同国家的政府在设计政策上做出的不同程度的'承诺'"。为了对当时各国/地区间设计政策的形态进行比较，他构建了关于当时主要的设计政策形态矩阵。该矩阵的分类依据主要有两点①：设计促进组织的工作有没有依赖国家②；设计政策的实施是间接还是直接被政府控制。赫斯科特根据上述分类依据将政府设计政策分为温和派、中央集权、权力下放、统制经济四类。赫斯科特主要设计政策形态如图2-8所示。

毋庸置疑，在任何国家推行与设计相关的国家政策时都需要正视所在国的实际国情，并认真分析由特定国情带给设计政策工作的现实机遇和障碍。从这一点出发，

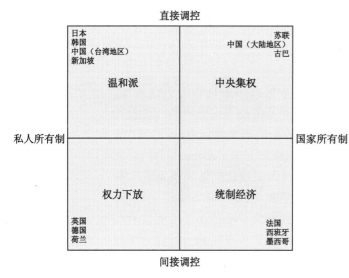

图2-8 设计政策的主要类型

赫斯科特的矩阵模型有助于我们对国家与政策相关利益人的相互关系的理解，但该矩阵的分类标准具有强烈的意识形态色彩，且有些标准随着时代的变迁已经失去了现实意义，如中央集权和统制经济两个坐标象限（Statist and Dirigiste）。如果还继续沿用这两个坐标象限对改革开放后的中国（大陆地区）以及对冷战结束后的俄罗斯经济体制进行观察和研究，显然已经脱离实际发展。因此，墨菲[2]在对芬兰、韩国、巴西、印度四国的设计政策类型做比较研究时，对该框架进行了再造，他将上述两项去除，并将原"国家所有"坐标系改为"政府承诺"（Government Commitment），作者认为对这种"承诺"的主要评估方法是相关国家在颁布设计政策和设计促进纲要后所投入的财政经费资源。另外，作者也将原坐标系的"间接调控/杂交"（Indirect/Hybrid）替换为"激进主义"（Activist），以此来对那些虽存在某些形式的设计政策提案但又在国家层面上没有正式颁布设计政策的国家进行界定。墨菲重新建构的政府设计政策主要类型特征如图2-9所示。

根据墨菲重构的政策类型，设计政策的主要类型有以下四类：

（1）中间派（Centrist）：国家政府在设计政策的决策、实施方面扮演中心角色的同时，又与相关的公私机构保持互相合作态度。国家"承诺"在刺激设计发展方面给予实质性的金融资源支持，如韩国。

（2）权力下放/分权（Decentralized）：政府政策的实施通过一个或多个半独立的、政府不直接控制的设计促进机构来执行，如芬兰。

（3）依赖型（Dependent）：政府主要通过经费资源或对机构管理情况的监管来实现对设计机构的控制，如印度。

（4）激进主义（Activist）：政府很少参与或关注设计促进活动，国家没有颁布设计政策议案；设计促进工作主要是由独立的组织或个人来实施，与政府间没有合作关系存在，如巴西。

由上面的政策类型，可以清楚地看到：当前，发达国家设计政策类型多为中间派和权力下放/分权类型，如上述提及的芬兰、韩国。而发展中国家如印度、巴西则采取的政策类型为依赖型、激进主义。值得关注的是，近年来随着我国在社会机构方面社会化改革工作的深入，如中国工业设计协会已经完成了与政府部门的关系脱离，成为独立运行的国家级的设计促进组织，与此同时，我国从中央到各省、区、市在

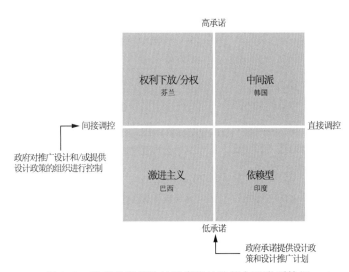

图2-9　墨菲重新建构的政府设计政策主要类型特征

设计促进和发展方面的政策支持和经费投入方面也是逐年递增的。所以，也有研究者认为近年来中国的设计政策类型与韩国相似，近乎中间派类型[57]。

2）国家间设计政策的评价指标体系

（1）欧洲 DeEP 设计政策评价体系

该体系的设计政策指标分为微观和宏观两类：宏观指标主要包括设计投资、设计供给、设计部门三方面（DeEP 宏观设计指标如表 2-5 所示）；而微观指标主要包括设计领导阶层、设计管理、设计执行、设计产出四个方面（DeEP 微观设计指标如表 2-6 所示）。基于上述指标系统开展不同国家/地区的竞争力示范评价活动。

表 2-5 DeEP 宏观设计指标

分类	宏观指数
设计投资	设计支持上的公共支出
	设计推广上的公共支出
	设计服务上的公共支出
设计供给	本科阶段的设计课程
	硕士阶段的设计课程
	设计专业毕业生
设计部门	设计公司的数量
	设计服务部门的支出
	创新性服务（出口/进口）

表 2-6 DeEP 微观设计指标

设计领导阶层	• 结合功能性、情感及社会实用性的新产品数量占新产品总数的百分比 • 基于用户参与合作创新的新产品占新产品总数的百分比 • 设计活动与产品总体策略之间有紧密的关系 • 超过销售预期的产品总数占产品总数的百分比
设计管理	• 设计训练项目上的投资占总税收的百分比 • 有关设计活动的雇员数量 • 设计活动有明确的管理过程 • 有外部专业设计人员参与的新产品占产品总开发数量的百分比
设计执行	• 通过新技术改进用户体验和用户界面的新产品占产品开发总数的百分比 • 设计原型开发的总量占新产品开发总量的百分比 • 促进设计活动的软硬件技术投资占总税收的百分比 • 可视化与物质化技术在概念发展阶段起到的重要作用
设计产出	• 产品用户体验改善带来的收入占总税收的百分比 • 产品获得设计创新奖项数量占新产品总数的百分比 • 工业设计专利及产权结合设计项目的数量 • 允许在设计活动中开发以往未被开发的新产品

（2）分享欧洲经济监控器（SEE Monitor）欧洲设计竞争力评价体系

SEE设计政策监控项目所构建的欧洲设计竞争力评价体系（图2-10）主要有竞争力供给要素和竞争力需求要素两个方向，涵盖九大领域：设计投资，设计支持，设计提升，设计中心、协会、网络和群集，专业设计机构，设计教育，设计调研及设计知识成果转化，设计基金，

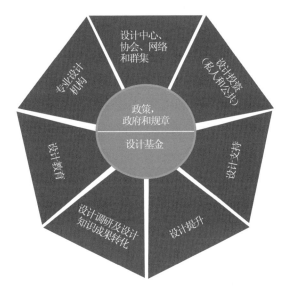

图2-10　SEE Monitor 欧洲设计竞争力评价体系

设计政策及政府管理。首先依据现有国家竞争力评价方法，研究设计竞争力的评价理论模型，并以该模型为基础从500余项创新设计指标中筛选和提取有关设计产业、文化、教育、政策各领域的层次性指标40项（SEE设计政策评价指标如图2-11所示）。其次，将九大类别指标分为"供给"和"需求"类型加以标识。最后对40项设计政策评价指标予以检验和确定。

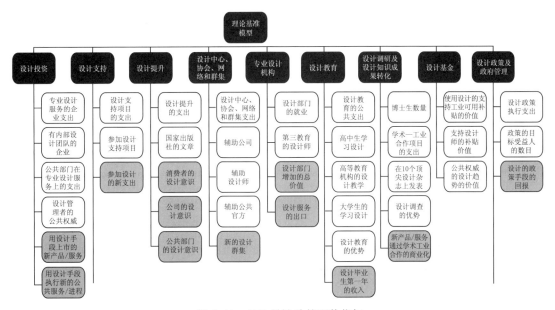

图2-11　SEE设计政策评价指标

(3)芬兰设计竞争力评价指标

芬兰国家设计创新中心（DESIGNIUM）根据每年的世界经济论坛的《全球竞争力报告》对设计创新的社会价值及对国家竞争力的影响进行分析，并整理出2008年和2010年全球设计竞争力排名。该排名着重分析企业研发支出、设计优势、价值链宽度、创新能力、生产过程复杂度、销售范围、顾客满意度等指标。芬兰DESIGNIUM设计政策评价指标如表2-7所示。

表2-7 芬兰DESIGNIUM设计政策评价指标

国家	国家竞争力指数	研发支出	设计优势	价值链宽度	创新能力	生产过程复杂度	销售范围	顾客满意度	设计竞争力排名（位）
瑞士	1	6.0	6.4	6.0	5.8	6.3	6.0	6.0	1
美国	2	5.6	5.5	5.4	5.5	5.9	6.4	5.7	5
新加坡	3	5.1	5.5	5.4	4.1	5.6	5.4	5.6	11
瑞典	4	5.9	6.0	5.9	5.7	6.2	5.9	5.8	4
丹麦	5	5.5	6.1	5.6	5.3	5.9	5.8	5.7	6
芬兰	6	5.3	6.1	5.5	5.6	6.0	5.0	5.2	7
德国	7	5.8	6.4	6.2	5.9	6.4	5.8	5.6	3
日本	8	5.9	6.3	6.1	5.9	6.4	5.6	5.3	2
加拿大	9	4.2	3.6	4.1	4.4	5.3	5.6	5.5	23
荷兰	10	4.8	5.8	5.6	4.9	6.0	5.8	5.4	8
中国	29	4.2	3.5	3.9	4.2	3.9	4.6	4.5	36

(4)韩国设计评估指标体系

韩国于2010年率先启动了首尔地区设计竞争力评估报告，该报告从设计产业、设计教育、设计政策等方面提取竞争力评价指标。2010年韩国设计评估指标体系如表2-8所示。2012年韩国后续发布了14个不同国家及城市的设计竞争力评估报告，如加拿大、英国以及中国的北京和香港的竞争力报告。

表 2-8　2010 年韩国设计评估指标体系

部门	调查问题	评论
经济部门	国家（或城市）的设计行业对国家整体经济发展［对国内生产总值（GDP）的总体贡献］有多大贡献	
	国家（或城市）的设计行业对建立国家（或城市）的设计个性特征（独特性、原创性、差异性等）有多大贡献	
	简要概括国家（或城市）设计的独特特征	
	您所在地区有哪些代表性的设计部门	
	总的来说，与总收入相比，您所在地区的公司在设计上投资了多少	
社会文化部门	设计对改善公民的生活质量有多大贡献	
	国家（或城市）中的设计公司对提升该地区整体设计文化（创造力和多样性）有多大贡献	
	设计对区域社区文化认同的建立有积极作用吗	
	区域设计对国家（或城市）的国际形象有多大影响	
	国家（或城市）的设计部门是否积极参与与国际设计相关组织建立牢固关系的活动	
	您所在地区的公民在多大程度上使用与设计相关的设施和媒体以及参与相关活动	
教育部门	国家（或城市）中的设计教育机构提供的设计教育目标是什么	
	目前，您所在地区的设计教育机构实施中的设计课程有哪些主要问题	
	你认为国家（或城市）的设计教育机构对于创意和创新的设计教学正处于什么程度	
	您认为由国家（或城市）的设计教育机构提供的设计教育对文化认同建立有多大贡献	
	国家（或城市）的设计教育机构通过开展活动（研讨会、展览、公民项目等）提高当地公民的设计意识做到什么程度了	
政策部门	国家（或城市）政府的设计政策目标和愿景是什么	
	关于上述目标和愿景，正在实施的主要项目是什么	
	与振兴（培养和促进）国家（或城市）相关的基本设计政策是什么	
	政策制定和执行的机构是为了振兴公共的国家（或城市）设计还是私有的	
	国家（或城市）政府投入多少钱来提高所有公民的生活质量并激发设计经济活力	
	国家（或城市）的政府官员是否在为设计行业和经济增长努力制订计划和制定政策	
	国家（或城市）政府在制定新的设计相关法律或公共政策方面的积极性有多高	
	您如何看待由国家（或城市）政府设计的未来	

2.4 本章小结

本章通过对设计政策理论基础与分析框架的构建，来奠定本书关于设计政策相关的问题在不同的情境下变化的类型学理论基础。其中，设计学理论是研究设计发展的基础理论。公共政策理论的研究是支撑设计政策研究的理论分析工具；市场失灵和系统失灵理论的介入将有助于我们深化对设计政策问题的认识。通过对设计政策概念进行辨析、界定并搭建设计政策的分析框架，来为本书提供重要的理论支撑。本章不仅从公共政策研究视角上考察设计政策的研究逻辑，而且将社会创新、设计思维等设计学领域内的理论方法运用到研究中去，从而为国内设计政策研究提供新的研究路径选择。

第2章注释

① 参见设计政策监控（National Agency for Enterprise and Housing）；2007年《丹麦设计政策》（*Design Denmark*）等。
② Design Policy Monitor 2015是由欧盟SEE设计政策研究项目发布的2015年度设计政策观察报告。
③ DeEP（Design in European Policies），是欧洲设计创新计划资助的项目之一，其专注将评估文化纳入设计政策的主流研究中。
④ 参见英国设计委员会官网。
⑤ 参见DeEP网站。

第2章文献

[1] HOBDAY M, BODDINGTON A, GRANTHAM A. Policies for design and policies for innovation: contrasting perspectives and remaining challenges[J]. Technovation, 2012, 32(5): 272-281.
[2] RAULIK-MURPHY G. A comparative analysis of strategies for design promotion in different national contexts[D]. Cardiff: The University of Wales, 2010: 30, 39-40, 54, 179.
[3] 赵江洪. 设计和设计方法研究四十年[J]. 装饰, 2008(9): 44-47.
[4] DOWNTON P. Design research[M]. Melbourne: RMIT University Press, 2005.
[5] KOSKINEN I, ZIMMERMAN J, BINDER T, et al. Design research through practice: from the lab, field, and showroom[M]. San Francisco: Margan Kaufmann, 2011.
[6] 娄永琪. 转型时代的主动设计[J]. 装饰, 2015(7): 17-19.
[7] KEINONEN T. Statement concerning the future visions of the field[Z]. Helsinki: Aalto ARTS 2030, 2014: 20.
[8] 谢尔提·法兰. 设计史：理解理论与方法[M]. 张黎, 译. 南京：江苏凤凰美术出版社, 2016: 70.
[9] 兰秉洁, 刁田丁. 政策学[M]. 北京：中国统计出版社, 1994.
[10] 刘庆乐. 2011年中国公共政策学研究新进展[J]. 广东行政学院学报, 2012, 24(4): 22-27.
[11] 戴维·伊斯顿. 政治体系：政治学状况研究[M]. 马清槐, 译. 北京：商务印书馆,

1993:122-123.
[12] 詹姆斯·安德森. 公共决策[M]. 唐亮, 译. 北京: 华夏出版社, 1990: 4-5, 31, 65.
[13] 金太军, 姚虎. 公共政策的思维范式: 中国场域的实践[J]. 马克思主义与现实, 2012(6): 116-122.
[14] 谢明. 政策透视: 政策分析的理论与实践[M]. 北京: 中国人民大学出版社, 2004: 170.
[15] 陈振明. 公共政策分析[M]. 北京: 中国人民大学出版社, 2002: 181-194.
[16] 李冬. 文化创意产业及其政策探析[D]. 沈阳: 东北大学, 2007: 104, 106-107.
[17] 威廉·N. 邓恩. 公共政策分析导论[M]. 谢明, 等译. 北京: 中国人民大学出版社, 2002: 30.
[18] FISCHER F, MILLER G J, SIDNEY M S. Handbook of public policy analysis: theory, politics, and methods[M]. Boca Raton: CRC Press, 2006: 43.
[19] 谢明. 公共政策导论[M]. 2版. 北京: 中国人民大学出版社, 2008: 113-114.
[20] 托马斯·R. 戴伊. 自上而下的政策制定[M]. 鞠方安, 吴忧, 译. 北京: 中国人民大学出版社, 2002: 203.
[21] 张国庆. 公共政策分析[M]. 上海: 复旦大学出版社, 2004: 395.
[22] 张金马. 公共政策分析: 概念·过程·方法[M]. 北京: 人民出版社, 2004: 449.
[23] TAYLOR D. Governing through evidence: participation and power in policy evaluation[J]. Journal of Social Policy, 2005, 34(4): 601-618.
[24] 余芳梅, 施国庆. 西方国家公共政策评估研究综述[J]. 国外社会科学, 2012(4): 17-24.
[25] 刘庆乐. 2011年中国公共政策学研究新进展[J]. 广东行政学院学报, 2012, 24(4): 22-27.
[26] 陈庆云, 鄞益奋. 西方公共政策研究的新进展[J]. 国家行政学院学报, 2005(2): 79-83.
[27] 赵晶晶. 区域产业政策的制度基础、实施路径与效果测度研究[D]. 天津: 南开大学, 2012: 21.
[28] TEUBAL M. What is the systems perspective to Innovation and Technology Policy (ITP) and how can we apply it to developing and newly industrialized economies[J]. Journal of Evolutionary Economics, 2002, 12(1/2): 233-257.
[29] TETHER B. Evaluating the impacts of design support[R]. Cardiff: SEE Design Bulletin. National Centre for Product Design & Development Research (PDR), 2006, 3: 8-10.
[30] THENINT H. Design as a tool for innovation[R]. A PRO INNO Europe Project: Global Review of Innovation Intelligence and Policy studies, 2008.
[31] MOULTRIE J, LIVESEY T F. International design scoreboard – initial indicators of international design capabilities[R]. Cambridge: IFM and University of Cambridge, 2009.
[32] LOVE T. National design infrastructures: the key to design driven socio-economic outcomes and innovative knowledge economies[A]. Hong Kong: IASDR.
[33] 郭雯, 张宏云. 国家设计系统的对比研究及启示[J]. 科研管理, 2012, 33(10): 56-63.
[34] O'RAFFERTY S, O'CONNOR F, CURTIS H. The creativity gap? – Bridging creativity, design and sustainable innovation[R]. Aalborg: Proceedings of the Joint Actions on Climate Change Conference, 2009.

[35] ER A H. Does design policy matter? The case of Turkey in a conceptual framework [Z]// LEE S I. Design policy and global network. Seongman: Korea Institute of Design Promotion (KIDP) & International Council of Societies of Industrial Design (ICSID), 2002: 160-191.

[36] SUNG W O, SONG M J, PARK J, et al. Changing roles of design promotion organizations in the global context and a new theoretical model for a design promotion system[R]. Hong Kong: Emerging Trends in Design Research, 2007.

[37] 迪尔克·艾伊迪兹·霍卡格骨, 叶映芳. 使用本土设计政策创造城市品牌[J]. 创意与设计, 2011(1): 84-92.

[38] 郑源锦. 台湾之长程工业设计政策与策略[M]. 台北: 龙溪出版社, 1998.

[39] RAULIK-MURPHY G, CAWOOD G, LEWIS A. Design policy: an introduction to what matters[J]. Design Management Review, 2010, 21(4): 52-59.

[40] HOBDAY M, BODDINGTON A, GRANTHAM A. Policies for design and policies for innovation: contrasting perspectives and remaining challenges[J]. Technovation, 2012, 32(5): 272-281.

[41] WHICHER A, SWIATEK P. SEE design policy monitor 2015[R]. London: SEE Platform, 2015.

[42] 张新蕾. 公共政策评估主体结构研究[D]. 南京: 南京大学, 2015.

[43] DeEP. Glossary: describing the system of european design policy[EB/OL]. (2012-12-11)[2019-03-28]. http://www.deepinitiative.eu.

[44] 商春荣, 黄燕. 国家竞争力评价理论与方法: 演变过程及发展趋向[J]. 科学学与科学技术管理, 2005, 26(6): 22-27.

[45] CAWOOD G. Design innovation and culture in SMEs[J]. Design Management Journal (Former Series), 2010, 8(4): 66-70.

[46] DAHLIN T, SVENGREN L. Strategic issues for a design support organization: the Swedish industrial design foundation[J]. Design Management Journal (Former Series), 1996, 7(3): 37-42.

[47] DUMAS A. From icon to beacon: the new British design council and the global economy[J]. Design Management Journal (Former Series), 1996, 7(3): 10-14.

[48] VOKROUHLICKY Z. The Czech Design Centrum: a tool for national competitiveness [J]. Design Management Review, 2010, 12(4): 79-81.

[49] WOOD B, POUGY G, RAULIK G. Design experience: transforming fragile ideas into innovative products[J]. Design Management Review, 2004, 15(1): 74-79.

[50] THENINT H H. Design as a tool for innovation[EB/OL]. (2018-10-22)[2019-09-03]. http://grips.proinno-europe.eu.

[51] 陈朝杰. 政府如何支持设计? 来自丹麦的经验[J]. 艺术与设计, 2015(5): 58-63.

[52] WHICHER A. Design policy monitor 2014: reviewing innovation and design policies across Europe[J]. SEE Platform Bulletin, 2014, 11(6): 3-7.

[53] THEODOULOU S Z, KOFINIS C. The art of the game: understanding policy making[M]. Belmont: Thomson Wadsworth, 2004: 191.

[54] Danish Design Centre. Facts & insights — about design motivations and barriers[R]. Copenhagen: Danish Design Centre, 2007.

[55] EVANS M, CHISHOLM J. DeEP design in European policy[EB/OL]. (2014-12-22)[2019-03-28]. http://www.deepinitiative.eu.

[56] HESKETT J. Toothpicks & logos — design in everyday life[M]. Oxford: Oxford

University Press, 2002.
[57] VANDERBEEKEN M. The best design policies are local: a review of the shaping the global design agenda conference[EB/OL].(2008-11-25)[2009-01-15]. https://www.core77.com/post/11798.

第 2 章图表来源

图 2-1 源自：KOSKINEN I, ZIMMERMAN J, BINDER T, et al. Design research through practice: from the lab, field, and showroom[J]. San Francisco: Margan Kaufmann, 2011.

图 2-2 源自：郭雯，张宏云. 国家设计系统的对比研究及启示[J].科研管理，2012，33(10): 56-63.

图 2-3 源自：SUNG W O, SONG M J, PARK J, et al. Changing roles of design promotion organizations in the global context and a new theoretical model for a design promotion system[R]. Hong Kong: Emerging Trends in Design Research, 2007.

图 2-4 源自：WHICHER A, SWIATEK P. SEE design policy monitor 2015[R]. London: SEE Platform, 2015.

图 2-5 源自：THENINT H. Design as a tool for innovation[R].A PRO Inno Europe Project: Global Review of Innovation Intelligence and Policy Studies, 2008.

图 2-6 源自：WHICHER A, SWIATEK P. SEE design policy monitor 2015[R]. London: SEE Platform, 2015.

图 2-7 源自：DeEP.

图 2-8 源自：HESKETT J. Toothpicks & logos——design in everyday life[M]. Oxford: Oxford University Press, 2012.

图 2-9 源自：RAULIK-MURPHY G. A comparative analysis of strategies for design promotion in different national contexts[D]. Cardiff: The University of Wales, 2010: 179.

图 2-10 源自：SEE Platform. European design systems and innovation policy[Z]. London: SEE Platform, 2012.

图 2-11 源自：SEE Platform. Design policy monitor[Z]. London: SEE Platform, 2012.

表 2-1 源自：笔者绘制.

表 2-2 源自：O'RAFFERTY S, O'CONNOR F, CURTIS H. The creativity gap?–Bridging creativity, design and sustainable innovation[R]. Aalborg: Proceedings of the Joint Actions on Climate Change Conference, 2009.

表 2-3 源自：笔者绘制.

表 2-4 源自：WHICHER A. Design policy monitor 2014: reviewing innovation and design policies across Europe[J]. SEE Platform Bulletin, 2014, 11(6): 3-7.

表 2-5、表 2-6 源自：Issuu. Deep brochure[EB/OL].(2008-07-11)[2018-04-21].http://www.deepinitiative.eu.

表 2-7 源自：Aaltodoc. Global design watch 2010[EB/OL].(2013-01-10)[2018-05-11]. https://aaltodoc.aalto.fi/handle/123456789/10271.

表 2-8 源自：Icograda. World design survey[EB/OL].(2010-12-01)[2018-06-01].https://www.ico-d.org/resources/world-design-survey-reports#world-design-survey-reports.

3 芬兰设计发展的背景

一个国家的设计发展植根于这个国家的自然地理、种族、文化语言以及社会制度等条件中，是漫长的历史演变的产物。设计的发展既反映了该国在"各个历史时期的生产力发展水平，还反映了人类的行为方式和审美心理，更折射出对自然的理解、对社会的态度、对精神的追求……不同民族由于其特殊的地域环境、气候条件、经济情况、人文思想、风俗习惯等，对改造自然和社会、适应生存发展所运用的原理、材料、生产也不同，其设计造物也会形成相应的民族特色"[1]。而且设计作为一种现象、过程及结果，并非单独存在。设计作为社会的子系统，与社会中的其他系统——政治、经济和文化等存在相互促进、相互制约的关系。对此，挪威设计史学家谢尔提·法兰就认为"设计发展过程中最主要的因素往往不是设计性质，而是跨越了多个主题与领域，比如法律、经济与政治"[2]。设计的发展与社会变迁存在着互为建构的关系。因此，对芬兰所处的地理自然环境、历史人文和经济发展等塑造芬兰设计发展的相关背景进行考察和分析对于理解芬兰设计发展与设计政策之间的关系具有重要意义。

3.1 芬兰的地理与自然环境

3.1.1 作为斯堪的纳维亚国家的芬兰

芬兰位于欧洲北部、波罗的海的东北岸，东邻俄罗斯，北接挪威，西靠瑞典，南面则与爱沙尼亚隔芬兰湾而相望。作为北欧国家的芬兰，从一般表述上被视为斯堪的纳维亚（Scandinavia）国家之一。芬兰位置图如图 3-1 所示，图中深色区域就是地理意义上的北欧地区。

但如果从严格的地理意义上区分，斯堪的纳维亚半岛上有两个国家，即西部的挪威和南部的瑞典，并不包含芬兰。而从语言与文化上区分，大部分的丹麦语、瑞典语和挪威语同属斯堪的纳维亚语支，加上 19 世纪中叶"斯堪的纳维亚主义"（Scandinavism）①兴起，丹麦也被视为斯堪的纳维亚国家[3]。但与上述斯堪的纳维亚语言不同，芬兰语属于芬兰—乌戈尔语系，更接近匈牙利语。因此如若仅从地理和语言上来看，芬兰不属于斯

堪的纳维亚。但是芬兰与瑞典、丹麦和挪威一起长期共享斯堪的纳维亚悠久的文化遗产，与瑞典作为一个共同的联合王国更是长达7个世纪之久，这为芬兰社会在整体上打上了深刻的瑞典烙印且影响至今。加上一战后，斯堪的纳维亚国家间的交流与合作关系日益紧密，这种民间和非政府组织的交往为1952年成立具有官方性质的北欧理事会奠定了基础。北欧合作的重要成就就是1954年建立的共同劳动力市场和护照联盟，这使得北欧公民不需要护照或工作许可就可以在所有的北欧国家中自由迁徙、就业和享有相同的社会权利，这为后来的欧洲联盟及《申根协定》在制度上提供了有益的借鉴。正是芬兰在历史、政治和文化领域与其他北欧国家间的趋同性或相近性，明确了芬兰人对其国家作为斯堪的纳维亚国家定义的自然归属[4]。

审图号：GS（2016）2939号

图3-1 芬兰位置图

3.1.2 芬兰的地质环境和气候与自然资源

1）地质环境

芬兰国土面积约为33.8万m^2，居欧洲第八位[4]。芬兰的地理特点是小规模而多样化，地形南北长而西北窄。第四纪的冰川活动造成全国大部分地势低洼而平缓、北高南低，多为丘陵和平原。由于冰川时代和地壳升高，芬兰拥有世界上最多的湖泊和岛屿。芬兰共有18.8万个湖泊，湖泊面积占国土面积的10%，主要分布在中部和东部地区。芬兰的南部和西部与波罗的海相连，这为芬兰提供了通往欧洲的重要便捷通道。在芬兰西南海岸线上，分布着世界上数量最多、形态多样且间距非常小的岛屿群——8万多个岛屿。

2）芬兰的气候与自然资源

芬兰地处北纬60°到70°之间的北温带。受北大西洋暖流影响，芬兰大部分地区属于海洋性气候，年平均温度在6℃到10℃之间，远远高出其他相同纬度的地区（如西伯利亚、格陵兰），温暖的气候更适合动植物的生长，这为覆盖整个国家的茂密的森林提供了良好的生态条件。芬兰处于欧亚北部的针叶林区的西部边缘，除了湖泊外的大部分国土面积

都被森林覆盖,森林面积约占国土面积的69%,主要树种是松树、云杉、桦树、赤杨及白杨。芬兰是世界上主要的木材及木制品生产出口地区,林业是芬兰长期以来的支柱产业。除了林业资源比较丰富外,芬兰的自然资源种类比较单一,主要资源包括泥炭、淡水资源与矿产②。但除了铜的储量比较多外,其他矿产资源储量有限。在农业方面,由于上个冰川时代带走了几乎所有的土壤,因此芬兰的土壤年龄比较年轻。芬兰是世界上最北部可以耕种土地的国家。由于气候寒冷、热量不足,芬兰可耕面积较少,2002年约为222.8万 hm^2,约占国土面积的7%,多分布在西南部。但直到20世纪50年代,农业收入还是芬兰人的主要生活来源。农业、农民、乡村文化在芬兰的社会经济、文化生活中占有特殊而重要的位置。

正是由于地理气候以及自然资源方面存在的天然劣势,芬兰在社会经济发展方面长期滞后于西欧诸国,即使在工业革命时代也处于极其不利的经济地位。直至20世纪60年代,芬兰才开始由农业国转变为工业国。芬兰区位图如图3-2所示。

3.1.3 芬兰的自然环境对芬兰民族性的影响

芬兰的自然环境对芬兰人的民族性的形成以及国家形象的认知产生了重要影响。在19世纪早期的芬兰民族运动中,内陆的湖泊被当时芬兰的知识精英阶层认为是芬兰地理上的独特现象。将湖景(The Lake Scene)作为典型的或理想的芬兰国家景观标志始于约翰·卢德维格·鲁内贝里(Johan Ludvig Runeberg)和扎克瑞斯·多贝柳斯(Zaachris Topelius)的贡献[5]。1846年芬兰民族诗人约翰·卢德维格·鲁内贝里在以瑞典语发表其著名长诗《我们的国家》(芬兰语为 Maamme,瑞典语为 Vårt Land)③时,诗中就以湖景作为芬兰之地(Locus Amoenus)。多贝柳斯有两本关于芬兰的著作,即《画中芬兰》(Finland in Pictures)和《芬兰之旅》(A Journey Through Finland),书中"讲述了芬兰的过去,赞颂了芬兰人民最为宝贵的品格,如对上帝的敬畏、敏感、坚忍、有耐心、英雄主义和善战、对自由的热爱、对知识的渴求等"。值得注意的是,最初这两本书是作为历史和地理的读物在芬兰的学校内使用,因此对于芬兰人将创造这个国家时早期所生活的部落所在地及其地貌景观作为国家形象产生了重要影响[6]。图3-3(a)为芬兰国歌《我

审图号:GS(2020)4390号

图3-2 芬兰区位图

们的国家》，图 3-3（b）为在赫尔辛基的"我们的国家"诗篇纪念碑。

以拉普兰（Lapland）为代表的芬兰北部地区以其壮美的极地地貌，被芬兰人视为展示芬兰国家、民族特征的最佳处所[7]。在芬兰的文化和传统中，荒原不是一个需要占领、征服或改变的课题，而是日常生活不可或缺的部分。而芬兰的现代主义设计也是不断地从芬兰的自然环境中汲取营养，阿尔瓦·阿尔托（Alvar Aalto，1898—1976）在 1937 年设计了一款著名的花瓶"萨沃里"（Savory），完美地表现了有机现代风格。花瓶的外轮廓造型源自芬兰湖泊水岸的轮廓。立体造型则是来源于他的姓阿尔托（Aalto），芬兰语含义即"波浪"。"萨沃里"环绕起伏的曲线表现出不对称的韵律，体现了来自大自然的神韵。塔皮奥·维卡拉（Tapio Wirkkala）是 20 世纪芬兰最杰出的现代设计大师之一，是二战后将芬兰现代设计推向世界舞台并赢得国际声誉的标志性人物。维卡拉的艺术深深地植根于芬兰的自然风景和民族传统。他每年都花费大量时间到芬兰北部亲身感受拉普兰的自然风情及文化。维卡拉曾说："拉普兰充满神奇魅力，也许有人会对无边的旷野和异常的寂静感到恐惧。因为这种寂静是如此强烈，在盛夏常昼的夜晚和冬季漫长的黑暗中，你不仅会感受到甚至会听到它的寂静。但对我而言，拉普兰却有充电的功能。当我感觉要被淹没时，它是我唯一能抓紧的绳子。当我对外面的世界、外界的繁华及世俗的野心感到厌倦和痛苦时，我就会来到拉普兰，它为我提供了思考和重获新生的空间。一旦机会来临，我会立即振奋清醒，因为它已为我吹拂掉堆积在我头脑中的灰尘。"[8]维卡拉赫赫有名的抽象设计，

图 3-3（a） 芬兰国歌《我们的国家》　　图 3-3（b）在赫尔辛基的《我们的国家》诗篇纪念碑

无论是玻璃器皿、家具、珠宝还是餐具，都反映了拉普兰地区动人的自然风景和传统拉普兰文化的精髓。北极圈内的拉普兰给予维卡拉无尽的创作源泉和设计灵感。他在茫茫的旷野和晶莹的冰雪世界中寻求心灵的安宁和设计的灵感，并以这种方式暂离喧嚣的世界。维卡拉创作了一个童话般精彩的玻璃王国世界，如冰山杯（Iceberg）、冰块杯（Iceblock）和北极地（Ultima）玻璃杯系列等。有机的雕刻形式、抽象生动的造型使他被誉为"玻璃的诗人"。2014年11月，拉普兰大学专门组织了关于芬兰北部地貌与芬兰设计的研讨会。

除了自然环境外，农村、农民以及农耕文化也是芬兰国家认同形成的重要基础。在早期的芬兰语文学和民族主义运动中，农民、耕地和农村一直是表达的重要主题。重视耕地、重视农业生产不仅成为生存的需求，而且在一定程度上成为芬兰政治上的诉求。芬兰人重视农耕和农村社区文化的观念对当今芬兰社会文化仍然有着重要影响。许多生活在后工业化时代里的芬兰都市人依然相信自己属于农村，并试图保持节约、坚毅和朴实的农耕社会理想[9]。而芬兰人在20世纪60年代到70年代掀起了大规模的"第二个家"（The Second Room Countryside）风潮，许多已在都市生活的人在假期选择回到农村、森林和岛屿上的木屋度假。而对度假木屋拥有者的社会行为研究显示，对于乡村生活形态、儿时景色以及逃离都市环境，并与家人享受自然环境等需求，是芬兰人季节性迁移至乡村的主要动机[10]。

"生于桑拿，死于桑拿"，这条被芬兰人普遍认可的古训足以证明桑拿在芬兰人心目中的地位。在芬兰人眼里，桑拿房是圣洁之地，洗桑拿更是身体和心灵的同时洗礼。低调的芬兰人绝不会炫耀自己的房子、车子，但一定会充满自豪地提起自家的森林度假木屋。假如他们家的度假木屋能拥有烧木柴的桑拿房就更是一件极为体面的事。桑拿之所以能成为芬兰人公认的国粹，是因为桑拿为城市化后的芬兰人回溯往昔质朴、简洁的乡村生活提供了一个通道，它使人与人、人与自然的和谐交流成为可能。桑拿作为芬兰生活文化的灵魂把芬兰人对原生态的、民间的生活方式的喜好代代传承。

在芬兰著名作曲家简·西贝柳斯（Jan Sibelius）的音乐中，你可以清楚地感受到北欧尤其是芬兰的气息——田野、森林、海洋，还有冬日里一望无际的雪景。他的交响作品的配器直接地表现了芬兰的地貌、气候特征——灰暗与阴冷、苍凉与粗犷。西贝柳斯自己这样说道："我确实是一个梦想家，一个大自然的诗人。我爱田野森林、湖泊群山的神秘声音……我很愿意被称作大自然的艺术家，因为对我来说，大自然的确是群书之书。大自然的声音是上帝的声音，一位艺术家只要在他的创作中运用一点点的回声，也会因他的努力得到很高的奖赏。"

芬兰极昼极夜的极地气候、严酷的自然环境深深地影响了芬兰人的性格。芬兰著名浪漫主义诗人多贝柳斯（1818—1898）以描绘芬兰和芬

兰人民著名。在剖析芬兰人行为心态上，他认为芬兰民族的性格可用四个词来形容：小心谨慎、顽强不屈、沉默寡言和沉着冷静。所有这些特点直接产生于芬兰广袤的大自然环境里[4]。芬兰人喜欢用"Sisu"来形容自己的民族性格。因为它包含了遵纪守法、善良诚实、性格内向、不善言辞等多重含义，以及体现在芬兰人身上那种坚忍顽强的精神和异乎寻常的耐力。芬兰人正是在"Sisu"的信念支持下逐步发展出了与大自然相融共生的生活理念。

3.2 芬兰的历史与人文

3.2.1 芬兰的历史发展沿革

芬兰最早有人类居住迹象始于公元前8000年至公元前7000年。原始居民从现今东部的俄罗斯通过南部的波罗的海迁徙至芬兰。在12世纪之前，芬兰一直是一个宗教及政治极为闭塞的内陆地区，芬兰人主要从事原始的农业、渔业和狩猎。一方面，芬兰被西邻的瑞典和天主教所窥视，另一方面它又受诺夫哥罗德公国（后来的俄国）和东正教的影响。

1）瑞典在历史上对芬兰的影响

1155年，瑞典人对芬兰发起第一次圣战，它不仅为瑞典人传播天主教奠定了基础，而且开启了芬兰被瑞典统治的历史。在芬兰被瑞典统治时期，芬兰被视为瑞典王国的一部分，而不是其殖民地。因此芬兰人在国家事务上仍有一定的自主权利，如1362年芬兰人被给予了参加选举国王的权利，芬兰人也可派代表参加议会。17世纪瑞典在整个波罗的海地区扩张领土，随着瑞典国力的提升，芬兰的社会经济也取得了大规模的进步。瑞典对芬兰的影响主要体现在从政治体制到语言的全面的"瑞典化"上。在瑞典统治芬兰期间，芬兰的贵族和城市居民都说瑞典语，瑞典语在芬兰的管理领域中占据统治地位，占芬兰居民数85%的芬兰语农民甚至已经被"瑞典化"。甚至在芬兰1917年独立建国时，就已经有了双语制度的设计，而内战后的1919年宪法更明文规定了瑞典语和芬兰语同为芬兰的国家语言[11]。在冷战时期，芬兰保留瑞典语不但是出于历史传统的考虑，更是以瑞典语的传统与瑞典及北欧诸国保持密切的伙伴关系，从而不至于被完全排除在"西方"文明之外。

2）俄国对芬兰的统治

1808年冬天，俄国宣布了对瑞典开战并入侵芬兰，从而结束了瑞典对芬兰近7个世纪的统治。在俄国统治时期，芬兰被称为沙俄帝国的大公国（Grand Duchy），沙皇作为芬兰大公，任命芬兰总督来行使权利，并负责芬兰外交。俄国对芬兰的影响主要体现在两个方面：

（1）沙俄政府赋予芬兰广泛的自治权，芬兰民族性开始觉醒

当时的国际政治形势决定了俄国对芬兰采取宽容的实用主义政策，

赋予芬兰自治的权利地位。一方面，当时瑞典与法国结盟，俄国担心两国联手对付它。同时，俄国认为瑞典具有强烈的复仇主义倾向，并相信这种复仇主义倾向会得到芬兰讲瑞典语的居民的支持。因此，俄国赋予芬兰自治权利以消除和削弱芬兰对俄国的不信任感。在这样的大背景下，芬兰拥有广泛的自治权利，其政府、法律、宗教与社会形态依然沿袭瑞典统治时期，官方语言仍然是瑞典语，而且行政院作为芬兰最高行政机构，其所有成员都是芬兰人。参议院可以逾越沙俄政府部门、大臣直接向沙皇提交决议。俄国人为了使芬兰"脱瑞典化"，一方面1812年借口图尔库非大公国理想首都之名将芬兰首都由紧邻瑞典的图尔库迁往与圣彼得堡相近的赫尔辛基。另一方面从尼古拉一世起，为了使芬兰全面摆脱瑞典的影响，俄国支持芬兰人的"芬兰化运动"：1860年芬兰发行了自己的货币——芬兰马克；沙皇亚历山大二世在1863年签署了《语言宣言》，规定了芬兰语与瑞典语同样享有官方语言地位；1878年《国家兵役法》建立了独立的芬兰军队。芬兰也利用沙俄政府给予它的内部自由空间，获得了经济的极大发展和文化水平的提高。

芬兰的自治使得芬兰出现了一批说芬兰语的新统治阶层（Administrative Class），这些人为了确保芬兰的自治地位而逐步形成了芬兰的"官僚爱国主义阵线"（Bureaucratic-Patriotic Line），一方面他们希望摆脱瑞典的影响，另一方面他们竭力避免芬兰被俄国同化。这样的结果必然促使民族主义蓬勃发展。正如19世纪芬兰民族主义者阿道夫·伊瓦尔·阿维德森（Adolf Ivar Arwidsson，1791—1858）的名言，即"我们不再是瑞典人了，我们也不愿意变为俄国人，让我们成为芬兰人吧"（Swedes we are not/no-longer, Russians we do not want to become, so let us be Finns）[11]，这正反映了当时芬兰人民族意识的觉醒。

（2）俄国在芬兰推行"俄罗斯化运动"，最终导致两国矛盾激化

1894年尼古拉斯二世继位后，俄国在芬兰先后实施了两次"俄罗斯化运动"。随后芬兰军队被解散，俄语成为高层管理机构和参政院处理事务时必须使用的语言；1903年时，1898年被委任的芬兰总督恩·伊·波布里科夫还拥有了独裁的全权。芬兰与俄国之间的矛盾加剧。然而，到了19世纪末，芬兰民众不仅在现代民族形成道路上大踏步前进，而且芬兰甚至还具备了自己国家体制的部分特征[12]。从最初建立在实用主义协商一致原则基础上的政策到此后新的"俄罗斯化政策"，芬兰人将此看作是对宪法的颠覆，引起了芬兰的坚决抵抗。芬兰随着俄国爆发十月革命，于1917年12月6日宣布独立。

3）独立后的芬兰

1918年的芬兰内战使俄国势力退出芬兰国土，在短暂的王国政体倒台后，芬兰共和国于1919年成立。1939年11月30日，苏联发动了苏芬战争，芬兰被迫割让东北部领土给苏联。此后芬兰在1941年加入德国阵营参加了对苏战争。二战结束后芬兰成为战败国，又被迫割让了卡累

利阿地区，大约 42 万名居民迁往南部安置。二战后，芬兰的主权和外交长期受制于苏联，但成功地与苏联保持了良好关系，保留了民主政体，与西方国家的贸易往来大大增加。苏联衰落后，芬兰逐渐摆脱了苏联的影响，并于 1995 年加入欧盟，2002 年成为第一批使用欧元的国家。

3.2.2　芬兰的文化与宗教

芬兰地处欧洲东北角，独特的地理位置决定了它历史、民族、文化与民族的独特性。一方面，它的历史、文化与宗教使其定位于西欧的一部分；另一方面，处在东西方交汇点上的地理位置，使其又深受邻国瑞典和俄罗斯的影响。

长期以来，芬兰语虽然是多数芬兰人的母语（Mother Language）但一直仅是一种口语（Oral Language）。因为"在瑞典统治的七百年里，瑞典语是官方、贵族、上层阶级以及受过良好教育者的语言，它也成为追求社会阶层晋升所需要的语言"。随着欧洲的宗教改革运动，芬兰语《圣经新约》出现在 1548 年，完整的芬兰语《圣经》则出现在 1642 年。芬兰语《圣经》的出现使芬兰语从口说语言变成了书写语言（Written Language）。此后，芬兰语在教育、文学等领域有了进一步发展的机会。芬兰在 19 世纪迎来了芬兰文化发展的井喷期，并促成了芬兰民族主义在文化上的全面勃兴。

1）文化源泉：卡勒瓦拉（Kalevala）

《卡勒瓦拉》是芬兰在俄国统治下用芬兰语作为文化和语言寻根的重要开端，是所有文化复兴中最重要的语言归宿的建立[13]。卡勒瓦拉原本是流传于民间的口语文学，一位喜爱旅行的医生埃利亚斯·伦洛特（Elias Lönnrot）在 19 世纪 30 年代到 40 年代间经历数十次田野考察后，将从乡村游唱诗人处广泛收集的世代流传的民间歌谣整理成书，最终创作成芬兰民族史诗《卡勒瓦拉》，并于 1835 年出版[14]，如图 3-4 所示。

卡勒瓦拉意为"英雄的国度"，是芬兰人祖先居住的地方。《卡勒瓦拉》深植于芬兰特有的文化背景中，将这片土地上的伐木垦荒、播种耕耘、造船航海甚至康特勒琴（Kantele）的制造等大事件和小生活都收纳其中。这部史诗由 50 首诗歌汇集而成，讲述各式各样的神话人物千方百计想要迎娶"北

图 3-4　埃利亚斯·伦洛特和《卡勒瓦拉》封面图

方的女儿",并为卡勒瓦拉人民修炼成能保佑健康和幸福的神物"萨波"（Sampo）的故事[15]。《卡勒瓦拉》像大多数北欧的神话传说和史诗艺术一样，反映了斯堪的纳维亚海盗时期前后氏族社会向欧洲中世纪过渡的生活[16]。在史诗中，我们可以看到由于自然环境恶劣，古代的芬兰人重视人的技能和创造性的劳动，"其中三个最主要的英雄，万奈摩宁是农民——第一个大麦播种人，'原始的'歌手和法师；伊尔玛利宁是'原始的'工人，一个熟练的铁匠； 勒明盖宁是一个'吃鱼过日子'的农夫。它以大量的篇幅歌唱他们的耕种、狩猎、造船、打铁，以及无比的劳动热情"[17]。万奈摩宁等伟大的英雄之所以受到人们的敬爱，完全在于他们自身有着超人的技能。《卡勒瓦拉》的出版，促使了当时在俄国统治下的芬兰人的民族意识的觉醒，也成为芬兰人民爱国独立运动的精神堡垒，对 1917 年芬兰独立有着重要影响[18]，甚至被视为"芬兰进入文明国家行列的护照"（Finland's passport into the family of civilized nations）[11]。

2）卡累利阿主义与民族浪漫主义

19 世纪末，民族主义已经在芬兰政治生活中成为主要主题。在这段时期，民族主义通过神话传说探究芬兰的文化起源，以艺术、建筑和文化身份上的自我确认作为促进芬兰民族文化认同性的手段，从而与瑞典、俄国相区分。这一时期的芬兰艺术活动被称为民族浪漫主义（National Romanticism）运动[19]。在这一时期，芬兰民族史诗《卡勒瓦拉》成为芬兰民族认同性的关键部分，而伦洛特采集诗歌创作出芬兰史诗《卡勒瓦拉》的卡累利阿地区也成为芬兰人追寻文化根源的发源地。

卡累利阿是一片位于芬兰和俄国之间的中间地带，它原来属于芬兰，1947 年芬兰在巴黎和平条约中将卡累利阿的大部分土地割让给苏联，现在仅有原卡累利阿地区最西边的小部分地区仍然属于芬兰。1894 年，一支由建筑师、艺术家所组成的具有影响力的探索队伍，在芬兰考古学会的资助下对卡累利阿地区开展了考察，并在归来后将考察所得到的数百幅图画和照片整理出版成书[20]。卡累利阿主义（Karelianism）开始在芬兰民族浪漫主义运动中广为人知，并成为民族建立的黄金年代中芬兰民族浪漫主义的具体呈现。当时芬兰的作家、诗人、音乐家、画家、雕塑家等分别在各自的艺术领域中探索芬兰民族性的表达。著名作曲家西贝柳斯将《卡勒瓦拉》融入自己的曲调里，创作了堪称芬兰民族瑰宝的《卡累利阿组曲》（Karelia Suite）、《芬兰颂》（Finlandia）； 芬兰著名画家阿克塞利·加伦·卡莱拉（Akseli Gallen‐Kallela）则以《卡勒瓦拉》为题材创作了一系列被公认为对芬兰民族认同性做出巨大贡献的绘画作品；而埃利尔·沙里宁（Eliel Saarinen）为首的第一代设计师也通过赫尔辛基火车站设计、芬兰国家博物馆设计以及 1900 年巴黎世博会芬兰馆的设计，努力探讨和向世人展示属于芬兰人自己的设计风格。

3）宗教对芬兰的影响：新教的信仰

马克斯·韦伯曾在《新教伦理与资本主义精神》中开门见山地举了

这样的一个例子："粗看一下包括多种宗教构成的国家的职业统计，就会发现一种十分常见的情况，即现代企业的经营领导者和资本所有者中，高级技术工人中，尤其是在技术和经营方面受过较高训练的人中，新教徒都占了绝大多数。"这样的判断符合大多数人对于新教国家的人的直观判断[21]。芬兰有86%的人属于新教福音派路德宗教会，并且路德宗作为国教被写入宪法，新教伦理对芬兰社会政治生活的影响极为深远。

1249年，瑞典摄政王比列尔·雅尔通过第二次瑞典十字军占领芬兰，这场战争的主要目的就是迫使芬兰改信基督教。1517年，马丁·路德发表了反对罗马教廷的《九十五条论纲》，拉开了宗教改革序幕。1527年，瑞典国王古斯塔夫一世接受新教。紧接着进行宗教改革，芬兰图尔库主教米卡尔·阿格里科拉（Mikael Agricola）出版了他翻译的芬兰语新约，1642年芬兰语圣经全书出版。新教基督教传统要求人们必须能够独立阅读《圣经》，700多年以来芬兰人的识字率大大提高。

随着新教在芬兰的传播，近代资本主义精神和伦理道德逐渐渗透到从芬兰经济到日常生活的各个方面。新教徒所具有的对世俗生活的重视与天主教注重来生形成了对比，新教伦理借用宗教的力量确认了追求财富的合理性。劳动是人的天职的观念使得世俗生活神圣化，肯定了世俗职业劳动的宗教意义："整个尘世的存在只是为了上帝的荣耀而服务。被选召的基督徒在尘世中的唯一的任务就是尽最大可能服从上帝的圣戒，从而增加上帝的荣耀。"[22]劳动者把劳动作为一项天职来从事。他们有高度的责任心、集中精神、忠于职守，有艰苦劳动、积极进取的精神，善于学习，勇于接受挑战，具有自制力、节俭心等[23]。为提高日常生活质量而进行艰苦劳动蔚然成风，培养了积极进取的精神。

新教伦理一反传统教义的清规戒律，极力鼓励人们获利，追求事业上的成功。这为近代专业化劳动分工提供了依据，鼓励了商业贸易及工业生产。受这一观念支配的芬兰，设计师及专业工匠的工作受到重视，芬兰人所信奉的"秩序、理性、守法、谦恭与进取"的新教伦理相融合，最终形成了独特的芬兰民族性。这种民族性也成为芬兰设计师所秉承的人文功能主义设计观的源点，对他们在设计上追求对结构与材料的推敲斟酌，谋求以最纯粹的结构与形式、最节约的设计来满足人们的需要，并实现对生态环境的关切起到了潜移默化的影响。

而以芬兰为代表的北欧福利国家的社会制度，其文化传统都可以溯源到新教的改革以及中世纪时基督教兄弟会、共济会等组织的实践。芬兰人所信奉的新教路德宗强调基督徒之间的平等、友爱和互助，强调社会共同体成员之间风雨同舟的"团结精神"（Solidarity）。芬兰的新教传统要求做慈善的不仅是个人和社会，而且应包括国家在内，政府必须为弱势阶层提供基本的福利保障，这也是建立在所有成员都是上帝的孩子这一平等的认同基础之上的。

3.3 芬兰的政治与经济

芬兰政府通过良好的行政治理，制定了适合本国发展的开放经济政策；通过减少贫困和社会不公，弘扬了社会团结的价值观，保障了芬兰社会福利制度模式的可持续性；完善教育制度，提高人力资本能力；建立国家创新研发体系，有助于提升全球竞争力等。

3.3.1 芬兰政治概况

芬兰的政治民主制度植根于历史文化传统之中并维护和延续了这种传统，同时芬兰的政治制度所营造的自由氛围为芬兰接受外来的科学、文化成果提供了政治保障。而芬兰的社会民族与全民福利观念对芬兰设计理念和实践的形成与传播具有重要影响。

1）芬兰政治的基本框架

芬兰的社会基础是斯堪的纳维亚自耕农式农场主社会。芬兰是北欧国家中唯一在此基础上建立共和国体制的国家[4]。芬兰自1919年《芬兰宪法》颁布起即实施多党政治的议会民主制，国家立法权由议会与共和国总统共同行使；总统是国家元首，拥有任命政府、掌管外交、统帅三军等权利，每6年选举一次。2000年新宪法通过。新宪法加强了议会和政府在国家政治生活中的作用，削弱了总统的部分权利④。1906年芬兰将传统的等级议会改为一院制的国会（Eduskunta），议会作为最高立法机构，负责颁布法律、审查国家预算、批准国际条约以及修改宪法等。总理作为政府首长，由赢得国会选举的多数党领袖或执政党联盟领域出任总理，负责政府行政工作，主持内阁会议。内阁由中央政府各个部门的部长、总理本人与一名大法官组成。芬兰的国家行政治理的框架如图3-5所示。

自1987年以来，为建立现代化政府管理机制，芬兰历届政府推行了公共治理的改革。在国家行政管理层面上，改革的重点在于提高治理的效率和质量，实现中央层面上各大部委在决策上的协调和有效沟通。各级政府层面上进行的结构性改革和转型调整，目的在于普遍提升芬兰公共治理的能力与水平。

第一，提高政府治理能力的改革。2009年4月1日推行的"业绩管理改革项目"，对政府行政业绩管理能力进行综合评估。

第二，提高治理效率的改革。这轮改革重点在于精简机构，实现部委与机构之间的合并，加强跨部门和跨机构之间的政策协调和计划落实，例如在芬兰政府推行的一系列中央部门和机构之间的合并中，贸易与工业部和劳动部合并为就业经济部，教育部和文化部合并为教育与文化部等。

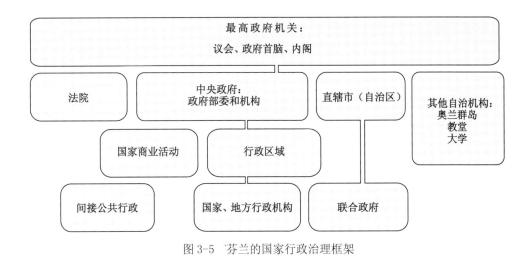

图 3-5 芬兰的国家行政治理框架

第三，以"新公共管理"为特征的公共行政改革浪潮，鼓励公民参与改革。从 20 世纪 90 年代中后期开始，芬兰政府通过立法和政策制定来增加公民影响政策制定的可能性。芬兰通过制定政策明确划分了不同政策参与者的职责，为公民提供了参与政策制度、执行和评估的信息和渠道。一是制订公民参与计划，加强公民与官方的对话，向所有的公民提供参与机会；二是进行中央政府改革，改进公民与政府间的关系和行政质量，以增强政府履行职能时的转向作用，同时增加公民对政府的信任；三是倾听民意，增加对话，改善政府与公民的关系。

2）芬兰式的福利化社会

芬兰是"北欧福利国家"的典型，二战后"两个相互关联的重要趋势成为芬兰社会的标志：第一是迅速发展的经济；第二是分离国家与自由教育的建立。两者都为芬兰经济的创造性发展提供了支撑"。1895 年实行职业灾害保险；一战后开始有接生服务；1921 年开始有抚养儿童扣除额、义务教育；1934 年开始有生产相关服务；1937 年颁布国民年金立法；1941 年开始有生产津贴；二战后举办孕妇产前照护；1948 年开始有抚养儿童津贴。

芬兰福利国家制度主要立法大多都在 20 世纪 50 年代以后。芬兰于 20 世纪 50 年代开始有养老院并举办老人居家照护；1956 年国民年金立法扩大至所有老人；1969 年开始有儿童长期疾患补助；60 年代开始举办公医与补贴私人就医并行的普遍型健康保险；60 年代至 70 年代陆续提供大学教育免学费与提供生活津贴与奖学金的制度。芬兰推行的社会保障制度为其国民提供了全方位的"从摇篮到坟墓"的保障，涉及教育资助、免费医疗、失业救济、老人照料、养老金支付、残疾人救助、单亲父母津贴、家庭和儿童保护等方方面面。

3.3.2 芬兰经济发展沿革

芬兰国土的大部分面积为森林覆盖，森林储备量居欧洲第四位，约为 19.3 亿 m^3。纵观芬兰经济发展过程，其经历了要素驱动型经济（19 世纪中期至 20 世纪早期）、投资驱动型经济（二战后至 20 世纪 80 年代）再到创新驱动型经济（20 世纪 80 年代至今）。19 世纪时芬兰在欧洲还是相对落后的地区，是一个典型的农业国。在二战结束后的半个多世纪里，芬兰已由一个以发展林木加工、金属加工为主的二流经济国家，迅速成长为一个由高新技术产业支撑的强国。芬兰经济发展上的成就是芬兰人经历了一个世纪努力追赶的结果。从图 3-6 我们可以看出芬兰经济自 19 世纪末起步并逐渐缩小与瑞典、英国及美国的差距，并在 20 世纪 80 年代追赶上英国。但是芬兰的经济发展并非一帆风顺，从 1860 年以来至 20 世纪末的不到 150 年间，芬兰经历了 5 次重大的经济冲击（图 3-6）。

如图 3-7 所示，第一次经济大危机来自 1867 年至 1868 年的芬兰大饥荒。这次大饥荒造成了近 7.76% 的芬兰人口死亡。这次饥荒之所以造成如此严重的人口死亡，不仅在于芬兰农村经济结构上存在问题[24]，而且地广人稀、交通不便、粮食市场整合度低以及城市化程度低更加剧了灾难。这次大饥荒也直接反映了芬兰当时的贫穷和落后。第二次经济危机发生在 1914 年至 1922 年间，特别是 1917 年后由于芬兰独立的内战期间。第三次经济危机则发生于 1930 年的世界经济大萧条时期，但此次由于芬兰在纸浆与纸制品等产品上的出口而降低了对国家经济的影响。第四次经济危机发生在二战期间，由于芬兰作为二战战败国被迫割让领土给苏联，并迁出被割让土地上的原居民。这也客观上导致了芬兰本已有限的可耕地面积的减少以及农业人口的就业

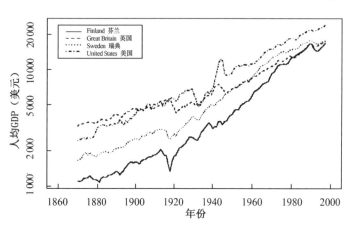

图 3-6　1860—2000 年芬兰、英国、瑞典、美国人均 GDP 比较图

图 3-7　1860—2000 年芬兰 GDP 增长率

困难，并为 20 世纪 60 年代末至 70 年初期芬兰人口大量外迁至瑞典埋下了伏笔[24]。第五次经济危机则发生在 20 世纪 90 年代初期，由于苏联解体、欧洲经济危机等引发了芬兰比 20 世纪 30 年代更为严重的经济危机，芬兰的 GDP 在 3 年间下降 10%、失业率上升 18%。

芬兰的产业发展可分为以下三个阶段：

第一阶段是 19 世纪中期至 20 世纪早期的要素驱动型经济。"在 1860 年之前，芬兰将近 90% 的人口依赖农业和林业为生""芬兰 95% 的出口来自农业和林业"[24]。在 19 世纪 60 年代以后，才以打开英国的锯木产品市场为契机，芬兰开始了自己的工业化之路。纸浆与造纸用的木质纤维成为芬兰出口俄国的主要产品，直至一战前约 1/3 的俄国纸张来自芬兰。芬兰独立后，于 1918 年实施土地改革，让佃农和农场工人拥有土地，从而产生了一大批私有农场主阶层。1939 年，芬兰的粮食自给率已经达到了 80% 至 90% 左右。芬兰的纸浆及纸制品在西欧地区也获得了新市场，芬兰有 4/5 的出口来自林业，全国 1/3 的工业生产来自木制品、纸浆和纸制品生产。

第二阶段是二战后到 20 世纪 80 年代的投资驱动型经济。二战后芬兰鼓励投资的经济政策取得巨大成效，芬兰政府为了改变原来靠林木加工和传统造纸的落后状况，主要依托技术创新来推动林、浆、纸的一体化发展，使现代造纸技术及机械制造水平得到整体提升，因此芬兰从依靠森林工业和金属工业的国家成功地发展为一个先进的工业化国家。在 1950 年至 1973 年之间，芬兰的国民生产总值和人均 GDP 分别保持 4.9%、4.3% 的平均增速，成为欧洲国家经济发展最为迅速的国家之一，出口产品包括造纸机械、起重机和特殊船舶等。

第三阶段是 20 世纪 80 年代至今的创新驱动型经济。芬兰在 20 世纪 70 年代末至 80 年代开始思考规划科技经济政策。组织机构的变迁决定了芬兰公共研发政策的实施。这些变化包括科技政策委员会（Council of State Resolution on Technology Policy）和芬兰国家研究发展基金（Finnish National Fund of Research and Development，SITRA）的成立，芬兰科学院的重组，20 世纪 60 年代至 70 年代一批新大学的创立以及 1983 年国家技术与创新局的诞生[25]。这些机构成立的主要目的都是为了加强集中的研发投入，实践证明这些机构都能良好的运行，为实现研发在 GDP 中的高比重做出了贡献。2005 年芬兰研发投入占 GDP 的比例为 3.5%，而 20 世纪 80 年代初期该数值仅略高于 1%，为经济合作与发展组织（OECD）国家 / 地区的最低值。在经历了 20 世纪 90 年代初的经济危机冲击之后，芬兰政府坚持发展高科技，实现了向信息通信业为代表的高新技术产业的跨越。1991—1996 年的电子通信产业年均增长了 168.9%，高科技产品产值年均增长 32%，在工业总产值中的比重由 1991 年的 4% 上升到 1996 年的 11.5%[26]。进入 21 世纪后，又确立了发展新能源和节能环保产业的战略目标，引导经济向信息化、知识化转型，信息通信、

能源环保和化工等产业迅速发展。2014年芬兰主要进出口商品如表3-1所示。

表3-1 2014年芬兰主要进出口商品

进口产业	在工业总产值中的比重（%）	出口产业	在工业总产值中的比重（%）
电器与电子产品	17.0	电器与电子产品	23.3
化工产品	16.8	林产品	17.3
矿产品	15.2	化工产品	15.9
运输工具	10.1	机械产品	14.3
机械装备	9.4	金属与金属制品	12.9
其他	31.5	其他	16.3

芬兰在2000—2010年世界经济论坛每年发表的竞争力排名中，2001年、2003年、2004年、2005年均排第一位，为世界上最具经济竞争力的国家。纵观战后芬兰的经济发展过程，设计创新是芬兰经济发展的重要特征，政府长期以来把设计作为一种国家形象和品牌来建设，不遗余力地制定、实施"设计立国"战略。芬兰政府长期以来这种高度重视和支持设计的态度，造就了芬兰成为举世公认的创新型国家。2000—2010年芬兰在全球经济竞争力的排名如表3-2所示。

表3-2 2000—2010年芬兰在全球经济竞争力的排名

2000—2001年	2001—2002年	2002—2003年	2003—2004年	2004—2005年	2005—2006年	2006—2007年	2007—2008年	2008—2009年	2009—2010年
1	2	2	1	1	1	2	6	6	6

3.4 本章小结

本章通过对芬兰所处的地理与自然环境、历史与人文、政治与经济发展的研究，对这个国家经历的重大事件和失败挫折进行了梳理并简要探讨了这些事件对其国家发展走向、民族心理、社会制度变迁等之间的关联和影响。通过本章研究，笔者认为设计发展作为一种社会文化现象，其研究如果在艺术与技术两个研究视域中加以选择，设计发展与技术发展之间会有更多的共同点，社会学研究和科技发展史的方法与成果将为本书提供一个更为宽广、合理的研究视角。

第3章注释

① 斯堪的纳维亚主义,或称泛斯堪的纳维亚主义、北欧主义(Scandinavism / Pan-Scandinavianism或Nordism),是一项支持斯堪的纳维亚国家(或北欧国家)之间合作的政治运动。该运动宣扬北欧国家有着息息相关的历史与文化传承、共通的神话体系、相同的语言发源等依据,并称以之可形成统一的斯堪的纳维亚文学和语言体系。在不同的历史时期,分别有两种具有明显差异的运动浪潮,分别称为斯堪的纳维亚主义运动和北欧主义运动。
② 参见芬兰会展局网站。
③ 这首诗就是后来的芬兰国歌。
④ 以往,总统被赋予了包括任命政府总理在内的最高行政权力,而新宪法通过后,总统的权力受到约束,失去了无须通过国会同意就可以任免总理的权力。

第3章文献

[1] 胡飞. 民族学方法及其在设计学中的应用[J]. 南京艺术学院学报(美术与设计版),2007(1):78-80.

[2] 谢尔提·法兰. 设计史:理解理论与方法[M]. 张黎,译. 南京:江苏凤凰美术出版社,2016.

[3] MCKEAN E. The new Oxford American dictionary[M]. 2nd ed. Oxford:Oxford University Press,2005.

[4] 佩维·埃洛瓦伊尼奥,等. 话说芬兰:科技·贸易·文化·工业·历史[M]. 赫尔辛基:奥塔瓦图书出版公司,2002:9,30,38.

[5] RAIVO P J. The Finnish landscape and its meanings[J]. Fennia-International Journal of Geography,2002,180(1-2):89-98.

[6] TIITTA A. Harmaakiven maa:Zacharias Topelius ja Suomen maantiede[Z]. Helsinki:Suomen Tiedeseura,1994.

[7] HÄYRYNEN M. The kaleidoscopic view:the Finnish nationalistic landscape imagery[J]. National Identities,2000,2(1):5-19.

[8] 李雨红,方海. 眼睛、手与灵感:芬兰现代设计大师塔比奥·威卡拉[J]. 装饰,2006(6):88-89.

[9] HÄYRYNEN M. Countryside imagery in Finnish national discourse[M]// PALANG H,SOOVÄLI H,ANTROP M,et al. European rural landscapes:persistence and change in globalising environment. Dordrecht:Springer Netherlands,2004:113-122.

[10] VEPSÄLÄINENA M,PITKÄNEN K. Second home countryside. Representations of the rural in Finnish popular discourses[J]. Journal of Rural Studies,2010,26(2):194-204.

[11] ENGMAN M. Finns and Swedes in Finland[M]// TÄGIL S. Ethnicity and nation building in the nordic world. Carbondale:Southern Illinois University Press,1995:185.

[12] 孟君. 俄罗斯帝国对芬兰的政策[J]. 延边大学学报(社会科学版),2008,41(6):140-144.

[13] 刘星. 分析1900年巴黎世界博览会芬兰馆:从一座世博会建筑解读芬兰的自我身份认知[J]. 装饰,2015(1):115-117.

[14] ALHO O,HAWKINS H,VALLISAARI P. Finland a cultural encyclopedia,Helsinki[J]. Tijdschrift voor Skandinavistiek,1998,1:243-249.

[15] 赵璞瑶. 浅析西贝柳斯音乐中的芬兰情结[J]. 理论界,2010(7):171-172.

［16］刘建军. 北欧古代的文化演进与文学成就［J］. 东北师大学报（哲学社会科学版），2003（5）：69-78.

［17］孙用. 卡勒瓦拉（上）［M］. 北京：人民文学出版社，1985.

［18］SYMINGTON A. Finland［M］. Footscray：Lonely Planet，2006.

［19］AAV M，STRITZLER-LEVINE N. Finnish modern design：utopian ideals and everyday realities，1930-1997［M］. New Haven：Yale University Press，1998：53.

［20］Connah R. Finland：modern architectures in history［M］. London：Reaktion，2005：33.

［21］黄厚石. 论现代主义设计的产生与新教伦理的关系［J］. 南京艺术学院学报（美术与设计版），2015（3）：68-73.

［22］马克斯•韦伯. 新教伦理与资本主义精神［M］. 于晓，陈维纲，等译. 北京：生活•读书•新知三联书店，1987：52.

［23］逄清秀. 马克斯•韦伯新教伦理观研究［D］. 大连：大连理工大学，2006：25.

［24］MEINANDER H. A history of Finland［M］. New York：Columbia University Press，2011：86，105，169.

［25］C. 埃德奎斯特，L. 赫曼. 全球化、创新变迁与创新政策：以欧洲和亚洲10个国家（地区）为例［M］. 胡志坚，王海燕，主译. 北京：科学出版社，2012.

［26］周菲，王宁. 芬兰发展战略性新兴产业的经验与启示［J］. 对外经贸实务，2010（2）：29-31.

第3章图表来源

图3-1 源自：标准地图服务网站［审图号为GS（2016）2939号］.

图3-2 源自：标准地图服务网站［审图号为GS（2020）4390号］.

图3-3 源自：MEINANDER H. A history of Finland［M］.New York：Columbia University Press，2011：90；维基百科.

图3-4 源自：维基百科.

图3-5 源自：芬兰数字和人口信息服务网.

图3-6 源自：JANTTI M，SASRI J，VARTIAINEN J. Growth and equity in Finland［EB/OL］.（2006-07-06）［2009-10-01］.https://www.wider.unu.edu/publication/growth-and-equity-finland.

图3-7 源自：林健次《芬兰经济的特质》.

表3-1 源自：Statistics Finland. Foreign trade［EB/OL］.（2015-05-25）［2019-09-03］. http://www.tulli.fi/en/finnish_customs/statistics/publications/pocket_statistics/liitteet/Pocket2014.pdf.

表3-2 源自：世界银行《世界竞争力年报》.

4　芬兰设计发展与国家支持

芬兰以设计上的非凡成就闻名于世，设计不仅给芬兰这个北欧小国带来巨大的国际声誉，而且给国家发展及经济腾飞提供了强有力的支撑。

在一些人看来，这个有着广袤森林、美丽湖泊并住着圣诞老人的国度注定是"流淌着牛奶与蜂蜜"的神佑之地。因此，在以往对芬兰设计的研究中，特别是在20世纪90年代，国际上一些研究者用细致而烦琐的谱系学的研究方法删减、重构从过去到现在的事物，企图将遥远的农耕时代的生活方式延伸至当下，以此创造出一个设计上的"芬兰性"（Finnishness）连续体，从而将设计的历史延伸至与芬兰民间工艺的传统相联系[1]。

但更多的研究者认为，芬兰设计绝不是物化的北欧传统文化，或是促进产业发展的工具，芬兰设计发展与这个国家的发展进程休戚相关。而事实上，芬兰人在历史上饱尝苦难，国家发展也极为坎坷，芬兰设计也与其国运相连。它曾作为北欧设计的领头羊而备受瞩目，也曾陷入发展低潮而苦闷求索。芬兰的设计发展呈现出了丰富而复杂的多样性，因此需要我们通过切换不同的视角，以期较为客观、全面地观察芬兰设计。

对于芬兰设计创新历史的考察与总结应成为研究其国家设计政策的重要一步。因此，本章将根据与设计创新活动有关的芬兰历史事件，从工业设计产业演进的角度梳理芬兰国家设计体系的发展历程建立所经历的不同历史阶段，研究和分析设计发展如何受到芬兰政治、经济、文化的影响。

4.1　芬兰设计发展概述

19世纪芬兰政治家约翰·维尔赫尔姆·斯内尔曼（Johan Vilhelm Snellman）曾说："小国家的力量在于她的文化，文化是国家与发展的唯一手段。"芬兰设计是芬兰的"国家品牌"，早已成为芬兰经济和文化的中心内容，它综合反映了芬兰在设计领域的长期探索、实践的成果。芬兰人在形塑"芬兰设计"这一国家形象的过程中，基于其政治经济、文化技术等领域的特质，发展重点和路径选择也具有鲜明的本国特色。

但需要指出的是，芬兰设计不是一种静态现象，它并没有止步于往昔的成就中，它一直在随着时代的发展而发展。从设计的关注领域上看，它先后经历了创造风格、关注意义、协调管理、创造体验、驱动创新等各个发展阶段，从之前关注物质世界，逐步拓展到非物质的领域。而从时间线上去审视，我们可以清晰地看出：芬兰设计经历了 19 世纪末至 20 世纪初这一初创期的实用艺术阶段，20 世纪初至二三十年代功能主义的起步，1940—1960 年二战物质短缺、经济衰退，再到战后重建与逐渐崛起，在二战后特别是经过"北欧设计黄金年代"这一历史时期，它取得了举世瞩目的成就，群星璀璨，大放异彩。这不仅取得了商业上的成功，而且极大地提升了国家的形象，这个阶段也标志着"芬兰设计"概念的正式确立。20 世纪 60 年代之后，芬兰经历了 1960—1979 年富足社会的设计：工业、商业、城市化，1980—1995 年现代主义政治色彩的隐退，1996 年至今芬兰设计在设计驱动国家创新领域方面的种种政策与举措备受国际关注。

4.2 芬兰设计的历史演进与国家支持

根据上述对芬兰设计发展轨迹的梳理，我们可以将芬兰设计体系的发展进程大致分为以下六个阶段：孕育阶段、萌芽阶段、早期发展、二战后的黄金期、设计的转型期及创新体系主导期。纵观这六个阶段的发展与演变，我们可以清楚地看到，芬兰设计发展的历史与其国家发展的历史休戚相关，在形塑芬兰设计面貌的重大历史事件后面都有芬兰政府影子的存在及强有力的国家支持。

4.2.1 芬兰设计的孕育阶段（史前至 1860 年）

在芬兰语中有一个组合词 Taidekasityo，它由 Taide［即艺术（Art）］和 Kasityo［即手工艺（Handwork）］组成。现代设计概念在 20 世纪初引入芬兰之前，在漫长的岁月里，艺术工艺（Taidekasityo）在芬兰的造物文化中占有举足轻重的位置。工业革命之后，实用艺术（Kayttotaide，英文为 Utility Art）一词作为与传统的手工艺术相区别的产物被创造出来，很多场合甚至作为艺术和工艺的同义词被广泛运用。至于设计（Muotoilu，英文为 Design）则是 20 世纪初之后的事情。

考古学研究证明，在公元前 8000—前 7000 年在芬兰就有了人类活动的痕迹，考古发掘出的大量远古时代的石器、陶器和金属制品也为芬兰所拥有的历史悠久的造物传统提供了有力佐证，"但是要搞清这些物品是本地自产还是来自外部是极端困难的"[2]。因此，在 12 世纪之前，芬兰还整体处于闭塞、滞后状态，其政治、经济、文化发展都远远落后于欧洲其他地区。

1293年芬兰被瑞典征服后，其发展与外部世界越来越紧密。芬兰的建筑及造物文化受到了瑞典、德国的影响。在中世纪的很长时间里，芬兰上层社会对于建筑和产品的审美趣味深受瑞典和德国影响，国内所消费的制造精湛的手工艺产品大部分来自进口。也有国外工匠在芬兰工作，他们带来了当时先进的技术工艺和装饰风格[2]。这些工匠主要来自波罗的海沿岸国家和德国，他们的到来对于提高芬兰本土产品品质具有重要意义。随着基督教在芬兰的传播，教堂的建造带动了对手工艺匠人特别是对金匠的需求。在14世纪，芬兰仅有3名执业金匠，15世纪则增加至7人，16世纪为26人。同时，经济社会的发展也刺激了其他手工艺的发展，如铁匠、裁缝、铜匠、陶瓷匠、制革匠等开始在图尔库、维堡等城市出现。但直到16世纪50年代，芬兰手工艺的发展依然受制于有经验匠人的严重不足。16世纪中叶，德国工匠带来了新技术，对芬兰室内设计、家具设计产生了重大影响。17世纪20年代，芬兰第一个行会在图尔库出现，到18世纪共有50个手工艺行会的存在。行会的出现，一方面以从业资格形式确保工匠能够以此养家糊口，保证工匠制造高质量的产品；另一方面阻止了未经行会批准的工匠从事制造的可能，从而限制了市场竞争。到了18世纪初期，图尔库已成为芬兰最重要的手工艺制造中心，拥有200多名技艺高超的手工匠人。以金银制品为例，在图尔库有10名金银匠执业，而同时期赫尔辛基仅有5名金银匠[2]。

但长时间里，手工艺对于经济发展的影响甚小。在17世纪工厂生产出现在芬兰国内之前，芬兰的工业组织形式是单一的个人手工业（Individual Handicraft），生产目的主要满足于自用或销售。由于芬兰地广人稀，手工业主要出现在芬兰的大城市，如图尔库和维堡，依靠城市及城市周边的贵族和农民。尽管在广大农村和小城镇，由于没有行会组织的存在，自由的手工艺匠人可以自己进行生产。但由于芬兰乡村自给自足的家庭经济模式，手工业在广大农村和北部地区没有其生存空间，造成有技能的纺织匠人由于无法售卖他们的产品而无法生存[2]。

尤其是在19世纪后期，芬兰在民族浪漫主义运动中，从芬兰的民族史诗、民族起源地——卡累利阿地区的风土人情中汲取灵感，芬兰的手工艺者和艺术家从森林、阳光、湖泊中获取灵感，芬兰设计突出体现的并不是为了朴素的日常生活之需，它是为芬兰人在严酷的自然条件中增添美的感受的艺术品，这种自由的创造成果是对平凡生活的高度提炼与浓缩，因此，其设计带有明显的地域文化的影子——忧郁、抒情[3]。但直到19世纪中期工业化进程起步，实用艺术并没有在芬兰经济发展中发挥多少影响。

不仅芬兰实用艺术作用有限，而且诚如芬兰设计史学家拜卡·高勒文玛所言："要想确切划分出芬兰实用艺术的创立阶段是非常困难的。"[4]因为在19世纪作为沙俄大公国的芬兰，尽管在1820年就出现了第一家现代棉纺厂——芬利森（Finlayson），并在19世纪40年代将蒸汽动力引

入纺织业和造纸业[5],但国家经济以农业、林业为主。芬兰大工业生产和资本主义生产关系进程缓慢,其经济和社会发展一直滞后于西欧列国。尽管芬兰有着悠久的装饰艺术传统,但传统手工艺和实用艺术更多地植根在乡村生活里,并在很大程度上保存在诸如陶瓷、玻璃和纺织品的设计中。芬兰实用艺术的生产者也来自农村地区,特别是19世纪60年代末芬兰经历了严重饥荒,更促使国家决策层利用实用艺术来发展整个国家的经济,"为艺术而艺术"的观点在芬兰工艺与设计的萌芽时期就不是主流观点[6]。

4.2.2 芬兰设计的萌芽阶段(1875—1900年)①

1850年之后的十几年间,芬兰的政治、经济格局发生了重大变化。通过诸如允许蒸汽锯木机的使用(1857年),建立独立的货币体系并发行本国货币——芬兰马克(1965年),确立芬兰语的官方地位(1860年),俄国取消对芬兰贸易的管制(1868年)等一系列政治、经济上重大改革的实施,芬兰的工业革命才开始起步[5]。这一时期农业、林业、狩猎与渔业等第一产业占国民生产总值的62%,占据国家经济的首要位置(图4-1)。

1)芬兰设计教育的诞生

伴随芬兰工业革命的兴起,芬兰实用艺术教育发轫。芬兰在工业化过程中遭遇到了产品设计和工艺技术落后的困境。尽管芬兰拥有悠久的传统工艺历史,但以作坊式、手工制作为特征的传统工艺技艺无法满足批量化的大生产的需求。芬兰的设计与装饰艺术教育的缺失,也造成了设计人才的短缺,无法满足芬兰在工业革命进程中对产品设计的需求。以芬兰最大和成立最早的棉纺企业芬利森为例,"由于缺乏在实用艺术方面的人才和技术,他们的产品式样设计和产品设计在相当长时间里都是来自国外"[4]。芬兰的实用艺术界也通过派人参加国际上的重要展览来了解国际上在工业和实用艺术上的最新发展,并反馈给芬兰政府。通过上述活动,芬兰政府开始意识到芬兰与西欧国家在产品设计和品质方面存在的差距。因此,在这一时期成立新型的实用艺术学校成为芬兰实用艺术界及政府决策者讨论的重要议题。

芬兰的实用艺术和设

图4-1 1860年芬兰各产业在国民生产总值中的贡献比例

计教育的源泉来自两个方向：高层社会阶层的家庭教育和技工训练（Training of Artisan）。在技工训练方面，图尔库优势明显。图尔库有着悠久的手工艺传统和产业体系。图尔库学院（The Turku Academy）很早就开设了绘图课程，为普通学校培养绘画教师，这也是芬兰工艺与设计教育的起点。由于工业化时代的到来，不能适应现代生产方式的行会制度被废除，这也为工艺与设计教育在芬兰的发展留下了巨大的发展空间。邻国瑞典1846年就在首都斯德哥尔摩建立了艺术和工艺学校，学校课程遵循的是德国和丹麦的模式。它在许多方面对之后的赫尔辛基艺术与设计大学产生了影响。1847年，基于制造委员会的《为国家培养工匠和制造者法案》（1842年）和《技术学校法案》（1847年）出台；芬兰第一所工业与工艺职业学校成立。1848年，芬兰第一个艺术学校（The Art School）在图尔库设立，并在同年在赫尔辛基建立第二所艺术学校。

19世纪60年代末，芬兰学校改革开始，改革浪潮在1870年波及了芬兰的大学教育体系。在1870年的大学改革所推行的一揽子新政中，芬兰女性被获准可以进入大学接受教育受到高度关注，并对芬兰的社会发展产生了重要影响。这一年芬兰出现了第一位女性大学生玛丽·特奇舒林（Marie Tchetschulin），女性获取大学教育的机会大大增加（图4-2）。以赫尔辛基大学为例，从1873年拥有第一位女大学生艾玛·艾琳·阿斯特伦（Emma Irene Astrom）后，只用了不到30年，女学生人数已飙升到400人（1901年），占注册学生人数的1/4（总人数为1 650人）[7]。

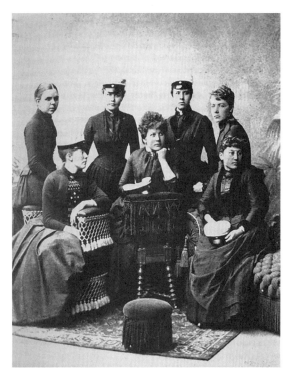

图4-2　1887年赫尔辛基大学的女性大学生

在工艺和设计教育领域，改革的主要推动者是埃斯特兰德（C.G.Estlander）教授（图4-3）。他是赫尔辛基大学的美学教授，也是整个19世纪后期芬兰艺术和实用艺术领域的核心人物。埃斯特兰德教授高度重视实践在基

图4-3　埃斯特兰德教授

础教育方面的作用。他认为发展面向工业和手工艺的应用艺术基础教育，是唯一可以改善芬兰人的工艺和设计技能的方式。他亦认为，工业艺术（Industrial Art）介于艺术和手工艺之间，是现代生活方式的重要组成部分。基于他国外学习的经验，埃斯特兰德认为仅靠周末上课的职业工艺学校是无法满足产业对工艺和设计人才的需求。因此，他与时任芬兰艺术协会（Finnish Art Society）主席的扎克瑞斯·多贝柳斯一起共同提议成立赫尔辛基手工艺学校。1871年1月11日，学校获得官方批准正式在赫尔辛基卡萨尔米卡图（Kasarmikatu）的一所小学校舍内开始运作（图4-4）。它的成立标志着芬兰在工艺和设计领域的专业教育的开始。因此，芬兰著名设计史学家高勒文玛教授将芬兰设计的奠基阶段定为19世纪70年代[4]。

赫尔辛基手工艺学校建立伊始，以晚间上课和周日上午上课为主，一半以上的课程是面向应用的实践课程。最初学校的课程安排没有固定的科目，甚至有些科目是重复设置的。如绘画类课程分别以尺规辅助装饰绘画和风景画的不同名称上了两次。并且由于缺乏讲芬兰语的专业老师，课程授课只能以瑞典语、芬兰语混合教学的形式进行。问题更严重的是，尽管埃斯特兰德的理想教学体系是建立一个综合的"实用艺术培训体系"，但在实际的课程设置中，艺术教育体系扮演了更重要的角色。工艺学校的第一学期课程安排如表4-1所示。

图4-4　1871年手工艺学校在赫尔辛基卡萨尔米卡图的校舍

表4-1　赫尔辛基手工艺学校成立后第一学期的课程安排

序号	课程名称	课时安排
1	尺规辅助装饰绘画（Ruler and Ornament Drawing）	4节/周
2	风景画（Landscape Drawing）	2节/周
3	几何形态（Geometric Morphology）	2节/周
4	算术（Arithmetics）	4节/周
5	自然科学（Natural Science）	2节/周
6	单式记账法（Book-Keeping by Single Entry）	1节/周
7	装饰和房屋粉刷（Ornament and House Painting）	4节/周
8	模型（Molding）	2节/周
9	书法和写作（Calligraphy and Writing in Print/Lettering）	2节/周

1875年芬兰成立了芬兰工艺与设计协会,这也是世界上最早成立的设计促进组织之一。作为芬兰官方促进设计组织,芬兰工艺与设计协会成立的重要工作之一就是管理和支持工艺学校的教学工作。

1886年,赫尔辛基手工艺学校更名为中央工艺美术学校(Central School of Art and Crafts),伴随学校更名而来的是政府对发展芬兰高等工艺与设计教育的重视程度的提升及资源投入的大大提高。这一趋势集中反映在中央工艺美术学校教学环境的大大改善,它迁入了新建成的国家艺术博物馆——阿黛浓(Ateneum)内(1890年的国家艺术博物馆见图4-5),并分四个学部,即实用艺术高级部、手工艺高级部、基础部和艺术教师课程部,教学内容得到了进一步规范。学制也开始延长到3年,并对新生入学有了更明确的要求:必须是初级学校毕业或在民众学校[②](The Folk School)达到同等知识要求[6]。

图4-5　1890年的国家艺术博物馆

芬兰中央工艺美术学校的成立满足了工业化过程中各行业对设计人才的迫切需求,芬兰允许女性接受大学教育的政策对芬兰实用艺术和设计的发展也产生了深远影响。赫尔辛基手工艺学校在1871年春季首次招生共招收学生64人,均为男性。但到该年秋季招生时就接受了一些女生入学。而到了10年之后的1881年,学生总数已达171人,其中70多人是女生,女生比例超过了40%。另外,女性在芬兰设计艺术领域发挥了重要作用。特别是考虑到在芬兰早期的实用艺术产业如纺织品设计、首饰设计领域,女性设计师在其中扮演了重要角色。到1902年,学校学生总人数已达600名,是其成立之初学生总数的近10倍。

2)国内外展览活动对设计发展的促进

这一时期除了兴办实用艺术教育外,芬兰还通过参与国际重要展览活动来提高芬兰设计在国际上的影响力,为芬兰设计与实用艺术的发展

做了大量的推广、宣传工作。

（1）1873年维也纳世博会上的展品，成为芬兰实用艺术界学习西欧设计发展潮流的重要通道。

（2）1878年赫尔辛基阿尔比亚瓷厂（Arabia Porcelain Factory）在巴黎展出了自己的产品。

（3）芬兰参加了1878年、1889年和1900年的世博会。特别是在1900年的巴黎世博会上，芬兰馆获得了轰动性的成功。该馆由建筑师耶塞柳斯、林格伦和沙里宁共同主持设计，不仅在展馆的建筑设计上表现出了芬兰人清晰、富于条理和善于自制的艺术魅力，而且在展品陈设上通过大量大生产条件下的实用艺术品，如阿尔比亚的陶瓷、爱丽丝公司的烤箱炉、芬兰手工艺之友协会的纺织品等不仅体现出芬兰的传统装饰风格与现代潮流的结合与探索，而且直接反映出了芬兰在19世纪末在工业革命中的成就。

3）小结及启示

（1）设计的发展需要产业环境的支持

通过对芬兰设计孕育阶段的史实梳理，我们可以清晰地看到，工业革命所带来的技术进步才是设计变革的真正温床。在漫长的时期内，芬兰的实用艺术受制于落后的社会生产力而停滞不前。只有当芬兰工业化时代的来临以及由此带来的社会经济的进步才给芬兰实用艺术与设计的发展带来了契机。

在1860年芬兰工业革命起步之时，芬兰仅有3.42万名产业工人分布在制造业。经过30余年发展，到了1899年产业工人总数已经超过10万人，木产品、家具及采矿、金属品加工和运输设备等产业的创造价值占据了整个制造业的60%以上。训练有素的设计师的加入对于提升芬兰制造业的品质有了极大的促进作用，有力地支持了芬兰的工业发展，如1860年和1900年芬兰就业人口在不同产业间的分布如表4-2所示，

表4-2　1860年和1900年芬兰就业人口在不同产业间的分布比较（单位：万人）

类别	产业名称	1860年	1900年
第一产业	农业	40.54	58.57
	林业	5.04	7.68
第二产业	制造业	3.42	10.89
	建筑业	4.48	5.93
第三产业	交通与通信	1.33	2.78
	贸易	0.29	1.91
	银行、保险业	0.01	0.07
	房屋租赁	0.10	0.46
	私人服务	1.65	3.77

特定时期各产业领域在芬兰国民生产总值中的增长贡献比例的比较如表4-3所示。

表4-3 特定时期各产业领域在芬兰国民生产总值中的增长贡献比例的比较（单位:%）

类别	产业名称	1860—1890年	1890—1913年
第一产业	农业	33	11
	林业	6	17
第二产业	制造业	24	31
	建筑业	8	4
第三产业	交通与通信，贸易，银行、保险业，房屋租赁，私人服务	25	32
	公共服务	4	5

（2）设计教育的路径选择与国家经济及产业发展紧密相关

需要注意是，上述产业领域正是芬兰实用艺术教育重点关注的领域，它们的蓬勃发展也充分显示了设计教育对于产业发展的重要促进意义。芬兰产业发展随着工业革命的进程，食品加工业、饮料业、烟草业以及纺织业、鞋帽与服装业等生活必需品的生产比例明显下降，两者从1860—1864年的41%下降至1900—1904年的35%；与此同时，芬兰的木产品和家具业则发展迅猛，从1860—1864年的12%猛增至1900—1904年的20%。1860—1904年各制造业占芬兰整个工业创造价值增值的比例分配如表4-4所示。

表4-4 1860—1904年各制造业占芬兰整个工业创造价值增值的比例分配（单位:%）

产业名称	1860—1864年	1900—1904年
食品加工业、饮料业、烟草业	14	17
纺织业、鞋帽与服装业	27	18
木产品和家具业	12	20
采矿与采石业、金属加工和工程业、运输设备业	33	22
造纸业	2	9
其他制造业	12	14
总计	100	100

（3）芬兰社会文化领域发生的变革对于设计发展的重大推动作用

19世纪下半叶，芬兰进行教育改革，特别是允许女性接受高等学校教育，对于即将拉开序幕的20世纪芬兰设计的大发展意义重大。从1875年中央工艺美术学校的创建者埃斯特兰德教授提议在芬兰中央工艺美术学校为女性设置工艺教育开始，女性学生在在校生中的比例就逐年增加，她们的加入无疑为日后芬兰设计带来了一股清新力量。1925年女学生在中央工艺美术学校上纺织课的情景如图4-6所示。1879年芬兰手工艺之友（Friends of Finnish Handicraft，FFH）也开始培养纺织艺术家[8]。专业学校、行业组织对女性设计教育方面加以重视，芬兰女性开始与男性一样在设计教育、设计产业领域开始展现风采。这些女性设计师不仅在纺织品设计、首饰设计等领域占有先天优势，而且也与男性设计师在家具设计、陶瓷设计等传统男性设计师领域内同场角逐，如阿尔瓦·阿尔托的妻子艾诺·阿尔托（Aino Aalto，1894—1949）就以其在挂毯、日用陶瓷、家具、灯具设计等多领域方面的突出表现为女性在芬兰设计界赢得了尊重。

图4-6　1925年女学生在中央工艺美术学校上纺织课的情景

4.2.3　芬兰设计的早期发展（1900—1945年）

1）芬兰设计在二战前的发展

在1900年之后，两大因素相辅相成共同主导和支配了芬兰设计在二战前的发展，对在此之后的芬兰实用艺术、设计及其教育发展导向产生了深远影响。

首先，20世纪初芬兰在国际展览上取得了一系列成功，特别是1900年巴黎世博会芬兰馆设计所获得的成功。装饰艺术逐渐在实用艺术教学中取代实用主义成为主流。受此影响，芬兰中央工艺美术学校在20世纪初的教学与实践，也由"建校初期强调工业化和手工艺产品品质的整体提高，也就是所谓的实用主义艺术"，开始向"长期坚持以装饰艺术为教学的重点转变"，这样的转变从根本上改变和塑造了芬兰在20世纪上半叶的实用艺术和设计发展的整体图景。以陶瓷业为例，20世纪初的中央工艺美术学校教学，在艾尔莎·艾乐柳斯（Elsa Elenius，1897—1967）、艾尔莎·伊斯梅妮（Elsa Ismene，1897—1967）等主导下，延续了之前

芬奇（A.W. Finch，1854—1930）的设计教学哲学，强调美感和帮助学生树立形式感，同时改革陶瓷烧制技术以及用本土材料，并从中国宋瓷和日本陶瓷艺术上汲取灵感[8]。再加之1911年芬兰奥纳莫设计师协会的成立，就更强化了装饰艺术在实用设计领域发展的主导意义。由于上述原因，以陶瓷、玻璃、纺织为特色的芬兰实用艺术产品在短短的几十年间达到了国际水准，迎来了芬兰实用艺术设计在20世纪30年代的辉煌。

其次，芬兰的独立在政治上给设计方面带来了大量需求，建筑、室内设计和家具设计由此被政府重视。举凡学校、医院、民间住宅或生产设备，都由年轻又才华横溢的建筑师、设计师接手设计，而伊塔拉（Iittala）和里希迈基（Riihimaki）等玻璃厂，位于阿尔比亚（Arabia）街区出产的"阿尔比亚陶瓷"正在崛起。成立于1897年的爱丽丝公司（Iris Company）是当时艺术家创立工艺美术企业的最早代表，该公司主要经营陶瓷、纺织、玻璃、家具等家居用品，但由于其经营问题，爱丽丝公司只维持到1902年就已倒闭。其他的事务所实践还包括：1907年的克鲁（Koru）公司，建筑师创立，经营自己设计的灯具；1918年的泰托（Taito）公司，经营自主设计的金属品和灯具；1914年的德特雷（Detre）平面广告事务所等。

尽管这一时期芬兰的建筑与室内装饰以古典主义为主，但芬兰国内继新艺术运动、民族浪漫主义之后功能主义开始兴起。它首先在建筑设计、工业设计领域中出现并逐渐在设计的各个领域里盛行起来。如1924—1930年国会大厦在西伦（J.S.Siren）的主持下设计，该建筑属于北欧古典主义作品（Nordic Classicism）[8]。但由沃纳·韦斯特为议会大楼咖啡厅设计的金属钢管桌椅就具有明显的现代主义风格。在建筑领域，1929年布赖格曼（Bryggman）和阿尔托（Aalto）设计了图尔库博览会（Turku Fair），将功能主义建筑介绍到芬兰[8]。

更重要的是，20世纪30年代是芬兰现代设计的起点，应用艺术与设计在此时期所取得的巨大成就，为芬兰二战后在设计上获得国际性成功奠定了基础。

"20世纪30年代的展览是现代芬兰设计的起点，这一年通过斯德哥尔摩展览，现代设计被正式介绍进入斯堪的纳维亚地区。因此即便这个展览发生在芬兰的领土之外，但它对于芬兰、对于整个斯堪的纳维亚地区都是极其重要的。"[8]

20世纪30年代是开放、探索、接纳、实践的年代，是酝酿未来成熟的"芬兰设计"概念的年代，这一时期芬兰在设计领域取得了一系列新的发展，特别是玻璃工业取得了突破。芬兰两个主要的玻璃工厂伊塔拉和里希迈基在这一时期不仅在生产规模上获得了长足进步，而且还通过设计竞赛来推动新的设计理念在玻璃工业上的应用。例如1932年卡胡拉（Karhula）举办的设计竞赛被认为是功能主义在芬兰玻璃工业方面取得的突破。里希迈基在1933年举办了设计竞赛，在这次比赛上艾诺·阿尔托和她的丈夫阿尔瓦·阿尔托的作品获得了二等奖。1933年，芬兰第

一次参加米兰三年展获得了三个最高奖（Grands Prix），这三个奖分别授予了艾尔莎·艾乐柳斯（Elsa Elenius）的陶瓷设计、麦雅·堪萨能（Maija Kansanen）的挂毯设计和哈里·罗恩霍尔姆（Harry Roneholm）的展览建筑设计。1936年阿尔瓦·阿尔托又以其展馆设计获得米兰三年展大奖[9]。1939年阿尔托又设计了纽约世博会芬兰馆，芬兰旨在通过世博会来促进其木产品的出口。阿尔托在芬兰馆的设计上用弯曲胶合板（Plywood）材料作为墙面设计，这样的手法在当时的美国大都市公寓设计上风靡一时。

这一时期芬兰的设计界开始意识到设计生产力的重要性，开始出现设计与工商业经济的结合。早期的模式是以设计师为核心，加上资本的融合形成专门的设计事务所和配套产销企业。阿尔托设计事务所＋高赫宁（Korhonen）家具生产商＋阿泰克（Artek）家居展销公司的模式就是早期小范围设计产业链的雏形。阿泰克公司成立于1935年，由阿尔托、古里克森（Gullichsen）夫妇合股，专门负责阿尔托设计的家具及产品的生产、销售、推广。在这个时期，阿尔瓦·阿尔托主张在设计中体现"民族化"与"人情化"，重视地方特色，在设计中自觉地贯彻文脉主义的理念，代表产品有技术、功能、美学完美结合的桦木弯曲胶合板家具，如1933年的帕米欧椅；艾诺·阿尔托设计的一系列玻璃用品，如1936年的天然湖形萨伏伊花瓶（Savoy Vase）。

2）芬兰设计在二战期间的发展（1938—1945年）

在1939—1945年二战期间，尽管芬兰大多数行业都受战争影响，发展陷入停滞。战争对芬兰的设计、工艺的发展也产生了极大的冲击，但实用艺术产业并没有停止发展，相反从某种程度上还得以继续发展。如芬兰最大的陶瓷工厂阿尔比亚工厂还被批准扩大其生产规模，以扩大产品出口来为芬兰获得外汇收入[4]。另外，在战争期间，芬兰设计对内和对外的宣传、推广工作一直坚持进行。芬兰工艺与设计协会每年的展览仍坚持举办，芬兰还参加了1940年哥本哈根展和1941年斯德哥尔摩展，并获得积极肯定的评价。更重要的是，战争及战后重建促使现代主义设计理念在芬兰社会各界的推广和普及。

此前设计界关注"实用艺术、设计的装饰性"，由于战争期间原料和劳动力的缺乏，转而在建筑、家具和实用艺术上更注重功能性，"更加关注于满足人们的基本需求"。而从"1939—1942年的冬季战争到1941—1942年与苏联之间的'续战'（Continuation War）之后，芬兰人最关注的就是重建。大约10万名芬兰人从芬兰东部撤到南部地区，这些人迫切需要房屋安置"[8]。现代设计具有标准化、重复生产的优点，使得这些产品能够在更大的范围内提高人们的生活水平。一些芬兰著名设计师，如塔皮奥·维卡拉（Tapio Wirkkala）和伊玛里·塔佩瓦拉（Ilmari Tapiovaara）都参与了前线的建筑与规划设计。特别是塔佩瓦拉更是将其在20世纪30年代勒·柯布西耶工作室学习到的现代主义设计理念运用到了前线的食堂、掩体等建筑设施的设计上。"从某种意义上，战争成为

这些设计被广泛认知的必要因素，而在之前的20世纪30年代，只有阿尔托的个人行为在促成这样的结果。"[4]

4.2.4 芬兰设计在二战后的黄金期（1945—1960年）

1）战后重建与设计

二战结束后，作为轴心国的芬兰战败。根据1944年9月14日芬兰与苏联签署的停战协议，芬兰割让11.5%的领土给苏联，并且要以1938年的物价为标准，支付高达30亿美元的战争赔款，在8年内以199类货物折抵赔款。在199类货物中，木材、木产品、纸张和纸浆等芬兰传统支柱产业只占28%，而金属制品、发动机、船舶、电路板和电缆等产品则占到72%。这些产品的生产及出口都是芬兰的弱势产业，其出口在战前仅占全国的3%。为了战后重建和偿还对苏赔款，芬兰大量投资面向出口的基础工业很快收到明显成效。

首先，芬兰工业化在这一时期快速推进，机械产业、造船产业发展迅速，并由此奠定了芬兰工业发展的基础。1950—1973年芬兰的国民生产总值与人均国民生产总值分别以每年4.9%、4.3%的增速增长，是当时欧洲经济增速最快的国家之一。

更重要的是，芬兰依靠自己的力量在1952年终于还清全部对苏战争赔款，自20世纪50年代中期以后，芬兰经济逐渐恢复到战前水平，国内实施稳定的经济重建计划。经济重建促进了建筑、家居及家具等设计的发展。许多芬兰设计大师在这个时间点找到了施展个人才能的大舞台，这些设计师在工业复兴、制造、城市建设上贡献己力，以设计描绘出快速都市化的现代生活。如在20世纪50年代，芬兰设计大师阿尔瓦·阿尔托先后完成芬兰文化宫（Kulttuuritalo）、芬兰社会保险局办公室，以及更后期的芬兰地亚大厦（Finlandia Hall）、罗瓦涅米（Rovaniemi）市镇计划、珊纳特赛罗市政厅（Säynätsalo Town Hall）及塞伊奈约基（Seinäjoki）市府建筑、国民警卫队之家、赫尔辛基理工大学校区的设计，作品遍及整个芬兰。20世纪50年代塔佩瓦拉夫妇也建立了自己的家具和室内建筑事务所。芬兰著名服饰品牌玛丽梅格（Marimekko）也在1949年成立，它作为芬兰纺织、服装和时尚生活引领者，是当时芬兰较大规模设计和制造商的典范。生产制造企业雇佣设计师负责品牌战略和产品设计的模式。1958年，奥洛夫·贝克斯顿（Olof Backstrom）成为芬兰著名五金厂商菲斯卡斯（Fiskars）的第一位驻厂设计师。

芬兰政府无论在战前还是战后都实行实用品与欣赏品的双轨制双重发展策略，战后对新生活方式的需求使实用艺术品的两个类别区分得更加明显：大批量工业化生产的生活实用品和小批量生产手工艺特制的艺术欣赏品，传统与现代齐头并进。在这样的政策指导下，1949年芬兰国家工商业部对中央工业美术学校进行了调整，更名为工业艺术学

院（Institute of Industrial Art），下设实用艺术学院（四年制）和艺术手工艺职业继续教育学院（三年制）两个分院。但这一时期，在芬兰设计领域已经出现了要求设计及实用艺术教育向工业产业靠拢和开设工业设计教育的声音：1948年阿尔比亚瓷厂艺术总监库尔特·埃克霍尔姆（Kurt Ekholm）就对当时设计教育不考虑产业需求、教学目标只是为了培养艺术家而不是设计师提出了批评[10]。20世纪50年代早期设计界里不断传出对设计师过于艺术化（Designers for Being Too Artistic）的批评，特别是1951年塔佩瓦拉成为工业艺术学院家具设计专业首席教师，他极力提倡教学与工业文化相结合[4]。塔佩瓦拉在1952—1953年曾在美国伊利诺伊理工学院做客座教授，回到芬兰后他曾制定了一个全新的工业设计课程方案来大力推广工业设计教学。尽管这个方案最终没有实现，但其中的两门工业设计方向的课程在1954—1956年工业艺术学院教学中得以安排[11]。

2) 芬兰设计在国际上的成功

20世纪50—60年代是二战后北欧各国合力打造北欧设计国际地位的关键期，是北欧设计发展的黄金20年。在这段时期里，北欧国家"设计界的精英们开展了大量的有促进作用和积极价值的设计互访"，运用设计评奖、展览等政策工具极大地推动了斯堪的纳维亚设计的发展。尽管20世纪中期"斯堪的纳维亚设计"在国际上的成功主要是北欧诸国设计实力的反映，但也有越来越多的资料证明其中也有当时国际局势、政治文化和外交等诸多因素在其中起到了推波助澜的作用。就有北欧学者认为，斯堪的纳维亚设计"是在20世纪40年代至50年代作为一种国家设计文化概念被创造出来的"，相关国家的群展表面上是要传达统一的形象，"很显然，这个概念的产生是为了将展览作为一个促进工具，因而这类展览它仅被期待为'斯堪的纳维亚设计'，这一概念得以流行是战略上的原因，是为了来展示几乎是排他性的目标：统一的现代主义意义上的美学品质"[11]。

正如挪威设计史学家谢尔提·法兰（Kjetil Fallan）在《斯堪的纳维亚设计：另一种历史》中所发问的那样："为什么是芬兰而不是冰岛被包括在斯堪的纳维亚设计中？"[11]尽管从严格的地理学概念来看，芬兰不属于斯堪的纳维亚地区。在他看来，除了芬兰与上述斯堪的纳维亚国家在历史、文化和价值观点上的众多相同点之外，一个很重要的原因是在"斯堪的纳维亚设计"这一特定概念形成的关键时期——20世纪中期，芬兰作为斯堪的纳维亚设计的重要一员，运用国家政策具有策略性的与邻国瑞典、丹麦等一起在国际上缔造并推广了享誉世界的"斯堪的纳维亚设计"品牌，参与了几乎所有关于"斯堪的纳维亚设计"的国际重大展览。相反，冰岛则在这个时期由于设计发展上的迟缓、国家独立晚以及地理位置偏离北欧大陆等原因缺席了这些重大活动。

二战后芬兰迫切需要通过提高设计在国际上的知名度来重建经济、振奋民心。基于当年芬兰产业发展条件，"芬兰设计在二战后获得成功主

要依靠的是手工艺品或者被作为艺术而创作出的小件系列产品"[12],并"把与大自然和民间传统的亲近、民主精神、小型的市场、手工艺传统的要素提炼出来,以此作为芬兰设计的特征"。从20世纪50年代开始,芬兰在玻璃制品、陶瓷、家具、纺织品及服装等诸多行业诞生了一批具有国际影响力的设计师和设计作品,在国际上备受瞩目。1951年米兰三年展是芬兰设计在欧洲确立并赢得国际地位的转折点,芬兰设计不仅一举拿下包括6个最高奖在内的25个奖项,创造出轰动一时的"米兰奇迹",并且在接下来的1954年、1957年和1960年始终在续写着辉煌传奇。塔皮奥·维卡拉、凯伊·弗兰克(Kaj Frank)、伊玛里·塔佩瓦拉等这些在国际上赢得奖项的设计师在芬兰国内也赢得了如同奥运冠军一样的殊荣,他们被视为这个国家的民族英雄,到处得到明星般的待遇。通过他们的作品,诸如"真实、原创、本土特色以及品质"[13]、"人性化""民主化""有机功能主义"以及"纯粹、功能——这些具有鼓动性的术语几乎变成了芬兰设计的同义词"[13]。这样的字眼成为世人熟知的芬兰设计的"芬兰性"的基本要素,并通过现代传媒铺天盖地的传播而在国际上广为人知。

在芬兰设计战后崛起的过程中,芬兰工艺与设计协会作为世界上最古老的设计促进组织(1875年)在其中发挥了重要作用。芬兰工艺与设计协会在时任总裁赫尔曼·奥洛夫·古姆鲁斯(Herman Olof Gummerus)的领导下(图4-7),通过其努力及个人在芬兰及国际设计圈的人脉影响,成功争取到政府、企业界对参加1951年米兰三年展的资金支持③。此后他成功地在20世纪50年代主导并实质性地推动了对北欧设计发展影响深远的"米兰三年展"和"1954—1957年斯堪的纳维亚设计北美巡回展"的举办,为芬兰及北欧设计走向世界做出了重要贡献。此外,芬兰对外贸易协会(Finnish Foreign Trade Association)与芬兰企业一起为芬兰的产品出口做出了努力和贡献。

芬兰在1951年米兰三年展取得的成功,不仅巩固了芬兰工艺与设计协会在芬兰设计界的领导地位,并由此成为20世纪50年代芬兰政府下决心对设计领域投入更多公共资金的主要动因。古姆鲁斯在1975年接受采访时回忆起当年协会组织企业参加1954年米兰三年展时,芬兰政府非常爽快地提供了250万芬兰马克的支

图4-7 古姆鲁斯

持:"当我向政府要更多钱以便组织芬兰设计参加国际展览时,时任教育部长卡洛·卡亚萨洛(Kaarlo Kajatsalo)只是简单地问我一句,你需要多少钱?"[14]

芬兰政府以资金支持的形式资助芬兰设计到国外参展,不仅在于希望利用设计来提升芬兰的产品形象,促进芬兰产品在国际市场上的竞争力,而且更重要的原因是战后初期芬兰政府由于政治和外交上的考虑,迫切希望借助设计来重塑国家形象,特别是想通过设计向外界传递一个信号: 芬兰的西方化以及现代化。在古姆鲁斯于1964年写给《美丽家庭》杂志主编伊丽莎白·高登(Elizabeth Gordon)的信中就表达了芬兰希望通过展览强化芬兰属于西方国家的政治立场[14]。事实上,古姆鲁斯和芬兰工艺与设计协会在这方面的工作的确不负众望。1951年第九届米兰三年展后,古姆鲁斯就通过高登的介绍认识了美国博物馆协会主席莱斯利·奇克,随后三人策划了之后1954—1957年的斯堪的纳维亚设计北美巡回展。"斯堪的纳维亚设计"北美巡回展获得了极大的成功,先后在美国和加拿大的24家博物馆展出,并通过展览来讨论芬兰等北欧诸国设计在色彩、材质、工艺与工业上的应用。这不仅让芬兰与邻国丹麦、挪威、瑞典建立了更加密切的贸易和文化联系,而且让芬兰产业在北美找到了立足点,玛丽梅格(Marimekko)、伊塔拉(Iittala)、沃科(Vuokko)、阿泰克(Artek)、阿旺特(Avarte)等芬兰品牌在欧美市场上扩大了知名度。芬兰政府部门对于芬兰工艺与设计协会的工作给予了高度认可,时任芬兰驻美国大使约翰·尼可普在当时提交给外交部的工作报告中就对展览的政治意义予以了高度评价:"斯堪的纳维亚设计展已被证明是非常有效的宣传芬兰观点的工具,它不仅吸引了大批民众观赏我们的艺术和工艺,而且他们也对我们这个国家产生了浓厚的兴趣……通过我们的艺术和工艺,美国公众对芬兰留下了这样的印象:芬兰是一个现代、进步的国家,它不仅能够制造新潮的产品,而且这些产品还拥有一流的品质。更重要的是,芬兰通过参与此次'泛北欧'的展览项目,让芬兰与北欧诸国紧密地联系在一起,从而在感官上强化了美国民众对芬兰是北欧国家一员的共识,这或许能部分改变美国对于当下芬兰所处位置的误解。"[8]

3)盛名之累:"设计黄金时代"对芬兰设计发展的影响

对"芬兰设计"加以定义,使之成为国家形象的代言,在当时无疑对芬兰设计具有重要意义,并且直到今天那个以玻璃、陶瓷、纺织品、家具和灯具为主体所构成的"芬兰设计"依然魅力不减,在国际上拥有极高的美誉度。特别是从20世纪90年代以来,随着"设计怀旧"风潮在欧美各国持续走热,芬兰设计与斯堪的纳维亚诸国设计在经历了20世纪70—80年代的沉寂落寞后重新在国际上受到收藏家、博物馆及研究者的热捧。与北欧设计热一起回归的还有对斯堪的纳维亚设计过时的描述:人们对于斯堪的纳维亚设计总是用'人性''民主''有机'这样俗套而陈旧的字眼来描述它,同样缺乏新意的评价也出现在对"芬兰设计"的评价上,诸如"纯

粹的、功能的这些具有商业推销性的术语几乎变成了芬兰设计的同义词"[15]。但时过境迁,当初催生"芬兰设计"旧定义的时代语境已经改变。如果观察芬兰设计的视角还停留在过去所留下的"设计遗产"上,那么对芬兰设计发展的研究与解读必然偏离实际发展。

首先,以低技术、艺术化为特征的芬兰设计或许代表芬兰设计傲人的过去,但它们不能反映芬兰设计当今的巨变。当年以艺术化的设计产品作为芬兰设计的"形象代言",应该说是芬兰在权衡其国家自然资源和当时产业发展条件所做出的极为务实的选择。作为一个偏远的北欧小国,芬兰在很长的一段历史时期,其国家发展主要依赖农业和林业生产。因此芬兰在二战后对外展示的主要是"手工的工艺陶瓷、玻璃制品、纺织品、挂毯及地毯。除此之外,将实用艺术和设计工业化运用的领域还有家具业和阿尔比亚工厂生产的家居器皿"[12]。并且那些产品由少数几个"艺术家型设计师"在企业为之专设的"艺术部"里创造出来,产量极小,其在促进经济发展和拉动就业方面的贡献非常有限。时至今日,艺术化设计在整个芬兰设计产业内所占的比重依然极低:根据芬兰国家统计局公布的数据显示,2012年芬兰整个设计产业共创造产值33.7亿欧元,而艺术化方向设计创造产值7 000万欧元,仅占全行业生产总值的2.1%。更重要的是,芬兰已不是二战结束初期那个尚未完成工业化的落后小国,它早已成为以高新技术产业为支撑的经济强国。芬兰设计也在过去的半个多世纪里,"先后经历了创造风格、关注意义、协调管理、创造体验、驱动创新等历史发展阶段……设计的对象也在不断延伸:从符号到物品,到活动,到关系、服务和流程,一直到系统、环境和机制"[16],如今芬兰设计发展的广度和深度不能同日而语。

其次,设计史研究上的"大师叙事"(Master Narratives)模式早已在20世纪60年代的激进思潮中轰然瓦解。设计史写作上以1960年雷纳·班纳姆(Reyner Banham)的《第一机械时代的理论和设计》为标志,开始了将英雄史的精英观转化为无名史的普通观,并从生产者转向生产方式的探索[17]。此后在多元主义的文化氛围下,以往设计发展研究所倚重的以"设计大师"为中心的叙事模式不仅饱受质疑,而且与发展实际不符。在芬兰设计的"黄金时代"里,少数设计大师被赋予"造物主"般的神圣角色,他们的作用被无限夸大,"设计师被笼罩在神秘主义的光环中,他们被赋予了萨满教巫师一样的角色,似乎只要他们用手稍稍一碰,那些毫无价值的原材料就会马上变成卓越的设计作品"[18]。与从事艺术化设计的少数万众瞩目的"设计大师"相比,同一时期的设计师群体,尤其是工业领域内的设计师对芬兰设计所做的贡献被严重忽视。例如芬兰设计师萨卡利·瓦帕沃里(Sakari Vapaavuori),"他从阿尔比亚瓷厂内的艺术部出来后,从事马桶、洗手池等日用卫生洁具的设计工作。尽管他的设计同样是阿尔比亚工厂的产品系列的组成部分,但他的设计在很长一段时期不被关注,更没有人认为其设计是'芬兰设计'的组成部分"[19]。

让问题变得更糟糕的还有： 关于芬兰设计发展方面的著作和论文多是先用芬兰语出版，之后才陆续被翻译成英文。这就造成了芬兰乃至"泛斯堪的纳维亚地区出版的关于本地区设计发展的英文学术著作极其有限，本地区设计发展的最新动态并不能为北欧之外的研究者所及时掌握"[9]。如拜卡·高勒文玛教授指出，在他的《芬兰设计史》诞生之前，尽管芬兰的艺术史学家埃里克·克鲁斯科普夫（Erik Kruskopf）早在1989年即已出版了一本著作，介绍从19世纪70年代到20世纪70年代芬兰工艺和设计发展的研究。"该书是一本优秀的芬兰早期设计教育、设计促进和设计专业化的研究著作，对于研究芬兰和北欧设计的历史具有高度价值，但由于没有翻译成英文，所以非北欧地区的研究者很少知道这本书"[1]。加之过去芬兰设计在国际上的巨大影响，在英文世界里有关芬兰设计、北欧设计的图书除了"设计英雄时代"的设计资料集（Sourcebook）和供旅游者阅读的设计"咖啡桌读物"之外，就是从20世纪50年代以来出版的数目众多的设计展览图册以及大师传记。研究者抱怨道："这些咖啡桌读物的最大意义是有助于设计神话的传播，并助长业已弥漫着个人精英主义和拜物教思想的关于斯堪的纳维亚设计的流行印象。"[11]在这样的情况下，"在芬兰已有的关于实用艺术领域的极负盛名的设计大师史学专著和传记，如阿尔瓦·阿尔托（Alvar Aalto）、塔皮奥·维卡拉（Tapio Wirkkala）和伊玛里·塔佩瓦拉（Ilmari Tapiovaara）的传记，主要内容是描述设计大师完整的一生、他们作品的诞生、他们作品后面潜在的创作动机……而试图通过这些大师传记所传达的信息来拼凑出整个设计从业团体的完整画卷，也是不切实际的。换句话说，这些已经被高度强调的个人不能代表整个设计从业者团体"[20]。

工业设计师的工作与几十年前相比已经变得越来越复杂，并且随着新技术和新的设计方法在设计领域的出现，诸如可持续设计、以用户为中心的设计、电脑的应用、全球化的制造、全球品牌等等对设计师的工作产生了深深的影响。因此，阿尔托大学艺术设计与建筑学院院长安娜·沃特宁（Anna Valtonen）教授认为"工业设计师已经不是我们以往想象的那样，设计师也不再只是产业内的艺术家，他们已经在知识经济的今天成为专家"。总而言之，芬兰设计的实践已经发生了变化，这就要求对"芬兰设计"这一概念进行重新定义。

4.2.5 芬兰设计的转型期（20世纪60—80年代）

1）20世纪60年代后的芬兰设计发展与国家支持

芬兰在20世纪60年代初为了实现由农业国向工业国的转变，政府高度重视科技的发展。1963年芬兰成立了国家科学政策理事会来对引进技术的消化和吸收进行政策引导。通过引进技术和技术的再创新，芬兰的木材加工、造纸机械、纸、纸浆以及冶金等行业取得了快速发展，芬

兰由此走上了强国之路。芬兰由于经济结构转型的需要，公共部门积极参与了拓展芬兰国际经济活动空间的诸多行动，特别是芬兰政府在1961年6月加入欧洲自由贸易区成为其准成员国，芬兰与其他欧洲国家间的自由贸易以及更深层次的经济一体化开始深入开展。

芬兰政府从20世纪60年代中期开始重视设计的发展，并在60年代末出现了将设计发展纳入国家整体发展的政策雏形。1967年芬兰国家研究发展基金（SITRA）成立，并在次年开始资助研发型企业。芬兰贸易与工业部从1968年开始资助研发型企业。芬兰产业的核心利益组织也同样在提升芬兰企业国际化水平方面发挥了重要作用。如芬兰对外贸易协会负责将涉及特定外部市场的企业联系起来，帮助它们建立业务往来以及传播信息；芬兰担保委员会（Finnvera）给予出口保证；芬兰贸易协会（Finpro）则为企业的国际化提供了大力支持。图4-8为1960—2003年芬兰出口产品结构变化对比图。

20世纪70年代两次石油危机使得全球贸易大幅萎缩，加上技术加速发展，在面对国际环境恶劣与日益竞争的威胁下，芬兰政府自70年代以后积极实施以高科技为动力建设外向型的经济结构调整策略，芬兰以发展电子产业为重点方向，大力改造传统产业，建立新兴工业，不断提高国际竞争力。为此在这一时期政府采取了一系列积极政策支持创新，加大了对教育与科技的投入：新建技术学院25所，公共研究机构增加到30个。各类国家基金和管理机构相继在这一时期成立或加强，如芬兰国家技术研究中心（VTT）、芬兰科学院。各地还建设了10个科学园来为高新企业服务。这些机构的成立对于工业设计的发展起到了重要的推动作用。如在1972年芬兰国家研究发展基金、芬兰奥纳莫设计师协会就联合发布了关于工业设计角色、任务和责任的报告，对于工业设计对经济发展、环境改善方面的作用予以了肯定[21]。

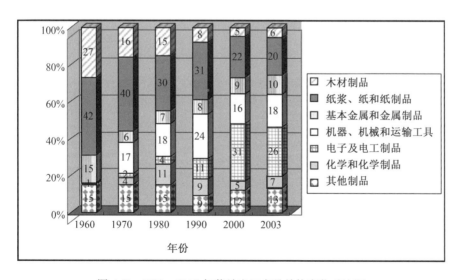

图4-8 1960—2003年芬兰出口产品结构变化对比图

20世纪80年代，芬兰的政策思想发生了从"回到老产业"到"试图挑选优胜者"的转变[22]。从1980年起，公共部门对于创办新企业的支持力度加大，有力地推动了以电子、通信、电气、应用生物工程、环保技术等高科技为核心的新型工业迅速发展，芬兰经济一片繁荣——年平均经济成长率为3.5%，到1989年人均国民生产总值（GNP）已超过2.3万美元，在国际上缔造了芬兰"北欧的日本"的神话。芬兰政府于20世纪80年代推动科学、技术和创新政策，其最重要的里程碑就是1982年8月12日芬兰政府定下的技术政策原则的决策，该决策所列的具体目标包括：(1)研发支出占GNP的比例由1982年的1.2%提升到1992年的2.2%。(2)民间研发支出占全国总研发支出之比例维持在60%的水准。(3)在贸易与工业部下设立芬兰国家技术与创新局（TEKES），以改进技术管理并推动国家技术计划。1988年芬兰科学园联盟成立，它作为全国性的合作网络，联系着全国22家科技园区的1 600家企业，负责为这些创新型企业提供支持服务。20世纪80年代晚期，芬兰设计创新领域迎来了一次重大变革契机：芬兰政府成立了负责制定科技政策指导方针的部门——科技政策委员会（Science and Technology Policy Council，STPC），该委员会由总理兼任主席，成员包括贸易与工业部、教育部等重要政府内阁成员，劳工工会主席，大企业总裁以及10位专家所组成，每年召开4次会议，任务为指导与协调国家科技政策、规划科学研究及教育之整体发展、管理国际科技合作等。

总体而言，20世纪80年代芬兰的创新模式是一种线性模式。国家技术与创新局参与产品研发，并为企业提供贷款。芬兰国家研究发展基金通过产权投资、芬兰贸易协会通过协助出口在产品商业化阶段为企业提供服务。图4-9为20世纪80年代芬兰创新模式的组织结构图。

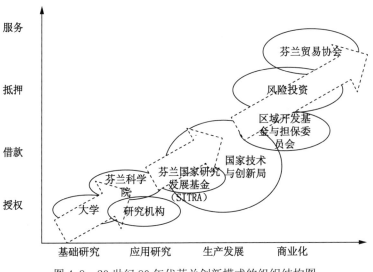

图4-9　20世纪80年代芬兰创新模式的组织结构图

2）设计教育发展

芬兰从 20 世纪 60 年代起开始把普及基础教育放在国家政策的重心位置，教育支出在国家预算中的比例持续增长。在高等教育方面，芬兰在 1960 年以前只有图尔库大学（University of Turku）、赫尔辛基大学（University of Helsinki）两所公立大学。芬兰公立大学基本秉承德国洪堡传统，以学术为本，扮演引导社会发展的角色[23]。但从 20 世纪 60 年代后期开始，芬兰政府在高等教育发展上坚持"国家发展主义"，通过促进高等教育的发展，来满足国家经济发展在人才、科技方面的需求，同时将教育平等权加以贯彻落实。由此具有百年历史的赫尔辛基工业艺术学院迎来了又一次发展的新契机，它先是在 20 世纪 60 年代中期改由国家管理，又在 70 年代正式更名为大学，成为芬兰高等教育体系的重要组成部分，从而迎来了这个斯堪的纳维亚地区最大的艺术设计院校的发展新纪元。表 4-5 为赫尔辛基工艺学校到阿尔托大学艺术设计与建筑学院年表（1871—2013 年）。

表 4-5　从赫尔辛基工艺学校到阿尔托大学艺术设计与建筑学院年表（1871—2013 年）

时间	大事件
1871 年	赫尔辛基手工艺学校（Craft School）成立：埃斯兰德任校长
1886 年	更名为中央工艺美术学院，分为四个学部：实用艺术高级部、手工艺高级部、基础部和艺术教师课程部
1902 年	阿马斯·林德格伦（Armas Lindgren）任校长
1912 年	拉斐尔·布隆斯泰特（Rafael Blomstedt）任校长
1915 年	沃纳·冯·埃森（Werner von Essen）任校长
1943 年	阿图·布鲁默（Arttu Brummer）任校长
1949 年	国家工商业部将其调整为工业艺术学院，下设实用艺术学院（四年制）和艺术手工艺职业继续教育学院（三年制）两个分院
1951 年	塔皮奥·维卡拉任校长
1960 年	凯伊·弗兰克任校长
1969 年	学院由原来协会管理改由国家管理，仍保留两个分院
1970 年	尤哈尼·帕拉斯玛（Juhani Pallasmaa）任校长
1973 年	更名为赫尔辛基工业艺术大学（University of Industrial Arts）
1978 年	有硕士学位授予点
1979 年	约里奥·库卡波罗（Yrjo Kukkapuro）开始担任校长
1986 年	取得资格证和博士学位点授权，搬到法比亚海岸，约里奥·索塔玛（Yrjo Sotamaa）开始担任校长
1991 年	开设设计领导力课程（Design Leadership）
1995 年	更名为赫尔辛基艺术与设计大学（简称 TAIK/UIAH），是斯堪的纳维亚国家中最大的艺术类院校
2008 年	海伦娜·海沃宁（Helena Hyvonen）任校长
2010 年	赫尔辛基艺术与设计大学、赫尔辛基理工大学、赫尔辛基经济学院合为阿尔托大学。海伦娜·海沃宁（Helena Hyvonen）任阿尔托大学艺术设计与建筑学院院长
2012 年	2012 年 1 月 1 日建筑系从阿尔托大学工程学院并入，成立阿尔托大学艺术设计与建筑学院
2013 年	2013 年 3 月 1 日，安娜·沃特宁接任学院院长

赫尔辛基工业艺术学院在1961年为适应工业领域对产品设计人才的需求,在金属艺术系内成立了产品设计专业,这个专业在一开始被冠名为"技术设计"(Tekninen Design,英文为Technical Design)而不是工业设计,这也体现出当时校方以此来着重强调新成立系的教学是基于科学方法而不是艺术本能或创新思维[24]。这标志着芬兰现代工业设计教育开始。表4-6为阿尔托大学艺术设计与建筑学院工业设计专业发展沿革(1961—2015年)。

博耶·拉亚林(Borje Rajalin,1933—)作为金属艺术的负责人成为芬兰第一位工业设计教师(图4-10),主要负责工业设计专业课程的教学。工业设计专业的学生在校除了传统的基于艺术方面的学习外还要学习设计理论、塑料产品方法和金属工艺等课程[20]。由于他与工业界一直保持很好的联系,他经常

图4-10 博耶·拉亚林

表4-6 阿尔托大学艺术设计与建筑学院工业设计专业发展沿革(1961—2015年)

年份	系名	学位设置
1961—1973	金属工艺(Metallitaide,英文为Metal Art)系	1965年该系设置两个专业:纯艺术专业(Fine Arts Degree Program)、工业设计(当时称为技术设计)
1973—1974	技术设计(Tekninen Design,英文为Technical Design)系	1973年取得工业设计学位(Industrial Design Degree)
1974—1975	工业设计(Teollinen Muotoilu,英文为Industrial Design)系	1983年取得工业设计学士学位、艺术学士学位、艺术学博士(Doctor of Art)学位
1975—1994	工业设计(Teollinen Muotoilu,英文为Industrial Formgiving)系	硕士项目为设计领导力(1991—1998年),1992年取得艺术学博士学位
1994—2002	产品和战略设计(Teollinen Muotoilu,英文为Product and Strategic Design)系	2002年成立设计学院,工业设计、服装设计、纺织设计、陶瓷设计等系由设计学院管理
2002—2010	工业与战略设计(Teollinen Muotoilu Maisteriohjelma,英文为Industrial and Strategical Design)系	学士学位为工业设计;硕士学位为工业和战略设计
2010—2015	设计系(Department of Design)	阿尔托大学设计、艺术学院成立(建筑系在2012年1月1日从工程学院合并入艺术、设计学院,由此改名阿尔托大学艺术设计与建筑学院),设艺术、设计、影视舞台美术(Film, Television and Scenography)、媒体与建筑五个系,工业设计专业在设计系下

图 4-11　赫尔辛基工业艺术学院第一届工业设计专业部分学生合影

安排产品设计专业的同学到工厂参观实习，并推荐产品设计专业的毕业生到企业里工作。如在他的安排下，毕业生萨洛瓦拉（Salovaara）获得了到芬兰南部拉赫蒂的欧博诺（Upo）家用产品公司做设计师的机会。另外，曾在德国乌尔姆设计学院学习的海基·麦特萨·盖特拉（Heikki Metsa Ketela）把他在德国所学习到的严谨理性的科学方法运用到了设计教学里。赫尔辛基工业艺术学院第一届工业设计专业部分学生合影见图 4-11。

芬兰现代工业设计教育办学之初就把办学建立在科学的方法基础上，特别是在 20 世纪 70 年代对于人机工程学的导入。人机工程学以科学和测量为基础，在政治上价值中立，强调平等地为大众服务，这与当时主流的民主与平等思想相吻合，因此在那一时期具有极大的影响。在 1970 年的一份由赫尔辛基工业艺术学院学生会出版的纪念中央工艺美术学校的特刊上，其封面印着德雷福斯的男性和女性人体测量图，画面中两个人正在对话："技术专家已经到来"（The technocrats are coming）（图 4-12）。学生们也对以人机工程学为代表的设计方法与理论抱有极大的热情。他们认为，"设计方法理论与科学作为工具已经在过去的 10 年中使得设计产品的过程被运用，目

图 4-12　赫尔辛基工业艺术学院学生会出版的纪念中央工艺美术学校的特刊封面

标就是将产品设计基于用户需求和可验证的测量上,而不是仅靠设计师的个人直觉"[20]。图 4-13 为 1970—1972 年工业设计专业的学生在学习人机工程学课程的画面。

1965 年工业艺术学院由原来芬兰工艺与设计协会管理改由国家管理,但仍保留两个分院。工业艺术学院下设八个系:图形艺术系、摄影艺术系、陶瓷艺术系、金属艺术系、服装设计系、室内装饰系、纺织艺术系和师范系。1970 年为更名做准备,学院又将八个系调整为三个系,即环境和产品设计系、艺术教育系和视觉传达系,工业设计专业就设在环境和产品设计系下。1973 年工业艺术学院正式更名为赫尔辛基工业艺术大学,并在 1978 年和 1986 年相继获得了硕士学位点、博士学位点授权,这标志着芬兰设计教育经过了一个世纪的发展终于纳入芬兰高等教育体系之中,获得了大学所能获得的所有权利[4]。

图 4-13　1970—1972 年工业设计专业的学生在学习人机工程学的画面

3)设计产业发展

芬兰在 20 世纪 60 年代中期实现了工业化,由原来的农业化国家变成发达的工业化国家。随着 1961 年芬兰与欧洲自由贸易区(EFTA)签订协议,芬兰产品由此可以在取消大部分关税的情况下向西欧出口。设计产品对西方出口的比例在逐年提升:1959 年,以设计为主的产品在芬兰出口中仅占 1%,到了 1965 年已增至 5%,至 1970 年这一比例达 7%[4]。由

此芬兰设计在20世纪60年代之后也经历了几次飞跃式发展。芬兰工艺与设计协会在1967—1968年针对工业设计在芬兰工业中的运用进行了调查。通过调查,协会认为工业设计领域是不同于陶瓷和家具这些成熟行业的全新领域,工业设计师面临着由艺术家转变为产品开发者的全新任务。20世纪60年代,芬兰金属制品工业向机器装备制造业方向发展,随后又开始涉足家电领域。但在20世纪60年代初期,由于芬兰设计教育还没有为工业的发展培养出新型的、满足产业需要的工业设计师,一批原来从事陶瓷、金属和平面设计的设计师担负起了为企业提供工业设计服务的重任。如著名的艺术大师塔皮奥·维卡拉曾设计食品容器、电子产品;平面设计师尤卡·拜利宁设计了沃美特(Valmet)拖拉机;陶瓷艺术家理查德·林德设计了索利弗(Solifer)摩托车等;拉亚林从1959年起在斯特伦伯格(Stromberg)公司进行电动机的设计;埃罗·里斯拉基(Eero Rislakki, 1924—2017)作为芬兰最早从事工业设计工作的设计师之一,所经手的设计业务遍布家居产品、家电产品、交通工具和林业机械等领域。图4-14为里斯拉基和他设计的自行车。

图4-14 里斯拉基和他设计的自行车

1965年随着工业艺术学院第一届产品设计专业学生毕业走出校园,芬兰工业界,像拖拉机公司西苏(Sisu)、家居产品公司欧博诺(Upo)、大型机械公司沃美特、暖气生产商瓦拉克(Vallac)和电视生产商萨罗拉(Salora)④等都在第一时间开始雇佣专业设计师。以工程技术为基础的设计技术被越来越多地应用到产品开发中,设计师的工作越来越多地与材料技术、电子和机械工程技术人员的工作相结合。设计师开始在企业里被视为可被信赖的"参与者",他们与工程师、市场销售代表一起成为

企业研发团队的重要组成力量。在这一时期，工业设计对于提升产品品质和竞争力的作用获得了工业界的一致认可。

在20世纪70年代，工业设计已经在芬兰的交通工具（拖拉机、卡车）、工程机械、医疗装备、电子产品以及家用电器领域被广泛应用。在那个人机工程学备受重视的年代，设计师充当了"终端用户专家"的角色，他们不仅参与企业产品的开发过程，而且涉足企业产品规划等核心领域；这一时期芬兰各大企业都开始聘任驻厂设计师：1971年奥拉维·林登（Olavi Linden）进入菲斯卡斯担任设计主管；同年，电视生产商萨罗拉[④]有了第一位接受过正规工业设计教育的设计师海基·基斯基（Heikki Kiiski）；1973年塔帕尼·海沃宁（Tapani Hyvönen）、乔玛·皮特科宁（Jorma Pitkonen）进入萨罗拉公司。

20世纪70年代也是芬兰工业设计公司开始兴起的时代。芬兰第一家设计公司就成立于20世纪70年代早期。1973年基斯基离开萨罗拉开始在图尔库创办了自己的设计公司人机工程学设计室（Ergonomidesign），尤哈尼·萨拉瓦拉（Juhani Salovaara）是联合创始人。1976年，塔帕尼·海沃宁也离开了萨罗拉公司在图尔库创立了德斯特姆（Destem）。塔帕尼·海沃宁的公司在初创阶段的主要业务依然集中在电视领域，他不仅与老东家萨罗拉保持着良好关系，而且与芬兰其他两家电视生产商阿萨（Asa）、芬力士（Finnlux）也建立了良好的合作关系。到20世纪80年代中期，德斯特姆率先购置了图形工作站，在芬兰工业设计公司中引入了计算机辅助设计，从而建立起了自己在设计行业中的竞争优势地位。1990年人机工程学设计室和德斯特姆公司合并成立ED设计（ED Design）。ED设计是芬兰乃至北欧最大的工业设计公司，拥有交通工具、信息通信技术（ICT）、通用工业设计和模型制作四个部门，塔帕尼·海沃宁从1995年起领导该公司。这也由此奠定了图尔库作为芬兰重要的工业设计中心的地位。

在20世纪80年代，设计管理在芬兰风靡一时。随着工业设计在芬兰电子工业发展中取得成功，设计师作为"合作者"的角色在企业中开始获得普遍认可，企业内的设计部门经理、总监开始介入企业战略和品牌体验等核心层面的工作。20世纪80年代芬兰的工业设计业得以蓬勃发展，这其中ED设计公司及其前身人机工程学设计室和德斯特姆公司起到了重要作用。芬兰许多设计师都有过在ED设计公司或之前未合并的人机工程学设计室和德斯特姆公司工作或做夏季实习生的经历。诸如芬兰创意设计（Creadesign）、林亚设计（Linja Design）和挑衅设计（Provoke Design）等著名的工业设计公司的领导人物，如凯霍宁在1981年离开了图尔库人机工程学设计室，来到赫尔辛基创办了自己的工业设计公司创意设计。而1986年在赫尔辛基成立的林亚设计公司，在创立之初就是以人机工程学设计室赫尔辛基分公司的身份存在的，它与ED设计的合作公司一直持续到1995年。

4）设计促进组织的改革

20世纪60年代到80年代，芬兰设计领域也开始进行了组织形式变革，以适应设计领域工业化发展的趋势。

（1）随着设计领域的分工细化，设计专业组织也相继建立

成立于1911年的芬兰奥纳莫装饰艺术家协会（Finnish Ornamo Association of Ornamental Artists）是芬兰工艺美术领域最早成立的全国性行业协会。1965年，时任芬兰奥纳莫设计师协会主席的伊玛里·塔佩瓦拉就强烈呼吁政府和公众重视国家设计政策的重要性："设计面临重要任务。如果设计政策在小国可以得到高层赏识并付诸卓有远见的行动，小国可以在设计上与大国和富国并驾齐驱……但是只要涉及政策不能在政府层面上加以实施，它就不能在国家或国际层面上被适当运用。设计领域的发展是迅猛的，但芬兰的设计发展与他国相比节奏还不够充分，它应该更快一点。自恋者将会从巅峰掉落下来并远离正确的道路。"[25]

1966年产品设计师协会（The TKO Product Designers Association Ornamo，芬兰语缩写为TKO）与奥纳莫装饰艺术家协会合并为奥纳莫工业艺术协会（Industrial Art Association Ornamo），1969年加入了国际工业设计协会理事会。1981年，国际工业设计协会理事会、国际室内建筑师设计师团体联盟（IFI）、平面设计师协会的全球联合会议在赫尔辛基举办，安迪·诺麦斯涅米被任命为会议主席。这也奠定了芬兰设计的国际地位，国际工业设计协会理事会办公室常驻赫尔辛基直至2005年。

（2）芬兰工艺与设计协会改组为芬兰设计论坛，成为芬兰具有政府背景的设计促进组织

芬兰设计论坛（Design Forum Finland），前身就是成立于1875年的芬兰工艺与设计协会。芬兰工艺与设计协会在150多年里，曾组织和参与影响芬兰设计发展的各类事件。如曾在19世纪70年代进行手工艺实用艺术与纯艺术孰轻孰重的大论战，建设和长期管理中央工艺美术学校（阿尔托大学艺术设计与建筑学院前身），创立芬兰艺术设计博物馆（后又称芬兰工业艺术博物馆，现在称芬兰设计博物馆）。在20世纪50—60年代由该协会牵头的芬兰设计国际展览如米兰三年展、在斯堪的纳维亚的北美巡展、在澳大利亚和亚洲的展览等，使芬兰设计蜚声世界。20世纪80年代末为了适应国际化发展的需要改为现在的名字——芬兰设计论坛。芬兰设计论坛是芬兰"提倡、宣传、组织芬兰现代产品的重要机构"，除了传统领域外，还涉及包括媒体、数码设计、品牌设计和服务设计等在内的设计密集型行业。它每年除组织各种专业设计展览外，亦主持芬兰年度最佳设计师评选之类的活动，如年度青年设计师大奖、凯伊·弗兰克设计大奖、芬尼亚工业设计大奖等，此外也出版杂志，尤其注重国际同行间的专业交流活动。表4-7为芬兰设计论坛大事年表（1875—2015年）。

表 4-7　芬兰设计论坛大事年表（1875—2015 年）

时间	大事件
1875 年	芬兰工艺与设计协会成立（10 月 25 日）
1881 年	由协会主办的芬兰第一届实用艺术展在赫尔辛基中心开幕
1900 年	巴黎世博会芬兰馆备受瞩目
1933 年	协会组织芬兰设计界首次参加了米兰三年展
1951 年	塔皮奥·维卡拉设计了米兰三年展芬兰馆，开启芬兰设计成功在国际上交流的序幕
1954—1957 年	协会组织了北美斯堪的纳维亚设计展
1965 年	赫尔辛基工业艺术学院（前中央工艺美术学校）由协会管理改为国家管理
1979 年	成立芬兰应用艺术博物馆
1980 年	创办《形式功能芬兰》（Form, Function Finland, FFF）杂志
1987 年	芬兰设计论坛成立，主要目标是促进工业设计的发展
1989 年	芬兰应用艺术博物馆脱离协会管理成为独立法人机构
1990 年	顶尖芬兰设计嘉许奖（Pro Finnish Design Prize）建立
1992 年	第一届凯伊·弗兰克奖设立
1996 年	设立北欧青年论坛展
2000 年	纪念芬兰工艺与设计协会 125 年，设立埃斯兰德（Estlander）奖、青年设计师年度奖
2003 年	设立面向国际的芬兰优秀设计奖（Fennia Prize）来取代顶尖芬兰设计嘉许奖
2005 年	纪念芬兰工艺与设计协会 130 年，2005 年芬兰国家设计年合作者成立赫尔辛基设计区
2010 年	成立芬兰设计商业协会（Finnish Design Business Association，FDBA）；成立芬兰设计管理协会（Finnish Design Management Association，FDMA）
2011 年	主办纪念设计师凯伊·弗兰克的系列活动
2012 年	赫尔辛基成为世界设计之都
2015 年	纪念芬兰工艺与设计协会 140 年，办公地搬到联合街 24 号（Unioninkatu 24）

4.2.6　芬兰设计的创新系统主导期（1990—1999 年）

在 20 世纪 90 年代初期，由于苏联解体，出口经济过度依赖苏联的芬兰经济遭受重创。芬兰经济经历了非常严重的危机：出口苏联的 25% 的收入在一夜之间消失殆尽，失业率最高达到了令人触目惊心的 50%，

政府负债高达60%[26]。在这场经济危机中，芬兰设计同样经历了最为艰难的阶段。这场危机也为芬兰经济由追求持续发展向强调可持续发展转变提供了契机，芬兰开始酝酿本国的国家创新系统。

20世纪90年代初由于苏联解体所带来的严重经济危机，坚定了芬兰政府创建国家创新系统（National Innovation System，NIS）的信念。芬兰虽然依靠"两条腿"起家，即木腿（森林工业）和铁腿（金属工业）走上了强国之路，但"固有资源有限，国土物产也不足以支撑其长期的发展"。在政府这种态度背后，从根本上而言，加强经济竞争与促进产业结构多样化的思想是其重要的驱动力量[27]。由此芬兰成为世界上第一批引入国家创新系统理论并作为其技术和创新政策基础的国家。

1）芬兰国家创新系统的架构与特点

芬兰政府通过制订和实施科技政策、专案规划、开发应用计划等方式将研究机构、大学、企业与政府主管科技事业的教育部、贸易与工业部等部门联系起来，形成结构合理、系统性强的有机体系。该系统的特点是产、学、研三位一体。芬兰的国家创新系统呈金字塔形的体系架构，位于国家创新系统顶层的是议会与内阁。议会代表国家提供可供创新系统支配的全部资源；而在内阁层面，科技政策委员会则发挥决策作用，教育部、贸易与工业部则主要负责科技与创新政策的形成、解析与描述。在政策的协调与指导机构中，芬兰国家研究发展基金和国家技术与创新局（TEKES）则为教育科研机构、企业等研究创新执行机构提供研发方面的资助。其中TEKES以其权威性、特有职能在其中发挥着不可替代的重要作用。TEKES领导了大部分的国家技术计划并负责资金的投入与管理，同时负责实施大学、研究机构与产业合作机制的建设。该机构在国内不同地区设有14家技术单位，使其规划与协调全国科技研发活动的职能得到保证；TEKES在比利时的布鲁塞尔，美国的硅谷、华盛顿，日本的东京以及中国的北京、上海共设立6间办公室，负责国际研发合作的推动与管理。1984年该机构支配的研发经费仅为0.5亿欧元，至2004年已达4亿欧元（占政府总研发经费的28%）。利用这些资金，该机构资助了有关机构和企业的上万项技术和产品开发以及应用研究专案，对促进企业创新助力很大。在20世纪80年代中期至2000年间，芬兰研发的主要创新项目中约有六成是受TEKES的资金资助。而在区域层面，就业与经济发展中心（T&E Center）在协调区域行动方面发挥重要作用，而以技术科学园区为代表的科技产业园区、孵化器和就业与经济发展中心一起组成了知识与技术转移的网络。而芬兰国内公私企业、金融机构内部及相互之间的网络联系则成为芬兰国家创新系统成功的关键因素[28]。芬兰国家创新系统的层级架构如图4-15所示。

芬兰的国家创新系统正是通过这样的金字塔形的体系架构使相关活动主体都具有清晰的职能和相互配合关系，从而避免了因职责不清造成实施中互相扯皮所导致的运作低效的弊端。这样的规定与"芬兰的'资

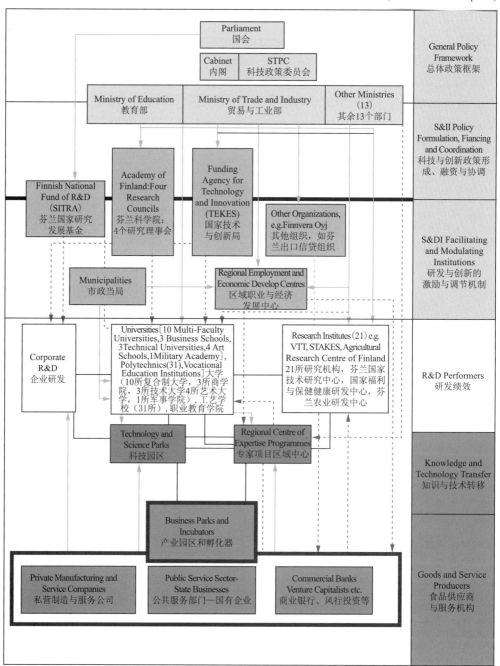

图 4-15　芬兰国家创新系统的层级架构

源紧缺'的环境有关：芬兰人希望能够通过最直接、最高效的方式来完成最有效的目标"——把设计创新作为"国家及企业间的全球化竞争需要找准并确立的努力点"，将"设计及相关的变革体制"视作提高国家竞争力、带来良好的发展环境、提高国家地位的重要因素。

芬兰的国家创新系统呈现以下特点：

第一，芬兰国家创新系统在结构上设置了两个互相独立的系统，它们在不同的方面支持创新。其中一个系统注重教育与研究，加强创新系统的基础工作；另一个系统以技术和经济发展为导向，负责创新系统的产业化工作。

第二，芬兰国家创新系统采取了政府与大企业共同主导的模式。在芬兰国家创新系统中，政府和大企业分别在资源配置和核心技术掌握上占据优势地位，共同参与科技研发、中介及科技成果的推广活动。政府作为研发活动的主要行为主体，教育部负责34.5%的公共研发，国家技术与创新局（TEKES）负责18.9%，芬兰科学院负责11.4%，社会事业部负责8.5%，农业与林业部负责6.3%，贸易与工业部负责4.9%；芬兰企业完成研发的比例从20世纪80年代初的55%提升到2004年的70%，同年芬兰大学完成的研发所占比例为20%，其他公共部门完成研发所占比例为10%。企业承担了自身研发投入的93%，5%—6%由公共部门支付，特别是由国家技术与创新局负责[29]。

第三，以自主研发、自主创新为主导，带动芬兰科技进步和产业升级。芬兰国家创新系统将大量研发资金投入基础和应用研究中，高等教育体系不断向科研体系输送人才，协同合作的体制环境极大地促进了芬兰国家创新系统的有效运作。在20世纪80年代早期，芬兰研发总投入中的公共资金所占比例大约为45%，90年代由于受企业内研发投入的快速增长的影响，该比例为40%，到了2004年则降至28%。尽管如此，相比其他国家而言，芬兰在研发上的投入仍居国际前列。2005年芬兰的研发投入占GDP的3.5%，它与瑞典一起成为欧盟国家中率先实现2002年巴塞罗那峰会设定的欧盟各国在2010年在研发投入上3%的最低目标[29]。

2）国家创新系统的成功实践

芬兰在国家创新系统上获得了空前成功。从20世纪90年代开始，芬兰的高新技术产业以惊人的速度发展：1991—1996年的信息通信产业年均增长168.9%，高科技产品年均增长32%，高科技产品在工业总产值中的比重由1991年的4%上升到1996年的11.5%[28-30]。1998年芬兰的GDP为1 235亿美元，位居世界第28位；人均GDP（以514.17万人计）为23 995美元，位于世界发达国家前列。芬兰的劳动生产率达到516%，以超过第二位两个百分点的优势位居世界第一位，失业率从1994年2月的18%下降到1999年初的11%，成为经济合作与发展组织（OECD）国家中失业率第二个持续快速下降的国家。

这些显著的成就固然有当时有利的国际经济形势的客观原因，但更应归功于芬兰国家创新系统所带来的成效。当时芬兰社会各界也普遍认为，芬兰能在20世纪90年代初的经济危机中复苏，在"很大程度上得益于信息与通信技术产业的快速发展"[3]。而上述产业获取成功的根本动力则是政府在国家创新系统建设中强调研发与能力建设等要素活动的

结果。这一时期芬兰在公开出版物、文章引用率以及专利数据上相对于其他欧盟国家从各个衡量测度上来看都表现优异。1996年、2000年芬兰与欧盟15国在科技出版物、引用与专利指标上的比较如表4-8所示。

创新研发上的重视与投入极大地推动了芬兰整体生产效率的提升。根据芬兰国家统计局的数字显示，在1975—2003年，芬兰全国的就业总人数仅增长了1%，且在制造业领域还下降了24%。1990—2010年芬兰总工作小时数也分别下降了8%和30%，但芬兰每小时所创造的GDP还是长期居于国际前列，如表4-9所示。

表4-8 1996年、2000年芬兰与欧盟每百万人口在科技出版物、引用与专利指标上的比较

出版物与专利	1996年		2000年	
	芬兰	欧盟15国	芬兰	欧盟15国
科技出版物（项）	1 094	682	1 270	803
高频率引用出版物（项）	—	—	31	19
欧洲专利（项）	163	88	282	139
美国专利（项）	92	49	130	74

表4-9 1990—2000年芬兰、美国、中国台湾地区和韩国每工时GDP的比较（1990年美元购买力平价）

年份	芬兰	美国	中国台湾地区	韩国
1990	20.41	26.86	9.89	8.17
1991	20.43	27.14	10.56	8.69
1992	21.02	27.92	11.19	9.07
1993	22.44	28.00	11.83	9.44
1994	23.00	28.31	12.46	9.93
1995	23.42	28.42	13.20	10.48
1996	23.45	29.05	13.96	11.05
1997	24.56	29.51	14.72	11.59
1998	25.56	30.08	15.21	11.64
1999	25.68	30.70	15.87	12.18
2000	27.39	31.45	—	12.88

从20世纪90年代起，固定资产投资与此前相比明显下降，现在芬兰是欧盟GDP投入比率最低的国家之一。国家创新系统对电子通信领域在20世纪90年代的持续投入，对于芬兰整体劳动生产率的提升做出了重要贡献。20世纪90年代末期芬兰信息通信技术（ICT）产业部门创下了惊人的业绩，对芬兰的经济增长做出了巨大贡献（图4-16）。

另外，根据第三次欧共体创新调查（1998—2000年）中的关心创新强度方面的调查显示，芬兰的新上市产品创新比例居第一位，企业新投产的产品与工艺创新比例居欧洲第三位，在产品及工艺创新相关的贸易产业中排名第二位，在知识密集型服务业以及制造业的排名同样靠前[29]。同期各权威国际机构对芬兰科技与创新环境也给予了高度评价。国际权威机构对芬兰科技与创新环境之评价见表4-10。

图4-16　1991—2003年芬兰电子通信业发展

表4-10　国际权威机构对芬兰科技与创新环境之评价

国际机构	对芬兰的评价
里斯本评论（Lisbon Review）	芬兰为欧盟中唯一持续居领导地位的国家
欧盟/欧洲委员会（EC/EU）： （1）欧洲创新记分牌报告（European Innovation Scoreboard） （2）2002年关键数据报告（Key Figures 2002）	芬兰与瑞典、丹麦和荷兰一起共同被列为欧盟国家中居领导创新地位的国家； 芬兰与瑞典、丹麦同被列为准备最佳且快速转型为知识经济的国家
联合国大学（UNU）	芬兰在国家综合表现上被评为世界第二强国，在教育、技术和资讯指标上被评为全球第二
联合国开发计划署（UNDP）	芬兰是全球创造和使用科技最先进的国家
经济合作与发展组织（OECD）	芬兰是经济结构转型成功的国家
世界经济论坛（WEF）	2003—2005年芬兰的科技排名居世界前三位

3) 20 世纪 90 年代芬兰设计教育的发展

直至 20 世纪 80 年代末，芬兰和其他国家一样在工业设计领域还没有开展实质性的研究工作，但这一情况在 90 年代初得以改善。赫尔辛基艺术设计大学在 1991 年首次设立研究主管（Research Director）。随着学校里的全职设计研究员和博士生的增多，赫尔辛基艺术设计大学的设计研究氛围开始形成。

芬兰在相当长时间内只有赫尔辛基艺术设计大学这一所大学来培养大学层次的设计人才，随着 20 世纪 90 年代芬兰经济的迅猛发展，这种情况已经远远不能满足工业界对高层次设计人才的需求。在这种情况下，芬兰贸易与工业部（MTI）在 1992 年成立了工业设计战略委员会（Industrial Design Strategy Commission），由该委员会负责对芬兰工业设计产业及教育发展进行调研。在该委员会提交给政府的报告中，提出应当扩大芬兰设计高等教育的规模，在之前仅有赫尔辛基艺术设计大学一所大学承担芬兰设计高等教育的基础上，改为由赫尔辛基艺术设计大学和拉赫蒂设计学院（The Institute of Design in Lahti）两所大学共同承担芬兰设计高等教育的重任[30]。1995 年，赫尔辛基工业艺术大学更名为赫尔辛基艺术与设计大学（简称 TAIK/UIAH），是斯堪的纳维亚国家中最大的艺术类院校，1991 年开设设计领导力课程；1996 年罗瓦涅米艺术与工艺学院（The Rovaniemi Institute of Art and Craft）同拉普兰大学艺术系（The Faculty of Art at the University of Lapland）合并，成为芬兰第二所获得培养工业设计方向硕士生招生资格的大学。由此芬兰设计高等教育三驾马车的局面开始形成。1965—2004 年芬兰三所大学工业设计专业毕业生数量对比如图 4-17 所示。

但是真正对芬兰设计教育产生重大影响的是理工大学改革（Polytechnic Reform）和跨学科工业设计教育（Cross-Curriculum Industrial Design Education）。芬兰高等教育长期以来存在两个平行系统——大学（University，芬兰语为 Fachhochschulen）和理工学院（Polytechnics，芬兰语为 Ammattikorkeakoulu），这两个教育体系各有自己适用的法源：《大学法》（University Act）和《理工学院法》（Polytechnics Act and Decree）[31]。大学由中央政府管辖，而理工学院则由地方政府负责管理。大学体系以学术研究及研究导向教学为主，一般设有学士、硕士、博士学位课程，采用欧洲学分互认体系（European Credit Transfer and Accumulation System，ECTS）；

图 4-17　1965—2004 年芬兰三所大学工业设计专业毕业生数量对比

注：UIAH 为赫尔辛基艺术与设计大学；MI 为拉赫蒂设计学院；UL 为拉普兰大学。

理工学院体系以提供技能型教育为主,也支持教学及区域发展的研究,它提供学士和硕士学位方面的教育。具体到设计高等教育领域,大学水平的高等设计教育强调研究教育和设计管理教育,综合性工艺学校进行产品和设计专业的教育,职业学校培训艺术和工艺,而工业艺术学校提供已有过硬的技术知识并能协助设计者工作的工人。以赫尔辛基艺术与设计大学和拉赫蒂设计学院为例,赫尔辛基艺术与设计大学所进行的设计理论研究紧扣当今世界设计发展前沿,对设计理论研究的重视和投入是芬兰设计能够始终充满活力并且可持续、良性发展的有力保障;而拉赫蒂设计学院作为应用科技大学层次的艺术设计教育,更加注重对本国设计传统和传统工艺文化的传承,在教学中更侧重于对学生设计实践能力的培养。

由芬兰教育部推动的理工学院的改革在20世纪90年代经历了实验期、发展期并最终在2000年完成。在理工学院改革之前,芬兰设计领域的岗位主要由赫尔辛基艺术与设计大学、拉赫蒂设计学院和拉普兰大学三所大学的毕业生占据。随着1999年对于理工学院毕业生起始岗位限制的政府禁令取消,芬兰国内各地原本作为高等职业技术学院(Post-Secondary Vocational Institutions)存在的23所理工学院已接受设计教育的毕业生也获得了可以从事工业设计领域工作的机会[32]。

跨学科工业设计教育则开始于1995年,这一年赫尔辛基经济学院、赫尔辛基技术大学和赫尔辛基艺术与设计大学联合开设了国际设计商业管理课程(International Design Bussiness Management,IDBM),每年由三所大学选派30—45名学生参与此课程。1998年,芬兰第二个跨学科工业设计教育项目启动:可用性学院(Usability School)启动。这个项目由赫尔辛基技术大学计算机科学系、赫尔辛基大学认知科学系、赫尔辛基艺术与设计大学工业和战略设计系合作推动,其目标是基于用户交互和可用性对智能产品、影像进行认证和研究。

4)芬兰国家创新系统对芬兰设计发展的影响

随着20世纪90年代初芬兰经济危机和危机后以诺基亚为代表的高新技术产业的崛起,芬兰工业设计发展获得了历史性机遇。首先经济危机推动芬兰经济进行了结构性的调整:从依赖传统制造业、林业产品向高新技术产品转变。芬兰经济结构调整让工业设计的重要性提到了前所未有的高度,工业设计变成了制造业最重要的竞争因素,对工业设计师的需求与日俱增。更重要的是在这一时期,芬兰工业设计的实践环境、工具技术都得以显著改善。计算机辅助制图(CAD)技术的应用、互联网数据的交互以及信息网络的快速发展,为设计公司、设计师开创了新的广阔空间。1993—2002年芬兰设计公司数量和设计公司员工人数变化如图4-18所示。

在与设计的实际应用和经济意义上的增长相适应的过程中,芬兰当时正在迅速国际化的企业在公司品牌管理、设计管理上的问题开始凸显。在20世纪90年代中期,芬兰政府、经济界越来越意识到将设计作为发

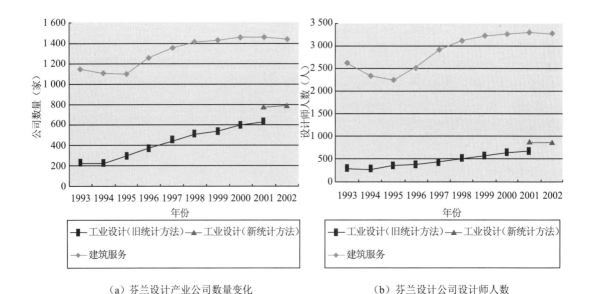

(a) 芬兰设计产业公司数量变化　　(b) 芬兰设计公司设计师人数

图 4-18　1993—2002 年芬兰设计公司数量和设计公司员工人数变化

展战略工具的重要性，设计在全社会范围内得到了关注。赫尔辛基艺术大学教授托尼·吕内宁（Toni Ryynänen）在 2006 年运用语篇分析（Discourse Analysis）方法对 1990—2005 年发表在芬兰国内经济新闻中关于设计的 120 余篇文章进行了语篇分析，从中提炼出不同阶段芬兰主流媒体对于设计的关注倾向。在 1990—1995 年这一阶段，战略规划、设计领导力等成为主要的关键词[33]。表 4-11 为 1990—2000 年芬兰经济类新闻关于设计主题的关键词分析。

表 4-11　1990—2000 年芬兰经济类新闻关于设计主题的关键词分析

1990—1995 年	1995—2000 年
Economical Recession（经济衰退） Design Leadership（设计领导力） Strategy Programmes（战略规划） New Technological Tools（新技术工具）	Economical Up-Swing（经济波动） EU（欧盟） Technological Advancement Not Enough（发展不够充分的技术） Improving of Design Cooperation（设计公司的改善）

在这一时期，设计师的重要职责就是"创造体验"，并"确保为消费者创造的品牌体验或产品整体体验设计被准确实施，这也意味着设计师需要参与产品战略开发从最初概念到终端零售的全过程"[34]。芬兰一些行业领军型的大公司开始大幅度增加在设计上的投资，以提升公司品牌、产品的商业价值。如造纸设备生产商沃美特（Valmet）通过公司的设计系统而制定长期的设计战略规划。也有公司通过与外部设计机构的合作来进行设计战略的构建，如松拓（Suunto）和林亚设计（Linja Design）公司的合作，奥拉斯（Oras）公司与国际知名公司阿莱西之间合作开发全系列卫浴产品。1999 年 10 月 8 号，芬兰国家邮政局发行了"芬

兰工业设计"邮票，首日封如图4-19所示。该邮票展示了芬兰知名企业菲斯卡斯（Fiskars）和松拓公司的产品设计。

在20世纪90年代，品牌管理问题不仅在芬兰工商业界备受重视，而且许多公共组织机构甚至地方政府也纷纷开始采取品牌管理。芬兰迎来了继20世纪50年代以来第二次大规模运用设计提升国家形象的浪潮[4]。随着设计师与商业的密切合作，公共部门将设计看作国家资源进行深入探讨，芬兰国家设计政策的制定在1996年开始浮出水面，并在2000年付诸实施。国家设计政策的制定及实施意味着对政策覆盖范围内与设计相关的公共事务及社会化发展产生了重大影响，更标志着芬兰已经构建出完备的设计驱动创新的国家战略体系，设计立国的理想蓝图终于得以实现。

图4-19　1999年芬兰发行的"芬兰工业设计"邮票首日封

4.3　本章小结

芬兰设计历经时代变迁，发展形态和职能也几经演变，呈现出丰富而复杂的多样性。芬兰设计的发展历程告诉我们，在全球化的大背景下，任何民族或国家都需要辩证地看待传承与发展问题，本土设计不仅代表凝固不变的传统，而且应被视为一个具有蓬勃生命力的活体，兼容并蓄、开放包容，在这个多元而共生的世界里通过交流、互动和碰撞来实现自我的更新和发展，并在这个过程中深化对自我身份的认知，不断形塑本土设计在这个变化时代中的全新定义。

尽管当今芬兰设计的整体格局与过去相比早已发生了根本性的改变，但曾经的设计大师连同他们所创造的丰功伟绩成为每一个芬兰设计从业者心头挥之不去的"心结"："作为设计师，你将如何追随塔皮奥·维卡拉（Tapio Wirkkala）、奥瓦·托伊卡（Oiva Toikka）、凯伊·弗兰克（Kaj Frank）等大师的脚步？作为建筑师，你又该如何做才能超越阿尔瓦·阿尔托（Alvar Aalto）、埃罗·沙里宁（Eero Saarinen）或者尤哈尼·帕拉斯马（Juhani Pallasmaa）？"[35] 如何走出昔日和前辈大师的影响，不断改写关于"芬兰设计"的定义成为几代芬兰设计从业者为之努力的目标。

第4章注释

① 芬兰设计学界一般都认为，芬兰设计发展始于1875年工艺美校的创立。
② 民众学校（The Folk School）是一种独立、非营利、自我管理的成人教育组织。其性

质介于中等与高等教育之间。此种学校于1844年首先在丹麦成立，作为一种社区教育的管道。丹麦的民众高等学校为斯堪的纳维亚国家所仿效。在瑞典、挪威及芬兰等国均有相当多的民众高等学校，但瑞典、挪威等国的民众高等学校较丹麦的学校更与正规教育制度密切结合，较强调认知的学习，也采用教科书并给予学分（挪威除外）。

③ 当时芬兰教育部仅下拨50万芬兰马克用于支持芬兰设计参加1951年的米兰三年展，这与参展所需的450万芬兰马克的总额相差悬殊，在古姆鲁斯和协会的努力下争取到了340万芬兰马克的经费预算。另外意大利《多莫斯》（*Domus*）杂志创始人吉奥·蓬蒂（Gio Ponti）也安排了80万意大利里拉用来购买芬兰参展公司的作品，这使芬兰参展成为可能。

④ Salora公司是芬兰电子公司，公司总部在芬兰城市萨洛（Salo），成立于1928年，原名为诺德尔与科斯金宁（Nordell & Koskinen）公司，主要产品是收音机和电视机。1937年公司启用新商标Salora［合成词由单词Salo（萨洛）和单词Radio（收音机）组成］，1995年被诺基亚公司兼并［源自维基百科（Wikipedia）资料］。

第4章文献

［1］ FALLAN K. Scandinavian design: alternative histories［M］. London: Berg, 2013.

［2］ HUOVIO I. Invitation from the future: treatise on the roots of the school of arts and crafts and its development into a university level school［D］. Tampere: Tampere University, 1998: 19, 25.

［3］ 易晓. 北欧设计的风格与历程［M］. 武汉: 武汉大学出版社, 2005: 137.

［4］ KORVENMAA P. Finnish design: a concise history［M］. London: Aalto University & V & A Publishing, 2014: 15-16, 149, 152, 180, 217, 312.

［5］ HJERPPE R. An economic history of Finland［EB/OL］. (2008-11-07)［2019-09-03］. https://eh.net/encyclopedia/an-economic-history-of-finland/.

［6］ HUOVIO I. 125 years of highest education in arts and crafts (1871-1996)［EB/OL］. (1996-03-22)［2019-09-03］. http://www.uiah.fi/opintoasiat/history2/125years.htm.

［7］ MEINANDER H. A history of Finland［M］. New York: Columbia University Press, 2011.

［8］ AAV M, STRITZLER-LEVINE N. Finnish modern design: utopian ideals and everyday realities, 1930-1997［M］. New Haven: Yale University Press, 1998: 11, 63-64, 183, 211, 248.

［9］ DAVIES K. "A geographical notion turned into an artistic reality" promoting Finland and selling Finland design in post-war Britain C.1953-1965［J］. Journal of Design History, 2002, 15(2): 101-115.

［10］ VALTONEN A V. Strategies for surviving in a changing environment the history of industrial design education in Finland［C］. Lisbon: Wonderground, Design Research Society International Conference, 2006: 1-4.

［11］ JÄRVINEN P. Teollinen muotoilu, kuluttajan kummisetä［Z］// SOTAMAA Y. Ateneum maskerad. Taideteollisuuden muotoja ja murroksia.Taideteollinen korkeakoulu 130 vuotta. Helsinki: University of Art and Design Helsinki, 1999: 365-370.

［12］ KORVENMAA P. Kotimaasta maailmalle: taideteollisuus, tuotanto ja kansainvälisyys 1950-ja 1960-luvuilla［J］. Visioita Suomalainen Moderni Muotoilu, 1999: 114-119.

［13］ KALHA H. The other modernism: Finnish design and national identity［M］//AAV M, STRITZLER-LEVINE N. Finnish modern design utopian ideals and everyday

realities,1930-1997. New Haven:Yale University Press:29-51.
[14] SAVOLAINEN J. Builders of the future Finnish design 1945-1967[M]. Helsinki: Designmuseo,2012:23.
[15] 王允贵.80年代以来美国经济结构调整的经验与启示[J].世界经济与政治,1997(10):5-9.
[16] 郭雯,张宏云.国际工业设计服务业发展及启示[J].科技促进发展,2010(7):14-18.
[17] 钱凤根.世界设计史的中国设计史板块构建[J].装饰,2008(6):62-67.
[18] 青云.美国新闻周刊封面故事:正在衰竭的美国创新力[EB/OL].(2010-09-17)[2019-09-03].http://finance.sina.com.cn/roll/20091117/20406977849.shtml.
[19] 王志强.研究型大学与美国国家创新系统的演进[D].上海:华东师范大学,2012.
[20] VALTONEN A. Redefining industrial design:changes in the design practice in Finland[D]. Helsinki:Taideteollinen Korkeakoulu,2007:110,120.
[21] SITRA. Teollinen muotoilu. Tutkimus teollisen muotoilun asemasta, tehtävästä ja vastuusta suomalaisessa yhteiskunnassa nyt ja lähitulevaisuudessa[M]. Helsinki: Suomen Itsenäisyyden Juhlavuoden 1967 Rahasto,1972.
[22] C.埃德奎斯特,L.赫曼.全球化、创新变迁与创新政策:以欧洲和亚洲10个国家(地区)为例[M].胡志坚,王海燕,主译.北京:科学出版社,2012.
[23] KIVINEN O,AHOLA S,HEDMAN J. Expanding education and improving odds? Participation in higher education in Finland in the 1980 s and 1990 s[J]. Acta Sociologica,2001,44(2):171-181.
[24] VALTONEN A. Six decades–and six different roles for the industrial designer[J]. Finland:Nordes Conference,2005:1-10.
[25] TAPIOVAARA I. Jyväskylän kesä 65. Teollisuustaiteen alan ohjelma[M]. Jyväskylä:Teollisuustaiteen Liitto Ornamory,1965.
[26] 陈洁.国家创新体系架构与运行机制研究:芬兰的启示与借鉴[M].上海:上海交通大学出版社,2010.
[27] European Communities. Design as a driver of user-centred innovation[Z]. Brussels: European Communities,2009:32.
[28] MANZINI E. Design,when everybody designs[M]. Cambridge:The MIT Press,2014.
[29] EDQUIST C,HOMMEN L. Small country innovation systems:globalization,change and policy in Asia and Europe[M]. Cheltenham:Edward Elgar Publishing,2009:239,242.
[30] Ministry of Trade and Industry. Teollisen muotoilun strategiatoimikunnan mietintö[M]. Helsinki:Kauppa- ja Teollisuusministeriö,Komiteamietintö,1993:23.
[31] 宋玫玫,吴姿莹.芬兰高等教育与国家发展:兼论平等与市场[J].教育资料集刊,2010,64:121-163.
[32] HYTÖNEN J. Muotoilukoulutuksen ennakointihankkeen väliraportti 10/2002[Z]. Helsinki:University of Art and Design Helsinki,2002.
[33] RYYNÄNEN T. Representations of Finnish design policy discourses of design policy in economical press[C]. Lisbon:Design Research Society International Conference, 2006:1-5.
[34] 许平.影子推手:日本设计发展的政府推动及其产业振兴政策[J].南京艺术学院学报(美术与设计版),2009(5):29-35.
[35] HILL D. Redesigning Finnish design[Z]. Helsinki:Design Forum Finland,2014.

第4章图表来源

图4-1 源自:笔者绘制.

图4-2 源自:MEINANDER H. A history of Finland[M]. New York: Columbia University Press, 2011: 111.

图4-3 源自:Wikimedia Commons. File: CG Estlander.jpg[DB/OL].(2011-02-28)[2018-12-20].https://commons.wikimedia.org/wiki/File:C.G._Estlander.jpg.

图4-4 源自:Taideteollisen Korkeakoulun Tiedotuslehti. Kun veistokoulu syntyi[EB/OL].(1996-01-02)[2018-11-17].http://www.uiah.fi/opintoasiat/history2/veistok.html.

图4-5 源自:丹尼尔·尼布林(Daniel Nyblin).

图4-6 源自:AAV M, STRITZLER-LEVINE N. Finnish modern design: utopian ideals and everyday realities, 1930-1997[M]. New Haven: Yale University Press, 1998.

图4-7 源自:Suomalainen. Herman Olof Gummerus[EB/OL].(2017-12-11)[2018-11-13].https://www.suomalainen.com/products/herman-olof-gummerus.

图4-8 源自:芬兰海关资料图.

图4-9 源自:C.埃德奎斯特,L.赫曼.全球化、创新变迁与创新政策:以欧洲和亚洲10个国家(地区)为例[M].胡志坚,王海燕,主译.北京:科学出版社,2012.

图4-10 源自:芬兰设计博物馆.

图4-11至图4-13 源自:VALTONEN A. Redefining industrial design: changes in the design practice in Finland[M]. Helsinki: Taideteollinen Korkeakoulu, 2007.

图4-14 源自:Wikipedia. Eero Rislakki[EB/OL].(2017-07-02)[2018-11-23].https://en.wikipedia.org/wiki/Eero_Rislakki; Britishbicycle. Helkama Jopo children's bicycle[EB/OL].(2001-11-01)[2018-11-23].https://www.britishbicycle.com/helkama-jopo-childrens-bicycle-16/.

图4-15 源自:EDQUIST C, HOMMEN L. Small country innovation systems: globalization, change and policy in Asia and Europe[M]. Cheltenham: Edward Elgar Publishing, 2009: 367.

图4-16 源自:阿里—伊克科(Ali-Yrkko)和赫尔曼(Hermane).

图4-17 源自:笔者根据相关统计数据绘制.

图4-18 源自:POWER D. The future in design-the competitiveness and industrial dynamics of the Nordic design industry[Z]. [S. l.]: Nordic Council of Ministers, 2005: 13.

图4-19 源自:笔者拍摄.

表4-1 源自:HUOVIO I. Invitation from the future: treatise on the roots of the school of arts and crafts and its development into a university level school[D]. Tampere: Tampere University, 1998.

表4-2、表4-3 源自:HJERPPE R. An economic history of Finland[EB/OL].(2008-11-07)[2019-09-03].http://eh. net/encyclopedia/article/hjerppe. finland, 2008.

表4-4 源自:HJERPPE R. The Finnish economy 1860-1985: growth and structural change[Z]. Helsinki: Bank of Finland, 1989: 77.

表4-5至表4-7 源自:笔者绘制.

表4-8 源自:欧盟委员会.

表4-9 源自:格罗宁根大学格罗宁根生长与发展中心网站.

表4-10 源自:笔者整理绘制.

表4-11 源自:RYYNÄNEN T. Representations of Finnish design policy discourses of design policy in economical press[R]. Lisbon: Design Research Society International Conference, 2006: 1-5.

5 芬兰设计政策的演进和发展

在全球设计政策的发展图景中,芬兰的位置无疑是关键而特殊的。作为北欧小国,芬兰不是世界上最早制定国家设计政策的国家。英国早在20世纪40年代就有了国家设计政策。芬兰国家设计政策的重要意义在于:首先芬兰在2000年推出第一版国家设计政策时,创造性地将设计发展融入其国家创新系统,对此后国际上特别是欧盟国家的设计政策的实践及研究起到了示范作用。其次在2013年新推出的第二个版本的国家设计政策中,芬兰又将设计生态系统的理念融入其最新的设计政策制定中,并将设计政策的功能及定位从"国家创新系统的重要组成部分"提升到了"组织社会创新"的驱动器,又一次在制度创新方面走在了世界的前列。更重要的是,我们通过半个世纪以来芬兰在国家设计政策方面的理论与实践,可以清晰地看出国际设计政策研究领域的发展及转变,这无疑是研究芬兰国家设计政策的价值所在。

5.1 芬兰设计政策的决策体制和政策工具

5.1.1 芬兰设计政策决策的组织系统

芬兰作为半总统制国家,总统为民选,对外代表国家。国会议员四年一任,总理由国会议员选出并由总统加以任命,总理所领导的政府内阁对国会负责。根据2000年3月1日宪法修正案规定,芬兰总统的职权大为收缩,总理权力则大大强化。总理负责政府运作,支持内阁全体会议决定相关议事内容。为协助总理处理全国行政事务特设置总理办公室,其工作目标包括:①领导与协调政府各部工作;②与欧盟体制进行衔接;③提供政府咨询服务;④为确保政府维持最佳状态提供服务。

芬兰国家设计政策的组织结构可以分为三个部分:①政策或战略的制定者;②提供经费和资源支持机构(使能者);③研究和教育机构。图5-1为芬兰国家设计政策的组织结构。

5.1.2 芬兰政府改革及对设计政策制定的影响

从20世纪70年代中后期开始,芬兰等北欧国家经历了三次较大规

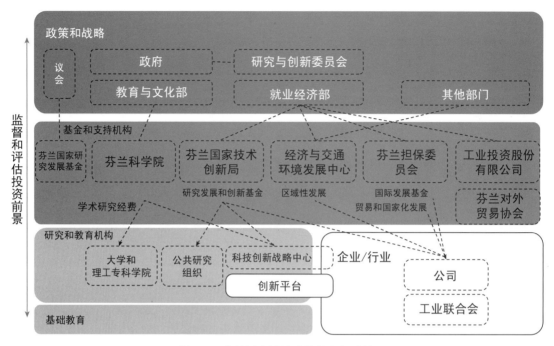

图 5-1 芬兰国家设计政策的组织结构

模的经济危机，芬兰政府为了更好地提供公共服务和加强政府治理，对政府政策决策模式进行了持续改革[1]。改革共分三个阶段：改革第一阶段（20世纪70年代中期到90年代初期）主要包括社会福利制度改革、地方政府改革和新公共管理改革三个方面的内容，以减少政府负担为改革的主要任务和目标。改革第二阶段（20世纪90年代末期到21世纪初期）主要包括地方政府改革、公民参与改革和就业政策改革三个方面的内容，以提升国家经济社会发展的速度和持续性。最近五年被看作当代北欧国家政府改革的第三阶段，这一阶段的改革主要包括福利制度改革、社会治安改革、农村发展改革与金融改革四个方面的内容，这些改革进一步完善了北欧国家的"第三条道路"。对芬兰设计政策的制定与实施产生决定影响的是这三个阶段中的新公共管理改革、公民参与改革以及最近几年芬兰政府所推行的实验主义治理国家政策实验——"设计政府"①。

1）新公共管理改革

在 1987—1995 年，芬兰掀起了以"新公共管理"为特征的公共行政改革浪潮。改革范围涵盖了行政结构、人事管理、工作质量、文化议题等。为了实施和监控政府计划，政府战略文件取代了政府计划组合来监控计划的实施。在改革之前，政府计划细致地罗列出各个实施计划，并通过政府计划组合实现监控；改革之后，政府战略文件包含了更多详细的政策计划与相互交叉的各项政府年度政策规划以及衡量计划实施的工具，这可以更实在地影响每一项计划。新旧计划管理制度策略构架比较如图 5-2 所示。

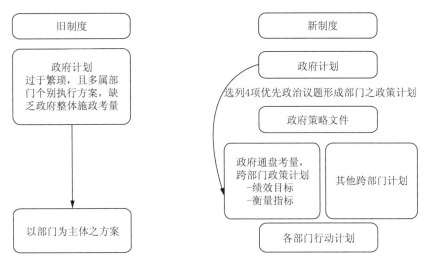

图 5-2　新旧计划管理制度策略构架比较

总理办公室与其他计划部门合作、协调、分析、支持、评估计划。每个部长对本部门政策方案负责,并与协作实施的其他部长相配合。总理负责信息社会政策计划;劳工部长负责就业政策计划;贸易与工业部长负责企业家精神政策计划;司法部长负责公民参与政策计划;指导委员会负责各部门之间的信息传送;总理办公室的秘书处担任计划管理的指导工作。图 5-3 为芬兰总理办公室组织架构。

图 5-3　芬兰总理办公室组织架构

新公共管理改革直接反映在芬兰新旧设计政策上为政策执行主体的变化。颁布于 2000 年 6 月 15 日的芬兰第一版国家设计政策《设计 2005!》是以芬兰教育部作为制定主体而推出的政府文件,主要政策执行主体是芬兰教育部。但到了 2013 年 5 月芬兰政府批准新版的国家设计

政策则是基于芬兰就业与贸易部、芬兰教育与文化部的跨部门合作文件计划,以政府策略文件来取代各部门自行实施的政策管理、考核方式,强调设计政策的跨部门整合推动。

2)公民参与改革

从 20 世纪 90 年代中后期开始,芬兰政府通过立法和政策制定来增加公民影响政策制定的可能性:一是制订公民参与计划,加强公民与官方的对话,向所有的公民提供参与机会;二是进行中央政府改革,改进公民与政府间的关系和行政质量,以增强政府履行职能时的转向作用,同时增加公民对政府的信任;三是倾听民意,增加对话,改善政府与公民的关系。芬兰自 1995 年正式加入欧盟以来,按照欧盟公共采购法律体系的要求建立了较为完善的公共采购法律制度体系。政府设计政策作为政府为了某些社会目的而进行的政策干预和公共事业采购也被引入了芬兰的公共采购政策中。根据欧盟采购指令的规定,欧盟公共采购方式包括公开招标、限制性招标、竞争性谈判等。采用公开招标方式的项目数量最多,约占采购项目总数的 73%,金额约占 47%。政策产品的公共采购为公民参与政策改革提供了可能。

3)为政府而设计

在过去的几年中,芬兰政府一直在探索新的政策制定模式。2015 年芬兰政府用 2 000 万欧元的专项预算,由芬兰总理办公室推出了 100 多项政策实验。总理办公室下设实验办公室,负责监督实验进展,调整实验规模。芬兰政府希望从传统的基于预测转向、实验和证据的方法,在大规模引入新政策之前,鼓励先做系统性实验。芬兰的这一做法打开了一种全新的路径:依据科学研究,看人们如何对新政策及变化做出反应。

5.1.3 芬兰国家设计政策的演进

芬兰从 20 世纪 60 年代末出现设计政策萌芽到 90 年代设计被纳入国家创新系统,再到 90 年代末起相继颁布两个版本的国家设计政策——《设计 2005!》(Design 2005)和《芬兰设计政策:战略与行动提案》(Design Finland Programme: Proposals for Strategy and Actions),芬兰足足探索了半个世纪并经历了以下四个发展时期(图 5-4):

1)20 世纪 60 年代的建设期(The Construction Phase)

20 世纪 60 年代中期,芬兰由于经济结构转型的需要开始强调在产业界内促进科技研究的发展。在这一时期"设计已经被广泛用于促进国家的发展上"[2],规范的工业设计教育已经建立,并在 60 年代末出现了将设计发展纳入国家整体发展的政策雏形。芬兰著名设计大师、时任芬兰奥纳莫设计师协会主席的伊玛里·塔佩瓦拉(Ilmari Tapiovaara)在 1965 年就指出,"如果设计政策在小国家能够被重视和采用并付诸富有远见的行动,那么小国家可以与大国和资本雄厚的国家并驾齐驱并进行

芬兰设计政策演变

20世纪60年代的建设期	20世纪80年代的技术发展期	20世纪90年代的国家创新系统时期	2000年以来的国家设计政策时期
—— 正规的设计教育建立 —— 60年代末出现设计政策雏形	—— 芬兰专注于新技术的研发及应用，并出现了第一个国家专项科技政策《半导体技术政策》（The Semiconductor Programme） —— 80年代末，工业设计已经普遍运用于以通信技术为代表的高新技术领域产业，并被看作企业核心竞争力的重要组成部分 —— 芬兰政府于1987年将百年历史的芬兰工艺与设计协会更名为芬兰设计论坛（Design Forum Finland），并由该组织专司相关促进工业设计发展的工作	—— 国家设计创新系统，工艺设计被"所有参与者认为是创新系统的组成部分" —— 1998年10月芬兰国家研究发展基金公布了以拜卡·高勒文玛教授为首的专家组撰写的《设计的优势报告Ⅰ-Ⅱ：设计、产业与国际竞争力》 —— 芬兰国家工艺委员会和芬兰艺术设计委员会也在1999年发布了以拜卡·萨雷拉为主撰写的研究报告	—— 2000年6月，芬兰第一版国家设计政策《设计2005！》被芬兰国会正式批准 对欧盟设计政策产业产生重大影响 —— 2013年5月，芬兰第二个国家设计政策《芬兰设计政策：战略与行动提案》（Design Finland Programme: Proposals for Strategy and Actions）颁布

图 5-4　芬兰国家设计政策的四个时期

竞争"[3]。但芬兰政府在这一时期的设计政策主要是通过将芬兰设计师打造成民族英雄来推动芬兰设计的发展[4]。其根本目的是"通过国家策略来指导并建立设计与产业及日益增长的对外贸易之间的新同盟"[5]。但整体而言，此阶段工业设计对产业界的影响还小。

2）20世纪80年代的技术发展期（The Technological Development Phase）

20世纪80年初，芬兰科技研究政策发展开始进入技术发展期。在这一时期芬兰专注于新技术的研发及应用，并出现了第一个国家专项科技政策《半导体技术政策》（1983年）。到了20世纪80年代末，工业设计已经普遍运用于以通信技术为代表的高新技术领域，并被看作企业核心竞争力的重要组成部分。芬兰政府于1987年将已有100多年历史的芬兰工艺与设计协会更名为芬兰设计论坛（Design Forum Finland），并由该组织专司相关促进工业设计发展的工作[6]。

3）20世纪90年代的国家创新系统时期（The National Innovation System Phase）

在这一时期，芬兰社会各界普遍认为，芬兰能在20世纪90年代初的经济危机中复苏，其在"很大程度上得益于信息与通信技术产业的快速发展"[7]。而上述产业获取成功的根本动力则是政府在国家创新系统建设中强调研发与能力建设等要素活动。在这段时间里，产业界对于研发过程中设计问题的重视程度甚至超出对技术问题本身的关注，这不仅源于设计在发现、解决问题时的全新模式与创新思维是不谋而合的[8]，而且在于其发展设计的现实紧迫性：20世纪90年代初，芬兰设计在制造业和促进出口方面的影响是非常有限的，"芬兰出口的主要产品是由水泵、

造纸机器、五金产品及机器装备等重工业产品构成的,这些产业的产品几乎都没有运用工业设计"[8]。因此芬兰政府作为政策制定的重要行为主体,对通过政策之手来加速设计的推广与发展高度重视,并借此提高芬兰整体的国际竞争力。设计政策的制定在20世纪90年代中后期就进入国家议事日程,而这些政策的制定者们也在一开始就将设计政策纳入国家创新系统的框架之中加以考虑[5]。

4) 2000年以来的国家设计政策时期(The National Design Policy Phase)

从20世纪90年代后期起,芬兰教育、研究、工业和政治方面的决策者开始筹备制定芬兰国家设计政策方案的五年计划,提出设计应该成为竞争力的主要因素和国家创新系统的一部分。2000年6月,芬兰政府正式颁布了第一版国家设计政策《设计2005!》,该政策是在芬兰国家研究发展基金、芬兰国家工艺委员会和芬兰艺术设计委员会关于设计政策的专家研究报告的基础上制定的,该政策的颁布标志着设计在芬兰成为国家创新系统的一部分,正式进入国家最高层面,成为芬兰以创新驱动经济发展政策中的国家战略。《设计2005!》的出台及实施取得了极大的成功,不仅使芬兰设计相关领域获得空前发展,而且带动了芬兰设计政策领域方面的研究工作,对此后国际上特别是欧盟国家的设计政策实践及研究起到了示范作用。

芬兰为了执行其《设计2005!》国家设计政策,在阿尔托大学艺术设计与建筑学院成立了国家级的设计创新中心——芬兰国家设计创新中心(DESIGNIUM)。该中心自2002年以来连续几年发布了《全球设计观察》(*Global Design Watch*),如《2003年部分国家和地区的设计政策以及推动措施》(*Design Policy and Promotion Programs in Selected Countries and Regions*, *2003*)、《2006年全球设计观察》《2008年全球设计观察》等,这些研究报告在国际上产生了重要影响。2011年1月由于芬兰DESIGNIUM在国际设计政策研究领域的影响,阿尔托大学艺术设计与建筑学院被欧洲委员会企业及工业总局选中成为欧洲设计创新计划(EDII)的秘书处,阿尔托大学艺术设计与建筑学院院长海伦娜·海沃宁任秘书长,秘书处项目经理为塔皮奥·科斯基宁(Tapio Koskinen)。由秘书处牵头负责2012年欧盟设计政策——《设计为增长和繁荣:欧洲设计领导委员会的报告与推荐》(*Design for Growth & Prosperity : Report and Recommendations of the European Design Leadership Board*)的相关研究及制定工作[②]。2012年欧盟设计政策颁布现场见图5-5。

2013年5月,由芬兰政府颁布了最新版的国家设计政策——《芬兰设计政策:战略与行动提案》(*Design Finland Programme : Proposals for Strategy and Actions*),该版政策将设计生态系统的理念融入其最新的设计政策制定中,并将设计政策的功能及定位从"国家创新系统的重要组成部分"提升到了"组织社会创新"的驱动器。

图 5-5　2012 年欧盟设计政策颁布现场及政策报告封面

5.2　芬兰旧版国家设计政策：《设计 2005！》（2000 年）

5.2.1　政策制定的背景

20 世纪 90 年代初苏联解体造成出口严重依赖苏联的芬兰经济受到了严重冲击，芬兰经历了战后最严重的经济危机。芬兰银行体系大范围崩溃，工业企业大量破产、被收购，失业率触目惊心，最高达到了 50%，政府负债率高达 60%。在这场危机中，芬兰设计产业也经历了最为艰难的阶段。纺织、家具、玻璃和陶瓷等曾引领芬兰设计发展的传统优势产业受到的冲击最为严重，国内纺织公司以平均每周一家的速度连续倒闭，家具产业的出口陷入停滞，玻璃产业面临被收购的局面。因此，不仅芬兰政府要对政策进行调整以应对上述局面，而且产业界也面临着发展战略调整和产业结构调整等一系列相关问题的挑战。资源密集型经济、单纯依靠苏联和东欧市场等方案被实践证明是行不通的，积极发展新经济领域变成了芬兰经济发展的唯一选择[9]。这一时期，出口导向和技术导向成为芬兰国民经济改革的大方向，以信息通信技术为代表的高新技术产业成为生产和出口的新领域，诺基亚在全球市场上开始异军突起。

20 世纪 90 年代，芬兰在国际上率先建立了国家创新系统并获得了空前的成功，这是芬兰政府制定设计政策的重要原因之一。对此，海伦娜·海沃宁教授认为赫尔辛基艺术与设计大学在这个重要历史时刻，对芬兰国家设计政策的出台起到了重要的推动作用。她说："在这一时期，原赫尔辛基工业艺术大学校长、芬兰著名设计教育家约里奥·索塔玛（Yrjo Sotamaa）教授作为主要提案发起人之一，向政府提出芬兰应将设计政策

写入政府政策文件。"[②]而芬兰发展设计的现实紧迫性也是促使芬兰启动这项工作的重要动力：20世纪90年代初，设计对芬兰制造业和促进产品出口方面的影响是非常有限的，"芬兰的出口产品主要是由水泵、造纸机器、五金产品及机器装备等重工业产品构成的，这些产品几乎都没有运用工业设计"[8]。这一局面随着芬兰高新产业在20世纪90年代的发展而得以改善。1995年，在广告、市场营销、建筑和工业设计等领域工作的设计师有7 000余人，其中工业设计领域的设计师有400余人。1997年，建筑业的营业额达583亿芬兰马克（98亿欧元），而制造业的产值达4 431亿芬兰马克（745亿欧元），据估计在工业生产中有1/4被投到了设计方面，设计的重要性与日俱增[10]。因此，芬兰政府对借助政策之手推动设计发展以提高芬兰产品及服务的国际竞争力予以厚望，设计政策的制定在20世纪90年代中后期就被纳入国家议事日程。

20世纪90年代后期，在芬兰国家研究发展基金、芬兰国家工艺委员会和芬兰艺术设计委员会的大力推动下，芬兰教育、研究、工业和政治方面的决策者从1997年开始筹备制定芬兰国家设计政策方案的五年计划，提出设计应该成为竞争力的主要因素和国家创新系统的一部分。1998年10月，芬兰国家研究发展基金公布了以拜卡·高勒文玛教授为首的专家组撰写的《设计的优势报告 I-II：设计、产业与国际竞争力》（*The Report Designed Asset I-II: Design, Industry and International Competitiveness*）。报告中对芬兰的设计发展进行了"诊断"，描述了芬兰设计的历史并对其未来进行了讨论，提出重要而富有远见的推荐是建立"国家设计系统来匹配已有的国家创新系统"[11]。图5-6为芬兰国家研究发展基金（SITRA）研究报告封面。

芬兰国家工艺委员会和芬兰艺术设计委员会在1999年发布了以拜卡·萨雷拉（Pekka Saarela）为主撰写的研究报告[11]，报告封面见图5-7。萨雷拉也是阿尔托大学艺术设计与建筑学院的教授，他作为政策与创新战略高管（Policy and Foresight Manager）负责项目的整个实施工作。这份报告提出应"通过对设计政策的清晰定义在质上、量上来对芬兰工业设计发展施加影响"[11]。这份报告与之前芬兰国家研究发展基金（SITRA）颁布的报告共同成为芬兰设计政策的基础。2000年6月15日，芬兰政府正式发布了第一版国家设计政策《设计2005！》并很快被芬兰国会正式批准。《设计2005！》的封面如图5-8所示。

《设计2005！》的出台及实施取得了极大的成功，并在国际上引起

图5-6　SITRA研究报告封面

了极大的轰动。这不仅在于它在政策制定方面所具有的创新性,而且这种将"设计与工业、国家政策、文化及教育整合在一起的模式"[12]在世界范围内也都是一个了不起的成就——设计被纳入国家系统政策使之"拥有了决策层面的地位,而以前的设计是没有任何发言权的"[13]。《设计2005!》的颁布标志着在芬兰"设计成为国家创新系统的一部分,正式进入国家最高层面,成为芬兰以创新驱动经济发展政策中的国家战略",该政策的出台也使芬兰成为世界上最早颁布实施国家设计政策的国家之一。

图 5-7 拜卡·萨雷拉报告封面

图 5-8 《设计 2005!》封面

5.2.2 政策的主要目标和执行架构

1)政策的主要目标

(1)建立具有活力的设计系统,让芬兰成为利用设计的最前沿。利用设计来为芬兰社会提供福利和加速就业岗位的创造。

(2)构建高质量的美学、物质和令人印象深刻的建造环境;展现设计和工艺上的鲜明国家形象和文化图景。

(3)通过提升设计教育和研究的标准来增强国家的国际竞争力,集成设计进行更宽广的国家创新策略以促进芬兰成为设计的领导者。

(4)持续地在设计上创造新的知识。

(5)教育和产业紧密合作生产出可与国际上最高标准相媲美的设计知识体系。

(6)开发生产和交付程序;产品和服务满足以市场、用户为中心的方法以及与文化相关的创新。

2）政策的执行架构

政策目标的实现需要高效、务实的政策执行。《设计 2005！》政策具有目标明确、权责分明的优势，在该纲要总共实施的 73 项措施中，处处可以看到政府的影子。政府、设计组织、产业、高校等相关资源被整合起来，并围绕统一的政策目标而服务，这也成为政策得以被高效贯彻、落实的关键。以下通过国家设计系统研究框架，对芬兰设计政策的内容及执行架构进行解读和分析。《设计 2005！》的政策执行框架图如图 5-9 所示。

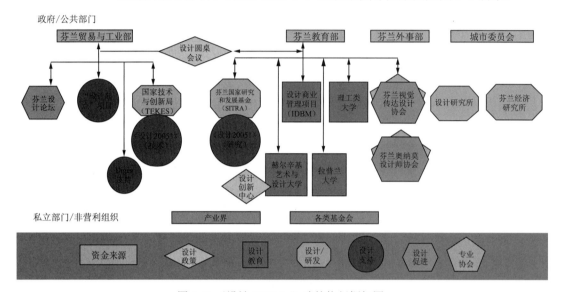

图 5-9 《设计 2005！》政策执行框架图

（1）设计支持与投资

纲要中明文规定了"其执行主体为芬兰教育部和贸易与工业部"，教育部、贸易与工业部成为支持设计产业发展的主要资金来源机构，同时也是推动基金组织、专业协会、教育机构为设计产业提供支撑的主要机构，并发布政策引导支持设计产业发展[5]。这两个政府部门的运作效率决定了政策贯彻的最终效果。这两个政府部门的关键作用主要是将《设计 2005！》中抽象的战略、政策理念转化为可实施的措施与条款，并将这些措施、条款作为政策分工由各自下属的机构来贯彻落实。如芬兰教育部下属的芬兰科学院聚焦于《设计 2005！》中的工业设计研究项目，而芬兰贸易与工业部下属的国家技术创新局在《设计 2005！》政策实施中则把重点放在了创新、研发和设计方面。除了这两个国家部门外，芬兰各地的城市委员会也为芬兰《设计 2005！》的政策实施提供了经费支持，如赫尔辛基、拉赫蒂、瓦萨、罗瓦涅米和图尔库等城市对本地贯彻《设计 2005！》政策纲要给予了必要的经费支持。这些地方主要通过芬兰经济与交通环境发展中心（ELY Centres）来给予中小企业在应用设计和商业孵化器方面的经费支持。除了上述政府公共部门在设计上支持投入外，一些私人机构，如芬兰产业联盟中的创意产业委员会和阿尔瓦·阿尔托基金会也

对设计活动给予了经费支持。

《设计2005！》政策实施过程中的设计支持主要包括以下方面：

第一，芬兰贸易与工业部下属的芬兰国家技术与创新局（TEKES）在2002年制定出了《设计2005——工业设计技术纲要（2002—2005年）》，这个纲要被纳入《设计2005！》设计政策体系中，成为《设计2005！》国家设计政策的重要补充文件。该纲要的主要目标是在工业设计领域创造新的专业知识，从而实现设计产业核心竞争力的实质性提升。工业设计技术纲要的研究主题如图5-10所示。

图5-10　工业设计技术纲要的研究主题

在该纲要的实施过程中，芬兰国家技术与创新局共投入1 030万欧元来资助相关的研发活动，对48项企业项目给予了资助。这些企业项目种类包括以下方面：

①在企业中设计策略的应用；
②对设计资源的开发（组织、人员、专业及工具）；
③识别或预测用户需求（趋势和用户调查）；
④提炼设计公司的概念到产品中（定义新程序）。

第二，隶属芬兰教育部的芬兰科学院则投入200万欧元聚焦于设计领域的基础研究。值得一提的是，在1999年由芬兰贸易与工业部和欧洲社会基金共同出资和实施的《设计起点计划纲要》（*The Design Start Programme*）执行过程中，芬兰贸易与工业部出资60%，欧洲社会基金出资40%，投入专项经费来鼓励芬兰中小企业应用设计。《设计2005！》在政策执行期间的资金投入情况如表5-1所示。

表5-1　《设计2005！》政策执行期间的资金投入情况（单位：万欧元）

芬兰国家技术与创新局资金	企业项目	610
	研究项目	410
	项目协作费	10
其他资金	企业	1 110
	芬兰科学院	200
	研究机构	0
合计		2 340

第三，扶持设计公司开拓国际市场的项目。政策制定者认为，设计作为一个具有国际性质的专业领域，尽管从整体上看芬兰设计师在核心竞争力方面是被普遍看好的，但最大的问题是由于他们缺乏与商业和制造业的有效合作，从而造成芬兰设计机构发展规模受限。普遍规模过小、业务单一，这也造成了芬兰设计公司在全球化的背景下面临国际竞争的巨大压力。为解决这一问题，纲要规定了芬兰贸易与工业部将联合芬兰贸易协会（Finpro）③发起一个旨在促进芬兰设计公司国际化的项目[10]，目的是通过为芬兰企业应对国际化竞争而研发专门的知识，从而帮助芬兰设计机构去开拓国际市场。政策的具体目标如表 5-2 所示。

表 5-2 政策的具体目标

时间	政策实施的预期目标
2000—2005 年	• 50% 的芬兰公司利用专业的设计服务作为他们商业运作的重要组成部分 • 30% 的芬兰公司考虑将设计纳入他们的战略计划中 • 10 家芬兰设计公司开拓国际市场
2005—2010 年	• 每年有 200 家新企业将设计应用到公司的运营中 • 80% 的芬兰公司考虑将设计纳入他们的战略计划中 • 50% 的企业考虑将设计纳入商业运作中 • 20 家芬兰设计公司开拓国际市场

第四，推动芬兰设计走向世界的国际宣传战略。《设计 2005！》中提出政府和公共部门对通过立法和行政手段推动芬兰设计的国际影响力具有重要责任。在政策的第七章"作为模范的公共部门"中，特别指出公共部门应作为芬兰设计文化的促进者和模范，应通过立法和行政措施来推动芬兰设计走向世界的营销推广活动。文件特别强调政府应对名为"为大使馆而设计"（Design for the Embassies）的项目进行支持，以此鼓励和推动芬兰设计在国有建筑特别是新建芬兰驻外使领馆建筑中的应用，加强芬兰设计在代表国家形象的重要公共建筑中的运用[10]。

（2）设计推广与促进

在《设计 2005！》中规定，与设计促进相关的工作主要由芬兰设计论坛负责。芬兰设计论坛作为芬兰国家最重要的设计促进组织，其前身是成立于 1875 年的芬兰设计与设计协会，该协会对芬兰设计的发展做出历史性的贡献。1980 年末，该协会更名为芬兰设计论坛。作为国家级设计促进组织，芬兰设计论坛定期向公众发布芬兰设计发展的动态信息，每年出版一本《芬兰设计年鉴》（*Finnish Design Yearbook*），介绍该年度芬兰设计的发展，推出当年度的优秀设计师和设计作品。芬兰设计论坛还高度重视评奖的重要作用，他们认为，设计评奖作为设计促进阶段的重要设计政策工具，是除展览以外非常重要的设计宣传与推广平

台,在设计政策系统中起着很强的公共导向作用。高品质、好口碑的设计奖项不但能吸引国内外设计界的关注,还肩负着一种将包括政府在内的设奖主体所要倡导的设计价值通过实际的作品明确下来的使命。评奖可以将已经确立的有关"好设计"的标准以一种看得见、摸得着的产品形式,影响到设计师、生产商与消费者群体[14]。芬兰设计论坛在《设计2005!》的执行期间,通过组织一系列不同层面的重要设计比赛扩大了设计在芬兰国内外的影响,如面向设计师的凯伊·弗兰克奖、面向企业和公司的芬兰设计最高奖——芬兰优秀设计奖、面向年轻设计师的芬兰"年度青年设计师大奖"(The Young Designer of the Year Prize)等。除了芬兰设计论坛外,在《设计2005!》中也指出了芬兰工业艺术博物馆④(The Museum of Industrial Art,现为芬兰设计博物馆,如图5-11所示)作为展示芬兰设计文化的重要场所,其肩负着宣传芬兰设计的重要责任。政策要求芬兰教育部在政策和经费上给予工业艺术博物馆以充分支持,保证其有足够的资源来行使博物馆所应有的收藏、展示、教育的基本使命,使其能向社会公众充分宣传、展示芬兰辉煌的设计文化[10]。

图5-11 芬兰设计博物馆(原芬兰工业艺术博物馆)

另外,两个主要的芬兰设计专业组织,芬兰奥纳莫设计师协会和芬兰平面设计师协会(Grafia)也在设计促进和推广方面做了不少工作。如芬兰奥纳莫设计师协会每年都会发布关于芬兰设计产业发展的年度报告,并组织协会的设计年度评奖活动等。

(3)政策实施机构

《设计2005!》文件中提出在2000—2005年政策执行期间设置两个政策实施机构:第一个政策机构是由芬兰教育部和赫尔辛基艺术与设计大学(现阿尔托大学艺术设计与建筑学院)负责成立的"芬兰国家设计

创新中心"（DESIGNIUM），该中心负责把创新、教育和企业研发结合起来，承担企业孵化器职能，积极扶持芬兰企业设计业务的开展及其国际化。同时向设计机构、企业提供最新的研究数据和创意知识，构建研究机构与产业之间的亲密互动关系。最终推动设计成为国家创新系统的重要组成部分。该中心还不断地发布其在设计政策方面的研究成果，在 2003 年、2006 年、2008 年和 2010 年相继发布了全球设计政策及推动措施的观察报告——《全球设计观察》（*Global Design Watch*）。芬兰国家设计创新中心的研究路线图如图 5-12 所示。

图 5-12　芬兰国家设计创新中心的研究路线图

第二个政策实施机构是名为设计圆桌会议（The Design Round Table）的政府设计专门委员会，该会议由芬兰教育部和芬兰贸易与工业部作为中央政府代表，定期组织召开《设计 2005！》政策工作会议，主要职能是听取设计政策执行中利益相关者的意见与建议，对政策执行的成效进行监控与评估，在不同的政策利益相关方中设置联合投资，与参与政策的各界代表合作讨论、研究对社会、经济与文化造成影响的相关设计情报。

（4）设计教育

《设计 2005！》强调要利用设计来提高国家的竞争力。政策指出，芬兰作为一个北欧小国，资源不丰富、矿藏不多、气候恶劣，因此芬兰真正宝贵的资源是人。因此《设计 2005！》中所涉及的教育方面的内容都围绕进入市场的人力储备，即强调教育的意义在于它具有芬兰经济发展和社会进步的人才孵化器功能。政策对芬兰设计高等教育的发展现状进行了总结，指出在芬兰有三所大学（赫尔辛基艺术与设计大学、拉赫蒂设计学院和拉普兰大学）和八家职业技术学院提供了设计方面的课程。政策要求对芬兰设计教育进行重新评估以增加具有大学学历的设计师的

数量，为设计专业人员打造更高的教育标准，增强商业竞争力，并提升综合性学校教育的设计意识。另外，政策还要求赫尔辛基艺术与设计大学与其他大学合作开展多学科学位建设并与设计相关的研究项目合作，建议合作应优先考虑在商业管理和策略设计等领域开展持续的教育与研究工作。这个工作具体落实到由赫尔辛基艺术与设计大学、赫尔辛基经济学院（Helsinki School of Economics，HSE）和赫尔辛基工业大学共同创办的国际设计商业管理（IDBM）项目上。

5.2.3 政策的主要特点及意义

《设计2005！》作为芬兰国家层面推动设计发展的纲领性公共政策，从制定之初就被视作芬兰国家创新系统的重要有机组成部分。"国家创新系统"是由英国学者弗里曼（Freeman）在1987年分析日本出色的经济表现和技术政策后首先提出并被广泛传播开来的。他把国家创新系统定义为"开展或共同开展新技术的创造、引进或扩散活动的公共或私有部门构成的网络体系"[9]。芬兰是世界上第一批引入国家创新系统理论作为其技术和创新政策基础的国家。自1992年芬兰内阁经济政策委员会把发展国家创新系统确定为芬兰经济政策的中心目标之后，经过多年的不断发展和完善，芬兰已经建立起一个发达且成熟的国家创新系统（ONSI）。设计政策作为国家层面推动设计发展的纲领性公共政策，从制定之初就被视作国家创新系统的重要有机组成部分。

芬兰政府把设计政策的制定视作与国家经济发展政策、文化政策、教育政策同等重要的国家战略性政策加以高度重视。它的"一个重要突破就是，它并不是单单从设计的文化维度来阐释设计，而是同时也从工业和经济的角度来分析设计"[15]，"让工业设计成为国际竞争力的重要组成部分"则成为政策制定者重点考虑的内容。这也意味着进入新千年，芬兰对设计发展的目标已不局限于20个世纪50—60年代为建立"国家形象"的需要，它更多地聚焦于国家竞争的策略层面。设计不再是一项国家文化的推广活动，更是一个商业策略上的概念，是芬兰产业参与全球品牌竞争和产业竞争的重要因素。

1)《设计2005！》是作为芬兰国家战略性政策出台的，从而以最大的可能性推动整个国家的设计进步

《设计2005！》，我们从政策标题上就可以强烈地感受到这份文件所传递的强烈的未来指向性，它传达了芬兰政府寄希望于在设计方面的"投资"的长远影响。政府在政策实施中扮演着协调者和服务者的角色。整个政策文本所列出的73项措施都会明确执行该措施的具体职责部门。政府不但以经费投入的方式来影响高校、研究机构和企业的设计研发活动，而且在创新资源的配置、创新发展方向上承担指导和咨询的作用。《设计2005！》明确指出，该政策的"实施需要中央政府的监督和指导，同时

保证各机构独立行使职能和跨部门合作。相关部门将根据各自的能力与资源寻找施行该方案措施的执行手段"，这就从立法的层面保证了作为国家政策的设计政策以中央政府统一领导，多部门、跨领域多学科联动推动的方式实施，为实现"运用设计增强国家竞争力"提供了有力的政策保证。芬兰教育部、贸易与工业部作为政策实施的领导部门，芬兰设计论坛、芬兰科学院、芬兰国家设计创新中心等专业机构作为政策的主要参与者。这些机构职能的设置充分地将芬兰设计创新资源的潜能有效地调动起来，通过营造优秀的设计创新的政策环境从而达到高效管理、运营芬兰设计资源的目的，同时克服了传统上政府部门、高校、产业在设计研发过程中独立封闭、工作重复的缺点，有效避免了因职责不清所造成的政策实施中互相扯皮、运作低效的弊端。这样的规定与"芬兰的'资源紧缺'的环境有关：芬兰人希望能够通过最直接、最高效的方式来完成最有效的目标"——把设计作为"国家及企业间的全球化竞争需要找准并确立的努力点"，将"设计及相关的变革体制"视作"提高国家竞争力，带来良好的发展环境，提高国家地位"[16]的有效抓手。

在管理机构职责分明的同时，芬兰设计政策中的各个环节也通过一套协调机制组成了协调互动、密不可分的有机整体。在《设计2005！》中，芬兰政府根据实际国情，将科研机构、大学、企业与主管设计教育、设计文化和设计产业的芬兰教育部、贸易与工业部的归口职能部门联系起来。具体而言，政府通过芬兰国家技术与创新局对设计技术研究的资助、芬兰科学院对设计基础研究的资助，强化了政府在设计基础研究和企业设计研发活动方面的影响力。例如支持开发设计研究标准的制定；鼓励企业在产品研发和经营战略中的设计研发；扶持本土设计公司的发展并增强其服务运作能力等；要求在教育和研究机构增加设计专业，并对芬兰不同类别设计院校的人才培养目标进行了明确分工等。这些措施透露的政策主旨是期待将以高校为代表的研究群体、设计公司以及利用设计的企业三种群体集合到一起，目的是通过产生新的以科学为基础的服务来复兴设计，并通过开发与设计有关的技术应用来扩大市场需求、提高工业设计的产业意识，与此同时推广纲要实施的结果。此外该政策的重要目的之一是提高产业界的设计意识，特别是增加设计在中小企业中的应用。在整个政策执行中，企业和高校是最积极、最活跃的部门，它们既是设计创新研究、开发的重要参与者，更是设计成果转化的直接受益者。这种强调政产学研有机结合、相互协调的机制有效地利用了资金，促进了国家设计系统中各要素的密切联系。更重要的是，诸多参与政策起草制定的专家、学者，充当了"既是教练员又是运动员的双重角色"——他们本身就是各自领域内的重要参与者，这也就不难理解为什么在政策颁布之后他们能够不留余力地推动这份文件的实施。

2）强调信息化社会中知识经济的重要作用，主张设计应在经济转型中起到变革作用，促进芬兰经济社会的可持续发展

芬兰政府认为，在既有的工业基础上，国力增长来源于知识的创新。该纲要指出，"《设计2005！》方案的目的就是要通过设计领域的教育培训及研究的发展和设计的结合，引起国家变革体系的发展"。知识就是一种"洁净""高效"的生产力，从而不需要对本已有限的自然资源进行掠夺。设计产生带领的变革"除了美化环境，还加快了生产方式的发展，使生产过程中与环境相适应的材料的使用与持续发展保持一致"。芬兰政府认为，冶金制造、木材加工和纸张制造等传统产业只会进一步使环境破坏、资源枯竭，不能使芬兰走上可持续发展的道路。因此芬兰设计必须以"高标准的知识技能为基础"，将有限的资源及时准确地投入开发潜力巨大的产业中去，从而"在特色设计的基础上，一个高质量而又优美的自然环境将在芬兰设计和技艺的顶端产生很高的地位：设计将是芬兰人幸福美满的基础"[17]。

3）以人为本，注重通过多层次的设计人力资源的开发与保护，培养优秀的创新型人才

该纲要提出应对设计教育的"内容、质量和定位进行重新评估"，认真区分大学和职业技术学院在人才培养上的不同作用。纲要要求芬兰设计高校应根据自身特色来定位未来发展重点，打造专业发展优势。具体而言，赫尔辛基艺术与设计大学、拉普兰大学这样的大学层次教育应强调设计研究与设计管理教育；而像拉赫蒂设计学院这样的应用技术大学层次的艺术设计教育，更应关注本国设计传统和传统工艺文化的传承，在专业教学中加强对学生设计实践能力的培养；而芬兰各地方工业艺术学校的办学重点应着眼于为学生提供过硬的技术知识，培养的毕业生则定位于为辅助专业设计师工作的专业技术人才。

5.2.4 政策实施的成效与问题

1）政策实施成效

（1）政策成效一：设计竞争力持续提升

在实施层面，在政策实施的四年间，芬兰的设计发展取得令人瞩目的成就：由于《设计2005！》的成功实施，芬兰的经济发展已从严重依赖自然资源的产业发展模式向富有竞争力的以知识经济为基础的发展模式转变，其每年在高科技产业的研发投资位居全欧洲首位，2005年达到了其国民生产总值的3.5%，高于美国、德国、日本等先进国家，以及经济合作与发展组织（OECD）成员及欧盟国家平均水准。芬兰与相关国家研发投入占GDP比重的比较见表5-3。在政策执行期间，如2003年芬兰的国家竞争力、设计竞争力排名均居世界首位。2003年国家/地区竞争力、设计竞争力排名如表5-4所示。

表5-3 1999—2005年芬兰与相关国家研发投入占GDP比重的比较

年份	1999	2000	2001	2002	2003	2004	2005
OECD平均	2.19	2.23	2.27	2.24	2.25	2.26	—
瑞典	3.62	—	4.25	—	3.95	—	—
芬兰	3.21	3.34	3.30	3.35	3.43	3.46	3.48
日本	2.96	2.99	3.07	3.12	3.15	3.13	—
冰岛	2.38	2.73	3.04	3.08	2.92	—	—
韩国	2.25	2.39	2.59	2.53	2.63	2.85	—
美国	2.66	2.74	2.76	2.65	2.68	2.68	—
德国	2.40	2.45	2.46	2.49	2.52	2.49	—

表5-4 2003年国家/地区竞争力、设计竞争力排名

国家/地区	当前竞争力排名	设计竞争力排名
芬兰（Finland）	1	1
美国（United States）	2	2
荷兰（Netherlands）	3	7
德国（Germany）	4	3
瑞士（Switzerland）	5	6
瑞典（Sweden）	6	8
英国（United Kingdom）	7	10
丹麦（Denmark）	8	9
澳大利亚（Australia）	9	21
新加坡（Singapore）	10	22
加拿大（Canada）	11	15
法国（France）	12	4
奥地利（Austria）	13	12
比利时（Belgium）	14	16
日本（Japan）	15	5
爱尔兰（Iceland）	16	14
以色列（Israel）	16	14
中国香港特别行政区（Hong Kong）	18	24
挪威（Norway）	19	18
新西兰（New Zealand）	20	20

（2）政策成效二：设计研发投入国际领先

芬兰风险性资本市场相当成熟，在芬兰近10年的所有研发投入中，约七成是来自企业的投资，约二成来自大学，约一成来自政府部门。这也说明在芬兰企业内部是相当重视研发工作的，其积极投资研发活动所需之经费大多来自企业的自有资金，而仰赖政府补助的部分极少。以2004年民营企业执行研发活动之资金来源观察，有70.1%的研发经费是来自企业自有资金，仅有近6%的研发经费来自公共部门（表5-5）。

表5-5　2000—2005年芬兰各部门研发支出占总研发支出的比例

年份	企业部门		政府部门*		大学**		总研发支出	总研发支出占GDP之比
	亿欧元	%	亿欧元	%	亿欧元	%	亿欧元	%
2000	31.4	71.9	5.0	11.3	7.9	17.8	44.3	3.3
2001	32.8	71.1	5.0	10.9	8.3	18.0	46.1	3.3
2002	33.8	69.8	5.3	11.0	9.3	19.2	48.4	3.3
2003	35.3	70.4	5.2	10.4	9.6	19.2	50.1	3.4
2004	36.8	70.1	5.3	10.1	10.4	19.8	52.5	3.4
2005	38.8	70.9	5.5	10.1	10.4	19.0	54.7	3.4

注：*表示包括民间非营利部门；**表示自1997年起包括中央大学附属医院，自1999年起包括理工大学。

芬兰国家技术与创新局在2004年公布的一份关于《设计2005！》实施的调查报告也透露出纲要实现的成果正在显现：第一，企业的设计意识得到增强。第二，研究机构的研究服务得到提升。第三，企业的工作流程和能力得到加强[18]。仅芬兰国家技术与创新局和芬兰科学院实施的一个项目中，通过对百余位设计从业者的专业实践给予扶持，帮他们创造了2 000万欧元的价值[11]。80%的受访公司认为他们的公司运营和业绩表现的改善归因于他们参加了《设计2005！》的相关项目[19]。在2002—2004年，制造业中有50%的企业从事创新活动，34%的企业进行产品创新，32%的企业从事创新计划，31%的企业进行加工过程创新，而有14%的企业从事上述所有的创新项目。至于服务业，也有近四成的企业从事创新活动。在制造业中，电子和光学设备产业之研发投入占最大比重，为六成左右。当世界三百强大企业平均花费其销售额的4.6%于研究发展上时，芬兰企业平均花费于研究发展上的比率已高达10.4%，超过经济合作与发展组织成员平均水平的2倍以上。2002—2004年芬兰制造业及服务业从事创新活动的比重如图5-13所示。

图 5-13 2002—2004 年芬兰制造业及服务业从事创新活动的比重

（3）政策成效三： 芬兰设计创新环境得到根本改善，设计师职业领域大大拓展

设计政策的实施极大地促进了芬兰设计教育和设计研究的发展，特别是阿尔托大学在设计教育和研究上以"设计、技术与商业全面结合"的办学模式及其丰硕成果在国际上享有很高的知名度。芬兰教育与文化部对芬兰的设计组织与产业博物馆进行资助。芬兰教育与文化部设立的芬兰艺术促进中心（Taike）作为一个政府机构，用其来促进芬兰艺术领域的发展。该中心设有七个国家艺术委员会，芬兰设计委员会就是其中之一（2000 年，芬兰国家设计与工艺委员会更名为国家设计委员会）。芬兰设计领域包括图形设计、玻璃和陶瓷设计、工业设计、家具和室内设计、服装和针织设计、纺织品设计、金属工艺、手工艺以及其他实用艺术九类。

在设计师就业情况上，这一时期自由职业系统在芬兰设计产业特别流行。它的存在让设计师可以在一段时间内以全职身份服务于一家企业或设计公司，而在其他时间内作为自由职业者受雇于公司的某一项目。在这样的条件下，设计师可以自由成长，等待具备开设公司的时候再谋求建立自己的设计公司。2003 年芬兰设计师就业分布比例如表 5-6 所示。设计公司与设计师的数量都获得显著的增长，显示出芬兰设计发展的蓬勃活力。2002 年芬兰设计公司雇工数量如表 5-7 所示。

表 5-6 2003 年芬兰设计师就业分布比例表（单位：%）

分类	工业设计师	室内设计师	平面设计师
自由职业者	0.0	11.0	18.6
企业主	20.7	41.0	35.2
员工	37.8	21.0	29.6

表 5-7　2002 年芬兰设计公司雇工数量

分类	设计公司（包括建筑设计公司）	设计公司（不包括建筑设计公司）	雇员数量（包括建筑设计公司）	雇员数量（不包括建筑设计公司）
芬兰设计公司雇员数量（人）	2 358	921	2 233	796

（4）政策成效四：设计促进活动成功开展，获得国际性关注

"芬兰 2005 设计年"是《设计 2005！》政策推行的收官之作。该活动的目的是通过媒体的推广和传播来提高公众对设计的认知，并促进商业机会和推动设计作为商业的竞争优势。活动由芬兰设计论坛、赫尔辛基艺术与设计大学、芬兰奥纳莫设计师协会、芬兰平面设计师协会、拉普兰大学、芬兰设计博物馆、建筑设计与施工竞赛信息中心（The Armi Information Centre）、国家设计委员会、芬兰设计圆桌会议以及芬兰主要的几个商业和工业工会的领袖与商业机构的人士发起组织，并得到了芬兰总理马蒂·万哈宁（Matti Vanhanen）的大力支持。芬兰 2005 设计年的宣传海报如图 5-14 所示。

图 5-14　芬兰 2005 设计年宣传海报

2004 年 11 月，"芬兰 2005 设计年"正式启动。此次设计年活动拥有 13 家媒体和企业合作伙伴，通过媒体和企业间的合作提升了设计的认知度。芬兰 2005 设计年活动是芬兰《设计 2005！》政策执行的一个创举，它把与设计相关的政府、组织机构、企业、设计师以及公众聚集起来，

为他们之间搭建了一种可以相互沟通、交流的活动平台。它用一种国家规定的节庆活动项目的形式传递了政府对设计发展的决心，更重要的是，芬兰2005设计年活动的提出和成功举办激发了北欧其他国家的兴趣，"各个国家相互间交流了有关设计推动措施和国家设计品牌策略及活动的信息，通过设计年拉近了北欧成员之间的距离"。

2）政策实施后的问题

尽管《设计2005！》的实施获得了极大的成功，但应该指出的是并非所有政策相关利益方都能从芬兰第一版设计政策实施中获益。例如中小企业设计力量薄弱、设计利用率低、国际竞争力弱的问题并未在政策执行中得到解决。另外，芬兰国内设计公司普遍规模过小、缺乏有效合作的问题也没有获得根本性改善。再有就是第一版设计政策中曾提出的芬兰设计领域固有的"碎片性"将不能有效应对未来的挑战等[20]。上述问题的存在为此后新版设计政策的制定埋下了伏笔。

5.3 芬兰新版国家设计政策：《芬兰设计政策：战略与行动提案》（2013年）

5.3.1 政策背景与动因

2013年，芬兰政府正式颁布了芬兰第二个国家设计政策——《芬兰设计政策：战略与行动提案》。这已距离上个版本设计政策的颁布实施10余年之久。这一版本设计政策的颁布有其深刻的社会背景及政治方面的现实需求。

第一，通过《设计2005！》国家设计政策的成功实施，设计确立了其在芬兰政治议程中的地位，政府对设计发展持续加大投入，设计立国思想深入人心。《设计2005！》的推出，不仅"构建出一种社会氛围：设计是知识经济社会里的重要参与者"，从而大大提升了设计在芬兰社会的影响力，而且它还"着眼未来，为工业设计师的专业实践构建出一个极富远见的政策框架"。因此，尽管第一版设计政策在2005年就完成了其历史使命，但之后的5年里，芬兰政府为芬兰设计发展制定了明确的目标，继续较好地维护了《设计2005！》国家设计政策执行的延续性，从而使芬兰设计发展继续受益于该版设计政策的实施。芬兰设计发展的目标如表5-8所示。

第二，芬兰亟须以全新的设计发展纲领来指引设计的未来发展。

21世纪的第一个10年，全球经济发展格局发生了深刻的变革。受全球金融危机及欧盟经济不景气的双重影响，芬兰经济自2009年起开始持续衰退，芬兰设计陷入低迷。2013年更是爆出了震惊国际设计界的两大新闻：芬兰著名手机品牌诺基亚被美国微软公司收购；无独有偶，时隔半月，由芬兰设计大师阿尔瓦·阿尔托创办的著名设计品牌阿泰克

（Artek）也被瑞典企业维特拉（Vitra）收购。更令人担忧的是，受经济衰退影响，芬兰国内的设计需求普遍较低。根据芬兰产业同盟和芬兰奥纳莫设计师协会的联合调查报告显示，2013年芬兰各产业对设计的需求平均只有20%，尽管同期中小企业对设计需求的比例有所增加，但是仍然有60%—70%的芬兰中小企业对设计没有实际的需求。图5-15为2013年芬兰各产业对设计需求的比例图。

表5-8　2005年后芬兰的设计发展目标

1）通过设计教育和研究的质量提升来改善芬兰设计的竞争力
2）维护研究的可持续性
3）对设计咨询机构的结构调整和国际化进行投资，以此来增强设计商业机构的力量
4）发展设计沟通
5）对国家设计系统的发展进行监控

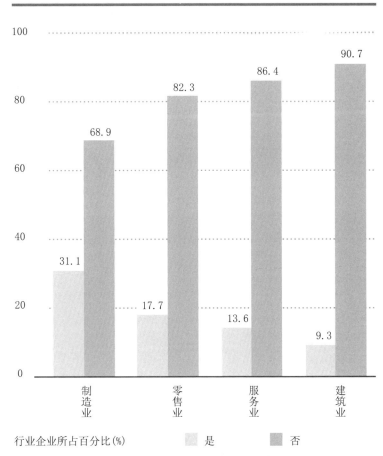

图5-15　2013年芬兰各产业对设计需求的比例图

芬兰不仅经济领域如此，而且面临诸如人口老龄化和全球变暖等重大社会难题，国内城市化加速、社会服务及其数字化趋势也越演越烈。加之在设计领域内最近的10年也在不断推陈出新，从设计的目标价值、内容范畴、形式方法到对社会生活的影响程度都发生了近乎颠覆性的革命。上述情形无一例外都在说明芬兰需要在经济发展模式、芬兰设计发展方面加以调整和改变以应对来自各方面的挑战。这就促使芬兰必须通过制定新的设计国家策略对上述问题和未来趋势做出应对：设计及设计政策不仅要引领制造业的创新发展以增强其国际竞争力，而且更重要的是设计思维和方法应广泛地运用在公共服务领域与社会管理创新中，以充分发挥其价值。

第三，设计立国在芬兰已成共识，政府对设计驱动国家创新发展高度重视。

①在政策支持方面，2008年"设计"一词被正式写入了国家创新战略的定义中并成为芬兰国家创新系统的组成部分[21]，从而实现了《设计2005！》国家设计政策制定的既定目标。驱动这一目标实现的重要动力在于"政府把设计作为以商业和管理目的下的用户驱动创新的有效工具之一"。尽管受经济衰退影响，芬兰设计业的发展遇到一些困难，但是经过半个世纪的政策支持和促进，芬兰设计产业在国家经济中的地位已经不能忽视。据统计，就在2008年世界金融危机爆发的当年，芬兰的创意产业、版权产业在芬兰出口中创造了50亿欧元，基于设计的产品出口占了芬兰出口产品的1/4[22]。

2009年芬兰国家创新系统迎来由芬兰和国际专家组成的专家组的评估，之后的评估报告指出芬兰国家创新系统需要正视"日渐凸显的特殊挑战，即促进创新活动的创造力"[21]。此后芬兰政府拓展了国家创新政策的应用领域，在其《国家创新政策行动计划（2012—2015年）》（*National Innovation Policy Action Plan 2012—2015*）中提出用户驱动型创新模式。在该行动计划中特别提及了《世界设计之都项目（2010—2012年）》，认为它是在更宽广的范围内运用设计思维并引导在公共服务改革中运用服务设计方法的一个重要机会。因此在2009年11月25日赫尔辛基被国际工业设计协会（ICSID）批准为"2012世界设计之都"之后，芬兰政府下决心以此为契机将制定新版设计政策提上议事日程。

②在经费投入方面，芬兰政府继续加大对设计发展的经费投入。在这一时期，芬兰就业经济部、教育与文化部对设计发展支持的侧重点有所不同。芬兰就业经济部的工作重点主要集中于对设计的商业和经济方面的支持与投入，而芬兰教育与文化部重点放在设计的非商业领域，如"文化出口促进规划"、酝酿第二个国家设计政策以及"2012世界设计之都"项目等。芬兰就业经济部通过资金投入集中支持设计产业的发展以及在其他产业推广设计的运用。就业经济部通过芬兰国家技术与创新局、芬兰经济与交通环境发展中心（ELY Centres）和芬兰贸易协会（Finpro）对设计产业的发展提供信息和金融支持。芬兰国家技术与创

新局在2007—2011年投入210万欧元对20家设计公司进行了经费支持。由于设计产业在当时不是一个专门的统计部类,因此很难对政府在设计领域中的企业、个人的经费支持进行更为细致的统计。但相关报告显示在2007—2011年,芬兰政府及各部下属机构,如在《设计2005!》政策中发挥重要作用的芬兰就业与贸易部、芬兰教育与文化部及其所属机构每年还是在设计研究、设计实践及设计的国际化方面进行了大量投资[23]。如芬兰就业经济部对设计产业的预算投入从2007年的不到5%到2011年增加至11%。这也反映出该部对设计的重视程度在不断提升。芬兰国家技术与创新局在2007—2011年投入了210万欧元对20家设计初创企业的项目进行了支持。芬兰教育与文化部同期在设计方面的投资,从2007年的560万欧元增至2011年的900万欧元,如图5-16所示。芬兰国家设计委员会每年对个人和组织的经费投入为34万—42万欧元,而芬兰国家艺术委员会这一时期共投入70万—110万欧元的经费在设计领域,设计每年约占其总经费的5%。但同期该委员会在芬兰设计国际化方面的投入则增长强劲,从2007年的106万欧元增长到2010年的185万欧元,增长了74.5%。2007—2011年芬兰国家设计委员会在设计领域及其国际化方面的经费投入如表5-9所示。

③在设计高等教育改革方面,芬兰政府继续进行大刀阔斧的改革。在2006年开启的高等教育改革中,其改革指导思想目标是"以效率为引导、避免办学层次重复造成教育效率降低及资源浪费,以期提高芬兰大学在世界上的竞争力并塑造国际知名大学",区分大学和理工学院在人才培养上的不同作用,对大学、理工学院进行合并成为改革的重点。通

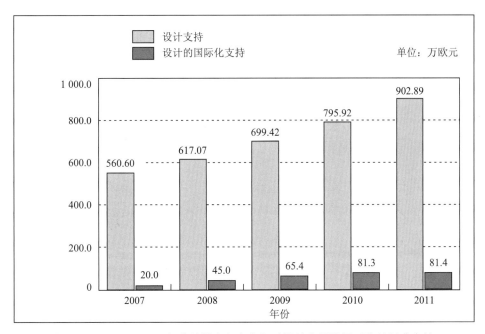

图5-16 2007—2011年芬兰教育与文化部对设计和设计国际化的经费支持

表 5-9　2007—2011 年芬兰国家艺术委员会在设计领域及其国际化方面的经费投入

资助类别	2007 年	2008 年	2009 年	2010 年	2011 年	2007—2011 年的增长率（%）
工作补助（万欧元）	350 000	442 400	609 800	667 000	675 500	93
项目补助（万欧元）	340 000	340 000	350 000	360 000	420 000	24
设计专项资金（万欧元）	690 000	782 400	959 800	1 027 000	1 095 500	59
设计国际化投入经费（万欧元）	106 500	117 400	137 400	173 800	185 800	74
设计国际化投入经费占总经费的比例（%）	15	15	14	17	17	—

过改革，芬兰全国在 2006 年有 31 所理工学院，到 2012 年已降至 27 所；大学则从 2009 年的 20 所降至 2012 年的 16 所，2013 年再降为 14 所。

2010 年 1 月，芬兰政府将芬兰三所顶级大学——赫尔辛基艺术与设计大学、赫尔辛基理工大学和赫尔辛基经济学院合并为一体，成立阿尔托大学。该大学被称为"创新大学"。这更被广泛认为是芬兰政府为落实《设计 2005！》政策中所规定的将设计变为国家创新系统的组成部分，在设计教育领域推行设计、技术与商业全面结合的国家设计战略的重要举措。

④在设计促进方面，2012 年赫尔辛基被国际工业设计协会（ICSID）选为世界设计之都，标志着国家推动下的芬兰设计发展迈向了新台阶。在这一年里，赫尔辛基联合艾斯堡、考尼艾宁、万塔和拉赫蒂等城市共同主办世界设计之都。芬兰政府对于赫尔辛基世界设计之都活动高度重视，把"赫尔辛基 2012 世界设计之都"视为国家经济和创新政策的补充⑤。由芬兰就业经济部和芬兰教育与文化部共同负责该项目的实施工作。阿尔托大学和拉赫蒂设计学院等芬兰著名设计高校、芬兰 12 家主要企业、芬兰奥纳莫设计师协会和芬兰设计论坛等设计组织等都参与其中。该项目计划投入 1 500 万欧元，实际投入 1 780 万欧元。其中国家政府投入 500 万欧元，参与城市投入 600 万欧元，私人和国际设计基金投入 680 万欧元。"通过设计来改善城市的每日生活、环境和公司发展以及公共服务是赫尔辛基 2012 世界设计之都主题年的战略目标。"[24] 赫尔辛基 2012 世界设计之都规划（WDC Helsinki 2012）包括了 300 个项目，其中一半以上的发展项目属于长期项目，用来改善居民所居住城市条件的改善。赫尔辛基 2012 世界设计之都预算表（2010—2013 年）相关内容如图 5-17 所示。

图 5-17　赫尔辛基 2012 世界设计之都预算表（2010—2013 年）相关内容

芬兰政府在"2012世界设计之都"年主要开展了以下活动：

一是芬兰启动了"开放的赫尔辛基：让设计嵌入生活"（Open Helsinki：Embedding Design in Life）项目。该项目是用来落实赫尔辛基2012世界设计之都的各项措施的落实，"开放的赫尔辛基:让设计嵌入生活"活动方案如图5-18所示。该项目分为三个子主题：开放城市——市民的城市；全球责任——我们有勇气面临未来；支持新增长——嵌入设计并从设计中获利。芬兰政府希望通过该项目的实施，来推动设计从实体性产品设计向诸如医疗机构、公共部门等各类城市系统和公共服务领域拓展。

图5-18 "开放的赫尔辛基：让设计嵌入生活"活动方案封面

二是芬兰国家设计委员会（现在的芬兰建筑与设计委员会）主办了设计圆桌会议。在"2012世界设计之都"主题年，芬兰国家设计委员会采取了项目奖励、特殊补贴等形式，投入12.7万欧元对12项芬兰设计国际合作项目进行了资助和奖励。2012年6月8日，芬兰国家设计委员会与芬兰智库赫尔辛基迪莫思（Demos Helsinki）共同组织了设计圆桌会议。会议期间共有120余名政府官员、北欧地区的设计专家、设计从业者以及工会代表到会。这次设计圆桌会议主要讨论了政治如何影响设计的可见、可做和可支持？设计如何形成社会？如何让政府、地区和机构塑构设计发展的图景？2012年设计圆桌会议议程如图5-19所示。

三是举办了四个国际设计主题工作坊。在2012年设计圆桌会议举办期间，芬兰国家设计委员会还组织了一系列的设计工作坊，设计工作坊现场如图5-20所示。这些设计工作坊主题包括：芬兰国内的设计实践案例研究、设计师视角下当前及未来芬兰设计的国际化、芬兰设计2030：倒计时工作坊以及我们能从邻国学到什么？来自爱沙尼亚和丹麦的经验。会后形成了名为《为明天而设计：芬兰设计的未来和走向全球》（Design for tomorrow：the future of Finnish design and going global）的报告。该报告封面如图5-21所示。

报告主要内容以题为"在2030年，芬兰是一个经过良好设计的国家"[6]的宣言展开，为芬兰2030年的设计发展描绘了一个令人振奋的前景，而这些凝聚北欧各国设计、政商精英智慧的方案在随后推出的新版设计政策中得到了体现和更深一步的落实。

到2030年，一半以上的芬兰设计提案将围绕服务和体验展开。芬兰设计和芬兰设计师为创造更加幸福、宜居和可持续的生活而努力！芬兰设计将致力于更好地为公共服务并成为芬兰成功的商业实践的有力引擎。

图 5-19　2012 年设计圆桌会议议程

图 5-20　2012 年设计工作坊现场

图 5-21　《为明天而设计：芬兰设计的未来和走向全球》报告封面

芬兰设计和芬兰设计师成为社会有意义的部分，设计师与公众一起利用信息来开展工作，他们的力量来自提供给个人、组织和机构以行之有效的解决方案。

芬兰以其公共部门将2%的财政用于设计而备受国际赞誉。在国家和地方政府的财政计划中设计师被置于解决社会福祉问题的前沿位置。所有大中型商业企业都知道如何购买设计服务并珍视其价值。

政府机构支持设计驱动国际化并构建北欧紧密合作的模式。设计师跨越国家边界构建充满活力的网络与市场。设计中介组织遍布国境内外，给设计伙伴以精准支持：销售渠道和新的客户。北欧设计师更乐意在建立国际分支机构之前在北欧地区尝试开展业务。公共部门的挑战将在泛北欧国家的合作中得以检验。

到2030年，设计师作为能提供问题解决方案的先行者的地位获得承认。他们熟练地与艺术、科学、政府和商业领域的伙伴一起工作。

设计已经集成到小学课程并将证明这一举措的社会价值，职业教育强调手工艺的传统意义，这要求系统指导从业者不断练习和评估其技能。资深设计师通过给予年轻设计师各种形式的指导并接受实习生来支持他们的发展。新的设计教育风格将通过设计师在管理领域、专业领域的要求的提高来提升设计领域的整体价值。

5.3.2 新版设计政策的准备和制定过程

2012年1月13日芬兰就业经济部发布了TEM[7]28号《国家设计政策纲要改革项目竞标邀请函》（*Invitation to Tender on the Reform of the National Design Programme*）。竞标邀请函中对该项目的背景做了介绍："改革1999年芬兰第一版国家设计政策是于尔基·卡泰宁（Jyrki Katainen）总理政府任期中的既定工作"，政府将根据公共投标法（348/2007）的相关规定，由芬兰就业经济部领导、芬兰教育与文化部配合参与，拟投入6.5万—7万欧元用于此项工作。竞标邀请函封面如图5-22所示。

该项工作具体由芬兰就业经济部的企业与创新司（Enterprise and Innovation Department）具体负责。该司主要负责下列工作：

图5-22 竞标邀请函封面

（1）企业政策；

（2）创新政策；

（3）自然资源经济和资源有效利用；

（4）出口和国际投资；

（5）战略计划。

企业与创新司高级官员、部长级顾问卡特里·莱顿宁（Katri Lehtonen）作为项目总监领导了政策的投标和政策的筹备制定工作[8]。该司对于此项工作进行了细致的安排。竞标人的最低条件要求如下：

（1）高超的设计造诣和系统的设计知识；

（2）最低为硕士学历要求；

（3）流利的芬兰语、英语口语和写作能力。

除了上述条件外，还要求竞标人必须具有营业执照，不接受个人竞标。对于竞标人资格和标书方案的评判也有非常详尽的规定。表 5-10 为标书方案质量评分标准。

表 5-10 标书方案质量评分标准

质量（最高 100 分）权重为 70%		报价（最高 100 分）权重为 30%
1.项目执行计划（最高 30 分）	A 政策方案的愿景和政策执行时间表（0—15 分）	总体报价（含税）[注：此项评分标准为报价最低者将获得此项的 100 分（最低报价/标底价）]
	B 负责项目的人以及项目准备过程的人力投入（0—15 分）	
2.项目负责人情况以及项目执行的组织能力（最高 70 分）	A 设计经验（0—20 分）	
	B 系统设计的知识（0—20 分）	
	C 与项目有关的技能与专业经验（0—15 分）	
	D 社交媒体上沟通的经验（0—15 分）	

芬兰设计师凯霍宁领导的芬兰创意设计公司凭借其多年来在设计实践、设计管理方面的丰富经验，在由政府组织的关于新版设计政策的公开招标中成功中标，负责新版国家设计政策的前期研究和政策起草工作。2012 年，在芬兰就业与贸易部和芬兰教育部的牵头下，成立了由来自政府、设计教育和设计产业的 22 位专家组成的政策制定委员会，该委员会以芬兰设计创意公司提交的草案为基础开展政策的制定工作。经过充分酝酿，在广泛公开征求各界意见的基础上，新版设计政策——《芬兰设计政策：战略与行动提案》于 2013 年 5 月获批并正式颁布。图 5-23 为芬兰就业与贸易部官方网站公布的新政策出台的消息截图。

图 5-23　芬兰就业与贸易部官方网站公布新政策出台的消息截图

5.3.3　政策的主要内容及特点

新政策的主要目标是通过对设计力的有效利用来改善芬兰的竞争力，因此在本次政策制定过程中，政策制定者与芬兰设计的利益相关人一起，对新国家设计政策的战略目标（Strategic Objective）进行了充分而广泛的讨论，并达成以下共识：基于对竞争力更为广泛的理解，即竞争力是芬兰全部经济要素总和，为人民创造福祉，即企业能够在激烈的全球化竞争中获得生存所必需的商业能力、提供用户友好的公共服务以及呵护芬兰洁净的自然环境等。政策的战略目标具体如下：

（1）对设计理解和参与的公民与社会处在坚实的层面之上；居于国际前列的高水准设计能力、研究和教育，为全民福祉和竞争力做出应有的贡献。

政策制定者希望通过政策第一条战略目标的制定来传递一种强烈的信号：高度重视教育与研究对芬兰设计发展的重要性，希望通过国际领先的高质量设计教育和研究来夯实芬兰设计能力建设的基础。这一战略目标的实现主要通过以下九项政策措施来加以实现，见表 5-11。

（2）多学科设计能力拥有强大的竞争力。

设计政策的第二条战略目标意在促进设计生态圈的活力来对设计能力的供需加以平衡。一个充满效率的设计生态圈对于圈内的不同成员而言是极其重要的，因为他们的成功取决于相互间强劲的互动与沟通。基于这个原因，通过引入"芬兰设计中心网络"（Finnish Design Center Network）来改善设计生态圈的活力、效率和影响。政策指出，"芬兰设计中心"的提出不是为了组建一个新机构，而是为了将当前碎片化的资源加以整合[20]。现有的设计生态系统和动态的设计生态系统如图 5-24（a）、图 5-24（b）[20] 所示。

表 5-11 设计教育、科研方面的九项政策措施

序号	政策措施	责任单位
1	通过幼儿教育、设计专业组织活动以及设计交流活动来提高设计素养，以此促进公民对设计的理解	芬兰国家教育委员会； 设计专业组织； 芬兰设计博物馆
2	在基础教育和高中教育中促进设计教育	芬兰国家教育委员会； 各教育机构
3	增强国际合作，大力支持与国际领先的教育、研究机构的交流	教育与文化部； 芬兰科学院； 芬兰国家技术与创新局； 各大学、理工学院和国际交流组织（CIMO）等
4	深化设计师的商业能力，提升其实践训练。对实践训练和雇佣国外设计学生所可能需要的额外经费支出进行评估	教育与文化部； 芬兰国家教育委员会； 芬兰科学院； 国际交流组织（CIMO）
5	制定促进公共部门设计能力的相关政策	芬兰国家研究发展基金； 各市政府； 高等教育机构
6	采取必要的措施来增加设计教育在其他领域中的份额并承担因采取上述措施而产生的已有费用。增加对设计职业继续教育的相关规定	教育与文化部； 高等教育机构； 初级、高级教育培训机构
7	在设计教育中引入新的用户驱动方法来促进开放的创新行为	高等教育机构； 芬兰国家教育委员会
8	应将设计研究及强化对其成果的应用视为重要的增长因素	高等教育机构； 芬兰科学院； 芬兰国家技术与创新局； 芬兰国家技术研究中心（VTT）
9	应将从欧盟研究与创新政策中获得的经费用于研究及其成果的传播，具体目标是在欧洲创新科技学院®（EIT）中建立一个设计知识创新体（KICs）	高等教育机构； 芬兰科学院； 芬兰国家技术与创新局； 教育与文化部； 就业经济部

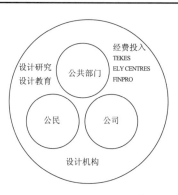

TEKES：芬兰国家技术与创新局
ELY CETRES：芬兰经济与交通环境发展中心
FINPRO：芬兰贸易协会

图 5-24（a） 现有的设计生态系统

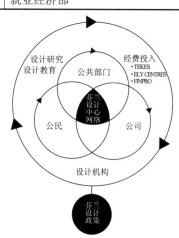

图 5-24（b） 动态的设计生态系统

作为新政策的核心部分——芬兰设计中心网络由指导和执行两部分组成。芬兰就业经济部和教育与文化部通过经费投入加强对网络的指导。在政策执行中网络内的政策相关利益人通过各自的专业知识来支持政府政策指导机构的工作。政策促进者，特别是芬兰设计论坛、芬兰奥纳莫设计师协会和芬兰视觉传达设计协会等通过接受公共经费来主要负责政策的执行工作。芬兰设计中心网络结构图如图5-25[20]所示。

芬兰设计中心网络的职责主要有以下方面：

①协调并执行所有芬兰国家、国际设计促进活动；

②研发新工具来更好地满足中小企业设计能力提升的需要并提供设计服务；

③在公司中促进最新的研究成果的应用并加强与战略增长部门的合作与联系；

④提供如何利用设计能力来获取收益和融资机会的咨询；

⑤促进在公共部门中的设计应用；

⑥筹备一个联席会议计划。

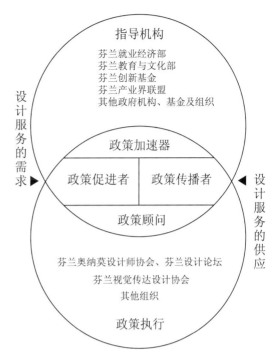

图5-25 芬兰设计中心网络结构图

另外，希望通过新政策的制定来确保"赫尔辛基2012世界设计之都年"所开展的各项设计促进、营销工作的相关后续举措能够继续长期开展和落实。更重要的是以这种更有效、更生动的交流方式来提升国际社会对芬兰设计的关注度。第二条战略目标将通过九项措施加以落实，见表5-12。

（3）对设计的有效利用是重要的增长因素。

芬兰在经历了经济低增长期后，社会面临着共同的问题：如何创造出新的财富？芬兰政府认为，在当前世界各国都将投资重点聚焦于诸如环境、能源、生态经济和健康等新兴经济增长领域的形势下，芬兰必须整合自身的力量在上述领域有所作为。经讨论，芬兰这些新兴经济增长领域应包括绿色经济、健康、数字化以及对芬兰北极地区开发所遇到的机遇与挑战。芬兰在环境保护、生态经济、北极开发和信息通信技术等领域已相应出台了《清洁技术政策纲要》《国家木材建设规划纲要》《芬兰北极战略》《芬兰信息通信技术集群2015纲要和行动计划》等国家政策。新版政策的相关参与者希望通过新国家设计政策的制定将设计的应用纳入上述国家政策和计划中。他们认为"解决方案来自不同专业领域知识的集成将是不可复制的"，设计应该也能够在其中发挥重要作用。因此通过新版的国家设计政策"来认定那些在当前或潜在的可能通过设计的应

用来获得竞争优势的领域",无疑"是创造了国家设计政策与当前活动连接的一种最有效的方式"[20]。第三条战略目标将通过四项政策措施加以落实,见表5-13。

表5-12 第二条战略目标的九项落实措施

序号	政策措施	责任单位
1	通过"芬兰设计中心网络"的构建来促进芬兰设计生态圈的功能	就业经济部; 教育与文化部; 商业和设计组织
2	为了更好地把设计纳入中小企业的商业发展,中心将为经济发展、交通、环境与公司的革新提供顾问与开发服务	就业经济部; 经济发展中心; 经济与交通环境发展中心
3	强化设计专业技术的开发与利用被视为竞争力和公司成长的源泉,芬兰国家技术与创新局的创新基金应在这方面加大投入	芬兰国家技术与创新局; 就业经济部
4	通过利用经费调节工具和商业服务来鼓励公司对设计的应用,以此来促进出口和国际化。政府部门和他们的直属机构应确保上述服务能满足公司的需要	就业经济部; 教育与文化部; 外交部
5	顾问服务是用于确保研究、开发活动的税务激励信息能够惠及中小企业	财政部; 就业经济部
6	应采取促进知识产权的税务激励措施	财政部; 就业经济部
7	应把改进企业特别是中小企业与设计有关的知识产权使用和保护视为一种设计力	经济发展中心; 经济与交通环境发展中心
8	应通过跨专业集群来增强设计能力。例如"创新城市"(INKA)规划为城市利用设计促进竞争力提供了绝佳的机会	就业经济部; 芬兰国家技术与创新局
9	应改善设计生态圈的功能性并通过欧盟结构基金支持下的一个研发规划来提升设计能力及其应用	就业经济部; 经济发展中心; 经济与交通环境发展中心

表5-13 第三条战略目标的四项落实措施

序号	政策措施	责任单位
1	应在绿色经济的新商业领域,把设计作为一个重要的参与力量纳入《清洁技术政策纲要》与开发项目中	就业经济部; 芬兰国家技术与创新局
2	将设计集成到国家生态经济战略并通过《国家木材建设规划纲要》	就业经济部; 芬兰国家技术与创新局; 阿尔托大学; 艾斯堡市
3	将北极设计(Arctic Design)集成到《芬兰北极战略》并加大力量对罗瓦涅米市、拉普兰大学等与北极设计相关的知识形成集群进行保护	外交部; 就业经济部; 罗瓦涅米市
4	在芬兰国家技术与创新局的《芬兰信息通信技术集群2015纲要和行动计划》中,在诸如用户交互界面开发领域为设计提供机会	就业经济部

（4）在公共部门，设计是用于社会发展和促进福利的一个工具。

新政策的第四个战略目标是在公共部门中提升设计力和应用。在芬兰，尽管公共部门已经进行了卓有成效的改革，但是设计在公共部门中的应用仍然是非常低的[20]。近年来，随着设计学的研究与实践的发展，设计可以从系统性、全局性高度上提出新的综合解决方案，因此也越来越有能力介入公共领域，在诸如社会老龄化、气候变化等重大社会问题的解决上发挥重要作用。设计在公共部门的应用及意义可以在以下层面得以体现：

首先，战略设计作为一种思维方法，可以帮助公共部门来应对和解决愈来愈严峻的社会挑战并避免公共部门所特有的严格的部门分工[20]。这一新方法已成功地通过芬兰国家研究发展基金（SITRA）的"赫尔辛基设计实验室项目"（Helsinki Design Lab）的实践得以证明。其次，信息通信技术和设计的结合所带来的公共服务中用户体验的改善，能有效提升公共部门的服务质量并减少经费支出。再次，可以通过设计政策来促进公共组织与设计机构间的市场对话，创造一个成功实施"用户驱动设计服务采购"的有利政策环境。最后，也最重要的是，良好的设计与用户为中心的公共服务将构成芬兰国际吸引力的一个因素，增强国家竞争力和芬兰的国家品牌形象（Country Brand of Finland）。第四条战略目标的七项落实措施见表5-14。

表5-14 第四条战略目标的七项落实措施

序号	政策措施	责任单位
1	鼓励将战略设计应用到为社会的主要挑战而寻求解决方案的过程中	市政府； 政府各部门
2	通过建立与思维实验室（Mind Lab）相似的单位或持续的设计交流项目来增强公共部门的设计力及其应用	市政府； 政府各部门； 芬兰国家研究发展基金
3	鼓励市政当局和政府各部门将设计纳入他们的服务战略中	市政府； 政府各部门
4	应加强公共部门与设计机构间的对话	市政府； 政府各部门
5	设计应被用于促进生产力和通过革新公共服务来提升市政府效率的一个工具	财政部
6	应促进在公共机构中的实验	市政府； 芬兰地方与区域政府协会； 政府各部门
7	应通过欧盟结构基金①来促进设计力及其在公共部门中的应用	就业经济部； 经济发展中心； 经济与交通环境发展中心

5.4　芬兰新旧国家设计政策的比较研究

尽管我们可以看到新旧政策在政策制定指导思想上保持一定的延续性，如两者都聚焦于通过设计来提升芬兰的国际竞争力，都希望通过政策制定和实施来有效改善芬兰设计发展中存在的各自为政、力量分散的局面，都强调设计教育、设计研究与研发的基础作用并期待提升芬兰设计的国际化程度等，但芬兰新旧国家设计政策毕竟出台相隔10余年之久，在制定思想、制定逻辑、设计创新的治理结构等诸多方面都已经发生了巨大变化。

5.4.1　新旧政策的文本结构比较

以芬兰旧版设计政策《设计2005！》（以下简称旧版政策）文本目录为序，并在表5-15中罗列2013年芬兰新版设计政策——《芬兰国家设计政策：战略与行动提案》（以下简称新版政策）文本目录中相对应的内容及新增内容，以便从宏观上把握战略文本在结构及主体内容上的异同。

表5-15　芬兰新旧国家设计政策的文本结构比较

《设计2005！》（2000年）	《芬兰国家设计政策：战略与行动提案》（2013年）
1　目标	1　设计芬兰：源自设计的新增长
2　设计意味着什么？	2　2020年愿景和设计生态圈
3　设计作为国家竞争力的组成部分 3.1　设计在产品开发上的支持 3.2　新兴企业是设计的用户 3.3　设计是公司商业战略的组成部分 3.4　设计和用户友好型信息社会 3.5　聚焦于设计的专门技能——设计创新中心 3.6　设计给知识用户带来附加值 3.7　更多的设计师需求	3　设计政策的战略目标 3.1　对设计的理解、公民社会的参与有广泛的群众基础；居于国际前列的高水准设计力、研究和教育水平，并有助于提升福利和竞争力 3.2　多学科设计能力拥有强大的竞争力 3.2.1　芬兰设计中心网络 3.2.2　激励改善设计生态圈的功能性 3.3　对设计的有效利用是重要的增长因素 3.4　在公共部门，设计是用于社会发展和促进福利的一个工具
4　必须提升设计的标准 4.1　设计中的多学科研究项目 4.2　教育生产能力——对内容、数量和方向的再评估 4.3　大学教育支持创新 4.4　理工学院提供产品开发的专业知识 4.5　艺术和工艺职业学校培训技术工人 4.6　设计知识进入综合学校的课程大纲中	4　设计政策评价的背景

续表 5-15

《设计 2005！》（2000 年）	《芬兰国家设计政策：战略与行动提案》（2013 年）
5　具有竞争力的设计服务 5.1　设计公司的国际竞争力 5.2　服务提供者的技能：新技术和商业专门知识 5.3　为新企业提供支持的商业孵化器 5.4　作为新生产源泉的艺术和工艺	5　执行环境的变化 5.1　设计环境改变 5.2　通过设计能力和对其利用来获得竞争力
6　设计文化的展示	6　设计在 2012 年的状态 6.1　在当今芬兰的地位 6.2　国际视角下的设计能力 6.3　欧盟的设计
7　为模范的公共部门	7　芬兰设计政策的监控与更新
8　设计宣传战略	附录1：2013年设计的目标 附录2：设计政策的准备过程
9　设计政策的执行	参考文献
10　关于图片的更多信息	—

首先，我们可以看出新旧政策在文本目录结构上发生了很大的变化。旧版政策从文本结构上看属于"总分结构"，即开门见山，在政策文本起始就提出政策的目标：将设计发展纳入芬兰国家创新系统中，使之成为国家竞争力的组成部分。然后层层推进，据此提出设计研究、设计教育、设计促进、设计宣传以及政府部门在政策实施、评价等环节的各自职责和相应的工作目标，在文本最后则提出政策执行和评价的形式和要求。新版政策则完全不同，它在文本结构上属于"分—总—分"结构，即新版政策在第 1 章首先回顾了芬兰旧版政策的实施情况，以及在新的国际、国内形势下，芬兰更新本国国家设计政策的紧迫性和必要性。然后在第 2 章提出芬兰设计发展的 2020 年愿景。新版政策的核心部分则是第 3 章，即围绕 2020 年芬兰设计的愿景打造可供芬兰社会健康、持久发展的设计生态圈，提出了 4 大战略目标及其相应的 29 条行动措施。从第 4 章到第 7 章则是对更新芬兰设计政策的背景、设计在芬兰及国际上发展态势以及新版政策的执行、评估进行了阐述并提出了具体要求。

政策文本目录的结构变化反映了芬兰在不同时期对设计面临的挑战和采取的政策回应策略发生了重大改变。旧版政策采取了具体而繁杂的方法来应对设计所面临的挑战。反映在政策文本中就是在一个相对宽泛的目标场景（设计成为国家创新系统的一部分）中设定了名目众多的政策措施，尽管这些措施都在一定程度上或在局部上发挥作用，甚至成效卓著，但是由于缺乏长远、全盘的战略考量和可量化目标，政策只能在

经济、文化和教育等有限领域发挥作用。相反，新版政策则采用了全面而整体的应对方案。它首先识别了芬兰设计所面临的挑战，然后与利益相关者一起展开了充分讨论，定义了芬兰设计政策的四大战略目标，从而为政策的重新设计聚焦了方向，这样的政策回应策略具有宏观性、全局性的特点，相应地所采取的具体措施也就更具针对性。

从文件的主体内容上看，新旧政策的目标和政策实施的侧重点也极为不同：旧版政策的目标是提升设计在芬兰社会中的影响力，使之成为芬兰国家创新系统的组成部分，从而使设计发展能受惠于国家科学技术发展。这也必然造成了设计在政策中处于一种服从政府对经济布局、科技发展导向的"被动角色"，因此旧版政策框架的执行层级也呈现出一种自上而下的金字塔形结构，过于强调这一单独政策文本在改善设计在芬兰的生态环境的作用。而新版政策则强调通过政策战略目标的设定及配套的相应政策措施来打造"去中心化"的设计生态圈，设计不再像过去那样仅仅被当作提高竞争力的工具，一味强调其经济上的存在价值，它更应成为一种形塑未来芬兰发展的战略思想和方法，主动、自觉和积极地在芬兰社会的方方面面发挥作用。如在新版政策的战略目标三所配套的四条政策措施，都在强调设计参与环境保护、生态经济、北极开发和信息通信技术等关乎芬兰未来发展的重点领域，欲在这些领域的国家政策中发挥设计的作用。

5.4.2 政策的研究逻辑：从系统失灵理论到设计思维

设计政策作为国家对设计进行干涉的一种形式，这种政府干预从研究逻辑或理论依据上基于传统的政府直接干预产业政策的"市场失灵"（Market Failures）理论。此后无论是英国、美国、日本、新加坡和韩国等发达国家，还是巴西、印度、马来西亚等发展中国家，在其设计政策制定时都以市场失灵理论作为基本的制定逻辑。

芬兰第一代国家设计政策的研究逻辑正是遵循了系统失灵理论，其目的就是通过对创新主体及其相互作用的系统性研究，为解决设计产业创新发展中的系统失灵问题寻找可供参考的途径。在芬兰第一版设计政策所实施的 73 项措施中，具有目标明确、权责分明的优势：该政策明文规定了"其执行主体为芬兰教育部和贸易与工业部"，同时规定设计支持、促进、教育都是促使通过设计应用来获取竞争力的主要方面，共同推动芬兰的设计发展。随着近年来设计思维（A Design Thinking Approach）的重要性在国际设计政策研究领域得到普遍认可，在芬兰新版政策的制定中，组织者与众多政策利益相关人一起，运用设计思维方法构建出了"设计创新生态系统"模型，以此帮助设计政策的制定者们检查和评估设计生态系统中的各参与要素间的相互作用，并以此来形成、修正设计政策。图 5-26 为设计政策的研究逻辑转变。

| 市场失灵理论 | 系统失灵理论 | 设计思维 |

日本设计政策
韩国设计政策
美国……

芬兰第一版设计政策

芬兰新版设计政策

图 5-26　设计政策的研究逻辑转变

5.4.3　政策制定逻辑：从"设计政策作为经济竞争力手段"到"设计政策作为社会创新工具"

从 20 世纪 90 年代到 21 世纪的第一个 10 年，设计在全球范围内被视为一种知识与智力资源，成为展现国家现代文明程度、创新能力和综合国力的重要标志，各国在设计政策制定上普遍以挖掘设计在经济发展上的价值并以此提高本国经济在国际市场上的竞争力作为基本的政策制定逻辑。芬兰在第一版国家设计政策《设计 2005！》中明确指出其目的是"以设计来提高芬兰产品和服务的质量及在全球市场上的竞争力，以此促进社会福利和就业"。同样的政策制定逻辑先后在全球多个国家出现，如印度在其国家设计政策中指出其主要目的是"要让设计在印度工业中发挥作用，使其能够在国家经济和人民生活质量方面起积极的作用"。类似的表述在同期的亚太地区，如韩国、新加坡也出现了，同时还出现在了欧洲国家，如西班牙、丹麦、挪威等国的设计政策中。

随着近年来设计的疆域扩展到了服务、环境、公共政策、国家形象和创意产业，设计政策的价值取向开始发生转型，设计政策或设计促进纲要不仅是为了提高本国工商业的竞争力，而且要求考虑到设计对生活质量方面的积极影响。设计政策的要素对象也由政策主客体单一维度考察向对政策利益相关者的关注转变。设计政策的制定逻辑从单一的经济获益方面的考核提升至对社会全体成员共同福祉的整体考量。

芬兰新版国家设计政策不仅表达了当前欧洲所面临的三大挑战——竞争力、可持续和社会凝聚力，而且从更宽广的范围探讨了设计在未来的发展潜力。芬兰设计政策的制定应能够应对上述三大挑战，生产可持续性、包容性的产品和服务、创造更好的城市和使用设计来提高芬兰的福利指数。在芬兰新版国家设计政策的制定过程中，政策制定者与芬兰设计的利益相关人一起对新政策战略目标进行了充分而广泛的讨论，达成以下共识：基于对竞争力更为广泛的理解，即竞争力是芬兰全部经济要素总和，为人民创造福祉。这些目标应包括企业在激烈的全球化竞争

中获得生存所必需的商业能力、提供用户友好的公共服务以及呵护芬兰洁净的自然环境。芬兰新版国家设计政策的愿景：到 2020 年，芬兰将作为可持续、高品质产品和服务的供应者获得国际性的成功。届时芬兰设计将达到世界顶级水平，并以其强势的设计为芬兰人民带来福祉。优秀的设计不仅同建筑与艺术一样为提高芬兰生活环境的美学品质贡献力量，而且设计将作为一种高价值的投资被广泛运用在商业和公共机构中，未来商业领域内新的成功者将会在强调从诸如试验方法、责任和对大自然回馈等理念中获得收益。芬兰新设计政策的制定逻辑如图 5-27 所示。

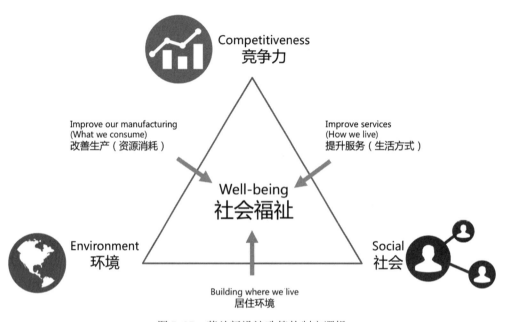

图 5-27　芬兰新设计政策的制定逻辑

5.4.4　政策制定主体：从教育与文化部到就业与贸易部

　　制定主体的位置互换耐人寻味。首先，作为欧盟国家，芬兰希望保持与欧盟法律体系的一贯性。欧盟设计政策的制定就是由欧盟工业局下属的设计领导委员会负责实施的。加之芬兰在欧盟设计政策制定中发挥了重要作用，阿尔托大学艺术设计与建筑学院作为欧盟设计政策制定工作的秘书处，参与了大量的政策制定工作。这也就不难理解芬兰在 2011 年决心改革本国设计政策之际，将该项工作交由就业与贸易部负责的原因了。

　　更值得关注的是，政策制定主体的位置互换，反映了近年来芬兰对政府部门和大学机构在国家创新系统中的角色的功能再定位。通过多年在国家创新系统建设上的实践，芬兰认为政府和大学不能成为产业设计能力的直接发生器或监护人，他们不应该也不必在设计创新系统这个大舞台上唱双簧。这样的认识在国际设计政策界受到肯定与回应，如泰日

尔（Tether）就认为"设计并不通常始于学术观点或研究，而是多种因素或资源综合作用的结果，这包括用户、设计师、工程部门、市场部门等"[25]。因此芬兰政府认为"在政策制定中仅听取来自政府部门和大学的声音是远远不够的，应该直接听取来自设计政策相关利益人，特别是设计产业的利益诉求。这也就不难解释芬兰国家设计政策制定权从教育与文化部移交到就业与贸易部的深层原因"⑧。

5.4.5 制定过程：从脱胎于专家报告到以用户为中心的社会创新

芬兰第一版设计政策主要基于以拜卡·高勒文玛为首的芬兰国家研究发展基金专家组撰写的《设计的优势报告I-II：设计、产业与国际竞争力》（1998年）和以拜卡·萨雷拉为首的芬兰国家工艺委员会和芬兰艺术设计委员会的研究报告（1999年），这两份报告成为日后芬兰第一版国家设计政策《设计2005！》的工作基础。通过政策专家委员会对政策进行研究和规划，其优点在于通过专家群体间的脑力激荡、研究、分析与对话，可以建立具有专业公信力的政策规划与预评估体系，这对于保证政策未来执行品质的意义不言而喻；但在芬兰这样价值多元化的国家，单靠政策专家委员会来制定政策方案，可能会出现不能兼顾和反映不同社会团体利益和价值诉求的问题。因此在2012年初芬兰就业与贸易部决定对政策制定进行改革：不再组建政策专家委员会，而是将此项工作以政府公共产品招标的形式向全社会发布，鼓励公民及社会组织参与政策制定的竞标。

2012年4月27日，设计政策制定工作正式启动。以凯霍宁为领导的芬兰创意设计公司在众多招标单位中最终胜出，负责新版国家设计政策的前期研究及政策起草工作。作为一家设计顾问公司，芬兰创意设计公司将近年来设计思维方法特别是以用户为中心的社会创新方法运用到了设计政策制定中。首先，运用参与式设计（Participatory Design）方法广泛邀请来自设计产业、设计促进组织、设计教育、艺术界、产业界、环保及政府的人士作为设计政策利益相关人，召开了五次不同主题的设计政策工作坊。芬兰新版设计政策准备工作时间安排如图5-28所示。

在政策制定前期，工作坊运用了态势分析法（SWOT分析法）对芬兰设计发展现状、所面临的问题及未来机遇与挑战进行了研究，收集了大量材料，分析并提炼出了各方的政策诉求并传递给项目团队，作为下一阶段工作的核心依据（芬兰设计现状的SWOT分析工作坊如图5-29所示）。"透明性与包容性"是本次制定工作的指导方针，政策制定者认为"透明与包容在政策制定过程的具体体现，即意味着将整个项目进展情况实时向公众开放，并对公众意见进行积极反馈"⑪。项目组在脸书（Facebook）、推特（Twitter）等社交网站上建立了在线互动平台，对诸如政策工作坊、政策指导专家会议等重要工作的进展情况进行实时发布，并

Huhtikuu 4月	Toukokuu 5月	Kesakuu 6月	Heinakuu 7月	Elokuu 8月	Syyskuu 9月	Lokakuu 10月	Marraskuu 11月	Joulukuu 12月
4月27日工作启动	工作坊1：设计的当前状态 时间：5月16日上午11点 地点：赫尔辛基设计博物馆	23周，工作坊2方案研讨会：设计，未来，机遇		34周，工作坊4 1/2战略推演 地点：罗瓦涅米	35周，工作坊5 实现芬兰模式的步骤 地点：赫尔辛基		专家指导组工作：田野调查	51周，方案发布
4月26日专家指导组会议	5月28日专家指导组会议：设计的现状分析	24周，专家指导组会议：视觉化分析		35周，专家指导组会议：战略，措施		42周，专家指导组会议：草案演示		
		工作坊2：战略推演 24周或25周 地点：赫尔辛基				专家指导组工作：田野调查		

图5-28 芬兰新版设计政策准备工作时间安排

图5-29 芬兰设计现状的SWOT分析工作坊

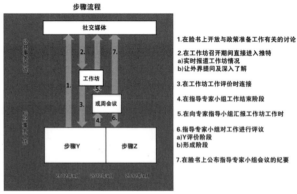

图5-30 政策制定的工作透明化流程

在线接收、收集公众对政策制定的建议与诉求。项目组为将该项工作落实到位，还制定了详尽的"工作透明化流程"（图5-30）对此项工作加强管理。

其次，芬兰就业与贸易部通过成立政策指导专家小组（Design Finland Steering Group）来强化对该项工作的指导与管理。该小组由来自政府、相关产业、设计教育、设计组织等领域的22位专家组成（政策指导专家小组合影如图5-31所示）。在制定工作各阶段，政策项目团队都会在工作坊研究成果和社交平台公众反馈信息的基础上形成阶段工作草案，并将其提交给政策指导专家小组评议，然后根据专家小组的指导建议来完善和调整工作方案，以此推动整个政策制定项目的进展。

图5-31 政策负责人凯霍宁（右7）与政策指导专家小组成员合影

5.4.6 新版设计政策实施情况

2013年新版的芬兰设计政策正式颁布，该政策的目的是通过29项举措，利用7年时间（2013—2020年）来加强设计在芬兰的运用并增强其社会影响力。目前还无法对新版政策进行全面的评估。首先，受全球金融危机及欧盟经济不景气的双重影响，近年来芬兰经济整体表现欠佳，这对新版政策的实施及评价构成了诸多干扰。其次，新版设计政策执行时间是2013年到2020年，而芬兰政府到2016年才会对该政策实施做出中期评估，最终的政策评估报告要到2020年后才能颁布，因此目前要对新版设计政策的执行最终成效进行评估还为时尚早。

但可以肯定地指出，尽管受外部经济环境影响，芬兰当前的经济表现与2008年欧洲经济衰退前相比有所削弱。但得益于不断更新和完善的国家设计政策的支持，芬兰的经济和设计产业从整体上来看仍然保持强劲的活力与国际竞争力。根据世界经济论坛颁布的《全球竞争力报告（2014—2015年）》可知，在欧洲国家研发强度和竞争力排名第二、在全球创新能力排名第一[26]。根据芬兰国家统计局的数据显示，截至2012年芬兰拥有7 060家各类设计机构，设计产业从业人员22 100人，设计产业产值达到了33.7亿欧元。2012年芬兰设计业就业分布情况、设计业产值如图5-32（a）、图5-32（b）所示。在这一时期，设计对芬兰企业的重要性大大提高，2013年芬兰企业设计应用率为31.1%[27]。

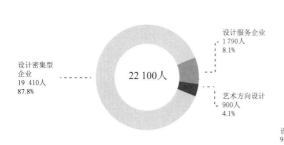

图5-32（a） 2012年芬兰设计业就业分布　　图5-32（b） 2012年芬兰设计业产值

在这一时期，参与式设计、以用户为中心的设计以及设计思维在公共服务领域与社会管理创新方面的价值越来越被芬兰政府所看重。芬兰的设计师和设计研究者也同样认为，设计不仅可以引领制造业的创新发展以增强国际竞争力，而且更重要的是设计师可以利用自身所长，将所擅长的设计思维和方法运用于公共服务领域与社会管理创新中，使其价值发挥最大化。2016年9月，赫尔辛基市政府更是设立了城市首席设计主管（Chief Design Officer），该职务由芬兰通力电梯前设计总监、香港设计中心原执行长安妮·斯特罗斯（Anne Sterros）教授担任⑫，见图5-33。

图 5-33　赫尔辛基市政府首席设计主管安妮·斯特罗斯教授

如今在芬兰，设计师已经不再是 60 年前工作在企业内的艺术家了，他们的身影活跃在芬兰社会的各个领域，尤其有 429 人，占总数 5% 的设计专业人员被市政或政府机构雇佣，开始运用设计方面的知识，真正成为"解决社会经济发展和我们日常生活中的战略以及全局问题"的专家。图 5-34 为 2010 年芬兰设计业的就业分布图。

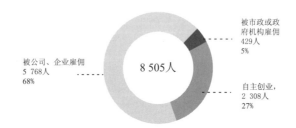

图 5-34　2010 年芬兰设计业的就业分布图

芬兰高校、设计研究者开始参与政府政策的设计和评估过程中。例如"为政府而设计"（Design for Government）就是一个由芬兰政府总理办公室、北欧智库和阿尔托大学艺术设计与建筑学院共同实施的研究项目。该项目以阿尔托大学国际联合硕士培养项目——创新性可持续（Creative Sustainability，CS）发展项目为依托，旨在探索设计在协助政府和公共服务部门解决所遇到的复杂问题方面的潜力。"用户为中心的设计方法可以协助政府和其他公共部门开放其公共政策的决策过程，这使得公民和其他利益相关者能够更好地参与公共服务的发展中，在这个由物品、空间、人和机构互动的过程中，设计师扮演着重要的促进者角色。"[13]
图 5-35 为"为政府而设计"报告封面。

另外，近年来芬兰在以电子游戏为代表的新兴设计领域内异军突起，特别是出品"愤怒的小鸟"的芬兰罗维奥（Rovio）公司，以及出品"部落冲突"和"卡通农场"的超级细胞（Supercell）公司更是让世界重新认识了芬兰的创意设计。更重要的是，芬兰设计教育与设计研究的国际影响力在持续增强，久负盛名的芬兰阿尔托大学艺术设计与建筑学院更是在2015年QS[⑭]世界顶级设计艺术高校排名中位居第14名。上述一切正如芬兰著名智库——芬兰经济研究所（ETLA）的研究顾问拜卡·伊拉—安提拉（Pekka Yla-Anttila）所认为的那样："只要芬兰创造诺基亚的知识与能力还存在，芬兰就有希望。"

5.5 本章小结

本章通过研究芬兰设计政策制定的历史背景、制定过程、政策变化模型，来弄清芬兰设计政策的制定流程及政策制定的行为动机。在深入探索芬兰的设计政策制定时，理清其设计政策制定主体是如何界定和分析芬兰设计产业已产生和发现的矛盾和问题，并对问题产生的原因加以判断，确定可能实现的目标，综合平衡各方的利益诉求并最终形成政策产品公布给公众。

图 5-35 "为政府而设计"报告封面

第 5 章注释

① 参见中共中央编译局：《芬兰：世界上第一个实验主义治理国家》。
② 源自笔者在2014年9月10日与海伦娜·海沃宁教授的访谈。
③ 芬兰贸易协会（Finpro）前身是1919年成立的芬兰出口协会（Finnish Export Association），1999年3月更改用现名至今。该机构的总部在赫尔辛基，雇员约为400人，是由芬兰公司组成的协会，有500家以上的企业会员。该机构的服务对象是处于国际化不同发展阶段的芬兰企业，目标是在最小的风险下帮助芬兰企业，尤其是中小企业，步向国际化。其主要提供咨询、全球市场信息、项目建议、搜寻商业合作伙伴、发行出版物及举办研讨会等服务。除了在赫尔辛基、坦佩雷等8个芬兰城市设有分支机构外，还在全球40个国家设有50个以上的芬兰贸易中心，为芬兰公司提供全球化服务。
④ 芬兰工业艺术博物馆成立于1978年，2002年更名为设计博物馆（Design Museum）。
⑤ 参见《2012赫尔辛基世界设计之都最终总结报告》。
⑥ 参见《为明天而设计：芬兰设计的未来和走向全球》。

⑦ TEM是芬兰就业经济部的文件编号。

⑧ 基于2015年11月29日本书笔者与芬兰就业与贸易部部长顾问、企业与创新司高级官员卡特里·莱顿宁女士的访谈，其所在的企业与创新司是芬兰新版设计政策的责任单位，具体负责政策招标、制定及实施等工作。

⑨ 欧洲创新科技学院（European Institute of Innovation and Technology，EIT），在2008年4月29日成立。EIT打算成为在高等教育、研究和创新方面都优秀的研究型大学旗舰。欧洲创新科技学院的最初概念是建立在麻省理工学院（MIT）的范例和它综合世界级教育、研究及深度融入有成效的创新过程的特点上。

⑩ 欧洲结构基金是欧盟旗舰发展纲要（EU's Flagship Development Programme）的产物，它被设计用来缩小欧洲富国与穷国的差距，主要目标是增强欧盟的经济和社会凝聚力，减少欧盟不同地区间的差异性。该基金占欧盟总预算的1/3，约3 470亿欧元，主要用于结构和凝聚力基金的投入上，基金投入遍及从道路桥梁到员工培训的各个方面。该基金主要由三个部分组成：欧洲地区发展基金（ERDF）、欧洲社会基金（ESF）和凝聚力基金（The Cohesion fund）。资料来源于《金融时报》网站。

⑪ 参见芬兰设计政策工作坊（Design Finland Programme Workshop），2012-04-09。

⑫ 2016年2月10日，本书笔者曾就芬兰设计政策问题向任阿尔托大学商学院教授的安妮·斯特罗斯女士访谈。

⑬ 参见"为政府而设计"网站。

⑭ QS（Quacquarelli Symonds）即夸夸雷利·西蒙兹公司。

第5章文献

[1] 邓剑伟. 当代政府改革的北欧模式：演化、总结和评价[J]. 国家行政学院学报，2012（5）：123-127.

[2] KORVENMAA P. Finland，design and national policies of innovation[EB/OL]. （2007-03-20）[2019-09-04]. http://www.designophy.com/article/design-article-1000000023-finland.design-and-national-policies-of-innovation.htm.

[3] KORVENMAA P. Ilmari tapiovaara[M]. Barcelona：Santa & Cole，1997.

[4] CLARKE A J. "Actions speak louder" Victor Papanek and the legacy of design activism[J]. Design and Culture，2013，5（2）：151-168.

[5] KORVENMAA P. Finnish design：a concise history[M]. London：Aalto University & V & A Publishing，2014.

[6] KORVENMAA P. Rhetoric and action：design policies in Finland at the beginning of the third millennia[J]. Scandinavian Journal of Design History，2001，11：7-15.

[7] C. 埃德奎斯特，L. 赫曼. 全球化、创新变迁与创新政策：以欧洲和亚洲10个国家（地区）为例[M]. 胡志竖，王海燕，主译. 北京：科学出版社，2012.

[8] VALTONEN A. Redefining industrial design：changes in the design practice in Finland[D]. Helsinki：Taideteollinen Korkeakoulu，2007.

[9] 陈洁. 国家创新体系架构与运行机制研究：芬兰的启示与借鉴[M]. 上海：上海交通大学出版社，2010：5，13.

[10] The Finnish Government. Government decision-in-principle on design policy[Z]. Helsinki：The Finnish Government，2000：21，37，43，45.

[11] VALTONEN A. Getting attention, resources and money for design – linking design to the national research policy[R]. Taiwan：International Association of Societies of

Design Research(IASDR),2005.

[12] 王志强.研究型大学与美国国家创新系统的演进[D].上海:华东师范大学,2012:312.

[13] 拜卡·高勒文玛.芬兰设计:一部简明的历史[M].张帆,王蕾,译.北京:中国建筑工业出版社,2012.

[14] 刘爽.英国设计委员会政策影响力初探[D].北京:中央美术学院,2008.

[15] 王所玲,方海.芬兰政府在设计方针上的重要规定(一)[J].家具与室内装饰,2003(3):82-85.

[16] 蔡军,方海.芬兰当代设计[M].北京:北京理工大学出版社,2004.

[17] 方海.建筑与家具[M].北京:中国电力出版社,2012.

[18] AUNO S, MAJA P, OKSANEN M, et al. MUOTO 2005–Teknologiaohjelman väliarviointilausunto[Z]. Helsinki: TEKES, 2004.

[19] European Communities. Design as a driver of user-centred innovation[Z]. Brussels: European Communities, 2009: 39.

[20] Ministry of Employment and the Economy of Finland. Design Finland programme-proposal for strategy and actions[S]. Lahti: Markprint, 2013: 12, 20-26, 33, 38, 44-45, 53.

[21] IMMONEN H. Global design watch 2010[D]. Helsinki: Aalto University, 2013: 29.

[22] HIRVI J. Green spot arts council of Finland[R]. Helsinki: Research Reports No 40 Arts Council of Finland, 2012: 153.

[23] OKSANEN-SÄRELÄ K. The internationalisation of Finnish design-support, impediments and opportunities[R]. Helsinki: Arts Council of Finland, 2012.

[24] Deloitte & Touche. Open Helsinki: embedding design in life[R]. [S. l.]: Deloitte & Touche Oy, 2013: 8.

[25] TETHER B. The role of design in business performance[Z]. Manchester: ESRC Centre for Research on Innovation and Competition(CRIC), 2005.

[26] SCHWAB K. The global competitiveness report 2014-2015[R]. Switzerland: World Economic Forum, 2014.

[27] Finnish Association of Designers Ornamo. Report on the Finnish design sector and the sector's economic outlook 2013[R]. Helsinki: Finnish Association of Designers Ornamo, 2014.

第5章图表来源

图5-1、图5-2源自:Prime Minster's Office. Programme management within the Finnish government [EB/OL].(2007-12-16)[2017-12-05]. https://vnk.fi/documents/10616/622950/J1207_Programme+Management.pdf.

图5-3源自:KEKKONEN S, et al. Programme Management within the Finnish Government [Z]. Helsinki: Prime Minister's Office, 2007: 2.

图5-4源自:笔者绘制.

图5-5源自:DG Enterprise and Industry. Design for growth and prosperity[EB/OL].(2014-03-24)[2017-12-24]. https://op.europa.eu/en/publication-detail/-/publication/a207fc64-d4ef-4923-a8d1-4878d4d04520.

图 5-6 源自：Ollin Onni. Muotoiltu etu［EB/OL］.（2017-12-06）［2020-05-08］.https://kirjat.ollinonni.fi/kirja/muotoiltu-etu-muotoilu-teollisuus-ja-kan/artikkeli/85074.

图 5-7、图 5-8 源自：笔者拍摄.

图 5-9 源自：RAULIK-MURPHY G，CAWOOD G. "National Design Systems"-a tool for policy-making［R］.［S.l.］：Research Seminar-Creative Industries and Regional Policies：Making Place and Giving Space，2009.

图 5-10 源自：芬兰国家技术与创新局（TEKES）《设计 2005！》.

图 5-11 源自：Anon. Helsinki design museum［EB/OL］.（2017-02-01）［2017-12-05］.https://au.trip.com/travel-guide/helsinki/design-museum-18100830/.

图 5-12 源自：RAULIK-MURPHY G，et al. A comparative analysis of strategies for design in Finland and Brazil［Z］. Sheffield：Design Research Society Conference，2008：7.

图 5-13 源自：芬兰国家统计局，2006-04-19.

图 5-14 源自：Designagenda. Where science & art meet technology & business – Yrjö Sotamaa interview［EB/OL］.（2017-12-05）［2020-05-08］.http://www.designagenda.me/dialogues/where-science-art-meet-technology-business-yrjo-sotamaa-interview/.

图 5-15 源自：Ornamo. Finnish design sector in numbers report on the Finnish design sector and the sector's economic outlook 2013［EB/OL］.（2017-12-08）［2020-05-08］.https://www.ornamo.fi/en/press-releases/page/3/.

图 5-16 源自：OKSANEN-SÄRELÄ K. Muotoilun kansainvälistyminen［J］. Tuki，Esteet Ja Mahdollisuudet. Taiteen Keskustoimikunta，Tutkimusyksikön Julkaisuja，2012（40）：157.

图 5-17 源自：World Design Capital Helsinki 2012 Summary of the final report.

图 5-18 源自：Deloitte & Touche Oy. Embedding design in life vaikuttavuusarviointi［EB/OL］.（2012-12-06）［2017-12-06］.http://uploads.wdo.org.s3.amazonaws.com/Projects/WorldDesignCapital/2012/WDC-ImpactAssessment-Finnish.pdf.

图 5-19、图 5-20 源自：笔者提供.

图 5-21 源自：National Council For Design & Demos Helsinki. Design for tomorrow.［EB/OL］.（2012-11-01）［2017-12-08］. https://www.demoshelsinki.fi/wp-content/uploads/2012/11/DRT_English.pdf.

图 5-22 源自：芬兰创意设计公司汉诺·凯霍宁.

图 5-23 源自：芬兰就业与贸易部.

图 5-24、图 5-25 源自：源自：Ministry of Employment and the Economy of Finland. Design Finland programme-proposal for strategy and actions［S］.Lahti：Markprint，2013.

图 5-26、图 5-27 源自：笔者绘制.

图 5-28 至图 5-31 源自：汉诺·凯霍宁先生提供.

图 5-32 源自：芬兰国家统计局.

图 5-33 源自：笔者拍摄.

图 5-34 源自：芬兰国家统计局.

图 5-35 源自：Demos Helsinki. Design for government：humancentric governance through experiments［EB/OL］.（2015-09-01）［2017-12-05］. https://www.demoshelsinki.fi/en/julkaisut/design-for-government-humancentric-governance-through-experiments/.

表 5-1、表 5-2 源自：芬兰国家技术与创新局（TEKES）《设计2005！》.

表 5-3 源自：笔者绘制.

表 5-4 源自：2000年世界经济论坛.

表 5-5 源自：芬兰国家统计局，2006-10-04.

表 5-6 源自：海顿（Hytönen）的《芬兰国家报告》（2003年）.

表 5-7 源自：北欧设计网.

表 5-8 源自：OKSANEN-SÄRELÄ K. The internationalisation of Finnish design-support，impediments and opportunities［R］. Helsinki：Arts Council of Finland，2012.

表 5-9 源自：笔者根据芬兰艺术委员会第40号研究报告整理绘制.

表 5-10 源自：笔者根据汉诺·凯霍宁先生提供给本书笔者的投标文件内容整理绘制.

表 5-11至表 5-14 源自：Ministry of Employment and the Economy of Finland. Design Finland programme-proposal for strategy and actions［S］.Lahti：Markprint，2013.

表 5-15 源自：笔者绘制.

6 芬兰设计政策评价及其对我国构建设计创新政策体系的启示

6.1 对芬兰国家设计政策综合表现的实证研究

6.1.1 研究方法

本书从政策目标的角度,以因子分析法(Factor Analysis Approach)来分析设计政策的"指标变量",根据芬兰设计政策研究所涉及的三个领域以及每个领域中影响设计政策指标的构成要素来确定相关的指标变量。

因子分析法,又称指数因素分析法,是利用统计指数体系分析现象总变动中各个因素影响程度的一种统计分析方法。它是一种定性和定量相结合的、系统化的、层次化的分析方法。由于它在处理复杂的决策问题上的实用性和有效性,很快它就在世界范围得到重视。它的应用已遍及经济计划和管理、能源政策和分配、行为科学、军事指挥、运输、农业、教育、人才、医疗和环境等领域。层次分析法(Analytic Hierarchy Process,AHP)往往与德尔菲法(Delphi Method)结合使用。德尔菲法,又名专家意见法,是依据系统的程序,采用匿名发表意见的方式,即团队成员之间不得互相讨论,不发生横向联系,只能与调查人员发生关系,经过反复征询、归纳、修改,最后汇总成专家基本一致的看法,作为预测的结果。该方法具有广泛的代表性,较为可靠。

德尔菲法专家群的选择将根据梅尔泽纳(Meltsenner)来分析技术与政治技术两个指标,将政策专家分为以下三种类型:(1)技术型政策专家:分析技术较高,本书以设计学术领域研究者为主。(2)官员型政策专家:政治技术较高,本书将以芬兰相关政府、协会机构中设计政策的决策官员为主。(3)企业型政策专家:分析技术与政治技术都比较高,本书将以芬兰具有代表性的设计机构和企业从业者为调研对象。

本书将应用德尔菲法收集相关领域专家的意见后构建出相应的政策指标变量,并将根据专家的意见分别对每项指标变量给予不同的权重。尝试通过时间序列来观察芬兰设计政策指数的变动方向和幅度,以此对芬兰设计政策的成效进行有效评价。设计政策评估指标体系的建构方法与流程如图6-1所示。

(1)在芬兰国家设计体系的指导下,界定芬兰设计政策评估的内涵、

目标及对象。

（2）在大量查阅国内外政策评估、设计产业发展方面的相关理论研究和实践成果的基础上，以设计产业发展理论、政策过程及政策评估理论、利益相关者理论等多种理论为依据，深入分析设计政策过程、政策绩效的形成机理和绩效特征，运用因子分析法、德尔菲法来分析芬兰设计政策所涉及的领域以及每个领域中影响设计政策指标的构成要素，并以此为基础设计指标体系。

（3）依据指标设计原则和逻辑框架来设计指标体系的层次结构及初步的二级指标体系，并运用专家访谈法来进行修正，待二级指标确定后再逐层细化到三级。

（4）最终构建出芬兰设计政策的评估指标体系。

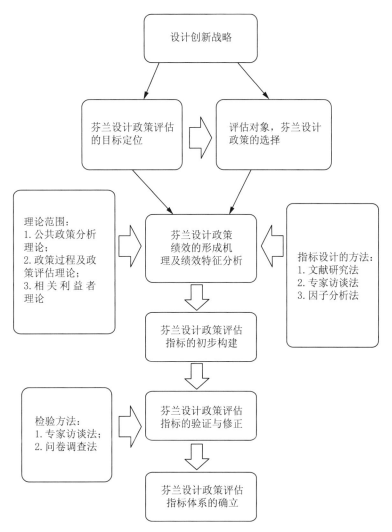

图 6-1　设计政策评估指标体系的建构方法与流程

6.1.2　评价指标体系的构建

根据对国家设计政策研究的文献研究，结合专家访谈法所获取的专家指导意见，构建出设计政策评价指标的构建要素，分别是设计创新主体、设计创新环境和设计创新战略，即形成指标体系的 3 个一级指标。参考国际创意指数模型将环境、资源、人才、政策等要素进行归纳和分类，从而形成 8 个二级指标。三级指标的确定则通过定性分析、聚类分析、判别分析等方法将采集到的原始数据进行筛选合成，最终得到与设计政策评价密切相关的 31 个三级指标。设计政策评价体系如表 6-1 所示。

利用德尔菲法和层次分析法，确定了相关指标体系的权重值、定量

表 6-1　设计政策评价体系

一级指标	二级指标	三级指标
设计创新主体	大学与科研机构设计创新能力	本国/地区最优秀设计院校全球排名
		研究与发展人力投入强度
		科研机构质量
		科研经费占GDP的比重
	企业设计创新能力	制造业中的产品创新比重
		企业内硕士学历以上设计研发人员的比例
		由企业投入的研发支出总量
		公司层面先进技术工具渗透率
	主体间联系	本国/地区制造业中创新公司的比例
		专利合作条约（PCT）中的每百万人口专利申请数
		价值链宽广度
		高技术产业出口占制造业出口的比重
		知识密集型工作占劳动力的比重
		单位新产品增加值能耗
		工业设计按原产地/购买力平价计算
		企业与大学研究与发展的协作程度
设计创新环境	设计基础设施	产业集群发展
		设计展馆利用率
		设计媒体活跃度
		设计组织及社团
	金融环境	创新基金
		专项扶持资金额
		税收对投资激励的影响
	人才素质	设计领域从业人员增速
		设计师数量占全部从业人员的比重
设计创新战略	设计政策支持	设计战略支持力度
		知识产权保护力度
		新产品支持政策实效
		人才吸引政策
	设计体系	大众创新指数
		设计氛围与设计社会认知度

与定性研究的比例，如表 6-2、表 6-3 所示。

表 6-2 设计政策评价指标体系的权重设置

一级指标	二级指标	三级指标	标杆值	权重
设计创新主体 48%	大学与科研机构设计创新能力 16%	本国/地区最优秀设计院校全球排名（1—100，1 为最优）	1	4.0%
		研究与发展人力投入强度（%）	100%	4.0%
		科研机构质量（1—7）	7	4.0%
		科研经费占 GDP 的比重（%）	5%	4.0%
	企业设计创新能力 16%	制造业中的产品创新比重（%）	100%	4.0%
		企业内硕士学历以上设计研发人员的比例（%）	100%	4.0%
		由企业投入的研发支出总量（%）	100%	4.0%
		公司层面先进技术工具渗透率（1—7）	7	4.0%
	主体间联系 16%	本国/地区制造业中创新公司的比例（%）	100%	2.0%
		专利合作条约（PCT）中的每百万人口专利申请数	290	2.0%
		价值链宽广度（1—7）	7	2.0%
		高技术产业出口占制造业出口的比重（%）	100%	2.0%
		知识密集型工作占劳动力的比重（%）	100%	2.0%
		单位新产品增加值能耗（0—100）	10	2.0%
		工业设计按原产地/购买力平价计算（国际货币单位）	40	2.0%
		企业与大学研究与发展的协作程度（%）	100%	2.0%
设计创新环境 28%	设计基础设施 12%	产业集群发展（0—100）	100	3.0%
		设计展馆利用率（1—10）	10	3.0%
		设计媒体活跃度（1—10）	10	3.0%
		设计组织及社团（1—10）	10	3.0%
	金融环境 9%	创新基金（0—100）	100	3.0%
		专项扶持资金额（1—7）	7	3.0%
		税收对投资激励的影响（1—7）	7	3.0%
	人才素质 7%	设计领域从业人员增速（%）	20%	3.5%
		设计师数量占全部从业人员的比重（%）	10%	3.5%
设计创新战略 24%	设计政策支持 16%	设计战略支持力度（1—10）	10	4.0%
		知识产权保护力度（%）	100%	4.0%
		新产品支持政策实效（1—10）	10	4.0%
		人才吸引政策（1—10）	10	4.0%
	设计体系 8%	大众创新指数（1—7）	7	4.0%
		设计氛围与设计社会认知度（1—10）	10	4.0%

表 6-3　定量与定性指标比例（灰色为定性部分）

一级指标	二级指标	三级指标
设计创新主体 48%	大学与科研机构设计创新能力 16%	本国/地区最优秀设计院校全球排名（1—100，1 为最优）
		研究与发展人力投入强度（%）
		科研机构质量（1—7）
		科研经费占 GDP 的比重（%）
	企业设计创新能力 16%	制造业中的产品创新比重（%）
		企业内硕士学历以上设计研发人员的比例（%）
		由企业投入的研发支出总量（%）
		公司层面先进技术工具渗透率（1—7）
	主体间联系 16%	本国/地区制造业中创新公司的比例（%）
		专利合作条约（PCT）中的每百万人口专利申请数
		价值链宽广度（1—7）
		高技术产业出口占制造业出口的比重（%）
		知识密集型工作占劳动力的比重（%）
		单位新产品增加值能耗（0—100）
		工业设计按原产地/购买力平价计算（国际货币单位）
		企业与大学研究与发展的协作程度（%）
设计创新环境 28%	设计基础设施 12%	产业集群发展（0—100）
		设计展馆利用率（1—10）
		设计媒体活跃度（1—10）
		设计组织及社团（1—10）
	金融环境 9%	创新基金（0—100）
		专项扶持资金额（1—7）
		税收对投资激励的影响（1—7）
	人才素质 7%	设计领域从业人员增速（%）
		设计师数量占全部从业人员的比重（%）
设计创新战略 24%	设计政策支持 16%	设计战略支持力度（1—10）
		知识产权保护力度（%）
		新产品支持政策实效（1—10）
		人才吸引政策（1—10）
	设计体系 8%	大众创新指数（1—7）
		设计氛围与设计社会认知度（1—10）

在计算方式上，政策评价的相关指标的原始数据来源不同、收集方法不同，导致数据的表达水平相差比较大。如果直接使用原始指标数据进行计算分析，最终将使各指标以不等权参加运算分析，由此需要先对正向指标进行线性标准化处理，所用公式如下：

$$Y_i = X_i / \max(X_i)$$

该公式表示在某一类指标中，有 i 个评价数据，指标的原始数据值为 X_i，最终标准化指数为 Y_i。

国家设计政策指标合成的线性加权计量模型为

$$d = \sum y_n w_n$$

其中，d 为最终的设计政策评价指数；y_n 表示指数的标准化数值；w_n 表示各指数对应的权重数。

6.1.3 样本国家/地区的选取与设计政策综合表现实证研究

根据本书已建立的设计政策评价指标体系，样本选取了美国、德国、英国、日本、芬兰、丹麦、韩国、中国等国家/地区作为研究对象。选择原因主要是美国、德国、英国和日本作为世界上具有重要影响力的大国的同时，也是国际上以创新驱动为特征的设计创新强国，其发展模式具有引领性。芬兰、丹麦、韩国以及中国的香港地区和台湾地区尽管规模并不大，但它们在设计创新发展和设计政策实施实效上有诸多可供借鉴的宝贵经验[1]。因此在研究中将上述国家/地区的数据纳入实证分析过程中，运用统计产品与服务解决方案（SPSS）软件22.0版本进行分析计算。

1）KMO 和巴特利特球形（Bartlett's）检验结果

KMO[2] 和 Bartlett's 检验结果如表6-4所示。由检验结果可以看出，Bartlett's 检验，拒绝单位相关矩阵的原假设，p[3] <0.05，适合做因子分析。

表6-4 KMO 和 Bartlett's 检验结果

	抽样适度测定值	0.639
巴特利特球形检验	卡方值	43.020
	自由度	28.000
	显著性	0.045

2）提取主成分

各因子的重要程度如图6-2所示，其横轴为成分序号，纵轴为特征值大小，从中可以直接看出三个重要的公因子。从图6-2可见前三个公因子的特征根大于1，因此按照规则，默认提取了特征根大于1的三个公因子。

图 6-2 公因子碎石图

成分分析矩阵如表 6-5 所示，由表中可以看出成分 1 在变量 3、变量 6 的载荷系数比较高，分别为 0.743、0.491，分别表示企业设计创新能力和主体间的联系，从各个维度上反映了设计创新主体水平，可命名为设计创新主体。成分 1 的得分越高，说明设计创新主体水平越高。成分 2 在变量 5、变量 6 上的载荷系数比较高，分别为 0.848 和 0.652，主要反映了设计环境方面的信息，可命名为设计创新环境。成分 2 的得分越高，说明设计创新环境越好。成分 3 在变量 1、变量 4、变量 7、变量 8 上的载荷系数比较高，主要从大学与科研机构创新能力、设计基础设施、设计政策支持、设计体系等方面反映设计创新战略水平，可以命名为设计创新战略。成分 3 的得分越高，说明设计创新战略支持水平越好。

表 6-5 成分分析矩阵

成分	1	2	3
变量 1	0.213	-0.258	0.723
变量 2	0.292	-0.850	-0.141
变量 3	0.743	0.252	0.500
变量 4	-0.261	0.140	0.884
变量 5	-0.069	0.848	-0.241
变量 6	0.491	0.652	-0.382
变量 7	-0.273	0.378	0.824
变量 8	0.147	-0.043	0.969

注：提取方法为主成分分析。

成分图如图6-3所示,从图中可以看出各个一级指标在三个成分上的分布情况,根据指标的分布,有助于进一步理解每个成分所代表的含义。

表6-6则是根据各因子得分和综合得分所得出的样本国家/地区设计政策的综合表现排名。

图6-3 成分图

表6-6 样本国家/地区设计政策的综合表现排名

样本	成分1	成分2	成分3	综合得分	综合得分排名
美国	0.074 852 435	1.043 997 848	0.806 421 359	0.468 055 828 451 982	2
德国	0.368 757 529	-0.037 606 835	0.525 014 840	0.224 396 617 554 141	5
英国	1.071 996 420	1.227 998 983	0.400 720 031	0.806 190 429 669 849	1
日本	0.729 649 534	-1.694 649 901	-1.455 068 064	-0.476 257 291 091 731	9
芬兰	1.273 806 141	0.089 574 267	-0.465 521 256	0.401 955 611 602 048	3
丹麦	0.682 438 121	-0.211 025 144	0.706 488 038	0.325 924 699 871 203	4
韩国	-0.600 544 496	-1.052 632 482	0.937 069 717	-0.331 011 349 044 769	6
中国香港地区	-1.325 089 327	1.391 452 520	-1.474 987 196	-0.382 354 408 130 969	7
中国台湾地区	-0.700 756 387	-0.108 835 519	-0.996 678 110	-0.475 842 858 381 854	8
中国大陆地区	-1.575 109 972	-0.648 273 737	1.016 540 639	-0.561 057 280 499 906	10

因子分析综合得分的公式为

$$Z = Fac1 \times \frac{\lambda_1}{\lambda} + Fac2 \times \frac{\lambda_2}{\lambda} + Fac3 \times \frac{\lambda_2}{\lambda}$$

其中,Fac是软件算出的各个成分的因子得分;λ(i=1,2,3)是方差贡献率。为了方便进行比较,我们将得到的值做成柱状图,使得结果更加直观。样本国家/地区设计政策综合评价结果如图6-4所示。

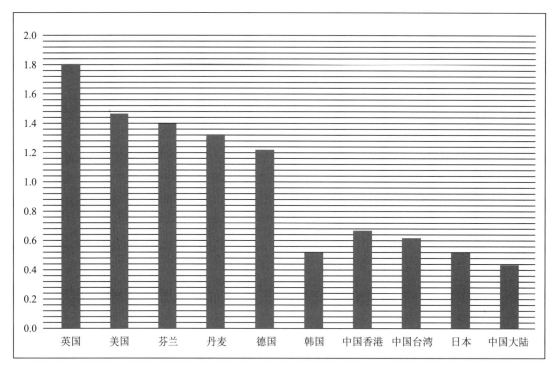

图 6-4　样本国家 / 地区设计政策综合评价结果

6.1.4　芬兰国家设计政策综合表现分析

芬兰作为国际上以"设计立国"著称的国家典范，其经济发展模式从要素驱动、效率驱动到设计创新驱动仅仅用了 20 多年时间。正是得益于芬兰长期以来不断探索和完善其国家设计创新体系的建设，其国家竞争力、国家创新竞争力等各项排名长期居世界前列。根据本书所做的综合因子得分显示，2016 年芬兰国家设计政策综合评价表现在所有的样本国家 / 地区中排名第 3 位。通过对数据进行标准化处理，我们可以清晰地看出芬兰国家设计政策的综合表现高于平均水平。从因子综合得分和排名上来看，在国家 / 地区设计政策综合表现的三个一级指标中，芬兰在设计创新战略、设计创新主体上的得分均处于领先，其中设计创新战略排名第 1 位，设计创新主体排名第 3 位。芬兰国家设计政策综合表现得分概况如表 6-7 所示。

表 6-7　芬兰国家设计政策综合表现得分概况

类别	设计创新主体	设计创新环境	设计创新战略
得分	0.702 833 481 062 4	0.005 299 441 000 0	0.156 754 944 000 0
排名	3	7	1
总得分	0.401 955 611 602 048		
总排名	3		

2016 年，在芬兰国家设计政策综合表现评价的 31 个三级指标中，优势指标有 18 个，占指标总数的 58.06%；中势指标有 9 个，占总指标数的 29.03%；劣势指标有 4 个，占总指标数的 12.91%。在 8 个二级指标中，优势指标占了 3 个，占总指标数的 37.50%；在 3 个一级指标中，优势指标占了 1 个，占总指标数的 33.33%。2016 年芬兰国家设计政策综合表现评价各级指标优劣势结构如表 6-8 所示。

表 6-8 芬兰国家设计政策综合表现评价各级指标优劣势结构

一级指标	二级指标	三级指标	优劣势
设计创新主体	大学与科研机构设计创新能力	本国/地区最优秀设计院校全球排名	优势
		研究与发展人力投入强度	优势
		科研机构质量	优势
		科研经费占 GDP 的比重	中势
	企业设计创新能力	制造业中的产品创新比重	优势
		企业内硕士学历以上设计研发人员的比例	中势
		由企业投入的研发支出总量	劣势
		公司层面先进技术工具渗透率	优势
	主体间联系	本国/地区制造业中创新公司的比例	优势
		专利合作条约（PCT）中的每百万人口专利申请数	优势
		价值链宽广度	中势
		高技术产业出口占制造业出口的比重	劣势
		知识密集型工作占劳动力的比重	优势
		单位新产品增加值能耗	劣势
		工业设计按原产地/购买力平价计算	中势
		企业与大学研究与发展的协作程度	优势
设计创新环境	设计基础设施	产业集群发展	中势
		设计展馆利用率	优势
		设计媒体活跃度	中势
		设计组织及社团	优势

续表 6-8

一级指标	二级指标	三级指标	优劣势
设计创新环境	金融环境	创新基金	优势
		专项扶持资金额	中势
		税收对投资激励的影响	中势
	人才素质	设计领域从业人员增速	中势
		设计师数量占全部从业人员的比重	劣势
设计创新战略	设计政策支持	设计战略支持力度	优势
		知识产权保护力度	优势
		新产品支持政策实效	优势
		人才吸引政策	优势
	设计体系	大众创新指数	优势
		设计氛围与设计社会认知度	优势

2016年芬兰设计创新主体及其下属的3个二级指标和16个三级指标的得分如表6-9所示。

从得分及排名来看，2016年芬兰设计创新主体在本次所涉及的样本国家/地区中排名第3位。从指标优劣势结构来看，在16个三级指标中，有9个为优势指标，占三级指标总数的56.25%；有4个中势指标，占三级指标总数的25.00%；劣势指标有3个，占三级指标总数的18.75%。

芬兰在大学与科研机构设计创新能力上具有明显优势，但在企业设计创新能力中，由企业投入的研发支出总量有所减少，竞争力有所下降。在主体间联系作为评价两个主要设计创新主体的成果和产出表现的重要依据的指标上，芬兰在本国/地区制造业中创新公司的比例、专利合作条约（PCT）中的每百万人口专利申请数、知识密集型工作占劳动力的比重以及企业与大学研究与发展的协作程度上保持优势，但在高科技产业出口占制造业出口的比重、单位新产品增加值能耗方面表现不佳。

2）芬兰设计创新环境评价结果

2016年芬兰设计创新环境及下属的3个二级指标和9个三级指标的得分与排名如表6-10所示。

表6-9 芬兰设计创新主体评价

类别	大学与科研机构设计创新能力				企业设计创新能力				主体间联系							
	本国/地区最优秀设计院校全球排名(1—100)	研究与发展人力投入强度(%)	科研机构质量(1—7)	科研经费占GDP的比重(%)	制造业中的产品创新比重(%)	企业内硕士学历以上设计研发人员的比例(%)	由企业投入的研发支出总量(%)	公司层面先进技术工具渗透率(1—7)	本国/地区制造业中创新公司的比例(%)	专利合作条约(PCT)中的每百万人口专利申请数	价值链宽广度(1—7)	高技术产业出口占制造业出口的比重(%)	知识密集型工作占劳动力的比重(%)	单位新产品增加值能耗(0—100)	工业设计按原产地/购买力平价计算(国际货币单位)	企业与大学研究与发展的协作程度(%)
得分	3.600	3.504	0.232	0.001	0.016	0.024	2.192	0.232	0.010	5.790	0.104	0.354	0.904	0.126	0.106	1.972
排名	3	2	3	5	1	5	8	3	1	1	5	10	3	9	6	1
优劣势	优势	优势	优势	中势	优势	中势	劣势	优势	优势	优势	中势	劣势	优势	劣势	中势	优势

表6-10 芬兰设计创新环境评价

类别	设计基础设施				金融环境			人才素质	
	产业集群发展(0—100)	设计展馆利用率(1—10)	设计媒体活跃度(1—10)	设计组织及社团(1—10)	创新基金(0—100)	专项扶持资金额(1—7)	税收对投资激励的影响(1—7)	设计领域从业人员增速(%)	设计师数量占全部从业人员的比重(%)
得分	1.947	0.294	0.279	0.297	2.250	0.114	0.117	0.003	<0.001
排名	7	2	4	2	3	8	8	5	9
优劣势	中势	优势	中势	优势	优势	中势	中势	中势	劣势

从得分及排名来看，2016年芬兰设计环境在本次所涉及的样本国家/地区中排名第7位。从指标优劣势结构来看，在9个三级指标中，有3个为优势指标，约占三级指标总数的33.3%；有5个为中势指标，约占三级指标总数的55.6%；有1个为劣势指标，约占三级指标总数的11.1%。

芬兰设计创新环境评价在设计展馆利用率、设计组织及社团、创新基金三个方面处于优势，但在设计师数量占全部从业人员的比重上处于劣势。整体而言，芬兰在设计创新环境的整体表现处于中等偏后的位置。

3）芬兰设计创新战略评价结果

2016年芬兰设计创新战略及下属的2个二级指标和6个三级指标的得分与排名如表6-11所示。

从设计创新战略表现来看，2016年芬兰在设计创新战略这个一级指标的得分中排名第1位。从优劣势结构来看，2个二级指标处于优势，占二级指标总数的100%；在6个三级指标中，有6个为优势指标，占三级指标总数的100%。

芬兰设计创新战略以国家创新系统为核心，通过前后两次以资源整合为导向的设计政策的制定，把设计创新真正作为国家创新驱动发展战略的重要组成部分，有力地提升了设计教育的国际影响力，增强了企业的设计创新能力，提高了本国的经济和科技竞争力。芬兰设计创新战略及其政策实践为我国今后设计政策的研究和实践提供了有益的参考。

表6-11 芬兰设计创新战略评价

类别	设计政策支持				设计体系	
	设计战略支持力度	知识产权保护力度	新产品支持政策实效	人才吸引政策	大众创新指数	设计氛围与设计社会认知度
得分	0.392 0	3.940 0	0.328 0	0.343 6	0.224 0	0.396 0
排名	1	1	1	1	3	1
优劣势	优势	优势	优势	优势	优势	优势

6.2 芬兰设计政策发展整体评价

6.2.1 政策的使命共识：设计创新驱动国家发展

通过以上对芬兰设计政策发展演变的研究，可以清楚地看到随着经济、科技和设计政策领域内知识的增长，政策制定、执行中结构性问题的复杂性已经得到了充分展示。芬兰就业经济部和芬兰教育与文化部之间对设计政策的制定与执行过程中的权力发生交叠。因此，设计政策在准备、制定和实施中的高效、清晰的权责界定将成为设计政策能否有效实施的关键因素。一方面，设计创新与经济和产业部门有关，设计关系到产业发展、国家形象和竞争力，涉及制造业中的设计研发活动和大学、研究机构的研究活动，其目的是为了通过设计来驱动经济发展；另一方面，随着服务设计、战略设计在公共部门的深入运用，芬兰政府、民众已经形成共识，即设计创新是所有公共政策的共同要素之一。基于设计创新驱动国家发展的使命驱动，在诸如第5章中所提及的环保、生态经济、北极开发、信息技术（IT）通信、区域发展及就业等领域的相关政策的

实施中，设计力量的介入就当仁不让。因此，建立一种可以覆盖上述领域的设计政策的战略思想就显得极为重要，并通过与上述跨部门、跨领域的相关政策的"融合"来加以实施。

6.2.2 政策管理的发展：从传统治理模式走向现代和动态模式

芬兰在旧版设计政策制定中采取了较为传统的治理模式，在政策实施中采取的是高效有力的"集权制"结构，通过层级分明、权责清晰的设计创新治理结构来实现政策的目标。同时强调教育部门、大学、研究机构在政策目标实现中的重要作用。政策制定者把设计创新视为一种可预期的研究与技术开发过程，重视设计教育、设计研发的重要基础作用。经济部门则将设计作为一种竞争力手段，期望通过投资激励来实现与拓展设计在中小企业经营活动中的份额，借此提供芬兰经济在国际上的竞争力。

新版设计政策在准备与制定过程中则采取了动态化的方式，它主要体现在两点：第一，它将设计创新活动视为公共政策的横向要素，强调不同领域国家政策之间的匹配与协作，避免政策的相互交叠所造成的资源浪费。在政策管理中通过松散灵活的多机构协作、鼓励地方政府在相关政策议题上发挥主动性，借此培养地方政府的创新能力，从而保证了政策的高效协作与一致性。第二，它体现在政策管理结构的系统性和政策计划的利益相关者尽早参与政策的制定中。

6.2.3 重视政策评估的作用：将政策研究和评估持续系统地应用到政策的发展

芬兰在政策制定中使用了系统化论证和公开协商的流程，对政策的评估已超越了对政策绩效的简单审计。评估已经成为一种学习方式，成为支持政策准备和制定的重要组成部分。芬兰的政策制定者通过对旧版政策的研究与评估来获得政策绩效的持续改进，他们广泛运用了政策基准（Benchmarking）、跨国学习、SWOT 分析和其他政策情报工具来分析芬兰的优势、劣势、机会与挑战。芬兰在旧版设计政策的执行过程中就设立了芬兰设计中心，该中心重视对国际设计政策的实践、研究前沿的追踪与研究，以系统化地监控国家的设计创新绩效指标，并运用这些指标与其他各种信息共同为政策设计服务，从而为芬兰新设计政策的准备和制定打下良好的情报基础。

6.2.4 设计政策主题的拓展：政策发展趋势和优先考虑事项

自 2000 年以来，芬兰设计政策经历了新旧政策的更迭与演变，这些

演变反映在政策在以下方面发生的变化上：设计政策的战略设定、政策横向面或部门的特征、政策实施的结构与工具等。而上述变化又集中在设计政策的影响范围上，从狭隘的经济竞争力工具扩大到涵盖社会、生态等各个方面。在政策主题设定方面具有以下的特点：

1）促进人才竞争，为本国设计发展、加强国际设计人员联系及设计知识流动做贡献

芬兰旧版设计政策对此提出的应对之策是通过设计高等教育的办学质量、扩大规模，鼓励和促进设计院校、设计研究机构和企业间的人员流动等举措来实现。但新版设计政策则采取一种更加宏观、更加整体的视角来看待这一问题，不仅鼓励芬兰企业雇佣芬兰以及欧洲本土的学生，而且开始提倡芬兰雇主应将设计岗位向欧洲之外的学生开放。

2）高度重视政府规划、公共采购和其他商业因素对政策绩效的积极作用

通过增加联系与沟通来提高设计政策的执行效果，尤其是加强国家设计政策与各类国家政策计划间的合作（在特定的政策主题下，设计作为利益相关者参与政策各个层面的工作中），因此消除了国家设计政策在跨部门、跨领域发挥其效能的最大障碍，从而实现了"设计芬兰"的政策制定构想。同时，新版设计政策高度重视欧盟结构基金（EU's Structural Funds）的作用，鼓励在政策实施中去申请相关资助，并由此对本国政策的目标设定与欧盟结构基金的相关要求之间进行协调与统一。

3）培养设计创新的环境与文化

芬兰内部对保证设计创新触及芬兰社会的各个角落或者"把设计嵌入生活"这样的目标进行了多次讨论，特别是在2012年赫尔辛基主办"世界设计之都"活动期间更是如此。芬兰提倡从政策上考虑设计创新，特别是促使政策的利益相关者都来重视和关心这一问题，战略性地思考设计创新与社会发展的关系，它的目标是在芬兰营造有利于设计创新的社会氛围，以此推动社会创新而不仅仅是经济或商业上的创新。因此，新版设计政策为芬兰设计创新的发展设立了中期目标，即2020年芬兰设计的愿景：芬兰作为可持续、高品质产品和服务的供应者获得国际性的成功[1]。届时芬兰设计将达到世界顶级水平，并以其强势的设计为芬兰人民带来福祉。优秀的设计不仅同建筑与艺术一样为提高芬兰生活环境的美学品质贡献力量，而且设计将作为一种可观的价值投资被广泛运用在商业和公共机构，未来商业领域内新的成功者将会在强调从诸如试验方法、责任和对大自然回馈等理念中获得收益。

6.2.5 设计政策对有效促进设计创新绩效的改善有待观察

芬兰的新版设计政策尽管具有诸多优点，但它并不是完美无缺的。正如前面所言，芬兰新版设计政策的创新绩效尚未获得官方和政策利益

相关者的确认和认可，客观上有现阶段政策处于执行过程的原因。但也与芬兰设计政策的决策者把精力过多地放在政策目标的中远期导向的设定，而对被寄予厚望的政策愿景与政策绩效之间未能建立清晰、直接的关联性具有很大关系。反映在本次研究结果上，尽管芬兰在第一指标——设计创新战略方面的排名居第 1 位，但其设计创新环境这一指标的排名仅列第 7 位，这种情况的造成与芬兰作为北欧后工业化国家的现实国情有直接的关系，尽管政策制定者宣布采取的是国家层面的系统创新方法来作为政策设计和实现的战略框架和指导思想，但是这种被广泛接受的政策框架可能仅仅反映了政策制定群体跟踪当前"大势"的一般趋势[2]。因此，芬兰新版设计政策在战略目标设计上只有一般性的政策目标，没有在设计创新举措与预期成果之间建立必要的因果联系。换言之，新版设计政策可量化的目标任务过少，没有清晰明确的政策路线图，缺乏像荷兰创新政策上所推行的"从政策预算到政策问责"政策目标实现的保障机制，它"更像是一个标签，而不是分析工具"，因此其政策目标设定的精准性和可实现性值得商榷。上述问题也在笔者在芬兰期间，对芬兰新版设计政策制定的重要领导者、主要参与者的多次访谈中获得了一定程度的确认④。

另外，国家设计政策作为一种新生事物，包括芬兰在内的各国政策研究者和利益相关者对于理解国家层级的设计创新系统的复杂动力性都处于探索阶段。尤其是像芬兰这样一个慢速增长的国家，设计创新政策基本理论的全貌也是充满了理想主义和现实政治与经济压力间的争论、妥协和冲突，缺乏清晰的理论共识。这种处于试错性质的政策改革造成了即便新政策的愿景是合理的，政策的实施也被认为是极具可行性的，但它在实际的执行中对国家设计力的提升依然低于预期。以芬兰新版设计政策的实施为例，尽管其在政策研究、目标设定和政策监控和评估等诸多方面在国际上当属典范，但笔者在芬参访过的各界人士对于新版设计政策的实施前景大多持审慎态度，并对新版设计政策涉足领域过于宽泛而可能造成的政策效力"被稀释"表达了某种担忧和不满。

最后还需讨论的是设计师在政策制定中所遇到的挑战问题。设计师和设计专业机构通过政府的招投标取得国家设计政策的制定权，这在全世界范围内都无疑是一种全新事物。这为设计师特别是服务设计师打开了一扇开启全面涉足公共政策领域的大门，但同时也暴露出设计师在政策制定中的种种问题。一是设计师与传统政策制定者在工作上的"冲突与磨合"。尽管政策制定者对于设计思维方法非常感兴趣，但是他们又往往缺乏对设计思维方法和设计实践的必要了解，彼此之间可能在思维方法、工作方式上产生冲突，在沟通上产生不畅。而设计师又对政府的政策工作流程和政治语境不熟悉，不善于用政治家们能接受的方式把设计的理念和价值传递给政策制定团体。二是政治环境的影响。在现实政治生活中，从政策的酝酿、制定到颁布的时间节奏往往受国家政治局势的

影响而速度加快。如芬兰新版设计政策从准备、制定到颁布仅仅用了一年时间。这就使得设计师没有充足的时间去做相关的社会实验与研究来验证自己的政策措施影响。三是新的政策制定方式可能受到抵制。由专家报告到政策工作坊，这样的政策制定方式会对传统政策既得利益团体的利益和关注形成某种挑战，从而使政策的制定和执行遇到一些困难。

上述问题将对芬兰设计政策的制定者构成许多挑战：国家设计政策在鼓励和支持知识创新、企业创新和社会创新时，在促进和推动设计在更宽广的领域发挥影响时，需要对设计政策工具所带来的可能性影响做更深入的思考和研究。

6.3 芬兰国家设计政策对我国构建设计政策体系的启示[⑤]

6.3.1 我国设计政策的发展现状与问题

当前，我国正处于工业化的中后期，面临着发达国家重振实体经济和新兴发展中国家低成本竞争的双重挑战，处于发展方式转型、产业结构调整、资源环境匮乏、迎接新产业革命挑战的关键时期[3]。从国际视角来看，如果中国能顺畅地纳入全球性的创新知识体系中，这种融合将是一个双赢的结果：中国的设计创新能力的提高，不仅有利于中国自身，也将给国际上的设计创新体系建设带来全新的"中国经验"。我国政府层面对设计产业的支持已开始重视，从中央到地方各级政府也开始制定了一系列的促进政策和振兴措施，国家设计创新政策体系得到了不断完善，设计政策对于国家和产业竞争力的重要性已经得到了全社会的认同。特别是"十二五"以来，国务院、发展和改革委员会、工业和信息化部、文化和旅游部等多部委围绕促进工业设计的发展、推动文化创意和设计服务产业融合发展、鼓励设计服务小微企业融资等方面相继出台了一系列促进设计发展的国家政策，这包括《关于促进工业设计发展的若干指导意见》《国务院关于推进文化创意和设计服务与相关产业融合发展的若干意见》等。《中国制造2025》已经明确指出应提高制造业创新设计能力，《中华人民共和国国民经济和社会发展第十三个五年规划纲要》明确提出应实施制造业创新中心建设工程，《"十三五"国家科技创新规划》明确提出应"提升我国重点产业的创新设计能力"[4]。这些政策的出台为促进我国设计创新的发展提供了有利的政策环境。

从中国国家设计政策综合表现的排名来看（表6-12），中国在设计创新主体、设计创新环境、设计创新战略方面的排名分别为第8名、第9名和第10名。这告诉我们，当前由美日欧等发达国家引领全球设计创新发展的格局基本稳定，尽管中国在设计创新资源上的投入持续增加，并且有着设计创新规模巨大的优势，创新能力水平大幅超越了其经济发展阶段，突出表现在大学、科研院所的知识产出效率和质量快速提升，

设计人才增速迅猛,企业创新稳步增强。但由于中国基础薄弱、设计创新资源积累不足,设计创新的整体水平与世界设计创新强国还存在不小的差距,未来中国整体设计创新能力和实力仍存在进一步提升的空间。

表6-12 中国国家设计政策综合表现得分概况表

类别	设计创新主体	设计创新环境	设计创新战略
得分	0.572 075 147 673 6	0.005 036 192 000 0	0.105 818 550 854 4
排名	8	9	10
总得分	-0.561 057 280 499 906		
总排名	10		

1)中国设计创新主体表现评价结果

2016年中国设计创新主体及其下属的3个二级指标和16个三级指标的得分如表6-13所示。

表6-13 中国设计创新主体评价

类别	大学与科研机构设计创新能力				企业设计创新能力				主体间联系							
	本国/地区最优秀设计院校全球排名(1—100)	研究与发展人力投入强度(%)	科研机构质量(1—7)	科研经费占GDP的比重(%)	制造业中的产品创新比重(%)	企业内硕士学历以上设计研发人员的比例(%)	由企业投入的研发支出总量(%)	公司层面先进技术工具渗透率(1—7)	本国/地区制造业中创新公司的比例(%)	专利合作条约(PCT)中的每百万人口专利申请数	价值链宽广度(1—7)	高技术产业出口占制造业出口的比重(%)	知识密集型工作占劳动力的比重(%)	单位新产品增加值能耗(0—100)	工业设计按原产地/购买力平价计算(美元)	企业与大学研究与发展的协作程度(%)
得分	3.240	1.044	0.180	0.001	0.010	0.012	2.988	0.188	0.006	0.304	0.088	1.046	0.714	0.114	0.560	1.488
排名	5	10	10	8	6	10	2	10	5	10	10	2	7	10	2	8
优劣势	中势	劣势	劣势	中势	中势	劣势	优势	劣势	中势	劣势	劣势	优势	中势	劣势	优势	劣势

从得分及排名来看,2016年中国设计创新主体在本次所涉及的样本国家/地区中排名第8位。从指标优劣势结构来看,在16个三级指标中,有3个为优势指标,占三级指标总数的18.75%;有5个中势指标,占三级指标总数的31.25%;劣势指标有8个,占三级指标总数的50.00%。

中国在由企业投入的研发支出总量、高技术产业出口占制造业出口的比重、工业设计按原产地/购买力平价计算3项指标上具有优势,这

也有力地证明近年来中国设计创新能力、企业国际竞争力等方面已获得了长足发展。但中国在研究与发展人力投入强度、科研机构质量等8项指标上处于劣势,这说明中国在设计创新主体能力建设和实力表现上与欧美日强国相比存在显著差距,未来这几个薄弱环节应成为中国提升设计创新资源投入的关注重点。而中国在本国/地区最优秀设计院校全球排名、科研经费占GDP的比重等5项中势指标的存在,也有力地反映了中国在上述领域与美国、欧洲等先进国家差距的不断缩小,中国设计创新主体的能力建设处于快速上升通道。

2) 中国设计创新环境评价结果

2016年中国设计创新环境及下属的三个2级指标和9个三级指标的得分与排名如表6-14所示。

表6-14 中国设计创新环境评价

类别	设计基础设施				金融环境			人才素质	
	产业集群发展(0—100)	设计展馆利用率(1—10)	设计媒体活跃度(1—10)	设计组织及社团(1—10)	创新基金(0—100)	专项扶持资金额(1—7)	税收对投资激励的影响(1—7)	设计领域从业人员增速(%)	设计师数量占全部从业人员的比重(%)
得分	1.827 00	0.225 00	0.264 00	0.267 00	1.800 00	0.129 00	0.123 00	0.003 78	0.000 77
排名	8	10	8	9	9	3	5	3	6
优劣势	劣势	劣势	劣势	劣势	劣势	优势	中势	优势	中势

从得分及排名来看,2016年中国设计创新环境在本次所涉及的样本国家/地区中排名第9位。从指标优劣势结构来看,在9个三级指标中,有2个为优势指标,约占三级指标总数的22.2%;有2个中势指标,约占三级指标总数的22.2%;有5个劣势指标,约占三级指标总数的55.6%。

中国在专项扶持资金额、设计领域从业人员增速方面处于优势,这与我国连续十几年在研发经费投入处于世界前列的大背景密不可分。在人力投入方面,中国设计教育的庞大规模和设计从业人员的总量已处于世界领先位置。但中国在设计创新环境方面仍有诸多不尽如人意之处,特别是在设计展馆利用率、设计媒体活跃度、设计组织及社团方面需要学习、借鉴设计强国的经验加以改进和提升。

3) 中国设计创新战略评价结果

从设计创新战略表现来看,2016年中国在设计创新战略这个一级指标的得分排名第10位。从优劣势结构来看,在6个三级指标中,有4个为中势指标,约占三级指标总数的67%;有2个为劣势指标,约占三级

指标总数的33%。中国设计创新战略评价如表6-15所示。

表6-15 中国设计创新战略评价

类别	设计政策支持				设计体系	
	设计战略支持力度（1—100）	知识产权保护力度（%）	新产品支持政策实效（1—10）	人才吸引政策（1—10）	大众创新指数（1—7）	设计氛围与设计社会认知度（1—10）
得分	0.3520	2.6360	0.2960	0.2512	0.1760	0.3440
排名	5	10	7	7	10	7
优劣势	中势	劣势	中势	中势	劣势	中势

中国在设计创新战略方面的整体排名靠后，特别是在知识产权保护力度、大众创新指数方面处于劣势，未来有待加强。但中国在设计战略支持力度上排名第5位，处于明显上升趋势，因此中国在促进设计创新发展的政策环境不断得以完善。

但从评估结果里我们可以看出中国在以下方面还存在不足与改进的空间：

（1）中国国家的设计创新体系不够健全，缺乏国家层面对驱动设计创新发展的顶层设计和统筹协调。尽管如前面所述我国出台了一系列的设计促进政策，但上述政策规划的制定受限于我国政府体制机制的束缚，不能打破部门、行业和学科间的壁垒，资源和资金投入分散，不能形成合力来解决国家重要行业、重大装备的创新设计能力提升问题[4]。在环境保护、生态文明建设和人口老龄化、教育等公众关心的热点问题上缺乏应有的政策敏感和关注。这些对于国家设计政策的执行产生了诸多不利影响，同时也不利于通过法律监督等途径对设计发展进行有效监管。这些问题同样在本次评估结果中有所反映：中国在设计政策支持、设计体系上的排名在样本国家/地区中均处于末位。

（2）从国家宏观管理层面来看，我国没有明确的设计产业分类，各部门对该产业管理的界限尚不清晰，缺乏协调统一的明确分工与联系。

在我国工业设计的发展受到工业和信息化部、发展和改革委员会、科学技术部、国家知识产权局等多个部门的重视与支持，但建筑设计、服装设计、广告设计等又分别隶属于不同的政府主管部门，缺乏像芬兰国家设计委员会这样国家层面的设计发展的官方协调机构，通过对设计产业的全局规划与政策支持来直接推动设计产业的发展。在主体间联系指标中，中国在专利合作条约（PCT）中的每百万人口专利申请数、企业与大学研究与发展的协作程度等三级指标得分较低，排名偏后，这也暴露出我国在专利申请、校企研发协作方面的绝对数量尚可，但人均指

标依然落后。特别是 PCT 申请方面，尽管中国专利申请总量已连续 3 年居世界前列，但从投入产出角度来看，PCT 专利申请的产出效率还落后于发达国家。

在设计高等教育方面，国内设计高校以每年 10 万人以上的毕业生规模[4]对中国在设计领域从业人员增速这一指标获得高分并排名居前贡献巨大。但设计教育体制改革滞后，学科组织架构壁垒严重，设计学科体系和设计学术体系的矛盾日益突出。工业设计专业分属艺术设计、机械工程这两个迥异的学科下，散布于艺术设计、传媒、机械、计算机、农林等不同类型的二级学院（系），其教学与研究受到了所在单位主导方向的影响，造成这些教学与研究成果不足以反映当今国内设计创新发展的实际情况，也无法有效支持国内设计创新战略转型及相关政策的实施。中国在三级指标（本国/地区最优秀设计院校全球排名）中的得分不理想，这说明中国在高校设计学科的科研能力和全球影响力方面还有很多工作要做。

（3）从设计政策的执行主体来看，我国建立了政府推动设计创意产业发展的促进机构和具有独立法人资格的事业单位，如国家层面的中国工业设计协会，其在 1979 年经国务院批准，在民政部注册的社团法人，在各地方 20 多个省、区及直辖市都设有分会，负责推动工业设计产业发展。各地也建立了地方性的工业设计促进机构，如直属于北京市科学技术委员会的北京市工业设计促进中心。但公共部门的整体位势不高，对设计产业发展的引导和支持还相对较弱，缺乏针对性强的具体规划与措施，推动设计产业发展的职能尚未充分发挥。尽管我国目前在设计氛围的营造与研发、硬件投入方面做了大量工作，在产业集群发展、设计专项扶持资金、税收对投资激励等指标上的得分较高，但是我国在设计政策的宣传、推广方面的效率并不高，全民的设计创新意识整体还比较薄弱，这也造成了设计创新环境指标这个一级指标的得分并不理想。

（4）设计的价值无法从科学技术、经营及技术创新等环节中剥离出来，设计价值量化困难，难以进入国家统计规范，继而难以进入国家政策体制。这对于当前我国设计行业的整体发展造成了巨大障碍。要衡量工业设计的价值还需要更为细分和有针对性的指标体系。在这方面，芬兰奥纳莫设计师协会、英国设计委员会、韩国设计振兴院等设计专业机构以每年发布本国设计行业发展报告的形式将收集、统计、监控设计行业发展数据的任务主动承担起来，这种做法值得我国相关机构效仿和借鉴。

6.3.2 芬兰设计政策对我国的启示

目前我国还缺少国家层面的设计政策，国家竞争力尚处于效益驱动的较低竞争层次，还没有形成统一的创新驱动体系和整合力量，这就需

要大力发展我国的设计创新和文化软实力,从而从根本上提升国家的竞争力。而要实现这一目标,就要制定符合我国总体发展战略的国家设计政策,用设计思维和全球眼光来统筹发展,以实现设计行业发展与国家战略发展的真正对接。尽管中芬国情不同,但芬兰在构建本国设计创新体系方面的成功经验,以及在设计驱动科技创新和经济与社会变革方面的诸多举措,可以为我国当前正在进行的转变经济增长方式、加快工业领域的自主创新体系建设提供新的选择与路径,并为未来国家战略中纳入设计政策的可行性研究提供参考。

(1)调整政府的角色:优化国家对设计发展的顶层设计与组织协调

首先应做好中国设计创新体系的完善与治理,建立现代而成熟的中国国家设计创新体系,构建有利于所有在华创新主体进行设计创新的设计政策框架,真正使设计创新成为国家创新驱动战略的重要组成部分,从国家战略层面上推动设计创新。通过对政府相关部委设计管理职能的整合,建立跨部委的设计创新协调机制。在芬兰新旧国家设计政策的执行中,都可以看到芬兰政府成立了跨部门的国家设计委员会来实施对国家设计发展的指导,又有就业与贸易部、教育与文化部及外交部在政策执行中的具体职能分工,这些措施有效地保证了政策的顺利执行。我国可以借鉴芬兰国家设计政策的成功做法,从国家可持续创新发展的理念出发,统筹协调设计创新环境、生产、消费与交易的关系,完善创新设计生态系统的建设,主要包括以下几方面:制定中国设计政策发展纲要,绘制国家设计创新发展路线图;考虑成立国家设计委员会,统筹协调全国设计创新发展;建设国家设计中心和各省区设计中心,创建设计创新公共服务平台,开展设计创新的研发与基础研究,推动设计知识成果的转化;制定设计创新教育与人才战略,建立设计创新评价体系等。

其次应加强政府在提供公共政策产品的职能作用,特别是加强政府在以市场失灵、系统失灵为特征的领域的政策引导作用。政府的政策应把重点放在创造有益于设计创新的社会环境上,关注和解决社会和生态问题等应对地区不平衡以及通过设计思维方法传递公共产品的政策措施。改革设计政策的管理体制,确保政策制定和政策运行管理是否分离。适当理顺中央和地方政府的关系,建立统一协调的国家设计创新协作框架,确保整个国家设计创新体系的效率。

最后应平衡政府在设计创新政策治理中的作用,克服传统计划经济的思想遗留,改变政府部门的角色,鼓励市场力量、私人部门和行业组织作为国家设计创新体系的重要组成力量参与政策的酝酿、制定和执行,建议实施以设计创新为导向的公共采购政策,将专业领域的政策产品的制定纳入政府公共采购系统中去,鼓励在华符合政策制定资质的机构参与政策产品制定的采购。

(2)加大对设计高等教育的投入,深入推动设计教育的改革

在2016年发布的全球创新指数报告中,中国在创新质量上排名第

17位,而在监管环境和高等教育的两项排名上分别居第107位、第109位,这种明显差异显示了中国在设计教育上的劣势[5]。芬兰通过2007年高等教育改革,增加高校财政使用权和行政自主权,实施创新型大学项目(阿尔托大学)。以阿尔托大学艺术设计与建筑学院为代表的芬兰设计高校在国际上享有盛名,并两次深入参与国家设计政策的前期准备、制定和执行过程,积极推动芬兰设计教育、研究的国际化发展。

首先我国应学习芬兰在设计教育上的经验,加快设计教育模式创新和设计人才培育体制的创新,从而营造有利于设计人才成长、创业的环境。应鼓励跨界融合的设计教育体系,形成"立足中国、融汇国际标准、对接市场需求"的课程体系,努力建设国际一流设计学院和若干特色设计学院。就这一点而言,同济大学创意设计学院、江南大学设计学院在国际化办学方面为国内设计院校做出了表率。

其次学习芬兰在中小学和幼儿教育中推广、普及设计教育方面的经验,让设计创新的意识从小就植根于每一位社会成员的心灵深处。通过在中小学设置设计创新课程、组织国家青少年设计创新大赛、设立国家设计创新基金等举措来鼓励青少年开展设计创新活动。

最后我们应学习芬兰及欧洲其他国家/地区在选拔、吸引全球设计人才方面的经验,改革海外人才申请在华临时工作和申请绿卡的制度,建立符合国际通行做法且更加规范、高效的海外人才评价和引进机制,从而从根本上提高中国设计院校的国际化水平。

(3)通过设计创新推动国家全面发展,优化设计创新发展环境

经济发展、社会进步、就业医疗、环境保护等是一个完整的系统,它的运行好坏决定着每一个人对幸福生活的感受。但由于我国政策体系之间往往缺乏沟通、协调,政策执行容易脱节,加大了政策执行的风险。我国应借鉴芬兰在新版设计政策中把设计创新活动视为公共政策的横向要素,强调不同领域国家政策之间的匹配与协作的这一思路,在国家顶层将设计创新方法应用到经济、社会、教育、环保等重大问题的决策过程中,并落实在国家各类政策的执行过程中。为此,应围绕推动自主创新,引领产业转型升级,促进经济、环境和社会可持续发展,加强公共服务建设等国家重大战略来系统构建我国的设计创新战略。以提升国家综合设计竞争力为目标"来制定设计引领行动计划、提升设计基础能力与可持续发展行动计划、绿色设计行动计划等一系列专项行动计划"[4]。最后,建立面向跨地区、跨领域和跨行业的设计创新资源协作与管理平台,鼓励和引导设计创新资源在全国范围内的流动和合作,从而全面促进我国社会、地区、行业、教育资源的共享。

(4)改革设计促进和设计推广的组织建设

通过推动国家设计中心、国家工业设计研究院的建设,进一步完善中国设计促进和推广体系的构建,加强设计创新的基础性研究和共性问题研究,最终形成中国工业设计协会(设计行业组织)、国家设计中心(设

计促进机构)、国家工业设计研究院(设计研究机构)和国家设计博物馆(设计推广机构)四驾马车联动机制,这样的设计行业机构、设计促进机构、设计研究机构、设计推广机构间既有业务分工又有协作配合的联动机制在设计发达国家是一种通行的做法,也是丹麦设计中心推出的"设计成熟台阶"理论中用来判断一个国家设计发展成熟阶段的重要标志。如本书中的芬兰就采取这样的架构——芬兰奥纳莫设计师协会(设计行业组织)、芬兰设计论坛(设计促进组织)和芬兰国家设计创新中心(设计研究机构)和芬兰设计博物馆(设计推广机构),这样的架构在芬兰新旧国家设计政策中发挥了重要作用,其中的经验非常值得我国研究与借鉴。

同时加强国家设计博物馆与各地区、行业设计展馆等设计公共服务设计设施的建设,通过设计策展、设计评奖等活动的举办使其担负起向全社会普及创新概念和设计意识的责任,在全社会形成尊重和激励设计创新的良好社会氛围。

6.4 本章小结

本章从实证研究的角度出发对芬兰设计政策的国际整体表现和政策发展的总体特征进行了评价。研究运用因子分析法和德尔菲法构建出芬兰设计政策的评价指标体系,把芬兰与美国、欧洲其他国家/地区、日本、中国等9个设计政策发展具有代表性的主要国家/地区进行比较和分析。根据实证研究的综合结果,系统总结芬兰设计政策成效、问题与趋势,指出芬兰国家设计政策虽具有诸多优点,但它也并非完美无缺。通过政策目标与政策绩效的关联性、国家层级设计创新系统的复杂动力性以及设计师在参与政策制定中所遇到的挑战等角度,对芬兰国家设计政策的制定、执行中存在的问题进行了梳理和分析。本章对我国设计政策的发展现状与问题进行了分析,从政策的顶层设计、设计创新知识生产、优化我国设计创新环境和改革我国设计促进和推广组织建设四个方面,提出了芬兰国家设计政策对我国设计政策的制定和实践的启示。

第6章注释

① 以上样本国家/地区的选择来自笔者参与工业和信息化部、中国工程院委托课题——《制造业创新设计发展行动纲要研究》(2016年)期间通过征求课题组专家意见形成。
② KMO检验统计量(Kaiser-Meyer-Olkin)即抽样适度测定值,是用于比较变量间简单相关系数和偏相关系数的指标,主要用于多元统计的因子分析。KMO统计量的取值在0和1之间,当KMO值越接近于1时,意味着变量间的相关性越强,原有变量越适合做因子分析。
③ P值即统计产品与服务解决方案(SPSS)软件计算巴特利特球形检验的显著性的概率值。
④ 笔者在2015年2月至2016年3月被公派至芬兰阿尔托大学艺术设计与建筑学院做访

问学者,专门就芬兰国家设计政策展开研究。在芬期间采访了参与新旧政策制定、执行的多位芬兰政府、设计教育、设计行业组织、设计促进组织的官员、专家和学者。

⑤ 本书相关内容与数据主要涉及我国大陆地区。

第 6 章文献

[1] Ministry of Employment and the Economy of Finland. Design Finland programme-proposal for strategy and actions[S]. Lahti:Markprint,2013:18.

[2] EDQUIST C,HOMMEN L. Small country innovation systems:globalization,change and policy in Asia and Europe[M]. Cheltenham:Edward Elgar Publishing,2009:459.

[3] 创新设计发展战略研究项目组.中国创新设计路线图[M].北京:中国科学技术出版社,2016:16.

[4] 王晓红,等.创新设计引领中国制造[M].北京:人民出版社,2018:9,14,29.

[5] 中国工程院. 中国工程院重点咨询项目"设计竞争力研究"之国家设计竞争力研究课题报告[R]. 北京:中国工程院,2016:101.

第 6 章图表来源

图 6-1 至图 6-4 源自:笔者绘制.
表 6-1 至表 6-15 源自:笔者绘制.

7　结语

当前，新一轮的科技革命和产业革命的到来不仅带来了技术基础、生产方式和生活方式的变化，而且带来了管理变革和社会资源配置机制的变化。世界各国都将推动发展的重心由生产要素型向创新要素型转变，创新设计成为国家在激烈国际竞争中保持优势的核心。作为被纳入国家设计创新体系的国家设计政策，国家设计政策的政策导向、设计在社会经济可持续发展中的定位目标，以及设计产业如何求得与制造业协调发展，进而形成推动中国经济发展与设计竞争力的强劲优势等，都是我国在制定国家设计政策时所必须正视的现实课题。

一方面，研究芬兰设计政策的目的是参考世界设计先进国家的相关经验，为我国制定国家层面的设计发展战略提供参考。但另一方面，每个国家所处发展阶段和水平不同、资源和资本储备不同、挑战和机遇不同、社会和文化状况不同，通过设计实现国家竞争力的提升，既要关注共性经验，更要重视个性发展。笔者在研究之初，就本书研究的思路与着力点向我国著名设计学者柳冠中先生（以下简称柳先生）请教。

柳先生认为，"一个国家的设计政策自有它的土壤和种子，需挖掘多维的背景，即自然条件、民族历史、社会变革、经济结构、人文风俗等以及与世界发展过程中的角色、地位等的关系，否则它的政策归纳无甚意义……同时要分析'设计政策'制定过程中阶段演进变化，要是再比较分析出原因会更中肯"。

柳先生的真知灼见在本书的开展过程中不断被验证，特别是笔者在芬兰访学期间，通过不断的学习与观察，发现欧美国家在创新系统和理论的研究在相当大程度上是建立在情景分析基础之上的。这种方法在创新研究中的应用被描述为"构建描述性理论"，即通过密切地关注环境和背景，通过评价性推理（Appreciative Theorizing）来贴近经验问题，来确定现象的属性和观察结果之间的关系[1]。这种方法强调对背景因素的研究，尤其是在对具体案例的比较研究中，通过构建描述理论来有重点、可控性地对特定时期、范围的设计政策治理活动进行比较和分析，以期对研究假设进行检验，把一般性的解释性理论应用到相关案例中，从而产生"类型学"理论——对特定类型的情景进行归纳。而这种理论对政策制定者特别有价值，因为这使得他们能够根据新情况进行鉴别和判断[2]。

本书通过第 2 章对设计政策的理论基础与理论分析框架的构建，来对芬兰新旧国家设计政策进行了比较分析和描述，以此来奠定关于设计政策相关的问题在不同的情境下变化的类型学理论基础。

芬兰人认为诸如"民族的心理框架、结构和惯例等方面的集体习得"是以社区成员共同的经验和信息为基础，进而认为"共同的实际生活经验源自相同的文化和地理生活环境……"作为北欧小国，芬兰国家命运和社会经济发展严重受制于地缘政治和国际形势的影响。应对危机是芬兰亘古不变的命题。芬兰人甚至认为，"重大危机有利于社会经济系统在集体框架、战略和结构方面做出激进的改革"，因此如果想对芬兰设计政策有一个全局性的了解，必须了解芬兰的历史、了解芬兰的民族性（Finnishness）。因此本书的第 3 章将重点放在了对芬兰国家地理、历史、文化与经济发展的沿革的研究，并对这个过程中芬兰所遭受的诸多重大危机及对国家发展走向、民族心理、政策制度变迁等之间的关联和影响进行了分析。第 4 章的研究重点主要聚焦于与设计创新活动有关的芬兰历史事件，从工业设计产业演进的角度，梳理了芬兰设计所经历的关键历史阶段，研究和分析了芬兰设计的发展如何受到芬兰政治、经济、文化的影响，并对芬兰国家创新系统对芬兰设计政策的影响进行了深入的讨论。

第 5 章和第 6 章是本书的核心部分。其中，第 5 章通过对芬兰设计政策演变的历史背景、制定过程、政策内容、新旧政策的比较研究等，深入探讨了在芬兰设计政策演变发展过程中，政策制定主体是如何界定和分析芬兰设计已产生和发现的矛盾和问题，并对问题产生的原因加以判断，确定可能实现的目标，综合平衡各方的利益诉求并最终形成政策产品公布。第 6 章则从实证研究的角度出发对芬兰设计政策的国际整体表现和政策发展的总体特征进行了评价，运用因子分析法和德尔菲法构建了芬兰设计政策的评价指标体系，把芬兰与美国、欧洲其他国家、日本、中国等设计政策发展具有代表性的主要国家/地区进行了比较和分析。

最后根据实证研究的综合结果，系统总结芬兰设计政策成效、问题与趋势，提出适合我国国情的设计政策研究的相关思路与策略。

通过研究，我们可以清晰地看到，21 世纪以来芬兰在国际设计政策发展图景中之所以扮演了重要角色，这不仅在于芬兰在政策设计上制度完善且政策措施落实到位，而且在于其政策演变中经历了从"市场失灵"到"系统失灵"再到设计思维的范式转变，而这一转变与当今设计学研究范式的整体转型是不谋而合的，即研究视角从单一的经济角度开始转向产业之外更宽广的社会、生态系统视野。我们更应从中看到，国家意识形态支配下的设计政策与单纯经济利益考量的设计产业政策有很大的不同。从价值变化的角度来看，代表生产秩序演进的国家形态已将设计价值推向战略层面，其价值内涵已不再是纯粹的利润逻辑，而是在经济、社会、生态等多方面的综合考量，这也必然驱动政策研究与实践的变化

与调整，并最终导致设计政策研究的转型。一是尽管世界各国对设计的理解基本停留在设计1.0和2.0（工业设计）阶段，因此造成了许多研究者对全球知识网络时代经济和社会的特征关注不够[3]。但我们仍然可以注意到设计政策的研究逻辑也正在从单一的服务于国家设计竞争力的提升到越来越关注服务于全面的社会发展。二是设计政策的研究群体日趋壮大。特别值得关注的是设计政策的研究群体除以往的公共政策研究者、创新政策研究者及产业政策研究者之外，有越来越多的设计学领域的研究者开始加入设计政策的研究领域。三是设计政策的研究立场或研究目的日趋多元。正是由于设计学领域的研究者加入设计政策研究，设计政策的研究立场或者研究目的开始悄然发生变化，它已不纯粹只服务于政府在设计相关领域的决策，更被赋予了通过设计政策与战略的研究来构建更为完整的设计学研究体系的重任。

在全球化时代里，设计作为重要的变革力量全面渗透到社会生活的各个层面，并将我们与整个世界紧密地联系在一起。在这个过程中，上至国家社会，下至个体公民都要直面一个问题：如何回望和反思历史，又该如何在充满诸多不确定的当下思考并探寻未来的自我归属与发展定位？相较于国际设计先进国家/地区在设计创新政策领域的研究与实践，在政策实践上我国缺少国家层面的设计政策，在国家竞争力上还处于效益驱动的较低竞争层次。尽管对于别国设计政策的直接模仿或复制不能保证其成功，特别是没有考虑到关键的情境要素下更是如此。但是基于设计创新驱动视角，以设计活动为基础的研究方法对于确保设计政策研究和实践有足够宽广的研究视野大有裨益，并有助于促进政策理论研究和制定政策的多维视角的形成。因此，国际上诸多构建本国/地区设计创新体系方面的正反经验，以及在设计驱动创新和经济变革方面的诸多举措，可以为我国当前正在进行的转变经济增长方式、加快工业领域的自主创新体系建设提供新的选择与路径，并为未来国家战略中纳入设计政策的可行性研究提供参考。

第7章文献

[1] EDQUIST C, HOMMEN L. Small country innovation systems: globalization, change and policy in Asia and Europe [M]. Cheltenham: Edward Elgar Publishing, 2009: 444.

[2] GEORGE A L. Case studies and theory development: the method of structured, focussed comparison [M] // LAUREN P G. Diplomacy: new approaches in history, theory and policy. New York: The Free Press, 1979: 43-68.

[3] 王晓红, 等. 创新设计引领中国制造 [M]. 北京: 人民出版社, 2018: 154.

附录

附表 样本国家/地区数据

一级指标	二级指标	三级指标	标杆值	权重	美国	德国	英国	日本	芬兰	丹麦	韩国	中国香港地区	中国台湾地区	中国大陆地区
设计创新主体 48%	大学与科研机构设计创新能力 16%	本国/地区最优秀设计院校全球排名（1—100）	100	4%	97	48	99	76	90	72	89	75	51	81
		研究与发展人力投入强度（%）	100%	4%	53.7%	71.9%	61%	65.7%	87.6%	100.0%	83.3%	37.3%	45.6%	26.1%
		科研机构质量（1—7）	7	4%	6.0	5.8	6.3	5.7	5.8	5.6	4.6	4.8	5	4.5
		科研经费占GDP的比重（%）	5%	4%	2.74%	3.00%	1.67%	3.29%	2.90%	2.96%	4.22%	0.76%	2.06%	2.06%
		制造业中的产品创新比重（%）	100%	4%	21.66%	40.30%	31.60%	21.20%	40.40%	26.10%	17.09%	0.57%	27.30%	26.10%
	企业设计创新能力 16%	企业内硕士学历以上设计研发人员的比例（%）	100%	4%	51.00%	63.10%	49.80%	67.60%	59.10%	60.70%	73.20%	43.30%	35.20%	28.80%
		由企业投入的研发支出总量（%）	100%	4%	64.2%	65.8%	48.4%	78.0%	54.8%	59.4%	74.5%	46.4%	57.3%	74.7%
		公司层面先进技术工具渗透率（1—7）	7	4%	6.1	5.7	5.7	6.1	5.8	5.7	5.4	5.6	5.5	4.7
	主体间联系 16%	本国/地区制造业中创新公司的比例（%）	100%	2%	29.40%	49.60%	39.20%	28.50%	50.80%	37.90%	19.40%	0.80%	29.50%	32.30%
		专利合作条约（PCT）中的每百万人口专利申请数	290	2%	173.1	217.6	31.1	137.5	289.5	209.3	107.8	37.6	94.2	15.2
		价值链宽广度（1—7）	7	2%	5.6	5.8	5.7	6.2	5.2	5.2	5.0	5.1	5.1	4.4

续附表

一级指标	二级指标	三级指标	标杆值	权重	美国	德国	英国	日本	芬兰	丹麦	韩国	中国香港地区	中国台湾地区	中国大陆地区
设计创新主体 48%	主体间联系 16%	高技术产业出口占制造业出口的比重（%）	100%	2%	38.6%	33.8%	42.2%	34.1%	17.7%	30.3%	54.5%	22.1%	30.2%	52.3%
		知识密集型工作占劳动力的比重（%）	100%	2%	38.0%	43.5%	47.4%	24.4%	45.2%	45.3%	21.6%	37.9%	33.3%	35.7%
		单位新产品增加值能耗	10	2%	7.241	11.526	13.775	10.758	6.280	15.685	6.320	26.790	15.780	5.704
		工业设计按原产地/购买力平价计算（国际货币单位）	40	2%	1.3	16.5	4.0	5.1	5.3	7.6	35.1	3.2	6.3	28.0
		企业与大学研究与发展的协作程度（%）	100%	2%	98.20%	92.30%	94.30%	81.90%	98.60%	82.10%	75.20%	65.70%	68.50%	74.40%
设计创新环境 28%	设计基础设施 12%	产业集群发展（0—100）	100	3%	76.0	72.7	72.3	70.3	64.9	60.7	58.6	67.3	71.0	60.9
		设计展馆利用率（1—10）	10	3%	9.2	9.4	10.0	9.5	9.8	9.8	8.5	8.8	9.0	7.5
		设计媒体活跃度（1—10）	10	3%	9.0	8.3	9.9	9.6	9.3	9.4	9.2	8.5	9.2	8.8
		设计组织及社团（1—10）	10	3%	8.5	9.5	10.0	9.8	9.9	9.8	9.5	9.0	9.4	8.9
	金融环境 9%	创新基金（0—100）	100	3%	95	70	75	50	75	70	65	75	65	60
		专项扶持资金额（1—7）	7	3%	4.3	4.3	3.8	4.1	3.8	3.4	3.9	3.8	3.9	4.3
		税收对投资激励的影响（1—7）	7	3%	4.2	3.9	4.5	3.9	3.9	3.1	3.7	6.0	4.2	4.1
设计创新环境 28%	人才素质 7%	设计领域从业人员增速（%）	20%	3.5%	3.20%	2.70%	6.00%	2.30%	7.85%	5.20%	13.20%	15.60%	9.40%	10.80%
		设计师数量占全部从业人员的比重（%）	10%	3.5%	7.24%	5.00%	5.30%	0.12%	0.79%	6.70%	1.09%	1.30%	2.50%	2.20%

续附表

一级指标	二级指标	三级指标	标杆值	权重	美国	德国	英国	日本	芬兰	丹麦	韩国	中国香港地区	中国台湾地区	中国大陆地区
设计创新战略 24%	设计政策支持 16%	设计战略支持力度（1—10）	10	4%	7.2	7.5	8.5	8.9	9.8	9.2	9.6	8.3	8.5	8.8
		知识产权保护力度（%）	100%	4%	90.7%	89.8%	94.3%	91.9%	98.5%	88.6%	68.2%	85.7%	74.2%	65.9%
		新产品支持政策实效（1—10）	10	4%	7.6	7.5	7.0	7.6	8.2	7.5	7.4	6.7	7.2	7.4
		人才吸引政策（1—10）	10	4%	8.30	6.71	8.57	4.57	8.59	7.85	5.28	7.71	5.00	6.28
		大众创新指数（1—7）	7	4%	5.9	5.7	5.4	5.1	5.6	5.3	4.8	4.7	5.1	4.4
	设计体系 8%	设计氛围与设计社会认知度（1—10）	10	4%	8.3	8.9	9.1	8.9	9.9	9.3	8.8	7.5	8.2	8.6

后记

 2012年8月我第一次踏足芬兰这个遥远而陌生的北欧国度,开始了一场旷日持久的研究苦旅。时光荏苒,我从研究中越发理解,对于芬兰人而言,设计不只是风格和样式,它更是物化的生活方式和生活态度。芬兰人热爱脚下的土地、珍视自己的家园、对环境呵护得无微不至、对资源的利用更是倍加珍惜,而要了解生于斯长于斯的芬兰人的生活、了解芬兰设计,我还有很长的路要走。

 在本书即将付梓之际,首先要向我的博士生导师方海教授致以最诚挚的感谢!正是方海教授为我开启了研究芬兰设计的一扇大门,让我领略到北欧设计的博大与多样性。导师的博学、严谨的治学态度给我为人、治学以莫大的启迪,更坚定了我在设计理论研究上持之以恒、不断精进的信念。在过去的7年多里,导师不仅在学业上给予我大量指导,而且在我的个人成长上给予我莫大的帮助和支持,谆谆教诲,今生难忘!

 衷心感谢芬兰阿尔托大学艺术设计与建筑学院前院长海伦娜·海沃宁教授,她作为我在芬兰阿尔托大学艺术设计与建筑学院访学时的责任教授,给予我多方面的帮助。正是在海伦娜教授的指导下,我才得以利用阿尔托大学丰富的图书资源、学院馆藏的原始文献,查阅和搜集了国际上特别是欧洲在设计政策研究、设计产业发展和设计教育等领域的最新文献和资料,全面掌握了国际上设计政策研究方面的最新动态。也正是由于海伦娜教授的大力支持,我才得以有机会与参与芬兰两次设计政策制定的政府官员、设计促进机构、高校及芬兰主要设计行业的高层管理人员(近20人)进行了交流与访谈,从而使本书研究得以顺利进行。也要感谢芬兰创意设计公司的汉诺·凯霍宁教授,他作为2013年芬兰新版国家设计政策的主要制定者,不仅接受了我的多次采访,而且还为我提供了许多从未公开过的政策过程文件和图片资料,这让我的研究有了坚实的基础。感谢芬兰2000年旧版国家设计政策重要参与人之一、阿尔托大学艺术设计与建筑学院教授拜卡·高勒文玛先生,他作为我在芬兰访学期间的监督教授之一,对我的研究提供了多次指导,让我的研究少走了许多弯路。感谢阿尔托艺术设计与建筑学院教授、原赫尔辛基艺术与设计大学校长约里奥·索特玛,他在赫尔辛基和上海多次与我见面,对于我提出的问题总是耐心而详尽地解答,让我受益匪浅。感谢我的硕士生导师——江南大学设计学院张福昌教授多年来对我成长的关心和支持。感谢同济大学创意设计学院院长娄永琪教授的提携与支持,使我有机会参与中国工程院关于设计政策的相关研究,并从中收益良多。感谢广东工业大学艺术与设计学院兼职博士生导师、清华大学资深文科教授柳冠中先生对我研究内容的建议和指导。感谢浙江大学罗仕鉴教授、中国科学院技术战略咨询研究院郭雯副研究员对我的研究所给予的帮助与支持。

 感谢的话还要送给以下芬兰政府、教育和设计组织的人士:芬兰ED设计公司前总裁塔帕尼·海沃宁先生,芬兰就业经济部部长顾问、企业与创新

司高级官员卡特里·莱顿宁女士，芬兰中苏发展合作中心肖黎女士，芬兰奥纳莫设计师协会前秘书长莉娜·斯特伦伯格（Lena Stromberg）女士，芬兰通力电梯前设计总监、赫尔辛基市首席设计官安妮·斯特罗斯教授，芬兰设计论坛前首席执行官米可·卡尔哈马（Mikko Kalhama）先生，芬兰著名设计师韦萨·洪科宁（Vesa Honkonen），芬兰设计理论家汉努·波普宁（Hannu Popponen），芬兰创意设计公司项目经理海蒂·海蒂亚宁（Heidi Hyytiainen）等。

感谢在芬兰访学时结识的小伙伴：同济大学宋东瑾博士、沈天使博士，景德镇陶瓷大学于清华副教授，阿尔托大学艺术设计与建筑学院陆一晨博士、吴逸颖博士及王旻佳同学对我的研究所给予的宝贵建议和大量帮助。

感谢广东工业大学艺术与设计学院杨向东教授、黄学荛书记长期以来对我的关心与支持，感谢蒋雯教授、于东玖教授、胡飞教授和张毅副教授等在我考博和论文开题、撰写等过程中所给予我的鼓励、支持、指导和建议！感谢工业设计系各位同事对我访学、项目研究所给予的支持和帮助，特别是郭嘉跃老师、张慧忠博士在研究算法设计上给我的建议和启发，让我受益匪浅！感谢我的研究生贺奕、钟慧娴、郑康杰、王伊帅、李疆豫等同学协助我完成了大量的资料整理工作！

最后要感谢我的家人，他们 7 年多来对我的全力支持和理解使我完成了本书！首先感谢我的父亲陈润洲先生，感谢他在我成长过程中所倾注的心血和关爱！愿他在天之灵能听到儿子的声音！其次要感谢我的母亲葛春娥女士，7 年前父亲因病离世，她强忍悲痛回到广州，帮我照料我刚出生 3 个月的女儿一翡，帮我撑起了不再完整的家。最后要感谢我的妻子龚文君，这 7 年多来，她陪我走过了最难的那段日子，与我一起经历了许多困难和考验，特别是 2015 年我身在芬兰，家里的重担和压力都由她来承受。对于我的家人在这些年来的牺牲和付出，我非常内疚和自责，更希望能借此来表达我内心由衷的感恩。

本书中引用了许多国内外专家、学者，特别是芬兰的专家、学者的资料和研究成果，在此深表感谢！

<div style="text-align:right">
陈朝杰

2020 年 4 月 20 日夜于广州雅居乐花园家中
</div>

本书作者

陈朝杰，男，1975 年生，河南禹州人。设计学博士、副教授、硕士生导师，芬兰阿尔托大学艺术设计与建筑学院访问学者，广东工业大学艺术与设计学院工业设计系主任。主要从事设计政策与战略、服务设计、可持续设计与集成创新研究等。主持国家社科基金艺术学一般项目、教育部人文社科基金青年项目各 1 项，主要参与国家级、省部级等科研课题共 4 项。发表科学引文索引（SCI）、工程索引（EI）收录论文及中文核心期刊论文 20 余篇，作为主编与副主编出版专业著作 5 部，获得授权实用新型专利、外观专利 6 项。指导本科生、研究生获得国际、国内各类设计奖项 10 余项。